105
Algebra
Problem

경시 대수의 테크닉

Titu Andreescu 저

저자 | Titu Andreescu

Titu Andreescu는 1956년에 태어났고, 현재 달라스 텍사스대 수학과 교수이다. 그는 수학 경시대회와 올림피아드에 조예가 깊으며 MAA(미국 수학회)에서 진행하는 AMC의 디렉터이자 MOP의 디렉터이기도 하다. 또한, 미국 IMO팀의 수석코치이자 USAMO의 단장이기도 했다.
현재 올림피아드 수학 관련 가장 많은 저서를 가지고 있다.

번역, 편저 | KMI 거산교육연구소

15년 정도 수학 올림피아드를 준비하는 학생들과 함께하였으며 다수의 국제수학 올림피아드 국가대표 및 각종 영재고의 전교권 학생들을 배출하였다. 2012년 이후 XYZ Press와의 제휴를 통해 국내에 Titu 교수의 최신 교재들을 번역, 편집하여 저술하고 있다.

감수위원

박세림 선생님 tpfla0822@naver.com
위한결 선생님 hkjeraint@gmail.com
장재혁 선생님 bluepinej@hanmail.net
양철웅 선생님 ekfowls400@gmail.com
지인환 선생님 mukhyang01@naver.com
박원일 선생님 pk8716@empas.com

책임 번역 및 편저

KMI 거산교육연구소 E-mail keosan09@gmail.com
정대우 교육연구소장 E-mail jeongtory@gmail.com

의문사항 및 앞으로 나올 다양한 시리즈의 번역 및 편저, 감수 참여 문의, 온라인 영상 문의는 위 email로 문의하시기 바랍니다.

이 책을 내면서

다양한 교재들을 바탕으로 대한민국의 올림피아드 성적은 괄목할만한 발전을 이루었습니다.

각종 국제 수학·과학 올림피아드에서 최상위권을 차지하면서 국위를 선양하고 학생 스스로도 큰 영예를 얻으며 장차 기초 과학의 석학이 되어가는 모습들은 순수하고도 아름답습니다.

불모지였던 초창기, 해외 유수의 서적들은 지도교사들과 학생들에게 큰 힘이 되어주었고 높은 퀄리티의 교재들은 많은 학생들의 관심을 불러 모으기도 했습니다.

이와 같이 기초가 되었던 도서들은 비단 수학·과학 올림피아드뿐 아니라 각 특목고의 입시에서도 큰 영향력을 발휘해왔습니다. 학생들은 이 책들과 함께 고민하고 사색하며 깊이 있는 고찰에 감탄하기도 하고 적절한 패턴들을 학습, 활용하여 문제를 해결하는 희열을 누리기도 했었습니다.

다만 이제는 그간 편찬되었던 1세대 교재들이 상당히 노후화되어 그 힘을 다하지 못하는 것도 사실입니다. 올림피아드의 문제는 지속적으로 변화하면서 난이도 면에서도 십수 년 전과 매우 달라졌고 최근 등장한 새로운 기교들을 반영하는 문제들은 좀처럼 볼 수 없었던 유형들입니다.

테크닉 시리즈는 올림피아드의 이러한 동향들이 잘 반영된 해외 유수의 교재들을 관찰, 선별하여 가장 효과적이고 시의성을 가진 콘텐츠를 국내에 도입하는 시스템으로 정의합니다.

부디 이 책과 더불어 성장하는 아이들의 미래가 그 밝음이 더할 나위 없기를 기원합니다.

2020.2 KMI 거산교육연구소 일동

저자 서문

이 책의 목적은 문제 풀이 기법의 관점에서 기초적인 대수의 중요한 주제들을 소개하는 데에 있다.

다양한 올림피아드를 준비하는 학생들과 공부하면서 나는 그들에게 기본적인 대수적 테크닉이 결여되어 있음을 관찰할 수 있었다. 대수적 스킬들은 대수 자체만이 아니라 수많은 다른 수학의 분야들에서도 매우 중요하므로 그러한 지식이 결여되어 있는 경우 학생의 능력은 철저히 드러나지 못할 수 있다.

이러한 관찰을 토대로, 나는 본질적인 대수적 전략과 기술을 보여주는 단순하고 도전적인 예제들뿐 아니라 다양한 문제들에서의 활용을 이 기본 교재에 실었다. 이 책은 그러한 책들의 시리즈 중 첫 번째이다.

이 책의 구조상 특화된 주제들은 기초적이고 고전적인 인수분해와 대수적 항등식, 부등식, 대수적 방정식, 연립방정식을 포함한다. 복소수나 지수, 로그 등의 다소 발전된 개념들은 다른 주제들과 마찬가지로 배제되었다.

그럼에도 불구하고 몇몇 문제들은 독자들에게 폭넓은 수학적 스펙드럼을 고취시키기 위하여 복소수의 성질을 이용하였다.

각 단원은 특정한 방법과 전략에 초점을 두고, 난이도와 복잡성이 상당한 문제까지 충분히 포함한다.

이론적 부분의 완성을 확인하기 위해 이 책의 마지막 부분에 52개의 기초적 문제들과 53개의 심화 문제들을 실었다.

모든 문제들은 풀이와 함께 제공되며 다양한 풀이뿐만 아니라 문제의 풀이 동기들도 제시되어 있다.

기초 경시 대수 이론

기본문제

심화문제

Basic Algebra Theory

CHAPTER

I

기초 경시 대수 이론

CHAPTER I 기초 경시 대수 이론 *Basic Algebra Theory*

01 완전제곱식 만들기와 이차방정식

:: 완전제곱식 만들기와 이차방정식

$$(a+b)^2 = a^2 + 2ab + b^2$$

위 등식이 항상 성립한다는 것은 좌변을 $(a+b)(a+b)$로 보고 분배법칙을 이용하여 전개해 보면 쉽게 알 수 있는데 실전에서는 주어진 이차식을 제곱의 합 혹은 제곱들의 일차 결합의 꼴로 변형하는 반대 과정이 더 많이 쓰인다.

방법은 간단한데 일단 한 문자에 관한(여기서는 x) 식으로 정리하고 a, b, c는 실수라 하자.
그리고 다음과 같은 과정을 통해 제곱식으로 식을 만들 수 있다.

$$ax^2 + bx + c = a\left(x^2 + \frac{b}{a}x + \frac{c}{a}\right)$$
$$= a\left(\left(x + \frac{b}{2a}\right)^2 - \frac{b^2}{4a^2} + \frac{c}{a}\right)$$
$$= a\left(x + \frac{b}{2a}\right)^2 - \frac{\Delta}{4a}$$

여기서 $\Delta = b^2 - 4ac$는 $ax^2 + bx + c$의 판별식이다. — 알파벳 대문자 D 대신 그리스 문자 Δ를 쓰기도 한다.

x는 항 $a\left(x + \frac{b}{2a}\right)^2$에 모두 포함되었고 $-\frac{\Delta}{4a}$는 다른 변수들에 관한 이차식으로 표현될 수 있으므로 제곱의 합의 꼴로 만들 수 있다는 논리가 성립한다.
그리고 특히

$$ax^2 + bx + c = 0$$

a, b, c는 실수이고 $a \neq 0 (a=0$이면 일차식$)$에 대하여 이전 내용을 이용하면 위 이차방정식을 다음과 같이 변형할 수 있다.

$$\left(x + \frac{b}{2a}\right)^2 = \frac{\Delta}{4a^2}$$

위 이차방정식이 실수해를 가지려면 좌변은 실수의 제곱으로 음이 아니므로 우변도 음이 아니여야 한다. 따라서 $\Delta \geq 0$이다. 이 경우 제곱근을 취해서 다음과 같이 방정식의 해를 구할 수 있고 $\Delta = 0$이면 두 근이 같아진다.

$$x_1 = \frac{-b + \sqrt{\Delta}}{2a}, \qquad x_2 = \frac{-b - \sqrt{\Delta}}{2a}$$

a, b, c는 실수이고 $a \neq 0$일 때 $\Delta = b^2 - 4ac$라 하면 이차방정식은

$$ax^2 + bx + c = 0$$

다음과 같이 세 경우로 나눌 수 있다.

- $\Delta > 0$이면 서로 다른 두 실근

- $\Delta = 0$이면 하나의 실근(중근)

- $\Delta < 0$이면 실근을 갖지 않는다.

또한 위의 내용은 이차부등식의 해를 구하거나 이차식을 포함한 부등식을 증명할 때 매우 유용한데, 다음 식에서

$$ax^2 + bx + c = a\left(\left(x + \frac{b}{2a} \right)^2 + \frac{-\Delta}{4a^2} \right)$$

이므로 $ax^2 + bx + c$는 $\Delta \leq 0$이면 a와 같은 일정한 부호를 갖는다.

반면에 $\Delta > 0$이고 $x_1 \leq x_2$이면 방정식 $ax^2 + bx + c = 0$은 실근을 갖고
부등식 $ax^2 + bx + c \leq 0$는 $a(x - x_1)(x - x_2) \leq 0$가 된다.
그리고 $a > 0$이면 부등식의 해는 $x \in [x_1, x_2]$이고, $a < 0$이면 해는 $x \notin (x_1, x_2)$이다.
편의상 $a > 0$에 대해서만 따져보자.

- $\Delta = b^2 - 4ac < 0$이면 모든 실수 x에 대해 $ax^2 + bx + c > 0$이다.

- $\Delta = 0$이면 모든 실수 x에 대해 $ax^2 + bx + c \geq 0$이고 등호는 $x = -\dfrac{b}{2a}$일 때 성립한다.

- $\Delta > 0$이면 방정식 $ax^2 + bx + c = 0$은 서로 다른 두 실근을 갖고
 $x_1 < x_2$이면 부등식 $ax^2 + bx + c < 0$의 해는 $x \in (x_1, x_2)$이다.

위 내용을 이용하면 다음과 같은 중요한 사실을 알 수 있다.
이는 실해석학에서 일반적인 정리의 특별한 경우이다.

01 완전제곱식 만들기와 이차방정식

정리 **02** | 이차식 $f(x)=ax^2+bx+c$에서 $u \le v$이고 $f(u)f(v)<0$이면 방정식 $f(x)=0$은 구간 (u, v)에서 적어도 하나의 실근을 갖는다.

증명 | 이차식 $f(x)$는 u와 v에서 부호가 바뀌므로 판별식 $\Delta=b^2-4ac$가 반드시 양이다.
그래서 방정식 $f(x)=0$은 서로 다른 두 실근을 갖고 $x_1<x_2$라고 하자. 만약 구간 (u, v)에 아무 것도 포함되지 않는다면 a의 부호에 따라서 $f(u)>0$, $f(v)>0$ 또는 $f(u)<0$, $f(v)<0$인데 그러면 $f(u)$와 $f(v)$의 부호가 다르다는 가정에 모순이다.

사실 이 정리는 모든 다항함수에서 더 일반적으로는 연속함수에서 성립하지만 그에 대한 증명은 이 책의 범위를 벗어난다. 이차방정식에서 또 다른 중요한 결과는 다음과 같다.

정리 **03** | **이차방정식에서 Vieta's relations**

a, b, c는 실수이고 $a \ne 0$일 때 방정식 $ax^2+bx+c=0$의 두 근을 x_1, x_2라 하면 다음과 같은 관계가 성립한다.

$$x_1+x_2=-\frac{b}{a}, \qquad x_1x_2=\frac{c}{a}$$

증명 | 방정식 $ax^2+bx+c=0$의 두 근이 x_1, x_2이므로 이차다항식을 다음과 같이 표현할 수 있다.

$$ax^2+bx+c=a(x-x_1)(x-x_2)=ax^2-a(x_1+x_2)x+ax_1x_2$$

위 식에서 계수비교해 보면 쉽게 성립함을 알 수 있다. 이 정리는 실근일 때 뿐 아니라 허근일 때도 성립한다.

예제 01 다음 방정식을 푸시오.

$$\frac{(2x-1)^2}{2}+\frac{(3x-1)^2}{3}+\frac{(6x-1)^2}{6}=1$$

풀이 주어진 식을 전개하고 동류항끼리 정리하면 다음과 같다.

$$2x^2-2x+\frac{1}{2}+3x^2-2x+\frac{1}{3}+6x^2-2x+\frac{1}{6}=1$$
$$11x^2-6x=0,\ x(11x-6)=0$$

따라서 해는 $x=0$ 또는 $x=\dfrac{6}{11}$이다.

예제 02 다음 방정식의 해가 실수일 때 정수 n의 최댓값을 구하시오.

$$\frac{1}{x-1}-\frac{1}{nx}+\frac{1}{x+1}=0$$

풀이 주어진 식을 다음과 같이 정리할 수 있다.

$$\frac{1}{x-1}+\frac{1}{x+1}=\frac{1}{nx}$$

$\dfrac{2x}{x^2-1}=\dfrac{1}{nx}$, $2nx^2=x^2-1$이고, $(-2n+1)x^2=1$이다. 모든 실수 x에 대하여 $x^2\geq0$이므로 $-2n+1>0$이고, 따라서 $n\leq0$이다.

그런데 $n=0$이면 분수의 분모가 0이 되어 모순이므로 $n=-1$일 때 가장 큰 값이 된다.

그리고 $n=-1$일 때 $x=\pm\dfrac{1}{\sqrt{3}}$의 실수해를 갖는다.

예제 03

다음 연립방정식을 푸시오.

$$\begin{cases} x-y=3 \\ x^2+(x+1)^2=y^2+(y+1)^2+(y+2)^2 \end{cases}$$

풀이

첫 번째 식이 간단하므로 $x=y+3$으로 바꿔서 두 번째 식에 대입하면 다음과 같이 한 문자에 관한 이차방정식을 세울 수 있다.

$$(y+3)^2+(y+4)^2=y^2+(y+1)^2+(y+2)^2$$

그리고 항들을 전개하고 동류항끼리 묶으면 다음과 같다.

$$2y^2+14y+25=3y^2+6y+5, \ y^2-8y-20=0$$

따라서 해는 $(x, y)=(1, -2), \ (13, 10)$이다.

예제 04

$1 \le x < 2$일 때, 다음 식을 간단히 하시오.

$$\frac{1}{\sqrt{x+2\sqrt{x-1}}}+\frac{1}{\sqrt{x-2\sqrt{x-1}}}$$

풀이

먼저 분수식을 간단히 하기 위해 각각의 분모의 근호 안의 식이 완전제곱식이 되는지 확인한다.

$$x+2\sqrt{x-1}=x-1+2\sqrt{x-1}+1=(\sqrt{x-1}+1)^2$$

이고

$$x-2\sqrt{x-1}=x-1-2\sqrt{x-1}+1=(\sqrt{x-1}-1)^2$$

이다. $\sqrt{a^2}=|a|$에서 $\sqrt{x-1}-1<0 \ (\because x<2)$이므로 주어진 식은 다음과 같이 정리할 수 있다.

$$\frac{1}{\sqrt{x+2\sqrt{x-1}}}+\frac{1}{\sqrt{x-2\sqrt{x-1}}}=\frac{1}{|\sqrt{x-1}+1|}+\frac{1}{|\sqrt{x-1}-1|}$$

$$=\frac{1}{\sqrt{x-1}+1}+\frac{-1}{\sqrt{x-1}-1}$$

$$=\frac{-2}{(x-1)-1}$$

$$=\frac{2}{2-x}$$

예제 05

다음 연립방정식을 푸시오.

$$\begin{cases} x + \dfrac{1}{y} = -1 \\[2mm] y + \dfrac{1}{z} = \dfrac{1}{2} \\[2mm] z + \dfrac{1}{x} = 2 \end{cases}$$

풀이

주어진 식을 이용하여 한 문자에 관한 방정식을 얻을 수 있는데 방법은 간단하다.

첫 번째 식은 $x = -1 - \dfrac{1}{y}$ 로, 두 번째 식은 $z = \dfrac{2}{1-2y}$ 로 정리하고, 이 두 식을

세 번째 식에 대입하면 다음과 같이 y 에 관한 방정식을 얻을 수 있다.

$$\frac{2}{1-2y} - \frac{y}{1+y} = 2$$

분모를 없애고 식을 정리하면

$$y + 2y^2 = 0$$

$y = 0$ 이면 $\dfrac{1}{y}$ 식이 성립하지 않으므로 $y \neq 0$ 이고, 따라서 $y = -\dfrac{1}{2}$ 이다. 주어진 관계식에 대입하여

$x = z = 1$ 임을 알 수 있다.

따라서 방정식의 해는 $\left(1, \ -\dfrac{1}{2}, \ 1\right)$ 이다.

01 완전제곱식 만들기와 이차방정식

예제 06

다음 방정식을 푸시오.

$$\frac{1}{3x-1} + \frac{1}{4x-1} + \frac{1}{7x-1} = 1$$

풀이

단순히 분모를 통분하려고 하면 식이 매우 복잡해진다.
따라서 식의 계수들을 잘 살펴서 다음과 같이 변형하면 쉽게 해를 구할 수 있다.

$$\frac{1}{3x-1} + \frac{1}{4x-1} = 1 - \frac{1}{7x-1}$$

이고

$$\frac{7x-2}{(3x-1)(4x-1)} = \frac{7x-2}{7x-1}$$

이다. 위 식을 보면 $7x-2=0$일 때 등식이 성립함을 알 수 있다. 따라서 $x=\frac{2}{7}$이고, $x \neq \frac{2}{7}$일 때 만족하는 x값을 찾기 위해서 양변을 $7x-2$로 나누고 정리하면 다음과 같다.

$$\frac{1}{(3x-1)(4x-1)} = \frac{1}{7x-1}, \ 12x^2 - 7x + 1 = 7x - 1$$

그리고 식을 한 변으로 넘겨 정리하면 $6x^2 - 7x + 1 = 0$이다.
이 이차방정식을 풀면 $x=1, \frac{1}{6}$을 얻을 수 있다. 따라서 해는 $\frac{2}{7}, 1, \frac{1}{6}$이다.

예제 07

다음 식을 만족하는 양의 실수의 순서쌍 (a, b)를 구하시오.

$$4a + 9b = \frac{9}{a} + \frac{4}{b} = 12$$

풀이

두 번째 방정식을 정리하면 $\frac{9b+4a}{ab} = 12$이므로 첫 번째 식과 비교해서 $ab=1$임을 알 수 있다.

$b = \frac{1}{a}$이므로 첫 번째 식 $4a + 9b = 12$에 대입하면 $4a + \frac{9}{a} = 12$이다.

분모를 없애고 정리하면 이차방정식 $4a^2 - 12a + 9 = 0$을 얻는다.

따라서 이 방정식의 유일한 해 $a = \frac{3}{2}$이다.

이 값을 다시 원래의 연립방정식에 대입하면 $b = \frac{1}{a} = \frac{2}{3}$이다.

실수 a가 $a - \dfrac{1}{a} = 1$을 만족할 때, $a^4 + \dfrac{1}{a^4}$의 값을 구하시오.

풀이 이 문제에서는 방정식 $a - \dfrac{1}{a} = 1$을 풀어서 a값을 구하려고 해서는 안 된다.

물론 방정식의 해 $a = \dfrac{1 \pm \sqrt{5}}{2}$를 구한 후 대입하여 복잡한 연산을 통해 답을 얻을 수도 있지만 모범적인 풀이와는 거리가 멀다. 그것보다는 주어진 식을 제곱하여 이용하면 더 쉽게 해결할 수 있다.

$$a^2 + \frac{1}{a^2} - 2 = 1, \quad a^2 + \frac{1}{a^2} = 3$$

마지막 식의 양변을 다시 제곱하면

$$a^4 + \frac{1}{a^4} + 2 = 9, \quad a^4 + \frac{1}{a^4} = 7$$

을 얻는다.

예제 09

다음 방정식을 푸시오.

$$x^4 - 97x^3 + 2012x^2 - 97x + 1 = 0$$

풀이 이 식의 중요한 특징은 가운데 항을 기준으로 좌우 계수가 대칭이라는 것이다.
따라서 그 특징을 이용하여 식을 다루기 쉽게 변형할 수 있는데 양변을 x^2으로 나누면

$$x^2 - 97x + 2012 - \frac{97}{x} + \frac{1}{x^2} = 0$$

이고

$$\left(x + \frac{1}{x}\right)^2 - 97\left(x + \frac{1}{x}\right) + 2010 = 0$$

인데, $x + \dfrac{1}{x} = y$로 치환하면 주어진 방정식은 다음과 같이 표현 가능하다.

$$y^2 - 97y + 2010 = 0, \quad (y - 30)(y - 67) = 0$$

따라서 $y = x + \dfrac{1}{x} = 30$, 67이고 각각의 방정식을 풀면 다음과 같다.

$$x^2 - 30x + 1 = 0, \quad x = 15 \pm \sqrt{224}$$
$$x^2 - 67x + 1 = 0, \quad x = \frac{67 \pm \sqrt{4485}}{2}$$

01 완전제곱식 만들기와 이차방정식

실수 a, b, c가 $a \geq b \geq c$일 때, 다음을 증명하시오.

$$a^2 + ac + c^2 \geq 3b(a-b+c)$$

풀이 주어진 식을 b에 관한 이차식으로 정리할 수 있다.

$$3b^2 - 3b(a+c) + a^2 + ac + c^2 \geq 0$$

위 이차식의 판별식은

$$9(a+c)^2 - 12(a^2 + ac + c^2) = -3(a^2 - 2ac + c^2)$$
$$= -3(a-c)^2 \leq 0$$

이다. 즉, 주어진 식을 다음과 같이 x에 관한 이차식으로 볼 수 있고

$$3x^2 - 3x(a+c) + a^2 + ac + c^2 \geq 0$$

그 판별식이 $\varDelta \leq 0$이므로 위 부등식은 모든 x에 대해 성립한다.
따라서 주어진 부등식은 성립한다.

또한 이 문제는 다음과 같이 완전제곱식으로 변형하여 증명할 수도 있다.
일단 4를 곱하면

$$12b^2 - 12b(a+c) + 4(a^2 + ac + c^2) \geq 0$$

이고

$$3(4b^2 - 4b(a+c) + (a+c)^2) - 3(a+c)^2 + 4(a^2 + ac + c^2) \geq 0$$

이므로 다음과 같이 완전제곱식의 합의 꼴로 변형할 수 있다.

$$3(2b - (a+c))^2 + (a-c)^2 \geq 0$$

예제 11

모든 실수 x, y에 대하여 다음을 증명하시오.

$$3(x+y+1)^2+1 \geq 3xy$$

풀이

$x+y=a$, $xy=b$라 치환하고 주어진 식을 정리하면 다음과 같다.

$$3(a+1)^2+1 \geq 3b$$

x, y를 두 근으로 하는 이차방정식을 세워보면 $t^2-at+b=0$이고 해가 실수이므로

판별식 $\Delta=a^2-4b \geq 0$이다. 따라서 $b \leq \dfrac{a^2}{4}$이므로 다음 부등식이 성립함을 보이면 된다.

$$3(a+1)^2+1 \geq \frac{3}{4}a^2$$

양변에 4를 곱하고 항들을 전개하여 정리하면

$$9a^2+24a+16 \geq 0, \ (3a+4)^2 \geq 0$$

이다.

또 다른 풀이는 완전제곱식의 합의 꼴로 변형하는 것이다. 주어진 식은 다음과 같이 만들 수 있다.

$$3\left(x+\frac{1}{2}y+1\right)^2+\left(\frac{3}{2}y+1\right)^2 \geq 0$$

예제 12

다음 방정식을 만족하는 실수 순서쌍 (x, y)를 구하시오.

$$4x^2+9y^2+1=12(x+y-1)$$

풀이

주어진 식을 한쪽으로 넘겨서 정리하면

$$4x^2-12x+9y^2-12y+13=0$$

이고, 다음과 같이 변형 가능하다.

$$(2x-3)^2+(3y-2)^2=0$$

(실수)$^2 \geq 0$이므로 위 등식이 성립하려면 $2x-3=0$이고, $3y-2=0$이어야 한다.

따라서 $(x, y)=\left(\dfrac{3}{2}, \dfrac{2}{3}\right)$이다.

예제 **13**

실수 a, b가 $a \geq b > 0$일 때 다음을 증명하시오.

$$\frac{(a-b)^2}{8a} \leq \frac{a+b}{2} - \sqrt{ab} \leq \frac{(a-b)^2}{8b}$$

풀이

가운데 식을 다음과 같이 완전제곱식으로 변형할 수 있고

$$\frac{a+b}{2} - \sqrt{ab} = \frac{a - 2\sqrt{a}\sqrt{b} + b}{2} = \frac{(\sqrt{a} - \sqrt{b})^2}{2}$$

한편

$$a - b = \sqrt{a}^2 - \sqrt{b}^2 = (\sqrt{a} - \sqrt{b})(\sqrt{a} + \sqrt{b})$$

이므로 각 변을 $(\sqrt{a} - \sqrt{b})^2$으로 나누면 주어진 부등식은 다음과 같다.

$$\frac{(\sqrt{a} + \sqrt{b})^2}{8a} \leq \frac{1}{2} \leq \frac{(\sqrt{a} + \sqrt{b})^2}{8b}$$

왼쪽 부등식을 먼저 살펴보면

$$\frac{(\sqrt{a} + \sqrt{b})^2}{8a} \leq \frac{1}{2} \iff \sqrt{a} + \sqrt{b} \leq 2\sqrt{a}$$

인데 $a \geq b$이므로 쉽게 성립함을 알 수 있다.
오른쪽 부등식도 같은 방법으로 성립함을 쉽게 따질 수 있다.

다음 식을 간단히 정리하시오.

$$\frac{4}{4x^2+12x+9}-\frac{12}{6x^2+5x-6}+\frac{9}{9x^2-12x+4}$$

풀이

그냥 통분을 해서 정리하면 굉장히 복잡한 식의 연산을 수행하게 되므로 항상 문제를 먼저 분석하고 특징을 잘 찾아서 이용하려고 하는 자세가 필요하다.

지금 주어진 식을 정리하기가 까다로운 이유가 분모가 간단하지가 않기 때문이다.

각 유리식의 분모에 집중해 보면 이차식이고 다음과 같이 인수분해가 된다는 것을 알 수 있다.

$$4x^2+12x+9=(2x+3)^2$$
$$6x^2+5x-6=(2x+3)(3x-2)$$
$$9x^2-12x+4=(3x-2)^2$$

따라서 $2x+3=a$, $3x-2=b$로 치환해서 주어진 식을 정리해 보면 다음과 같이 간단히 표현 가능하다.

$$\frac{4}{a^2}-\frac{12}{ab}+\frac{9}{b^2}=\frac{4b^2-12ab+9a^2}{(ab)^2}=\frac{(2b-3a)^2}{(ab)^2}$$

다시 x, y에 관한 식으로 바꾸면 주어진 식을 다음과 같이 간단하게 정리할 수 있다.

$$\left(\frac{-13}{6x^2+5x-6}\right)^2$$

예제 15

다음 방정식의 실수해를 구하시오.

$$x^4 + 16x - 12 = 0$$

풀이

이 사차방정식을 풀려면 이차 이하의 식으로 인수분해할 수 있어야 한다.
주어진 식을 잘 살펴보면 삼차항과 이차항이 없으므로 다음과 같이 표현할 수 있다.

$$x^4 + 16x - 12 = (x^2 + a)^2 - (bx + c)^2$$

전개하여 계수비교하면

$$x^4 + 16x - 12 = x^4 + (2a - b^2)x^2 - 2bcx + a^2 - c^2$$

즉, $2a = b^2$, $16 = -2bc$, $a^2 - c^2 = -12$이고 $a = \dfrac{b^2}{2}$, $c = -\dfrac{8}{b}$로 고쳐서 세 번째 식에 대입하면 다음의 한 문자에 관한 방정식을 얻을 수 있다.

$$a^2 - c^2 = -12 \iff \frac{b^4}{4} - \frac{64}{b^2} = -12$$

다시 $b^2 = 4d$라 두고 정리하면

$$4d^2 - \frac{16}{d} = -12$$

이고 $d = 1$임을 구할 수 있다. 따라서 $b = 2$이고 $a = \dfrac{b^2}{2} = 2$, $c = -\dfrac{8}{b} = -4$이다.
주어진 방정식은 다음과 같이 이차식의 곱으로 인수분해할 수 있다.

$$x^4 + 16x - 12 = (x^2 + 2)^2 - (2x - 4)^2$$
$$= (x^2 + 2x - 2)(x^2 - 2x + 6)$$

그러므로 $x^2 + 2x - 2 = 0$의 해는 $x = -1 \pm \sqrt{3}$이고, $x^2 - 2x + 6 = (x - 1)^2 + 5 = 0$은 만족하는 실수 x값이 존재할 수 없다.

예제 16 방정식 $x^4-4x=1$은 두 실수 근을 갖는다. 두 실근의 곱을 구하시오.

풀이 주어진 방정식의 양변에 $2x^2+1$을 더하면 완전제곱식 꼴로 식을 변형할 수 있다.

$$x^4-4x+2x^2+1=1+2x^2+1$$
$$\Longleftrightarrow x^4+2x^2+1-(2x^2+4x+2)=0$$
$$\Longleftrightarrow (x^2+1)^2-2(x+1)^2=0$$
$$\Longleftrightarrow (x^2-\sqrt{2}x+1-\sqrt{2})(x^2+\sqrt{2}x+1+\sqrt{2})=0$$

따라서 방정식 $x^2-\sqrt{2}x+1-\sqrt{2}=0$에서 판별식 $\Delta=4\sqrt{2}-2>0$이므로 서로 다른 두 실근이 존재하고 두 근의 곱은 $x_1 x_2=1-\sqrt{2}$이다.

물론 이 문제도 20쪽의 예제 15 와 같은 방법으로 풀 수 있다.

$$x^4-4x-1=(x^2+a)^2-(bx+c)^2$$

전개하여 계수비교하면

$$x^4-4x-1=x^4+(2a-b^2)x^2-2bcx+a^2-c^2$$

즉, $2a=b^2$, $-4=-2bc$, $a^2-c^2=-1$이고 $a=\dfrac{b^2}{2}$, $c=\dfrac{2}{b}$로 고쳐서 세 번째 식에 대입하면 다음의 한 문자에 관한 방정식을 얻을 수 있다.

$$a^2-c^2=-1 \Longleftrightarrow \frac{b^4}{4}-\frac{4}{b^2}=-1$$

다시 $b^2=4d$라 두고 정리하면 $4d^2-\dfrac{1}{d}=-1$이고 양변에 d를 곱해서 정리하면

$$4d^3+d-1=(2d-1)(2d^2+d+1)=0$$

이고, $d=\dfrac{1}{2}$이다. $2d^2+d+1=0$에서는 $\Delta=-7<0$이므로 실근을 갖지 않는다.

그러므로 $b=\sqrt{2}$, $a=\dfrac{b^2}{2}=1$, $c=\dfrac{2}{\sqrt{2}}=\sqrt{2}$이다.

따라서 주어진 방정식은 다음과 같이 이차식의 곱으로 인수분해할 수 있다.

$$x^4-4x-1=(x^2+1)^2-(\sqrt{2}x+\sqrt{2})^2$$
$$=(x^2-\sqrt{2}x+1-\sqrt{2})(x^2+\sqrt{2}x+1+\sqrt{2})$$

01 완전제곱식 만들기와 이차방정식

예제 17

다음 방정식의 실수해를 구하시오.

$$(x+1)(x+2)(x+3)(x+4)=360$$

풀이 주어진 식을 다음과 같이 공통부분이 생기게 두 개씩 짝지어 전개할 수 있다.

$$(x^2+5x+4)(x^2+5x+6)=360$$

그리고 공통부분을 $x^2+5x=y$로 치환하면 다음과 같이 이차방정식으로 생각하고 풀 수 있다.

$$(y+4)(y+6)=360 \iff y^2+10y-336=0 \iff (y-14)(y+24)=0$$

따라서 $y=14$, -24이다.

이번에는 $x^2+5x=14$, $x^2+5x=-24$의 실수해를 구하면 된다.

$$x^2+5x-14=0 \iff (x-2)(x+7)=0 \text{에서 } x=2, -7$$

$x^2+5x+24=0$에서 $\varDelta<0$이므로 실근이 없다.

따라서 $x=2$, -7이다.

예제 18

모든 실수 x_1, x_2, \cdots, x_n에 대하여 다음 부등식을 만족할 때 $n>1$인 양의 정수 n을 모두 구하시오.

$$x_1^2+x_2^2+\cdots+x_n^2 \geq x_n(x_1+x_2+\cdots+x_{n-1})$$

풀이 주어진 식을 다음과 같이 다시 쓸 수 있다.

$$x_1^2-x_1x_n+x_2^2-x_2x_n+\cdots+x_{n-1}^2-x_{n-1}x_n+x_n^2 \geq 0$$

그런데 적당히 제곱식들을 이용하여 표현하면

$$\left(x_1-\frac{x_n}{2}\right)^2+\cdots+\left(x_{n-1}-\frac{x_n}{2}\right)^2-\frac{n-1}{4}x_n^2+x_n^2 \geq 0$$

$$\left(x_1-\frac{x_n}{2}\right)^2+\cdots+\left(x_{n-1}-\frac{x_n}{2}\right)^2 \geq \frac{n-5}{4}x_n^2$$

$n\leq 5$이면 우변은 음수이고, 좌변은 음수가 아니므로 부등식은 당연히 성립한다.

$n>5$이면 $x_1=\dfrac{x_n}{2}$, \cdots, $x_{n-1}=\dfrac{x_n}{2}$, $x_n=1$로 두면 부등식은 성립하지 않는다.

따라서 해는 $n=2$, 3, 4, 5이다.

기초 경시 대수 이론 *Basic Algebra Theory*
02 인수분해와 대수적 항등식

∷ 인수분해와 대수적 항등식

수학의 거의 모든 분야에서 중요하게 활용되는 고전적인 대수적 항등식이 몇 개 있다.
이번 단원에서는 그들 중 일부를 떠올려보고 대수식의 인수분해의 활용 예제를 많이 다루어 볼 예정이다. 어떤 복잡한 대수식의 인수분해는 연립 방정식을 풀거나 부등식을 증명함에 있어서 가장 중요한 역할을 하므로 매우 중요하다.

첫 번째 기초 항등식은

$$a^2 - b^2 = (a-b)(a+b)$$

이고 이 식은 모든 실수 a, b에 대하여 성립한다.
그리고 우변을 전개하여 ab와 $-ba$를 소거하면 쉽게 증명된다.
비록 이 항등식은 매우 단순하지만 복잡한 대수식을 인수분해하거나 간단히 하는 데 중요한 역할을 한다. 이는 더 일반적이고 편리한 항등식인 $a^n - b^n$꼴의 식의 특수한 경우이다. $a^n - b^n$은 $a=b$이면 소거되는데 따라서 $a-b$를 인수로 반드시 갖는다. 즉, 모든 실수 a, b와 모든 양의 정수 n에 대하여

$$a^n - b^n = (a-b)(a^{n-1} + a^{n-2}b + \cdots + ab^{n-2} + b^{n-1})$$

이 성립한다. 위 식의 우변을 전개하여 동류항을 소거하면

$$
\begin{aligned}
&(a-b)(a^{n-1} + a^{n-2}b + \cdots + ab^{n-2} + b^{n-1}) \\
&= a(a^{n-1} + a^{n-2}b + \cdots + ab^{n-2} + b^{n-1}) - b(a^{n-1} + a^{n-2}b + \cdots + ab^{n-2} + b^{n-1}) \\
&= a^n + a^{n-1}b + \cdots + ab^{n-1} - a^{n-1}b - \cdots - ab^{n-1} - b^n = a^n - b^n
\end{aligned}
$$

이므로 쉽게 증명할 수 있다. 또한 $n=3$이면 매우 유용한 항등식을 얻는다.

$$a^3 - b^3 = (a-b)(a^2 + ab + b^2)$$

그리고 $n=4$이면 다음과 같다.

$$a^4 - b^4 = (a-b)(a^3 + a^2b + ab^2 + b^3)$$

그런데 $a^2 + ab + b^2$과 $a^3 + a^2b + ab^2 + b^3$은 인수분해가 더 가능할까?
$a^2 + ab + b^2$은 불가능하지만 $a^3 + a^2b + ab^2 + b^3$은 다음과 같이 가능하다.

$$a^3 + a^2b + ab^2 + b^3 = a^2(a+b) + b^2(a+b) = (a+b)(a^2 + b^2)$$

따라서

$$a^4 - b^4 = (a-b)(a+b)(a^2 + b^2)$$

이다. 그런데 다음의 항등식을 이용하여 인수분해할 수도 있다.

$$x^2 - y^2 = (x-y)(x+y)$$

위의 공식을 두 번 적용하면

$$a^4 - b^4 = (a^2)^2 - (b^2)^2 = (a^2 - b^2)(a^2 + b^2) = (a-b)(a+b)(a^2 + b^2)$$

이다. 그리고 이 방법을 이용하여 다음의 유용한 항등식을 유도할 수 있다.

$$a^{2^n} - b^{2^n} = (a-b)(a+b)(a^2 + b^2)(a^4 + b^4) \cdots (a^{2^{n-1}} + b^{2^{n-1}})$$

02 인수분해와 대수적 항등식

또한

$$a^{3^n}-b^{3^n}=(a-b)(a^2+ab+b^2)(a^6+a^3b^3+b^6)\cdots(a^{2\cdot3^{n-1}}+a^{3^{n-1}}b^{3^{n-1}}+b^{2\cdot3^{n-1}})$$

실제 예제를 풀기 전에 이항 계수식의 특수한 예제인 다음의 항등식들을 주지하고 있어야 한다. 그러나 계수들을 이해하는 것이 가장 중요하다.
(단순히 일반적인 이항 계수 공식을 알고 있으면 되는 것보다는 특별한 형태들은 실제적 모양을 알고 있어야 한다.)

모든 실수 a, b에 대하여

$$(a+b)^2=a^2+2ab+b^2$$
$$(a+b)^3=a^3+3a^2b+3ab^2+b^3$$
$$(a+b)^4=a^4+4a^3b+6a^2b^2+4ab^3+b^4$$
$$(a+b)^5=a^5+5a^4b+10a^3b^2+10a^2b^3+5ab^4+b^5$$

이고, 다음과 같이 다르게 쓸 수도 있다.

$$(a+b)^3=a^3+b^3+3ab(a+b)$$
$$(a+b)^5=a^5+b^5+5ab(a^3+b^3)+10a^2b^2(a+b)$$

마지막으로 고전적인 매우 유용한 항등식은

$$(a+b+c)^2=a^2+b^2+c^2+2(ab+bc+ca)$$

인데 다음과 같이 유도할 수 있다.

$$\begin{aligned}(a+b+c)^2&=a^2+2a(b+c)+(b+c)^2\\&=a^2+2ab+2ac+b^2+c^2+2bc\\&=a^2+b^2+c^2+2(ab+bc+ca)\end{aligned}$$

이제 이 항등식들이 실전에서 어떻게 쓰이는지 살펴보자. 인수분해를 하기 위하여 이 항등식들을 결합하여 제곱식으로 나타내는 기교가 자주 쓰인다는 것을 명심하자.
앞으로 이 기교를 조합한 많은 예제를 볼 것이다.
여기에서 유명하고 매우 유용한 소피-제르맹의 고전적인 항등식을 하나 소개하고자 한다.

$$a^4+4b^4=(a^2-2ab+2b^2)(a^2+2ab+2b^2)$$

물론 위 항등식은 우변을 전개하면 성립함을 확인할 수 있다.
그러나 a^4+4b^4을 인수분해해 보자. 이 문제를 풀기 위하여 $a^4+4b^4=(a^2)^2+(2b^2)^2$와 같이 식을 제곱의 꼴로 보고 제곱의 차 공식 $x^2-y^2=(x-y)(x+y)$를 이용하면 다음과 같다.

$$\begin{aligned}a^4+4b^4&=(a^2)^2+2(a^2)(2b^2)+(2b^2)^2-4a^2b^2\\&=(a^2+2b^2)^2-(2ab)^2\\&=(a^2-2ab+2b^2)(a^2+2ab+2b^2)\end{aligned}$$

예제 1 다음 식을 간단히 하시오.

$$\frac{1}{ab} + \frac{1}{a^2 - ab} + \frac{1}{b^2 - ba}$$

풀이 일단 분모를 다음과 같이 인수분해하면

$$a^2 - ab = a(a-b), \ b^2 - ba = b(b-a)$$

이고, 공통분모를 찾으면 $ab(a-b)$이다. 혹시 만약 아무런 고민 없이 $ab(a^2-ab)(b^2-ba)$로 통분하면 훨씬 복잡해진다. 따라서

$$\frac{1}{ab} + \frac{1}{a^2 - ab} + \frac{1}{b^2 - ba} = \frac{(a-b) + b - a}{ab(a-b)} = 0$$

이다.

예제 2 다음 식을 간단히 하시오.

$$\frac{a^2 + 2a - 80}{a^2 - 2a - 120}$$

풀이 분자와 분모를 제곱의 차 공식을 이용하여 다음과 같이 인수분해할 수 있다.

$$\frac{a^2 + 2a - 80}{a^2 - 2a - 120} = \frac{a^2 + 2a + 1 - 9^2}{a^2 - 2a + 1 - 11^2} = \frac{(a+1)^2 - 9^2}{(a-1)^2 - 11^2}$$

$$= \frac{(a+10)(a-8)}{(a-12)(a+10)} = \frac{a-8}{a-12}$$

예제 3 다음 방정식의 실수해를 구하시오.

$$x^3 - 3x^2 + 3x + 3 = 0$$

풀이 다음 공식을 이용하면 쉽게 해결할 수 있다.

$$(x-1)^3 = x^3 - 3x^2 + 3x - 1$$

이므로 주어진 방정식은 $(x-1)^3 + 4 = 0$이다. 따라서 유일한 해는 $x = 1 - \sqrt[3]{4}$이다.

예제 4 다음 식을 인수분해하시오.

$$x^4 + x^2 + 1$$

풀이 소피-제르맹의 항등식(Sophie-Germain's identity)을 증명할 때처럼 제곱식들로 식을 변형하면

$$x^4 + x^2 + 1 = x^4 + 2x^2 + 1 - x^2 = (x^2 + 1)^2 - x^2$$

이고, 공식 $a^2 - b^2 = (a-b)(a+b)$를 이용하면 다음과 같다.

$$x^4 + x^2 + 1 = (x^2 - x + 1)(x^2 + x + 1)$$

그런데 위 풀이는 약간의 기교가 필요한 방법이고 일반적인 해결책이라 하기에는 부족하다.
일반적으로는 $x^4 + x^2 + 1$은 $t = x^2$이라 두어 이차다항식으로 보고 다음과 같이 완전제곱식의 꼴로 변형할 수 있다.

$$t^2 + t + 1 = \left(t + \frac{1}{2}\right)^2 + \frac{3}{4}$$

그런데 $u^2 + \frac{3}{4}$의 식은 인수분해할 수 없으므로 더 이상 진행할 수 없다.

그러면 어떤 방법을 이용하여 이 문제를 자연스럽게 해결할 수 있을까?
앞장에서 이용했던 미정계수를 이용하여 인수분해를 할 수 있다.

$$x^4 + x^2 + 1 = (x^2 + a)^2 - (bx + c)^2$$

우변을 전개하여 내림차순으로 정리하면

$$x^4 + x^2 + 1 = x^4 + (2a - b^2)x^2 - 2bcx + a^2 - c^2$$

이고, 모든 x에 대해 좌변과 우변이 같아지려면 대응하는 항의 계수가 같아야 한다.

즉

$$2a-b^2=1, \; -2bc=0, \; a^2-c^2=1$$

이고, 두 번째 식에서 $b=0$ 또는 $c=0$이다.

만약 $b=0$이면 첫 번째 식에서 $a=\dfrac{1}{2}$이고, 세 번째 식에 대입하면 $c^2+\dfrac{3}{4}=0$이 되어 만족하는 실수 c가 존재하지 않는다.

따라서 $c=0$이고, 마지막 식에서 $a^2=1$이다.

첫 번째 식에서 $a=-1$이면 모순이므로 $a=1$이고, $b^2=1$이다.

그러므로 주어진 식은 다음과 같다.

$$x^4+x^2+1=(x^2+1)^2-x^2$$

그리고 제곱의 차 공식을 이용하여 마지막으로 정리하면 된다.

마지막으로 다른 방법은 15쪽 예제 9 에서처럼 계수의 대칭성을 이용하는 것이다.

주어진 식을 x^2으로 나누면

$$\frac{x^4+x^2+1}{x^2}=x^2+1+\frac{1}{x^2}$$

이고, $t=x+\dfrac{1}{x}$이라 두면 $t^2=x^2+2+\dfrac{1}{x^2}$이다. 따라서

$$\frac{x^4+x^2+1}{x^2}=t^2-1$$

이고, 우변은 $(t-1)(t+1)$로 인수분해된다.

이 식을 다시 x에 관한 식으로 바꾸고 x^2을 곱하면 다음과 같이 정리된다.

$$x^4+x^2+1=(x^2-x+1)(x^2+x+1)$$

앞으로 다른 예제들을 통해서 이 문제에서와 같이 고민 없는 완전제곱식 변형만이 최선의 방법이 아니라는 것을 알 수 있을 것이다.

예제 **5**

다음 식을 인수분해하시오.

$$(x^4-6x^2+1)(x^4-7x^2+1)$$

풀이

주어진 식은 두 다항식의 곱으로 인수분해되어 있지만 각각의 식이 유리계수 범위에서 더 인수분해가 가능하다. 제곱의 차 공식을 이용하면 첫 번째 식은

$$x^4-6x^2+1=x^4-2x^2+1-4x^2$$
$$=(x^2-1)^2-(2x)^2=(x^2-2x-1)(x^2+2x-1)$$

이고, 같은 방법으로 두 번째 식은

$$x^4-7x^2+1=x^4+2x^2+1-9x^2$$
$$=(x^2+1)^2-(3x)^2=(x^2-3x+1)(x^2+3x+1)$$

이다. 따라서 주어진 식을 정리하면 다음과 같다.

$$(x^4-6x^2+1)(x^4-7x^2+1)$$
$$=(x^2-2x-1)(x^2+2x-1)(x^2-3x+1)(x^2+3x+1)$$

다음은 이전에 이용했던 미정계수법으로 풀어보자.
다음 식이 모든 x에 대해 성립하도록 a, b, c를 정한다.

$$x^4-7x^2+1=(x^2+a)^2-(bx+c)^2$$

좌변과 우변의 대응하는 항의 계수를 비교하면 $c=0$, $2a-b^2=-7$, $a^2=1$이다.
$a=1$ 또는 $a=-1$인데 만약 $a=1$이면 $b^2=9$이고 b가 3이나 -3일 때 결과는 같다. 그리고 $a=-1$이면 $b^2=5$인데 계수에 무리수가 나오게 되므로 선택하지 않는 편이 좋겠다.
마지막으로 다른 방법은 이 식 또한 계수의 대칭성을 활용해서 풀 수 있다.
일단 x^2으로 나누면

$$\frac{x^4-6x^2+1}{x^2}=x^2-6+\frac{1}{x^2}$$

인데, $t=x+\dfrac{1}{x}$이라 두면 t^2-8꼴이 되고 $(t-2\sqrt{2})(t+2\sqrt{2})$로 인수분해 되므로 계수가 보기 좋지 않다. 그래서 $t=x-\dfrac{1}{x}$이라 두면

$$x^2-6+\frac{1}{x^2}=t^2+2-6=t^2-4=(t-2)(t+2)$$

이고, 다시 x에 관한 식으로 바꾸어 정리하면 원하는 결과를 얻을 수 있다.
반면 x^4-7x^2+1은 이러한 트릭이 필요 없다.(즉 $t=x+\dfrac{1}{x}$을 이용해도 무방)

예제 6 실수 a, b, c에 대하여 다음을 증명하시오.

$$\left(\frac{2a+2b-c}{3}\right)^2+\left(\frac{2b+2c-a}{3}\right)^2+\left(\frac{2c+2a-b}{3}\right)^2=a^2+b^2+c^2$$

풀이 좌변의 각 항에 다음의 공식을 이용하여 전개해 보자.

$$(x+y+z)^2=x^2+y^2+z^2+2xy+2yz+2zx$$

$$\frac{4a^2+4b^2+c^2+8ab-4ac-4bc}{9}+\frac{4b^2+4c^2+a^2+8bc-4ab-4ac}{9}$$

$$+\frac{4c^2+4a^2+b^2+8ac-4bc-4ab}{9}=\frac{9a^2+9b^2+9c^2}{9}=a^2+b^2+c^2$$

위 풀이의 복잡한 계산을 피하고 싶다면 다른 방법이 있다.
$S=a+b+c$라 하면 $2a+2b-c=2S-3c$이므로

$$\left(\frac{2a+2b-c}{3}\right)^2=\frac{(2S-3c)^2}{9}=\frac{4S^2-12Sc+9c^2}{9}$$

이다. 같은 방법을 다른 두 항에 적용하고 모두 더하면 다음과 같다.

$$\left(\frac{2a+2b-c}{3}\right)^2+\left(\frac{2b+2c-a}{3}\right)^2+\left(\frac{2c+2a-b}{3}\right)^2$$

$$=\frac{12S^2-12S(a+b+c)+9(a^2+b^2+c^2)}{9}=a^2+b^2+c^2$$

예제 7 양의 정수 m, n에 대하여 다음 식이 완전 세제곱식이 될 수 있음을 증명하시오.

$$(m^3-3mn^2)^2+(3m^2n-n^3)^2$$

풀이 각 항에 공식 $(a+b)^2=a^2+2ab+b^2$을 적용하고 정리하면 다음과 같다.

$$(m^3-3mn^2)^2+(3m^2n-n^3)^2=m^6-6m^4n^2+9m^2n^4+9m^4n^2-6m^2n^4+n^6$$

$$=m^6+3m^4n^2+3m^2n^4+n^6=(m^2+n^2)^3$$

$$(m^3-3mn^2)^2=m^2(m^2-3n^2)^2\text{이고 }(3m^2n-n^3)^2=n^2(3m^2-n^2)^2$$

그러므로 $x=m^2$, $y=n^2$으로 둘 수 있고 정리하면 $(m^2+n^2)^3=(x+y)^3$임을 쉽게 알 수 있다.

예제 8

정수 x, y에 대하여 다음 방정식을 푸시오.

$$\frac{x^3-3x+2}{x^2-3x+2}=y$$

풀이

좌변의 식은 쉽게 간단히 할 수 있다.

왜냐하면 x^3-3x+2와 x^2-3x+2는 $x=1$이면 소거되어 $x-1$을 인수로 갖기 때문이다.

따라서

$$x^3-3x+2=x^3-x-2(x-1)=x(x+1)(x-1)-2(x-1)$$
$$=(x^2+x-2)(x-1)=(x-1)^2(x+2)$$

이고

$$x^2-3x+2=(x-1)(x-2)$$

이므로, 좌변은 $\frac{(x+2)(x-1)}{x-2}$이다. 그리고 이것을 다음과 같이 간단히 할 수 있다.

$$\frac{(x+2)(x-1)}{x-2}=\frac{x^2+x-2}{x-2}=\frac{x^2-2x+3(x-2)+4}{x-2}=x+3+\frac{4}{x-2}$$

따라서 다음 식에서 모든 정수 x, y를 구할 수 있다.

$$x+3+\frac{4}{x-2}=y$$

$x+3$과 y가 정수이므로 $\frac{4}{x-2}$도 정수이다. 그러므로 $x-2$는 4의 약수이다. 즉,

$x-2\in\{-4,\ -2,\ -1,\ 1,\ 2,\ 4\}$이다.

그런데 분모 x^2-3x+2가 0이 되므로 $x\neq1$, 2이다. 따라서

$x\in\{-2,\ 0,\ 3,\ 4,\ 6\}$이다.

각각의 x에 대하여 $y=x+3+\frac{4}{x-2}$에 대입하여 해를 구하면

$$(x,\ y)=\{(3,\ 10),\ (4,\ 9),\ (0,\ 1),\ (6,\ 10),\ (-2,0)\}$$

이다.

예제 9

다음 식을 간단히 하시오.

$$\frac{x^2+4y^2-z^2+4xy}{x^2-4y^2-z^2+4yz}$$

풀이

분자, 분모를 각각 살펴보자. 먼저 분자에서 같은 문자들끼리 정리하면

$$x^2+4y^2-z^2+4xy=x^2+4xy+4y^2-z^2$$

이고, $x^2+4xy+4y^2$은 $(x+2y)^2$임을 쉽게 알 수 있다. 그러므로 제곱의 차 공식을 사용하면

$$x^2+4y^2-z^2+4xy=(x+2y)^2-z^2=(x+2y-z)(x+2y+z)$$

이고, 같은 방법을 분모에 적용하면

$$x^2-4y^2-z^2+4yz=x^2-(2y-z)^2=(x-2y+z)(x+2y-z)$$

이다. 따라서 다음과 같다.

$$\frac{x^2+4y^2-z^2+4xy}{x^2-4y^2-z^2+4yz}=\frac{(x+2y+z)(x+2y-z)}{(x-2y+z)(x+2y-z)}=\frac{x+2y+z}{x-2y+z}$$

예제 10

다음 연립방정식의 실수해를 구하시오.

$$\begin{cases} x+y=2z \\ x^3+y^3=2z^3 \end{cases}$$

풀이

이 문제에서 핵심은 다음 항등식이다.

$$x^3+y^3=(x+y)(x^2-xy+y^2)$$

두 식을 연립하면 다음과 같다.

$$2z^3=2z(x^2-xy+y^2)$$

첫 번째 $z=0$일 때 $x+y=0$이므로 해의 순서쌍은 $(x,\ -x,\ 0)$, $x\in R$이다.
두 번째 $z\neq 0$이면

$$x^2-xy+y^2=z^2$$
$$x^2-xy+y^2=(x+y)^2-3xy=4z^2-3xy$$

이므로 이전 식과 연립하면 $xy=z^2$임을 알 수 있다. 그러면

$$x^2-xy+y^2=z^2=xy,\ (x-y)^2=0$$

이다. 그러므로 $x=y$이고 $x=y=z$이다. 따라서 해의 순서쌍은 $(x,\ x,\ x)$, $x\in R$이다.

02 인수분해와 대수적 항등식

예제 11

다음 연립방정식의 실수해를 구하시오.

$$\begin{cases} x+y=xy-5 \\ y+z=yz-7 \\ z+x=zx-11 \end{cases}$$

풀이 인수분해에 의하여

$$xy-x-y+1=(x-1)(y-1)$$

이다. 이를 이용하면 문제의 연립방정식은 다음과 같다.

$$\begin{cases} (x-1)(y-1)=6 \\ (y-1)(z-1)=8 \\ (z-1)(x-1)=12 \end{cases}$$

다음과 같이 치환하여

$$a=x-1,\ b=y-1,\ c=z-1$$

이라 하면 연립방정식은

$$ab=6,\ bc=8,\ ca=12$$

가 되고, 세 식을 모두 곱하면 다음과 같다.

$$(abc)^2=48\cdot12=4\cdot12^2$$

즉, $abc=\pm24$이다.

$abc=24$일 때 $ab=6$, $bc=8$, $ca=12$와 연립하면 $a=\dfrac{abc}{bc}=\dfrac{24}{8}=3$이고

같은 방법으로 $b=2$, $c=4$이다.

$abc=-24$이면 같은 방법으로 $a=-3$, $b=-2$, $c=-4$를 얻을 수 있고 $a=x-1$, $b=y-1$, $c=z-1$에 대입하면 해의 순서쌍은 $(x,\ y,\ z)=(4,\ 3,\ 5),\ (-2,\ -1,\ -3)$이다.

실수 a, b, c, d가 다음 식들을 만족할 때 $d+a+2da$의 값을 구하시오.

$$a+b+2ab=3, \ b+c+2bc=4, \ c+d+2cd=-5$$

풀이 각각의 방정식의 좌변을 다음과 같이 적절하게 변형하여 인수분해를 이용하면 훨씬 간단하게 만들 수 있다.

$$1+2(x+y+2xy)=1+2x+2y+4xy=(1+2x)(1+2y)$$

따라서 주어진 방정식은 다음과 같다.

$$(1+2a)(1+2b)=7, \ (1+2b)(1+2c)=9, \ (1+2c)(1+2d)=-9$$

$x=2a+1$, $y=2b+1$, $z=2c+1$, $t=2d+1$이라 하면

$$xy=7, \ yz=9, \ zt=-9$$

이다. 구하고자 하는 식은

$$d+a+2da=\frac{xt-1}{2}$$

이므로 $y=\dfrac{7}{x}$이고 $z=\dfrac{9}{y}=\dfrac{9x}{7}$, $\dfrac{9x}{7}\cdot t=-9$이다.

따라서 $xt=-7$이고, $d+a+2da=-4$이다.

다음 연립방정식의 양의 정수해를 구하시오.

$$\begin{cases} x-y-z=40 \\ x^2-y^2-z^2=2012 \end{cases}$$

풀이 첫 번째 식 $x=y+z+40$을 두 번째 식에 대입하면

$$(y+z+40)^2-y^2-z^2=2012$$

이고, 첫째 항을 전개하여 간단히 하면

$$2yz+80y+80z=412, \ yz+40y+40z=206$$

이다. 그리고 이것은 다음과 같이 인수분해할 수 있다.

$$(y+40)(z+40)=1806$$

1806을 일단 소인수분해해 보면

$$1806=2\cdot3\cdot7\cdot43=42\cdot43$$

인데 조건에서 y, $z>0$이므로 $y+40$과 $z+40$은 둘 다 40보다 크다.

따라서 $(y, z)=(2, 3)$, $(3, 2)$이고 $x=y+z+40=5+40=45$이다.

즉, 해의 순서쌍은 $(x, y, z)=(45, 2, 3)$, $(45, 3, 2)$이다.

예제 14

다음 식을 인수분해하시오.

$$x^4+2x^3+2x^2+2x+1$$

풀이 $p(x)=x^4+2x^3+2x^2+2x+1$이 대칭 4차 다항식이라는 특징을 이용하면 어렵지 않다. 이차항을 중심으로 좌우의 계수가 대칭이므로 x^2으로 나누면

$$\frac{p(x)}{x^2}=x^2+2x+2+\frac{2}{x}+\frac{1}{x^2}=x^2+\frac{1}{x^2}+2\left(x+\frac{1}{x}\right)+2$$

이고, $t=x+\dfrac{1}{x}$이라 하면 $x^2+\dfrac{1}{x^2}=t^2-2$이므로

$$t^2-2+2t+2=t^2+2t=t(t+2)$$

이다. 따라서

$$p(x)=x^2t(t+2)=(x^2+1)(x^2+2x+1)=(x^2+1)(x+1)^2$$

이 된다. 위의 식을 다른 방법으로 풀어보자. 항등식

$$u^2+2u+1=(u+1)^2$$

을 고려하여 $2x^2$을 두 개의 x^2으로 분리하면

$$x^4+2x^3+2x^2+2x+1=x^4+2x^3+x^2+x^2+2x+1$$

이다. 그러면 $x^4+2x^3+x^2$은 $(x^2+x)^2$이므로 위와 같은 결과를 얻는다.

예제 15

(1) $x^5 + x + 1$을 인수분해하시오.

(2) 100011을 소인수분해하시오.

풀이

(1) 이는 상당한 기교가 필요하다 x^2을 빼고 더하면

$$x^5 + x + 1 = x^5 - x^2 + x^2 + x + 1 = x^2(x^3 - 1) + x^2 + x + 1$$

이고, $x^3 - 1$이 $x^2 + x + 1$의 배수임을 이용하여 다음과 같이 인수분해할 수 있다.

$$x^2(x^3 - 1) + x^2 + x + 1 = (x^2 + x + 1)(x^2(x - 1) + 1) = (x^2 + x + 1)(x^3 - x^2 + 1)$$

그러므로 다음과 같이 정리할 수 있다.

$$x^5 + x + 1 = (x^2 + x + 1)(x^3 - x^2 + 1)$$

(2) $x = 10$을 (1)의 결과에 대입하면 다음과 같다.

$$100011 = 10^5 + 10 + 1 = (1000 - 100 + 1)(100 + 10 + 1) = 901 \cdot 111 = 3 \cdot 17 \cdot 37 \cdot 53$$

예제 16

다음 방정식의 실수해를 구하시오.

$$\frac{1}{x+1} + \frac{1}{x^2 - x} + \frac{1}{x^3 - x} = 1$$

풀이

관찰을 통하여 간단하게 통분할 수 있다. 분모들을 각각 인수분해하면

$$x^2 - x = x(x - 1) \text{이고} \quad x^3 - x = x(x^2 - 1) = x(x - 1)(x + 1)$$

이므로 $x(x-1)(x+1) = x^3 - x$가 공통분모이다. 통분하려면 첫 번째 항은 $x(x-1)$을 곱하고, 두 번째 항은 $x+1$을 곱하면 된다.

$$\frac{x(x-1) + x + 1 + 1}{x^3 - x} = 1$$

정리하면 $x^3 - x^2 - x - 2 = 0$인데 먼저 정수해가 있는지 찾아보자. 2의 약수 중에서 2를 대입하면 성립하므로 삼차방정식은 $x - 2$를 인수로 갖는다. 이제 식을 아래와 같이 변형하여 인수분해할 수 있다.

$$x^3 - 2x^2 + x^2 - 2x + x - 2 = 0 \text{ 또는 } (x - 2)(x^2 + x + 1) = 0$$

방정식 $x^2 + x + 1 = 0$은 판별식이 음이므로 실수해가 존재하지 않는다.
그리고 $x = 2$일 때 $x + 1 \neq 0$, $x^2 \neq x$이고 $x^3 \neq x$이므로 실제로 유일한 해가 된다.

예제 17

실수 a, b, c가 $ab+bc+ca=1$을 만족할 때 다음을 보이시오.

$$\frac{a}{a^2+1}+\frac{b}{b^2+1}+\frac{c}{c^2+1}=\frac{2}{(a+b)(b+c)(c+a)}$$

풀이

중요한 점은 분모에서 1을 $ab+bc+ca$로 바꾸는 것이다.
1을 $ab+bc+ca$로 바꾼 후 인수분해하면

$$a^2+(ab+bc+ca)=a^2+ab+bc+ca=a(a+b)+c(a+b)=(a+b)(a+c)$$

이므로 다음과 같다.

$$\frac{a}{a^2+1}+\frac{b}{b^2+1}+\frac{c}{c^2+1}=\frac{a}{(a+b)(a+c)}+\frac{b}{(b+a)(b+c)}+\frac{c}{(c+a)(c+b)}$$

$$=\frac{a(b+c)+b(c+a)+c(a+b)}{(c+a)(c+b)(a+b)}$$

$$=\frac{2}{(a+b)(b+c)(c+a)}$$

예제 18

실수 a, b, c, d가 $a^2+b^2+c^2+d^2 \leq 1$일 때 다음 식의 최댓값을 구하시오.

$$(a+b)^4+(a+c)^4+(a+d)^4+(b+c)^4+(b+d)^4+(c+d)^4$$

풀이

이 문제도 상당한 아이디어를 필요로 한다. 즉 위의 식에 어떤 추가적인 항들을 더하여 a, b, c, d에 대하여 대칭적인 식으로 만들 수 있으면 a^2, b^2, c^2, d^2으로 표현 가능하다. 주된 아이디어는 다음과 같다.

$$(a+b)^4+(a-b)^4=a^4+4a^3b+6a^2b^2+4ab^3+b^4+a^4-4a^3b+6a^2b^2-4ab^3+b^4$$
$$=2(a^4+b^4+6a^2b^2)$$

$$(a+b)^4+(a+c)^4+(a+d)^4+(b+c)^4+(b+d)^4+(c+d)^4$$
$$+(a-b)^4+(a-c)^4+(a-d)^4+(b-c)^4+(b-d)^4+(c-d)^4$$
$$=6(a^4+b^4+c^4+d^4)+12(a^2b^2+b^2c^2+c^2d^2+d^2a^2+a^2c^2+b^2d^2)$$

$(x+y+z+t)^2=x^2+y^2+z^2+t^2+2(xy+yz+zt+tx+xz+yt)$임을 떠올려 보자.
그러면 위 식의 마지막 부분은 $6(a^2+b^2+c^2+d^2)^2$이고, $6(a^2+b^2+c^2+d^2)^2 \leq 6$이다. 따라서

$$(a+b)^4+(a+c)^4+(a+d)^4+(b+c)^4+(b+d)^4+(c+d)^4 \leq 6$$

이다. 등호는 $a=b=c=d$, $a^2+b^2+c^2+d^2=1$, 즉 $a=b=c=d=\pm\frac{1}{2}$일 때 성립한다.

기초 경시 대수 이론 *Basic Algebra Theory*

03 $a-b, b-c, c-a$를 포함하는 식의 인수분해

:: $a-b, b-c, c-a$를 포함하는 식의 인수분해

$a-b, b-c, c-a$ 식의 가장 기본적인 특징은 더하면 0이 된다는 것이다.

$$(a-b)+(b-c)+(c-a)=a-b+b-c+c-a=0$$

그 역도 참이다. 즉 실수 x, y, z가 다 더해서 0이라면 다음을 만족하는 실수 a, b, c는 존재한다.

$$x=a-b, \ y=b-c, \ z=c-a$$

실제로 $a=0, \ b=-x, \ c=z$로 잡을 수 있다. 어떤 같은 수를 각각에 더하더라도 새로운 (a, b, c)도 조건을 만족하므로 a, b, c는 유일하지 않음에 주목하자.

대칭 다항식에서

$$(a-b)P(a, b, c)+(b-c)Q(a, b, c)+(c-a)R(a, b, c)$$

P, Q, R는 다항식(혹은 유리식)의 형태는 자주 본 적이 있을 것이고 그들이 아름답게 인수분해된다는 것을 여러 번 확인한 바 있을 지도 모른다.

이러한 식의 인수분해에서는 $c-a$를 $-((a-b)+(b-c))$로 표현하고 기존의 항들을 $a-b$와 $b-c$로 분리하는 것이 핵심적인 방법이다. 다음 예제들을 보면서 이 방법이 꽤 유용하다는 것을 확신할 수 있을 것이다.

예제 1

$a^2(b-c)+b^2(c-a)+c^2(a-b)$를 인수분해하고 다음 등식을 만족하는 a, b, c의 필요충분 조건을 구하시오.

$$a^2b+b^2c+c^2a=ab^2+bc^2+ca^2$$

풀이

$c-a$를 $-((a-b)+(b-c))$로 바꾸면 다음을 얻는다.

$$a^2(b-c)+b^2(c-a)+c^2(a-b)=a^2(b-c)-b^2(b-c)-b^2(a-b)+c^2(a-b)$$
$$=(a^2-b^2)(b-c)-(b^2-c^2)(a-b)$$

a^2-b^2이나 b^2-c^2이 아름답게 인수분해되는 식이어서 위의 식은 상당히 좋은 모양이라 할 수 있다.
따라서 다음을 얻는다.

$$a^2(b-c)+b^2(c-a)+c^2(a-b)=(a-b)(b-c)(a+b)-(b-c)(a-b)(b+c)$$
$$=(a-b)(b-c)(a+b-b-c)$$
$$=(a-b)(b-c)(a-c)$$

즉,

$$a^2(b-c)+b^2(c-a)+c^2(a-b)=-(a-b)(b-c)(c-a)$$

이다. 따라서

$$a^2b+b^2c+c^2a=ab^2+bc^2+ca^2$$

일 필요충분 조건은 오직 a, b, c가 서로 같을 때이다.

03 $a-b$, $b-c$, $c-a$를 포함하는 식의 인수분해

예제 2

$a^4(b-c)+b^4(c-a)+c^4(a-b)$를 인수분해하고, 다음 등식을 만족하는 실수 a, b, c를 모두 구하시오.

$$a^4(b-c)+b^4(c-a)+c^4(a-b)=0$$

풀이 $a-b$를 $a-c-(b-c)$로 바꾸면 다음을 얻는다.

$$
\begin{aligned}
&a^4(b-c)+b^4(c-a)+c^4(a-b)\\
&=(b-c)(a^4-c^4)+(c-a)(b^4-c^4)\\
&=(b-c)(a-c)(a^3+a^2c+ac^2+c^3)+(c-a)(b-c)(b^3+b^2c+bc^2+c^3)\\
&=(b-c)(c-a)(b^3+b^2c+bc^2+c^3-a^3-a^2c-ac^2-c^3)
\end{aligned}
$$

$b^3+b^2c+bc^2+c^3-a^3-a^2c-ac^2-c^3$에서 $a=b$이면 이는 0이므로 $a-b$가 반드시 인수이다.
실제로 인수분해하면 다음과 같다.

$$
\begin{aligned}
&b^3+b^2c+bc^2+c^3-a^3-a^2c-ac^2-c^3\\
&=b^3-a^3+(b^2-a^2)c+(b-a)c^2\\
&=(b-a)(b^2+ab+a^2+(b+a)c+c^2)\\
&=(b-a)(a^2+b^2+c^2+ab+bc+ca)
\end{aligned}
$$

$$a^4(b-c)+b^4(c-a)+c^4(a-b)=-(a-b)(b-c)(c-a)(a^2+b^2+c^2+ab+bc+ca)$$

등식을 만족하는 실수 a, b, c를 구하기 위하여 이미 계산한 위의 결과를 이용하면

$$(a-b)(b-c)(c-a)(a^2+b^2+c^2+ab+bc+ca)=0$$

인데 이는 a, b, c 중 어느 둘이 같거나

$$a^2+b^2+c^2+ab+bc+ca=0$$

인 경우에 성립한다. 이 식을 2배 하면

$$(a+b)^2+(b+c)^2+(c+a)^2=0$$

이므로

$$a+b=b+c=c+a=0,\ \text{즉}\ a=b=c=0$$

이므로 결국

$$a^4(b-c)+b^4(c-a)+c^4(a-b)=0$$

은 a, b, c 중 어느 둘이 서로 같을 때에만 성립한다.

예제 3

예제 3 다음 식을 인수분해하시오.

$$(a-b)(a^2+b^2-c^2)c^2+(b-c)(b^2+c^2-a^2)a^2+(c-a)(c^2+a^2-b^2)b^2$$

풀이 $s=a^2+b^2+c^2$으로 두면 주어진 식은

$$(a-b)(s-2c^2)c^2+(b-c)(s-2a^2)a^2+(c-a)(s-2b^2)b^2$$
$$=s[a^2(b-c)+b^2(c-a)+c^2(a-b)]-2[a^4(b-c)+b^4(c-a)+c^4(a-b)]$$

이다. 앞의 두 예제의 결과를 이용하면 다음과 같다.

$$(a-b)(a^2+b^2-c^2)c^2+(b-c)(b^2+c^2-a^2)a^2+(c-a)(c^2+a^2-b^2)b^2$$
$$=-(a-b)(b-c)(c-a)(a^2+b^2+c^2)+2(a-b)(b-c)(c-a)(a^2+b^2+c^2+ab+bc+ca)$$
$$=(a-b)(b-c)(c-a)(a^2+b^2+c^2+2ab+2bc+2ca)$$
$$=(a-b)(b-c)(c-a)(a+b+c)^2$$

$s=a^2+b^2+c^2$으로 정의하여 앞의 두 예제와 연관시키는 방법을 알아채지 못한 학생들을 위하여 이 문제를 직접 계산하는 다른 방법을 제시하고자 한다. 마찬가지로 $c-a=-(a-b)-(b-c)$로 시작해 보자.

주어진 식은 다음과 같다.

$$(a-b)[(a^2+b^2-c^2)c^2-(c^2+a^2-b^2)b^2]+(b-c)[(b^2+c^2-a^2)a^2-(c^2+a^2-b^2)b^2]$$

$$(a^2+b^2-c^2)c^2-(c^2+a^2-b^2)b^2=a^2c^2+b^2c^2-c^4-b^2c^2-a^2b^2+b^4$$
$$=a^2c^2-c^4-a^2b^2+b^4$$
$$=a^2(c^2-b^2)-(c^2-b^2)(c^2+b^2)$$
$$=(c^2-b^2)(a^2-b^2-c^2)$$

따라서, 다음과 같은 식을 얻을 수 있다.

$$(b^2+c^2-a^2)a^2-(c^2+a^2-b^2)b^2=(a^2-b^2)(c^2-a^2-b^2)$$

그러므로

$$(a-b)(a^2+b^2-c^2)c^2+(b-c)(b^2+c^2-a^2)a^2+(c-a)(c^2+a^2-b^2)b^2$$
$$=(a-b)(c^2-b^2)(a^2-b^2-c^2)+(b-c)(a^2-b^2)(c^2-a^2-b^2)$$
$$=(a-b)(b-c)(-(b+c)(a^2-b^2-c^2)+(a+b)(c^2-a^2-b^2))$$

$$-(b+c)(a^2-b^2-c^2)+(a+b)(c^2-a^2-b^2)$$
$$=(b+c)(a^2+b^2+c^2-2a^2)-(a+b)(a^2+b^2+c^2-2c^2)$$
$$=(a^2+b^2+c^2)(c-a)-2a^2(b+c)+2c^2(a+b)$$

이다.

03 $a-b, b-c, c-a$를 포함하는 식의 인수분해

마지막으로

$$2c^2(a+b)-2a^2(b+c)=2c^2a+2c^2b-2a^2b-2a^2c$$
$$=2ac(c-a)+2b(c-a)(c+a)$$
$$=2(c-a)(ab+bc+ca)$$

이다. 이것을 앞의 식에 대입하면 다음과 같은 결과를 얻을 수 있다.

$$(a-b)(a^2+b^2-c^2)c^2+(b-c)(b^2+c^2-a^2)a^2+(c-a)(c^2+a^2-b^2)b^2$$
$$=(a-b)(b-c)(c-a)(a^2+b^2+c^2+2ab+2bc+2ca)$$
$$=(a-b)(b-c)(c-a)(a+b+c)^2$$

예제 4

실수 a, b, c가 $(a+b)(b+c)(c+a)\neq 0$일 때 다음을 증명하시오.

$$\frac{a-b}{a+b}+\frac{b-c}{b+c}+\frac{c-a}{c+a}=-\frac{a-b}{a+b}\cdot\frac{b-c}{b+c}\cdot\frac{c-a}{c+a}$$

풀이

$c-a$를 $-((a-b)+(b-c))$로 바꾸면 다음을 얻는다.

$$\frac{a-b}{a+b}+\frac{b-c}{b+c}+\frac{c-a}{c+a}=(a-b)\left(\frac{1}{a+b}-\frac{1}{c+a}\right)+(b-c)\left(\frac{1}{b+c}-\frac{1}{c+a}\right)$$
$$=(a-b)\frac{c-b}{(a+b)(a+c)}+(b-c)\frac{a-b}{(b+c)(c+a)}$$
$$=\frac{(a-b)(b-c)}{a+c}\left(\frac{1}{b+c}-\frac{1}{a+b}\right)$$
$$=\frac{(a-b)(b-c)}{a+c}\cdot\frac{a-c}{(a+b)(b+c)}$$
$$=-\frac{a-b}{a+b}\cdot\frac{b-c}{b+c}\cdot\frac{c-a}{c+a}$$

예제 5

서로 다른 실수 a, b, c에 대하여 다음을 증명하시오.

$$\left(\frac{a+b}{a-b}\cdot\frac{a+c}{a-c}\right)+\left(\frac{b+c}{b-c}\cdot\frac{b+a}{b-a}\right)+\left(\frac{c+a}{c-a}\cdot\frac{c+b}{c-b}\right)=1$$

풀이

이 문제를 풀 때 가장 직관적인 방법은 이 식의 우변을 이전 문제의 항등식으로 나누는 것이다. (실제로 이는 $(a+b)(b+c)(c+a)\neq0$인 경우에 가능하지만 $a+b=0$인 경우는 간단히 해결할 수 있다.)

하지만 이전 예제와 무관하게 풀어 보도록 하자.

$$\left(\frac{a+b}{a-b}\cdot\frac{a+c}{a-c}\right)+\left(\frac{b+c}{b-c}\cdot\frac{b+a}{b-a}\right)+\left(\frac{c+a}{c-a}\cdot\frac{c+b}{c-b}\right)$$
$$=-\frac{(a+b)(a+c)(b-c)+(b+c)(b+a)(c-a)+(c+a)(c+b)(a-b)}{(a-b)(b-c)(c-a)}$$

$s=ab+bc+ca$로 두고 분자를 아래와 같이 변형하자.

$$(a+b)(a+c)(b-c)+(b+c)(b+a)(c-a)+(c+a)(c+b)(a-b)$$
$$=(a^2+s)(b-c)+(b^2+s)(c-a)+(c^2+s)(a-b)$$
$$=s(b-c+c-a+a-b)+a^2(b-c)+b^2(c-a)+c^2(a-b)$$
$$=-(a-b)(b-c)(c-a)$$

마지막 항등식은 37쪽 **예제 1** 의 결과이다. 따라서 다음과 같이 정리할 수 있다.

$$\left(\frac{a+b}{a-b}\cdot\frac{a+c}{a-c}\right)+\left(\frac{b+c}{b-c}\cdot\frac{b+a}{b-a}\right)+\left(\frac{c+a}{c-a}\cdot\frac{c+b}{c-b}\right)=\frac{(a-b)(b-c)(c-a)}{(a-b)(b-c)(c-a)}=1$$

예제 6

서로 다른 실수 a, b, c에 대하여 다음을 증명하시오.

$$\frac{bc}{(a-b)(a-c)}+\frac{ca}{(b-c)(b-a)}+\frac{ab}{(c-a)(c-b)}=1$$

풀이

식의 좌변은 $-\dfrac{bc(b-c)+ca(c-a)+ab(a-b)}{(a-b)(b-c)(c-a)}$이다. 그런데

$$bc(b-c)+ca(c-a)+ab(a-b)=b^2c-bc^2+c^2a-ca^2+a^2b-ab^2$$
$$=a^2(b-c)+b^2(c-a)+c^2(a-b)=-(a-b)(b-c)(c-a)$$

이다(마지막 부분은 37쪽 **예제 1**). 따라서 다음과 같다.

$$\frac{bc}{(a-b)(a-c)}+\frac{ca}{(b-c)(b-a)}+\frac{ab}{(c-a)(c-b)}=\frac{(a-b)(b-c)(c-a)}{(a-b)(b-c)(c-a)}=1$$

03 $a-b$, $b-c$, $c-a$를 포함하는 식의 인수분해

예제 7

서로 다른 실수 a, b, c에 대하여 다음을 증명하시오.

$$\frac{a^2}{(b-c)^2}+\frac{b^2}{(c-a)^2}+\frac{c^2}{(a-b)^2}\geq 2$$

풀이

이전 예제를 이용하면 다음과 같다.

$$\frac{a^2}{(b-c)^2}+\frac{b^2}{(c-a)^2}+\frac{c^2}{(a-b)^2}$$

$$=\left(\frac{a}{b-c}+\frac{b}{c-a}+\frac{c}{a-b}\right)^2+2\left(\frac{bc}{(a-b)(a-c)}+\frac{ca}{(b-c)(b-a)}+\frac{ab}{(c-a)(c-b)}\right)$$

$$=\left(\frac{a}{b-c}+\frac{b}{c-a}+\frac{c}{a-b}\right)^2+2\geq 2$$

예제 8

서로 다른 실수 a, b, c에 대하여 다음을 증명하시오.

$$\frac{a-b}{1+ab}+\frac{b-c}{1+bc}+\frac{c-a}{1+ca}\neq 0$$

풀이

또 다시 $c-a$를 $-((a-b)+(b-c))$로 바꾸면 다음을 얻는다.

$$\frac{a-b}{1+ab}+\frac{b-c}{1+bc}+\frac{c-a}{1+ca}$$

$$=(a-b)\left(\frac{1}{1+ab}-\frac{1}{1+ca}\right)+(b-c)\left(\frac{1}{1+bc}-\frac{1}{1+ca}\right)$$

$$=(a-b)\frac{a(c-b)}{(1+ab)(1+ac)}+(b-c)\frac{c(a-b)}{(1+bc)(1+ca)}$$

$$=\frac{(a-b)(b-c)}{(1+ab)(1+bc)(1+ac)}\cdot(c(1+ab)-a(1+bc))$$

$$=\frac{(a-b)(b-c)(c-a)}{(1+ab)(1+bc)(1+ac)}$$

가정에 의하여 $(a-b)(b-c)(c-a)\neq 0$이므로 위 결과를 얻을 수 있다.

실수 a, b, c에 대하여 다음을 증명하시오.

$$(a-b)^5+(b-c)^5+(c-a)^5=5(a-b)(b-c)(c-a)(a^2+b^2+c^2-ab-bc-ca)$$

풀이 $x=a-b$, $y=b-c$, $z=c-a$로 두자. 그러면 $x+y+z=0$이고

$$a^2+b^2+c^2-ab-bc-ca=\frac{(a-b)^2+(b-c)^2+(c-a)^2}{2}=\frac{x^2+y^2+z^2}{2}$$

이므로 다음을 증명하면 충분하다.

$$x^5+y^5+z^5=\frac{5}{2}xyz(x^2+y^2+z^2)$$

이제 $z=-x-y$를 대입하여 전개하자.

$$
\begin{aligned}
x^5+y^5+z^5 &= x^5+y^5-(x+y)^5 \\
&= (x+y)(x^4-x^3y+x^2y^2-xy^3+y^4-(x+y)^4) \\
&= (x+y)(-x^3y+x^2y^2-xy^3-4x^3y-6x^2y^2-4xy^3) \\
&= -5(x+y)(x^3y+xy^3+x^2y^2) \\
&= 5zxy(x^2+y^2+xy)
\end{aligned}
$$

그런데

$$\frac{5}{2}xyz(x^2+y^2+z^2)=\frac{5}{2}xyz(x^2+y^2+(x+y)^2)=5xyz(x^2+xy+y^2)$$

이다. 둘을 서로 비교하면 원하는 결과를 얻을 수 있다.

대칭성을 이용하는 다른 방법도 살펴보자. $S=xy+yz+zx$, $P=xyz$라 하면 모든 실수 t에 관하여

$$(t-x)(t-y)(t-z)=t^3+St-P$$

이다. x, y, z는 방정식 $t^3+St-P=0$의 모든 해이므로 $t^5+St^3-Pt^2=0$에 대하여도 마찬가지이다. 이 두 식을 합치면 x, y, z는 $t^5+S(P-St)-Pt^2=0$의 해이다. 이들을 모두 더하면 다음과 같다.

$$x^5+y^5+z^5+S(3P-S(x+y+z))-P(x^2+y^2+z^2)=0$$

$x+y+z=0$이므로

$$x^5+y^5+z^5+3SP-P(x^2+y^2+z^2)=0 \text{ 또는 } x^5+y^5+z^5=P(x^2+y^2+z^2-3S)$$

이므로

$$x^2+y^2+z^2-3(xy+yz+zx)=\frac{5}{2}(x^2+y^2+z^2)$$

임을 증명하면 충분하고, 이는 $x^2+y^2+z^2+2(xy+yz+zx)=0$, 즉 $(x+y+z)^2=0$
임을 의미한다.

03 $a-b$, $b-c$, $c-a$를 포함하는 식의 인수분해

예제 10

양의 실수 a, b, c에 대하여 다음 식을 만족할 때

$$\frac{a(b-c)}{b+c}+\frac{b(c-a)}{c+a}+\frac{c(a-b)}{a+b}=0$$

다음을 증명하시오.

$$(a-b)(b-c)(c-a)=0$$

풀이

$c-a$를 $-((a-b)+(b-c))$로 바꾸면 다음을 얻는다.

$$\left(\frac{a}{b+c}-\frac{b}{c+a}\right)(b-c)+\left(\frac{c}{a+b}-\frac{b}{c+a}\right)(a-b)=0$$

이제 다음을 살펴보자.

$$\frac{a}{b+c}-\frac{b}{c+a}=\frac{ac+a^2-b^2-bc}{(b+c)(c+a)}=\frac{(a-b)(a+b+c)}{(b+c)(c+a)}$$

$\frac{c}{a+b}-\frac{b}{c+a}$에 마찬가지로 적용하면 다음을 얻을 수 있다.

$$(a+b+c)\cdot\frac{(a-b)(b-c)}{(b+c)(c+a)}-(a+b+c)\cdot\frac{(a-b)(b-c)}{(a+b)(a+c)}=0$$

$(a-b)(b-c)(c-a)\neq0$임을 가정하자.

위 식을 $(a+b+c)(a-b)(a-c)$로 나누면 (a, b, c는 양수이므로 $a+b+c\neq0$임을 주목)

$$\frac{1}{(b+c)(c+a)}=\frac{1}{(a+b)(a+c)}$$

가 되며, 이는 $a=c$를 의미하므로 모순이다.

예제 11

서로 다른 실수 a, b, c에 대하여 다음을 증명하시오.

$$a^2\frac{(a+b)(a+c)}{(a-b)(a-c)}+b^2\frac{(b+c)(b+a)}{(b-c)(b-a)}+c^2\frac{(c+a)(c+b)}{(c-a)(c-b)}=(a+b+c)^2$$

풀이

좌변은 아래와 같다.

$$-\frac{a^2(a+b)(a+c)(b-c)+b^2(b+c)(b+a)(c-a)+c^2(c+a)(c+b)(a-b)}{(a-b)(b-c)(c-a)}$$

그런데 $s=ab+bc+ca$라 하면

$$a^2(a+b)(a+c)(b-c)+b^2(b+c)(b+a)(c-a)+c^2(c+a)(c+b)(a-b)$$
$$=a^2(a^2+s)(b-c)+b^2(b^2+s)(c-a)+c^2(c^2+s)(a-b)$$
$$=a^4(b-c)+b^4(c-a)+c^4(a-b)+s[a^2(b-c)+b^2(c-a)+c^2(a-b)]$$

이다. 마지막 부분은 37쪽 예제 1 , 38쪽 예제 2 를 통하여 간단히 할 수 있다.

예제 12

모든 양의 실수 a, b, c에 대하여 다음을 증명하시오.

$$\frac{a^2(b+c)}{b^2+c^2}+\frac{b^2(c+a)}{c^2+a^2}+\frac{c^2(a+b)}{a^2+b^2}\geq a+b+c$$

풀이

$$\frac{a^2(b+c)}{b^2+c^2}-a+\frac{b^2(c+a)}{c^2+a^2}-b+\frac{c^2(a+b)}{a^2+b^2}-c$$

$$=a\cdot\frac{ab+ac-b^2-c^2}{b^2+c^2}+b\cdot\frac{bc+ab-c^2-a^2}{c^2+a^2}+c\cdot\frac{ca+bc-a^2-b^2}{a^2+b^2}$$

$$=\frac{ab(a-b)+ac(a-c)}{b^2+c^2}+\frac{bc(b-c)+ab(b-a)}{c^2+a^2}+\frac{ca(c-a)+bc(c-b)}{a^2+b^2}$$

$$=ab(a-b)\left(\frac{1}{b^2+c^2}-\frac{1}{c^2+a^2}\right)+bc(b-c)\left(\frac{1}{c^2+a^2}-\frac{1}{a^2+b^2}\right)+ca(c-a)\left(\frac{1}{a^2+b^2}-\frac{1}{b^2+c^2}\right)$$

위의 합에서 각 항들이 음이 아님을 확인하는 것은 다음 식이면 충분하다.

$$ab(a-b)\left(\frac{1}{b^2+c^2}-\frac{1}{c^2+a^2}\right)=\frac{ab(a-b)(a^2-b^2)}{(c^2+a^2)(c^2+b^2)}=\frac{ab(a-b)^2(a+b)}{(c^2+a^2)(c^2+b^2)}\geq0$$

다른 두 항도 마찬가지이므로 결론은 증명되었다.

기초 경시 대수 이론 *Basic Algebra Theory*

04 $a^3+b^3+c^3-3abc$의 인수분해

:: $a^3+b^3+c^3-3abc$의 인수분해

다음 식은 매우 유용한 대수 항등식이다.

$$a^3+b^3+c^3-3abc=(a+b+c)(a^2+b^2+c^2-ab-bc-ca)$$

우변을 전개해서 정리하면 위 항등식은 간단히 증명된다.

이 식에서 주목해야 할 것은 모든 실수 a, b, c에 대하여

$$a^2+b^2+c^2-ab-bc-ca=\frac{(a-b)^2+(b-c)^2+(c-a)^2}{2}$$

이 음이 아니고 $a=b=c$일 때에만 0이 된다. 그러므로

$$a^3+b^3+c^3=3abc$$

는 $a=b=c$ 또는 $a+b+c=0$일 때에만 성립한다.

이제 이 대수 항등식을 응용하는 몇 가지 예제를 살펴보자.

예제 1

모든 실수 a, b, c에 대하여 다음을 증명하시오.

$$(a-b)^3+(b-c)^3+(c-a)^3=3(a-b)(b-c)(c-a)$$

풀이

이 문제에서는 a, b, c가 아니라 $a-b$, $b-c$, $c-a$가 문자로서의 역할을 한다고 보는 것이 낫다.

그러므로 $x=a-b$, $y=b-c$, $z=c-a$로 치환하면서 시작해 보자. 이제

$$x^3+y^3+z^3=3xyz$$

를 증명하기 위하여 아래의 항등식을 떠올려 보자.

$$x^3+y^3+z^3-3xyz=(x+y+z)(x^2+y^2+z^2-xy-yz-zx)$$

$$x+y+z=a-b+b-c+c-a=0$$

이므로 원 식은 명백하다.

실수 a, b, c에 대하여

$$(a-b)^2+(b-c)^2+(c-a)^2=6$$

을 만족할 때, 다음을 증명하시오.

$$a^3+b^3+c^3=3(a+b+c+abc)$$

풀이 주어진 식을 다음과 같이 변형하자.

$$a^3+b^3+c^3-3abc=3(a+b+c)$$

좌변은 인수분해하면 다음과 같다.

$$(a+b+c)(a^2+b^2+c^2-ab-bc-ca)=(a+b+c)\frac{(a-b)^2+(b-c)^2+(c-a)^2}{2}=3(a+b+c)$$

마지막 부분은 조건에 의하여 명백하다.

예제 3 실수 a, b, c에 대하여 $a+b+c=1$일 때 다음을 증명하시오.

$$a^3+b^3+c^3-1=3(abc-ab-bc-ca)$$

풀이 주어진 식을 약간 변형하여 $a^3+b^3+c^3-3abc$가 나타나도록 해 보자.

$$a^3+b^3+c^3-3abc=1-3(ab+bc+ca)$$

좌변은 인수분해하면 다음과 같다.

$$(a+b+c)(a^2+b^2+c^2-ab-bc-ca)=a^2+b^2+c^2-ab-bc-ca$$

(이는 $a+b+c=1$이므로 성립)
따라서

$$a^2+b^2+c^2-ab-bc-ca=1-3(ab+bc+ca)$$

임을 증명하면 충분한데, 이는

$$a^2+b^2+c^2+2(ab+bc+ca)=1$$

임을 확인하면 충분하고, 따라서 $(a+b+c)^2=1$임은 명백하다.

04 $a^3+b^3+c^3-3abc$의 인수분해

예제 4

실수 a, b, c에 대하여

$$\left(-\frac{a}{2}+\frac{b}{3}+\frac{c}{6}\right)^3+\left(\frac{a}{3}+\frac{b}{6}-\frac{c}{2}\right)^3+\left(\frac{a}{6}-\frac{b}{2}+\frac{c}{3}\right)^3=\frac{1}{8}$$

을 만족할 때, 다음을 증명하시오.

$$(a-3b+2c)(2a+b-3c)(-3a+2b+c)=9$$

풀이

가정과 결론이 매우 복잡해 보이므로 가정을 좀 더 단순화하여 시작해 보자.

$$\left(\frac{-3a+2b+c}{6}\right)^3+\left(\frac{2a+b-3c}{6}\right)^3+\left(\frac{a-3b+2c}{6}\right)^3=\frac{1}{8}$$

$$(-3a+2b+c)^3+(2a+b-3c)^3+(a-3b+2c)^3=27$$

이므로 준 식과 조건 모두

$$x=-3a+2b+c,\ y=2a+b-3c,\ z=a-3b+2c$$

로 치환할 수 있다. 즉, 가정은

$$x^3+y^3+z^3=27$$

이고, 결론은 $xyz=9$가 된다. 따라서 x, y, z에 관한 조건이 좀 더 필요한데 이는 더해 보면 된다.

$$x+y+z=-3a+2b+c+2a+b-3c+a-3b+2c=0$$

따라서 항등식

$$x^3+y^3+z^3-3xyz=(x+y+z)(x^2+y^2+z^2-xy-yz-zx)=0$$

에 의하여 $3xyz=27$, 즉 $xyz=9$를 얻을 수 있다.

예제 5

다음 등식을 만족하는 실수 a, b, c를 모두 구하시오.

$$\sqrt[3]{a-b}+\sqrt[3]{b-c}+\sqrt[3]{c-a}=0$$

풀이 $x=\sqrt[3]{a-b}$, $y=\sqrt[3]{b-c}$, $z=\sqrt[3]{c-a}$로 두면 가정에 의하여 $x+y+z=0$이고

$$x^3+y^3+z^3=a-b+b-c+c-a=0$$

임이 명백하다. 따라서

$$x^3+y^3+z^3-3xyz=(x+y+z)(x^2+y^2+z^2-xy-yz-zx)$$

의 항등식에 의하여 $3xyz=0$을 얻을 수 있다. 일반성을 잃지 않고 $x=0$으로 두면 $a=b$이고 문제의 조건을 만족한다. 따라서 답은 $a=b$ 또는 $b=c$ 또는 $c=a$를 만족하는 모든 순서쌍 $(a,\ b,\ c)$이다.

예제 6

실수 a, b, c, d가 $a+b+c+d=0$일 때 다음을 증명하시오.

$$a^3+b^3+c^3+d^3=3(abc+bcd+cda+dab)$$

풀이

가정을 이용하면 다음을 얻을 수 있다.

$$a^3+b^3+c^3-3abc=(a+b+c)(a^2+b^2+c^2-ab-bc-ca)$$
$$=-d(a^2+b^2+c^2)+dab+dbc+dca$$

a, b, c, d를 바꿔가며 위와 같은 세 등식을 얻을 수 있고 이를 모두 더하면 다음과 같다.

$$3(a^3+b^3+c^3+d^3)-3(abc+bcd+cda+dab)$$
$$=3(abc+bcd+cda+dab)-a(b^2+c^2+d^2)-b(a^2+c^2+d^2)-c(a^2+b^2+d^2)-d(a^2+b^2+c^2)$$

그런데

$$a(b^2+c^2+d^2)+b(a^2+c^2+d^2)+c(a^2+b^2+d^2)+d(a^2+b^2+c^2)$$
$$=a^2(b+c+d)+b^2(c+d+a)+c^2(a+b+d)+d^2(a+b+c)$$
$$=-a^3-b^3-c^3-d^3$$

처음의 등식은 재배열을 통해 명백하고, 두 번째 등식은 $a+b+c+d=0$임에 의하여 명백하다. 따라서 다음과 같이 정리할 수 있다.

$$3(a^3+b^3+c^3+d^3)-3(abc+bcd+cda+dab)=3(abc+bcd+cda+dab)+(a^3+b^3+c^3+d^3)$$

이항하면 주어진 식과 동일하다.

예제 7

0이 아닌 서로 다른 실수 a, b, c가

$$\frac{1}{a}+\frac{1}{b}+\frac{1}{c}=1 \text{이고} \ a^3+b^3+c^3=3(a^2+b^2+c^2)$$

을 만족할 때 $a+b+c=3$임을 증명하시오.

풀이

처음의 식을 $3abc=3(ab+bc+ca)$로 변형하여 다음을 얻을 수 있다.

$$a^3+b^3+c^3-3abc=3(a^2+b^2+c^2-ab-bc-ca)$$

$a^2+b^2+c^2-ab-bc-ca=\dfrac{(a-b)^2+(b-c)^2+(c-a)^2}{2}\neq0$이므로

$a^3+b^3+c^3-3abc=(a+b+c)(a^2+b^2+c^2-ab-bc-ca)$와 비교하면

$a+b+c=3$을 얻을 수 있다.

기초 경시 대수 이론 *Basic Algebra Theory*

05 산술-기하 평균 부등식과 헬더 부등식

:: **산술-기하 평균 부등식과 헬더 부등식**

산술-기하 평균 부등식에서 가장 단순하지만 또한 가장 중요한 경우는 모든 음이 아닌 실수 a, b에 대하여 성립하는

$$a+b \geq 2\sqrt{ab}$$

이다.

이 부등식은 $(\sqrt{a}-\sqrt{b})^2 \geq 0$이므로 명백히 성립한다. 또한 $\sqrt{a}=\sqrt{b}$, 즉 $a=b$일 때 등호가 성립한다는 것도 알 수 있다. 그리고 산술-기하 평균 부등식을 다음과 같이 쓸 수도 있는데

$$\frac{a^2+b^2}{2} \geq ab$$

이 부등식은 모든 실수 a, b에 대해 성립한다. (이 식은 $(a-b)^2 \geq 0$)

이제 네 개의 음이 아닌 실수 a, b, c, d에 산술-기하 평균 부등식을 두 번 적용하면 다음과 같은 부등식을 얻을 수 있다.

$$a+b+c+d \geq 2\sqrt{ab}+2\sqrt{cd}=2(\sqrt{ab}+\sqrt{cd}) \geq 4\sqrt{\sqrt{ab}\cdot\sqrt{cd}}=4\sqrt[4]{abcd}$$

3변수의 경우에도 마찬가지로 할 수 있을까?

3변수에 대해서도 위와 유사한 부등식을 증명하는 두 가지 방법이 있는데 하나는 일반화를 통하는 방법이고, 다른 하나는 그렇지 않은 방법이다.

먼저 후자인 경우를 알아보자. 음이 아닌 실수 a, b, c에 대해 다음과 같은 항등식이 성립한다.

$$a+b+c-3\sqrt[3]{abc}=(\sqrt[3]{a}+\sqrt[3]{b}+\sqrt[3]{c})\cdot\frac{(\sqrt[3]{a}-\sqrt[3]{b})^2+(\sqrt[3]{b}-\sqrt[3]{c})^2+(\sqrt[3]{c}-\sqrt[3]{a})^2}{2}$$

위 식에서 $x=\sqrt[3]{a}$, $y=\sqrt[3]{b}$, $z=\sqrt[3]{c}$로 치환하면 이전에 배운 고전적인 항등식인

$$x^3+y^3+z^3-3xyz=(x+y+z)\frac{(x-y)^2+(y-z)^2+(z-x)^2}{2}$$

이 되고, 따라서 다음과 같은 부등식이 성립함을 알 수 있다.

$$a+b+c \geq 3\sqrt[3]{abc}$$

이제 두 번째 방법을 시도해 보자(이는 Cauchy의 놀라운 아이디어에 기인한다.). 일단 다음 부등식이 성립하고

$$a+b+c+d \geq 4\sqrt[4]{abcd}$$

위 식에 $d=\dfrac{a+b+c}{3}$를 대입하여 정리하면 다음과 같다.

$$\frac{4}{3}(a+b+c) \geq 4\sqrt[4]{abc\left(\frac{a+b+c}{3}\right)}$$

다시 4로 나누고 양변을 4제곱 후 $(a+b+c)$로 나누면

$$(a+b+c)^3 \geq 27abc$$

이고, 다음 부등식과 동치이다.

$$a+b+c \geq 3\sqrt[3]{abc}$$

이제 이 논의를 바탕으로 일반적인 경우로 확장해 보자.

산술-기하 평균 부등식

음이 아닌 모든 실수 x_1, x_2, \cdots, x_n에 대하여 다음과 같은 부등식이 성립한다.

$$\frac{x_1+x_2+\cdots+x_n}{n} \geq \sqrt[n]{x_1 x_2 \cdots x_n}$$

따라서 어떤 음이 아닌 수들의 기하평균은 산술평균보다 크지 않다고 할 수 있다.

풀이 음이 아닌 실수 $x_1, x_2, \cdots, x_{2^k}$와 모든 $k \geq 1$에 대하여 다음 귀납법을 이용하여 증명하자.

$$x_1+x_2+\cdots+x_{2^k} \geq 2^k \sqrt[2^k]{x_1 x_2 \cdots x_{2^k}}$$

$k=1$인 경우 이미 앞서 성립함을 보였고 k번 째에서 $k+1$번 째로 진행하기 위하여 귀납가설을 두 번 적용하면 다음과 같다.

$$x_1+x_2+\cdots+x_{2^k}+\cdots x_{2^{k+1}} \geq 2^k \sqrt[2^k]{x_1 x_2 \cdots x_{2^k}} + 2^k \sqrt[2^k]{x_{2^k+1} \cdots x_{2^{k+1}}}$$
$$\geq 2^{k+1} \sqrt[2^{k+1}]{x_1 x_2 \cdots x_{2^{k+1}}}$$

마지막 부분은 $\sqrt[2^k]{x_1 x_2 \cdots x_{2^k}}$와 $\sqrt[2^k]{x_{2^k+1} \cdots x_{2^{k+1}}}$를 $k=1$일 때의 산술 기하 형태에 대입하면 명백하므로 귀납 증명이 완료되었다.

이제 임의의 양의 정수 n과 음이 아닌 실수들 x_1, x_2, \cdots, x_n을 잡자. $2^k > n$를 만족하도록 하는 k에 대하여(예를 들면 $k=n$도 가능)

$$x_{n+1} = \cdots = x_{2^k} = \frac{x_1+\cdots+x_n}{n} = A$$

로 설정하여 이미 성립함을 확인한 부등식에 대입하면 다음과 같다.

$$x_1+x_2+\cdots+x_n+(2^k-n)A \geq 2^k \sqrt[2^k]{x_1 x_2 \cdots x_n (A)^{2^k-n}}$$

좌변은 $nA+(2^k-n)A=2^k A$이고, 양변을 2^k로 나누고 2^k 거듭제곱하면

$$A^n \geq x_1 x_2 \cdots x_n, \text{ 즉 } x_1+x_2+\cdots+x_n \geq n\sqrt[n]{x_1 x_2 \cdots x_n}$$

이 성립한다. 등호가 $x_1=x_2=\cdots=x_n$일 때 성립함은 간단히 확인할 수 있다.

산술-기하 평균 부등식에서 다음의 결과는 매우 중요하다.

05 산술-기하 평균 부등식과 헬더 부등식

정리 02 | **산술-기하-조화 평균 부등식**

모든 양의 실수 a_1, a_2, \cdots, a_n에 대하여 다음과 같은 부등식이 성립한다.

$$\frac{a_1+a_2+\cdots+a_n}{n} \geq \sqrt[n]{a_1 a_2 \cdots a_n} \geq \frac{n}{\dfrac{1}{a_1}+\dfrac{1}{a_2}+\cdots+\dfrac{1}{a_n}}$$

증명 | 왼쪽의 부등식은 산술-기하 평균 부등식이고, 이미 앞서 증명하였다.
오른쪽의 부등식은 다음과 같이 정리할 수 있는데

$$\frac{1}{a_1}+\frac{1}{a_2}+\cdots+\frac{1}{a_n} \geq n\sqrt[n]{\frac{1}{a_1}\cdot\frac{1}{a_2}\cdot\cdots\cdot\frac{1}{a_n}}$$

이는 산술-기하 평균 부등식의 명백한 결과이다.

정리 03 | **헬더 부등식**

음이 아닌 실수 a_{11}, \cdots, a_{1n}, a_{21}, \cdots, a_{kn}에 대하여 다음과 같은 부등식이 성립한다.

$$(a_{11}+a_{12}+\cdots+a_{1n})(a_{21}+a_{22}+\cdots+a_{2n})\cdots(a_{k1}+\cdots+a_{kn}) \geq \left(\sqrt[k]{a_{11}a_{21}\cdots a_{k1}}+\cdots+\sqrt[k]{a_{1n}a_{2n}\cdots a_{kn}}\right)^k$$

증명 | $S_1=a_{11}+a_{12}+\cdots+a_{1n}$, $S_k=a_{k1}+\cdots+a_{kn}$이라 하자.
양변에 k제곱근을 취하면

$$\sqrt[k]{S_1 S_2 \cdots S_k} \geq \sqrt[k]{a_{11}a_{21}\cdots a_{k1}}+\cdots+\sqrt[k]{a_{1n}a_{2n}\cdots a_{kn}}$$

이고, 양변을 $\sqrt[k]{S_1 S_2 \cdots S_k}$로 나누면 다음과 같은 부등식을 얻는다.

$$1 \geq \sqrt[k]{\frac{a_{11}a_{21}\cdots a_{k1}}{S_1 \cdots S_k}}+\cdots+\sqrt[k]{\frac{a_{1n}a_{2n}\cdots a_{kn}}{S_1 \cdots S_k}}$$

산술-기하 평균 부등식에 의해 다음과 같은 부등식이 성립하는데

$$\sqrt[k]{\frac{a_{11}a_{21}\cdots a_{k1}}{S_1 \cdots S_k}} \leq \frac{1}{k}\left(\frac{a_{11}}{S_1}+\cdots+\frac{a_{k1}}{S_k}\right), \cdots, \sqrt[k]{\frac{a_{1n}a_{2n}\cdots a_{kn}}{S_1 \cdots S_k}} \leq \frac{1}{k}\left(\frac{a_{1n}}{S_1}+\cdots+\frac{a_{kn}}{S_k}\right)$$

이 부등식들을 변변 더해서 정리하면 헬더 부등식이 성립함을 증명할 수 있다.

이제 이 부등식들이 문제에서 어떻게 활용되는지 살펴보자.

예제 1

음이 아닌 실수 a, b, c에 대해 다음을 증명하시오.

(1) $(a+b)(b+c)(c+a) \geq 8abc$

(2) $(a+b)(b+c)(c+a) \geq \dfrac{8}{9}(a+b+c)(ab+bc+ca)$

(3) 어느 것이 더 강한 부등식인가?

풀이

(1) 다음 세 부등식을 서로 곱하면 주어진 식은 간단히 성립한다.

$$a+b \geq 2\sqrt{ab},\ b+c \geq 2\sqrt{bc},\ c+a \geq 2\sqrt{ca}$$

(2) $S=a+b+c$라 두고 좌변을 정리하면 다음과 같다.

$$(a+b)(b+c)(c+a) = (S-a)(S-b)(S-c)$$
$$= S^3 - S^2(a+b+c) + S(ab+bc+ca) - abc$$
$$= S(ab+bc+ca) - abc$$

따라서 (1)을 이용하면 다음 부등식이 성립한다.

$$S(ab+bc+ca) \geq 9abc \ \text{또는} \ (a+b+c)(ab+bc+ca) \geq 9abc$$

이는 산술-기하 부등식을 두 번 적용하면 명백하다.
또한 식 전체를 전개하여 적당히 묶으면

$$a(b-c)^2 + b(c-a)^2 + c(a-b)^2 \geq 0$$

이므로 명백하다.

(3) (2)의 증명은

$$\frac{8}{9}(a+b+c)(ab+bc+ca) \geq 8abc$$

이므로 (2)가 (1)보다 강한 부등식이다.

예제 2

양의 실수 x, y에 대해 다음을 증명하시오.

$$\frac{x}{x^4+y^2}+\frac{y}{y^4+x^2}\le\frac{1}{xy}$$

풀이 산술−기하 부등식에 의하여

$$\frac{x}{x^4+y^2}\le\frac{x}{2x^2y}=\frac{1}{2xy}$$

이고, 마찬가지로 하면

$$\frac{y}{y^4+x^2}\le\frac{1}{2xy}$$

이므로 두 식을 더하면 원하는 결과를 얻을 수 있다.

예제 3

양의 실수 a, b에 대해 다음을 증명하시오.

$$\left(\frac{a}{b}+\frac{b}{a}\right)^3\ge3\left(\frac{a}{b}+\frac{b}{a}\right)+2$$

풀이 $x=\dfrac{a}{b}+\dfrac{b}{a}$가 중요한 역할을 한다.

산술−기하 부등식에 의하여 $x\ge2$이므로 $x\ge2$에 대하여 $x^3\ge3x+2$임을 보이면 충분하다.
주어진 식을 인수분해하면

$$x^3-3x-2=x^3-4x+x-2=x(x^2-4)+x-2$$
$$=(x-2)(x(x+2)+1)=(x-2)(x+1)^2\ge0$$

이므로 명백하다.

예제 4

실수 a, b, c에 대해 다음을 증명하시오.

$$\frac{a^2-b^2}{2a^2+1}+\frac{b^2-c^2}{2b^2+1}+\frac{c^2-a^2}{2c^2+1}\leq 0$$

풀이 $x=a^2$, $y=b^2$, $z=c^2$으로의 치환이 당연해 보이지만

$$x=2a^2+1,\ y=2b^2+1,\ z=2c^2+1$$

로 치환하면

$$a^2-b^2=\frac{x-y}{2}$$

이고 나머지 항들도 마찬가지이므로 더 낫다고 할 수 있다. 그러면 위의 부등식은

$$\frac{x-y}{x}+\frac{y-z}{y}+\frac{z-x}{z}\leq 0 \text{ 또는 } \frac{y}{x}+\frac{z}{y}+\frac{x}{z}\geq 3$$

이므로 산술-기하 부등식에 의하여 명백하다.

예제 5

양의 실수 a, b, c에 대해 다음을 증명하시오.

$$\frac{a^3}{(a+b)^2}+\frac{b^3}{(b+c)^2}+\frac{c^3}{(c+a)^2}\geq \frac{a+b+c}{4}$$

풀이 이는 헬더 부등식에 의하여 아래와 같다(양변을 $4(a+b+c)^2$으로 곱하면 됨).

$$((a+b)+(b+c)+(c+a))^2\cdot\left(\frac{a^3}{(a+b)^2}+\frac{b^3}{(b+c)^2}+\frac{c^3}{(c+a)^2}\right)$$

$$\geq\left(\sqrt[3]{(a+b)^2\cdot\frac{a^3}{(a+b)^2}}+\sqrt[3]{(b+c)^2\cdot\frac{b^3}{(b+c)^2}}+\sqrt[3]{(c+a)^2\cdot\frac{c^3}{(c+a)^2}}\right)^3$$

$$=(a+b+c)^3$$

05 산술-기하 평균 부등식과 헬더 부등식

예제 6

양의 실수 p, q가 $\dfrac{1}{p} + \dfrac{1}{q} = 1$일 때 다음을 증명하시오.

$$\frac{1}{(p-1)(q-1)} - \frac{1}{(p+1)(q+1)} \geq \frac{8}{9}$$

풀이

$x = \dfrac{1}{p}$, $y = \dfrac{1}{q}$로 두자. 그러면 $\dfrac{1}{p} + \dfrac{1}{q} = 1$은 $x + y = 1$이 되고 x, $y > 0$에 대하여

$$\frac{xy}{(1-x)(1-y)} - \frac{xy}{(1+x)(1+y)} \geq \frac{8}{9}$$

임을 보이면 충분하다.

$1 - x = y$, $1 - y = x$이어서 첫 번째 항은 1이므로 증명해야 하는 식은 다음과 같다.

$$\frac{xy}{(1+x)(1+y)} \leq \frac{1}{9}$$

이는

$$1 + x + y + xy \geq 9xy \text{ 또는 } xy \leq \frac{1}{4}$$

이고 $x + y = 1$이므로 산술-기하 부등식에 의하여 명백하다.

예제 7

a, b, c가 구간 $(0, 4)$의 실수일 때 다음 중 적어도 하나가 1보다 크거나 같음을 증명하시오.

$$\frac{1}{a} + \frac{1}{4-b}, \quad \frac{1}{b} + \frac{1}{4-c}, \quad \frac{1}{c} + \frac{1}{4-a}$$

풀이

이런 종류의 문제들에서는 모순을 추정하는 것이 언제나 좋은 방법이 된다.

결론을 부정해 보자. 즉

$$\frac{1}{a} + \frac{1}{4-b} < 1, \ \frac{1}{b} + \frac{1}{4-c} < 1, \ \frac{1}{c} + \frac{1}{4-a} < 1$$

임을 가정하여 세 부등식을 모두 더하고 재배열하면 다음을 얻을 수 있다.

$$\frac{1}{a} + \frac{1}{4-a} + \frac{1}{b} + \frac{1}{4-b} + \frac{1}{c} + \frac{1}{4-c} < 3$$

그런데 산술-조화 부등식에 의하여 모든 $x \in (0, 4)$에서 다음을 얻을 수 있다.

$$\frac{1}{x} + \frac{1}{4-x} \geq \frac{4}{x+(4-x)} = 1$$

a, b, c에 대하여 이 부등식들을 더하면 원하던 모순을 얻을 수 있다.

예제 8

양의 실수 a, b가

$$|a-2b| \leq \frac{1}{\sqrt{a}} \text{이고} \quad |b-2a| \leq \frac{1}{\sqrt{b}}$$

일 때 $a+b \leq 2$임을 증명하시오.

풀이

각 식에 \sqrt{a}, \sqrt{b}를 곱하고 제곱하면

$$a(a-2b)^2 \leq 1, \quad b(2a-b)^2 \leq 1$$

를 얻을 수 있고, 이를 더하면

$$a^3 - 4a^2b + 4ab^2 + 4a^2b - 4ab^2 + b^3 \leq 2$$

즉, $a^3 + b^3 \leq 2$를 얻는다. 이 식에 헬더 부등식을 적용하면

$$8 \geq 4(a^3+b^3) = (1^3+1^3)(1^3+1^3)(a^3+b^3) \geq (a+b)^3$$

이므로 $a+b \leq 2$를 얻을 수 있다.

예제 9

양의 실수 a, b, c가 $\frac{1}{a} + \frac{1}{b} + \frac{1}{c} = 1$일 때 다음을 증명하시오.

$$\frac{1}{(a-1)(b-1)(c-1)} + \frac{8}{(a+1)(b+1)(c+1)} \leq \frac{1}{4}$$

풀이

$x = \frac{1}{a}$, $y = \frac{1}{b}$, $z = \frac{1}{c}$로 치환하자. $\frac{1}{a} + \frac{1}{b} + \frac{1}{c} = 1$은 $x+y+z=1$이 되고 증명해야 하는 식은 다음과 같다.

$$\frac{xyz}{(1-x)(1-y)(1-z)} + \frac{8xyz}{(1+x)(1+y)(1+z)} \leq \frac{1}{4}$$

이제

$$(1-x)(1-y)(1-z) = (x+y)(y+z)(z+x) \geq 8xyz$$

이므로 다음을 보이면 충분하다.

$$\frac{8xyz}{(1+x)(1+y)(1+z)} \leq \frac{1}{8}$$

예제 1 에서 $a=y+z$, $b=z+x$, $c=x+y$일 때와 $a=x$, $b=y$, $c=z$일 때에 의해 다음이 명백하다.

$$(1+x)(1+y)(1+z) = (2x+y+z)(2y+z+x)(2z+x+y)$$
$$= ((x+y)+(z+x))((x+y)+(y+z))((z+x)+(y+z))$$
$$\geq 8(x+y)(y+z)(z+x) \geq 64xyz$$

05 산술-기하 평균 부등식과 헬더 부등식

예제 10

실수 a, b, c가 1보다 크거나 같을 때 다음을 증명하시오.

$$\frac{a^3}{b^2-b+\frac{1}{3}}+\frac{b^3}{c^2-c+\frac{1}{3}}+\frac{c^3}{a^2-a+\frac{1}{3}}\geq 9$$

풀이

주어진 식을 다음과 같이 정리할 수 있다.

$$\frac{a^3}{3b^2-3b+1}+\frac{b^3}{3c^2-3c+1}+\frac{c^3}{3a^2-3a+1}\geq 3$$

$(x-1)^3=x^3-3x^2+3x-1=x^3-(3x^2-3x+1)$임을 생각하면 주어진 식은 다음과 같다.

$$\frac{a^3}{b^3-(b-1)^3}+\frac{b^3}{c^3-(c-1)^3}+\frac{c^3}{a^3-(a-1)^3}\geq 3$$

가정에 의하여 a, b, $c\geq 1$이므로 $a^3-(a-1)^3\leq a^3$를 얻을 수 있으므로

$$\frac{a^3}{b^3}+\frac{b^3}{c^3}+\frac{c^3}{a^3}\geq 3$$

임을 보이면 충분하고, 이는 산술-기하 부등식에 의하여 명백하다.

예제 11

양의 실수 a, b, c에 대하여 다음을 증명하시오.

$$\frac{a^2}{b^3}+\frac{b^2}{c^3}+\frac{c^2}{a^3}\geq \frac{1}{a}+\frac{1}{b}+\frac{1}{c}$$

풀이

이는 헬더 부등식의 교묘한 예제로 볼 수 있다. 주어진 식은

$$\left(\frac{a^2}{b^3}+\frac{b^2}{c^3}+\frac{c^2}{a^3}\right)\left(\frac{1}{a}+\frac{1}{b}+\frac{1}{c}\right)\left(\frac{1}{a}+\frac{1}{b}+\frac{1}{c}\right)\geq\left(\frac{1}{b}+\frac{1}{c}+\frac{1}{a}\right)^3$$

이고, 양변을 $\left(\frac{1}{a}+\frac{1}{b}+\frac{1}{c}\right)^2$으로 나누면 결과를 얻을 수 있다.

예제 12

양의 실수 a, b, c, d에 대하여 다음을 증명하시오.

$$\frac{a+c}{a+b} + \frac{b+d}{b+c} + \frac{a+c}{c+d} + \frac{b+d}{a+d} \geq 4$$

풀이

첫 번째와 세 번째, 두 번째와 네 번째를 묶으면 다음과 같다.

$$\frac{a+c}{a+b} + \frac{b+d}{b+c} + \frac{a+c}{c+d} + \frac{b+d}{a+d} = (a+c)\left(\frac{1}{a+b} + \frac{1}{c+d}\right) + (b+d)\left(\frac{1}{b+c} + \frac{1}{a+d}\right) \geq 4$$

산술-조화 부등식을 이용하자.

$$\frac{1}{a+b} + \frac{1}{c+d} \geq \frac{4}{a+b+c+d}, \quad \frac{1}{b+c} + \frac{1}{a+d} \geq \frac{4}{a+b+c+d}$$

따라서

$$\frac{a+c}{a+b} + \frac{b+d}{b+c} + \frac{a+c}{c+d} + \frac{b+d}{a+d} \geq \frac{4(a+c)}{a+b+c+d} + \frac{4(b+d)}{a+b+c+d} = 4$$

이다.

예제 13

양의 실수 x, y, z에 대하여

$$xy + yz + zx \geq \frac{1}{\sqrt{x^2+y^2+z^2}}$$

일 때 다음을 증명하시오.

$$x + y + z \geq \sqrt{3}$$

풀이

이는 매우 기교적이다. 조건식을 좀더 단순화해 보자.

$$(xy + yz + zx)^2(x^2 + y^2 + z^2) \geq 1$$

그런데 산술-기하 부등식에 의하면 다음을 얻을 수 있다.

$$(xy + yz + zx)^2(x^2 + y^2 + z^2) \leq \left(\frac{2(xy+yz+zx) + x^2 + y^2 + z^2}{3}\right)^3 = \left(\frac{(x+y+z)^2}{3}\right)^3$$

두 부등식을 연결하면 $\frac{(x+y+z)^2}{3} \geq 1$가 되고 이는 $x+y+z \geq \sqrt{3}$이다.

05 산술−기하 평균 부등식과 헬더 부등식

예제 14

양의 실수 a, b, c에 대하여 $a+b+c=1$일 때 다음을 증명하시오.

$$\left(1+\frac{1}{a}\right)\left(1+\frac{1}{b}\right)\left(1+\frac{1}{c}\right)\geq 64$$

풀이 가장 짧은 풀이는 헬더 부등식에 의한 것이다.

$$\left(1+\frac{1}{a}\right)\left(1+\frac{1}{b}\right)\left(1+\frac{1}{c}\right)\geq \left(1+\sqrt[3]{\frac{1}{abc}}\right)^3$$

이므로 마지막 부분이 64 이상임을 보이면 충분하다. 이는 $abc\leq\frac{1}{27}$이고 조건식이 $a+b+c=1$이므로 이는 산술−기하 부등식에 의하여 명백하다.

또 다른 풀이를 위하여 다음과 같은 전개를 해 보자.

$$\left(1+\frac{1}{a}\right)\left(1+\frac{1}{b}\right)\left(1+\frac{1}{c}\right)=1+\frac{1}{a}+\frac{1}{b}+\frac{1}{c}+\frac{1}{ab}+\frac{1}{bc}+\frac{1}{ca}+\frac{1}{abc}$$

$$=1+\frac{1}{a}+\frac{1}{b}+\frac{1}{c}+\frac{a+b+c}{abc}+\frac{1}{abc}=1+\frac{1}{a}+\frac{1}{b}+\frac{1}{c}+\frac{2}{abc}$$

마지막 부분은 $a+b+c=1$에 의한다.

$a+b+c=1$이므로 산술−기하 부등식에 의하여

$$1=a+b+c\geq 3\sqrt[3]{abc}$$

이므로 $abc\leq\frac{1}{27}$, 즉 $\frac{2}{abc}\geq 54$가 성립한다. 이제

$$\frac{1}{a}+\frac{1}{b}+\frac{1}{c}\geq 9$$

임을 증명하면 되는데, 이는 산술−조화 평균의 결과나 산술−기하 평균의 결과에 의해 명백하다.

$$\frac{1}{a}+\frac{1}{b}+\frac{1}{c}\geq\frac{3^2}{a+b+c}=9 \text{ 또는 } \frac{1}{a}+\frac{1}{b}+\frac{1}{c}\geq 3\sqrt[3]{\frac{1}{abc}}, \quad abc\leq\frac{1}{27}$$

예제 15

모든 양의 실수 a, b, c에 대하여 다음을 증명하시오.

$$\left(1+\frac{a}{b}\right)\left(1+\frac{b}{c}\right)\left(1+\frac{c}{a}\right)\geq 2\left(1+\frac{a+b+c}{\sqrt[3]{abc}}\right)$$

풀이

주어진 식을 전개하면 다음과 같다.

$$\frac{a}{b}+\frac{b}{c}+\frac{c}{a}+\frac{b}{a}+\frac{c}{b}+\frac{a}{c}\geq 2\cdot\frac{a+b+c}{\sqrt[3]{abc}}$$

이는 동차식이므로 $abc=1$로 잡을 수 있다. 그러면 다음을 증명하면 충분하다.

$$\frac{a}{b}+\frac{b}{c}+\frac{c}{a}\geq a+b+c,\ \frac{b}{a}+\frac{c}{b}+\frac{a}{c}\geq a+b+c$$

변수 a, b, c에 대하여 바꿔가면서 다음을 살펴보자.

$$\frac{2a}{b}+\frac{b}{c}=\frac{a}{b}+\frac{a}{b}+\frac{b}{c}\geq 3\sqrt[3]{\frac{a^2}{bc}}=3a\ \text{(산술-기하 부등식과 }abc=1\text{에 의함)}$$

마찬가지로 하면

$$\frac{2b}{c}+\frac{c}{a}\geq 3b,\ \frac{2c}{a}+\frac{a}{b}\geq 3c$$

이므로 결론을 얻을 수 있다.

예제 16

음이 아닌 실수 a, b, c에 대하여 $a+b+c=3$일 때 다음을 증명하시오.

$$abc(a^2+b^2+c^2)\leq 3$$

풀이

부등식 $(ab+bc+ca)^2\geq 3abc(a+b+c)$를 전개하면 다음과 같으므로 명백하다.

$$(ab-bc)^2+(bc-ca)^2+(ca-ab)^2\geq 0$$

이를 문제의 가정과 결합하면

$$abc\leq\frac{(ab+bc+ca)^2}{9}$$

가 된다. 이제 더 강한 명제인 다음을 증명하면 충분하다.

$$(ab+bc+ca)^2(a^2+b^2+c^2)\leq 27$$

산술-기하 부등식을 이용하면 다음을 얻을 수 있다.

$$(ab+bc+ca)^2(a^2+b^2+c^2)\leq\left(\frac{a^2+b^2+c^2+2(ab+bc+ca)}{3}\right)^3=27$$

05 산술−기하 평균 부등식과 헬더 부등식

예제 17

음이 아닌 모든 실수 a, b, c에 대하여 다음을 증명하시오.

$$(a^2+ab+b^2)(b^2+bc+c^2)(c^2+ca+a^2) \geq (ab+bc+ca)^3$$

풀이

이는 헬더 부등식에 의하면 명백한 부등식이다.

$$(ab+b^2+a^2)(b^2+bc+c^2)(a^2+c^2+ac) \geq (ab+bc+ca)^3$$

이 방법이 난해하다고 느껴진다면 다른 풀이도 살펴보도록 한다.

$$a^2+b^2+ab=(a+b)^2-ab \geq (a+b)^2-\frac{(a+b)^2}{4}=\frac{3}{4}(a+b)^2$$

이므로 더 강한 부등식인

$$\frac{27}{64}(a+b)^2(b+c)^2(c+a)^2 \geq (ab+bc+ca)^3$$

을 증명하자. 53쪽 예제 1 의

$$(a+b)(b+c)(c+a) \geq \frac{8}{9}(a+b+c)(ab+bc+ca)$$

를 이용하여 다음을 증명하면 충분하다.

$$(a+b+c)^2 \geq 3(ab+bc+ca)$$

이 식을 전개하면

$$(a-b)^2+(b-c)^2+(c-a)^2 \geq 0$$

이므로 명백하다.

예제 18

모든 양의 실수 a, b, c에 대하여 다음 부등식이 성립함을 보이시오.

$$(a^5-a^2+3)(b^5-b^2+3)(c^5-c^2+3) \geq (a+b+c)^3$$

풀이

이 문제 또한 매우 기교적이다. 우선 헬더 부등식에 의하여 다음이 성립한다.

$$(a^3+1^3+1^3)(1^3+b^3+1^3)(1^3+1^3+c^3) \geq (a+b+c)^3$$

따라서 다음을 증명하면 충분하다.

$$(a^5-a^2+3)(b^5-b^2+3)(c^5-c^2+3) \geq (a^3+2)(b^3+2)(c^3+2)$$

이 형태의 장점은 변수별로 분리되어 있는 것이므로 다음을 증명하자. 모든 $x \geq 0$에 대하여

$$x^5-x^2+3 \geq x^3+2$$

이는

$$x^5-x^3-x^2+1 \geq 0, \text{ 즉 } (x^2-1)(x^3-1) \geq 0, \ (x-1)^2(x+1)(x^2+x+1) \geq 0$$

이므로 명백하다.

기초 경시 대수 이론 *Basic Algebra Theory*
06 라그랑주 항등식과 코시-슈바르츠 부등식

:: 라그랑주 항등식과 코시-슈바르츠 부등식

간단한 경우부터 살펴보도록 하자.
식 $(a^2+b^2)(c^2+d^2)$을 두 개의 제곱식의 합으로 나타낼 수 있다. 전개하면

$$(a^2+b^2)(c^2+d^2)=(ac)^2+(ad)^2+(bc)^2+(bd)^2$$

이고, $2abcd$를 더하고 빼서 다음과 같이 제곱식으로 만들 수 있다.

$$\begin{aligned}
&(ac)^2+(ad)^2+(bc)^2+(bd)^2 \\
&=(ac)^2+2abcd+(bd)^2+(ad)^2-2abcd+(bc)^2 \\
&=(ac+bd)^2+(ad-bc)^2
\end{aligned}$$

그러므로 다음과 같은 일반적이고 매우 유용한 식을 얻을 수 있다.

$$(a^2+b^2)(c^2+d^2)=(ac+bd)^2+(ad-bc)^2$$

정리 01 │ **라그랑주 항등식**

모든 실수 x_1, x_2, \cdots, x_n과 y_1, y_2, \cdots, y_n에 대하여 다음과 같은 식을 얻을 수 있다.

$$(x_1^2+x_2^2+\cdots+x_n^2)(y_1^2+y_2^2+\cdots+y_n^2)=(x_1y_1+x_2y_2+\cdots+x_ny_n)^2+\sum_{1\leq i<j\leq n}(x_iy_j-x_jy_j)^2$$

증명 │ 공식

$$\left(\sum_{i=1}^{n}x_i\right)\left(\sum_{j=1}^{m}y_j\right)=\sum_{i=1}^{n}\sum_{j=1}^{m}x_iy_j$$

를 이용하여 좌변을 다음과 같이 나타낼 수 있다.

$$(x_1^2+x_2^2+\cdots+x_n^2)(y_1^2+y_2^2+\cdots+y_n^2)=\sum_{i=1}^{n}\sum_{j=1}^{n}(x_iy_j)^2$$

$i=j$인 경우와 $i>j$, $i<j$인 경우로 나누어 식을 정리하면

$$\sum_{i=1}^{n}\sum_{j=1}^{n}(x_iy_j)^2=\sum_{i=1}^{n}(x_iy_i)^2+\sum_{1\leq i<j\leq n}\left((x_iy_j)^2+(x_jy_i)^2\right)$$

이다. 각 $i<j$의 괄호 안에 $2x_ix_jy_iy_j$를 빼고 더해서 다음의 식을 얻을 수 있다.

$$\sum_{1\leq i<j\leq n}\left((x_iy_j)^2+(x_jy_i)^2\right)=\sum_{1\leq i<j\leq n}(x_iy_j-x_jy_i)^2+2\sum_{1\leq i<j\leq n}x_iy_ix_jy_j$$

위의 식과 연립하면

$$(x_1^2+x_2^2+\cdots+x_n^2)(y_1^2+y_2^2+\cdots+y_n^2)=\sum_{i=1}^{n}(x_iy_i)^2+2\sum_{1\leq i<j\leq n}x_iy_ix_jy_j+\sum_{1\leq i<j\leq n}(x_iy_j-x_jy_i)^2$$

$z_i=x_iy_i$라 두면 다음의 결과식을 얻는다.

$$\sum_{i=1}^{n}z_i^2+2\sum_{1\leq i<j\leq n}z_iz_j=\left(\sum_{i=1}^{n}z_i\right)^2$$

라그랑주 항등식만 적용해도 다음의 매우 유용한 부등식을 얻을 수 있다.

06 라그랑주 항등식과 코시 – 슈바르츠 부등식

정리 02 **코시-슈바르츠 부등식**

모든 실수 x_1, x_2, \cdots, x_n과 y_1, y_2, \cdots, y_n에 대하여 다음과 부등식이 성립한다.

$$(x_1^2 + x_2^2 + \cdots + x_n^2)(y_1^2 + y_2^2 + \cdots + y_n^2) \geq (x_1 y_1 + x_2 y_2 + \cdots + x_n y_n)^2$$

단, 등호는 모든 $x_i = 0$이거나 $y_i = t x_i$ (단, $i = 1, 2, \cdots, n$)인 실수 t가 존재할 때 성립한다.

증명 첫 번째 부분은 라그랑주 항등식의 좌 · 우변을 관찰하면 당연한 결과이다.
다시 라그랑주 항등식을 관찰하면 등호는 모든 $i < j$에 대하여 $x_i y_j = x_j y_i$일 때, 즉 모든 i와 j에 대하여(대칭성에 의하여 $i > j$일 때도 성립하고 $i = j$일 때 등호가 성립함은 당연하므로) $x_i y_j = x_j y_i$일 때 성립한다.

우리는 이 조건이 모든 i에 대하여 $x_i = 0$이거나 모든 i에 대하여 $y_i = t x_i$인 t가 존재할 때임을 증명할 필요가 있다.

모든 i, j에 대하여 $x_i y_j = x_j y_i$라 가정하자. 이는 $\dfrac{y_i}{x_i} = \dfrac{y_j}{x_j}$로 두는 편이 명확하다.

그러나 일부 x_i가 0이 될 수 있으므로 두 가지 경우에 대해서 따져본다.

첫 번째 만약 모든 x_i가 0이면 성립하고, 그렇지 않으면 $x_{i_0} \neq 0$인 i_0를 선택하자. $t = \dfrac{y_{i_0}}{x_{i_0}}$로 두면

$$t x_i = \frac{y_i x_i}{x_{i_0}} = \frac{y_i x_{i_0}}{x_{i_0}} = y_i$$

이므로 모든 i에 대하여 성립한다.

다음은 이차방정식의 이론을 바탕으로 코시-슈바르츠 부등식의 또 다른 증명을 살펴보자.
새로운 변수 t를 도입하여 다음의 식을 관찰해 보자.

$$f(t) = (t x_1 - y_1)^2 + \cdots + (t x_n - y_n)^2$$

모든 x_i가 0일 때는 명백하므로 제외한다.
그러면 $f(t)$는 전개하여 항들을 정리하면 다음과 같이 t에 관한 이차 다항식이 된다.

$$f(t) = t^2 x_1^2 - 2t x_1 y_1 + y_1^2 + \cdots + t^2 x_n^2 - 2t x_n y_n + y_n^2$$
$$= t^2(x_1^2 + \cdots + x_n^2) - 2t(x_1 y_1 + \cdots + x_n y_n) + y_1^2 + \cdots + y_n^2$$

$f(t)$는 제곱의 합이기 때문에 모든 t에 대하여 음이 아니다. 따라서 판별식 Δ는 양수가 아니어야 한다.

$$\Delta = 4((x_1 y_1 + \cdots + x_n y_n)^2 - (x_1^2 + \cdots + x_n^2)(y_1^2 + \cdots + y_n^2))$$

따라서 부등식은 성립한다. 등호가 성립하기 위해서는 $\Delta = 0$일 때, 즉, 방정식 $f(t) = 0$이 중근을 가질 때이다.
그러나 이 방정식은 $(t x_1 - y_1)^2 + \cdots + (t x_n - y_n)^2 = 0$이므로, 등호 조건은 모든 i에 대하여 $t x_i = y_i$일 때이다.

코시-슈바르츠 부등식의 매우 중요한 특별한 경우는 다음의 $y_1=\cdots=y_n=1$일 때이다.

$$x_1^2+x_2^2+\cdots+x_n^2 \geq \frac{(x_1+x_2+\cdots+x_n)^2}{n}$$

이는 제곱의 합들의 하한을 잡는 데에 매우 유용하다. 예를 들어 $n=2$인 경우

$$a^2+b^2 \geq \frac{(a+b)^2}{2}$$

의 그 자체로도 매우 유용한 부등식이 된다(이는 기본 부등식인 $(a-b)^2 \geq 0$와 동일).
또한 위의 부등식은 다음과 같이 변형하여 2차 평균은 산술 평균보다 언제나 크다는 것을 나타낼 수도 있다.

$$\sqrt{\frac{x_1^2+x_2^2+\cdots+x_n^2}{n}} \geq \frac{x_1+x_2+\cdots+x_n}{n}$$

정리 03

2차 평균-산술 평균-조화 평균

임의의 양의 실수 $x_1,\ x_2,\ \cdots,\ x_n$에 대하여 다음이 성립한다.

$$\sqrt{\frac{x_1^2+x_2^2+\cdots+x_n^2}{n}} \geq \frac{x_1+x_2+\cdots+x_n}{n} \geq \frac{n}{\dfrac{1}{x_1}+\dfrac{1}{x_2}+\cdots+\dfrac{1}{x_n}}$$

특히 모든 $x_1,\ x_2,\ \cdots,\ x_n>0$에 대하여 다음이 성립한다.

$$\frac{1}{x_1}+\frac{1}{x_2}+\cdots+\frac{1}{x_n} \geq \frac{n^2}{x_1+x_2+\cdots+x_n}$$

증명 정리의 두 번째 부분은 우측의 부등식의 단순한 재구성에 불과하다.
또한 좌측의 부등식은 이전의 정리에서 이미 증명하였다.
우측의 부등식은 산술-기하와 헬더 부등식 단원에서 이미 증명한 바 있으나 아래와 같이 코시 부등식을 이용하여 증명도 가능하다

$$(x_1+x_2+\cdots+x_n)\left(\frac{1}{x_1}+\cdots+\frac{1}{x_n}\right)=\left(\sqrt{x_1^2}+\cdots+\sqrt{x_n^2}\right)\left(\left(\sqrt{\frac{1}{x_1}}\right)^2+\cdots+\left(\sqrt{\frac{1}{x_n}}\right)^2\right) \geq (1+\cdots+1)^2=n^2$$

위 정리의 두 번째 부분은 일반화할 수 있고 이것이 다음의 코시-슈바르츠 따름정리이다.
이 따름정리가 바로 올림피아드 문제들을 푸는 데에서 핵심적인 부분이 된다.

06 라그랑주 항등식과 코시 – 슈바르츠 부등식

따름 정리 04

모든 $a_1, a_2, \cdots, a_n \in R$와 모든 $b_1, b_2, \cdots, b_n > 0$에 대하여 다음이 성립한다.

$$\frac{a_1^2}{b_1} + \frac{a_2^2}{b_2} + \cdots + \frac{a_n^2}{b_n} \geq \frac{(a_1 + a_2 + \cdots + a_n)^2}{b_1 + b_2 + \cdots + b_n}$$

증명

코시 – 슈바르츠 부등식에 의하여 다음을 얻는다.

$$\left(\frac{a_1^2}{b_1} + \cdots + \frac{a_n^2}{b_n} \right) \cdot (b_1 + b_2 + \cdots + b_n) \geq \left(\sqrt{b_1 \cdot \frac{a_1^2}{b_1}} + \cdots + \sqrt{b_n \cdot \frac{a_n^2}{b_n}} \right)^2$$

$$(|a_1| + \cdots + |a_n|)^2 \geq |a_1 + \cdots + a_n|^2 = (a_1 + \cdots + a_n)^2$$

마지막 부분에서 임의의 실수 a_1, a_2, \cdots, a_n에 대하여 다음의 삼각 부등식도 이용하였다.

$$|a_1 + a_2 + \cdots + a_n| \leq |a_1| + \cdots + |a_n|$$

이제 $b_1 + b_2 + \cdots + b_n$으로 나누면 원하는 결과를 얻을 수 있다.

위의 따름 정리에서 a_i는 임의의 실수들일 수 있는 반면에 분모인 b_i는 양수이어야 함을 주의하자.
이 장의 이론 부분의 마지막은 코시 – 슈바르츠 부등식을 이용하면 쉽게 얻을 수 있는 또 다른 중요한
부등식이 될 것이다.

정리 05 **민코스키 부등식**

모든 실수 x_1, x_2, \cdots, x_n과 y_1, y_2, \cdots, y_n에 대하여 다음이 성립한다.

$$\sqrt{x_1^2 + y_1^2} + \sqrt{x_2^2 + y_2^2} + \cdots + \sqrt{x_n^2 + y_n^2} \geq \sqrt{(x_1 + x_2 + \cdots + x_n)^2 + (y_1 + y_2 + \cdots + y_n)^2}$$

증명

주어진 부등식을 제곱하고 다음의 항등식을 이용하자.

$$(z_1 + z_2 + \cdots + z_n)^2 = z_1^2 + z_2^2 + \cdots + z_n^2 + 2\sum_{i<j} z_i z_j$$

그러면 다음 식이 성립한다.

$$\sum_{i=1}^{n} (x_i^2 + y_i^2) + 2\sum_{i<j} \sqrt{(x_i^2 + y_i^2)(x_j^2 + y_j^2)} \geq \sum_{i=1}^{n} (x_i^2 + y_i^2) + 2\sum_{i<j} (x_i x_j + y_i y_j)$$

$$\sum_{i<j} \sqrt{(x_i^2 + y_i^2)(x_j^2 + y_j^2)} \geq \sum_{i<j} (x_i x_j + y_i y_j)$$

이는 코시 – 슈바르츠에 의하여 명백하다.

이제 이 부등식들이 실제적으로 어떻게 적용되는지 많은 문제들을 다루어 보면서
확인해 보도록 하자.

예제 01

모든 실수 a, b에 대하여 다음을 증명하시오.

$$a^4 + b^4 \geq ab(a^2 + b^2)$$

풀이 코시-슈바르츠 부등식에 의해

$$x^2 + y^2 \geq \frac{(x+y)^2}{2} \text{이고} \frac{x^2+y^2}{2} \geq xy$$

이므로

$$a^4 + b^4 \geq \frac{(a^2+b^2)^2}{2} = \frac{a^2+b^2}{2} \cdot (a^2+b^2) \geq ab(a^2+b^2)$$

이다. 따라서 주어진 부등식은 성립한다.

예제 02

모든 양의 실수 a, b, c에 대하여 다음을 증명하시오.

$$\frac{(a+b)^2}{c} + \frac{c^2}{a} \geq 4b$$

풀이 코시-슈바르츠 부등식(66쪽 [따름 정리 **04**])에 의해 좌변의 최소가 $\frac{(a+b+c)^2}{c+a}$이므로 다음 부등식을 증명하면 충분하다.

$$\frac{(a+b+c)^2}{c+a} \geq 4b$$

위 식은 $(a+b+c)^2 \geq 4b(c+a)$가 되고 한쪽으로 넘겨서 식을 정리하면 $(a+c-b)^2 \geq 0$가 되므로 성립한다.

또한 다음과 같이 산술-기하 평균 부등식을 두 번 사용하여 주어진 부등식을 증명할 수 있다.

$$a + b = a + 3 \cdot \frac{b}{3} \geq 4a^{\frac{1}{4}}\left(\frac{b}{3}\right)^{\frac{3}{4}}$$

이므로

$$\frac{(a+b)^2}{c} + \frac{c^2}{a} \geq 2\frac{8a^{\frac{1}{2}}b^{\frac{3}{2}}}{3^{\frac{3}{2}}c} + \frac{c^2}{a} \geq 3\left(\frac{8a^{\frac{1}{2}}b^{\frac{3}{2}}}{3^{\frac{3}{2}}c}\right)^{\frac{2}{3}}\left(\frac{c^2}{a}\right)^{\frac{1}{3}} = 4b$$

이다.

06 라그랑주 항등식과 코시 – 슈바르츠 부등식

예제 03

모든 실수 a, b에 대하여 다음을 증명하시오.

$$4a^4 + 4b^4 \geq (a^2 + b^2)(a+b)^2$$

풀이

코시 – 슈바르츠 부등식에 의해 $(a+b)^2 \leq 2(a^2+b^2)$이므로 다음을 보이면 충분하다.

$$4(a^4+b^4) \geq 2(a^2+b^2)^2$$
$$\Longleftrightarrow 2(a^4+b^4) \geq (a^2+b^2)^2$$

이는 코시 – 슈바르츠 부등식의 또 다른 활용 형태이기도 하다.

예제 04

실수 a, b, c, d가 $a^2+b^2=c^2+d^2=85$이고 $|ac-bd|=40$일 때, $|ad+bc|$의 값을 구하시오.

풀이

간단한 라그랑주 항등식에 의해

$$(ad+bc)^2 + (ac-bd)^2 = (a^2+b^2)(c^2+d^2)$$

이므로 다음과 같다.

$$(ad+bc)^2 = 85^2 - 40^2 = (85-40)(85+40) = 45 \cdot 125 = 9 \cdot 5 \cdot 5^3 = (3 \cdot 5^2)^2$$

따라서 $|ad+bc| = 3 \cdot 5^2 = 75$이다.

예제 05

a, b가 양의 실수일 때 다음을 증명하시오.

$$(a+b)^3 \leq 4(a^3+b^3)$$

풀이

수 많은 증명 방법이 있는데 그 중 하나는 다음 식을 이용하는 것이다.

$$a^3+b^3 = (a+b)(a^2-ab+b^2)$$

$ab \leq \dfrac{a^2+b^2}{2}$이고 $a^2+b^2 \geq \dfrac{(a+b)^2}{2}$이므로 다음 식이 성립한다.

$$a^3+b^3 \geq (a+b)\frac{a^2+b^2}{2} \geq (a+b)\frac{(a+b)^2}{4} = \frac{(a+b)^3}{4}$$

또 헬더 부등식을 이용해 다음과 같이 증명할 수 있다.

$$4(a^3+b^3) = (1^3+1^3)(1^3+1^3)(a^3+b^3) \geq (a+b)^3$$

예제 10

다음 식을 만족하는 양의 실수 순서쌍 (a, b, c)를 모두 구하시오.

$$2\sqrt{a}+3\sqrt{b}+6\sqrt{c}=a+b+c=49$$

풀이

두 개의 방정식과 세 개의 변수가 있기 때문에 어떤 부등식이 문제 속에 숨겨져 있을 수 있다. 코시-슈바르츠 부등식에 의해

$$49^2=(2\sqrt{a}+3\sqrt{b}+6\sqrt{c})^2\leq(2^2+3^2+6^2)(a+b+c)=49(a+b+c)=49^2$$

이므로 부등식의 등호가 성립해야 한다.

즉, $(2, 3, 6)$과 $(\sqrt{a}, \sqrt{b}, \sqrt{c})$는 비례적이므로 $\sqrt{a}=2x$, $\sqrt{b}=3x$, $\sqrt{c}=6x$라 할 수 있고 주어진 식에 대입하면 $4x+9x+36x=49$이다. 따라서 $x=1$이고 $a=4$, $b=9$, $c=36$이다. 다음 등식에서 착안할 수 있다면 코시-슈바르츠 부등식을 이용하지 않고 풀 수 있다.

$$a+b+c-2(2\sqrt{a}+3\sqrt{b}+6\sqrt{c})=49-2\cdot49=-49$$

위 식은 한쪽으로 넘겨서 다음과 같이 완전제곱식의 합으로 나타낼 수 있다.

$$(\sqrt{a}-2)^2+(\sqrt{b}-3)^2+(\sqrt{c}-6)^2=0$$

따라서 $(a, b, c)=(4, 9, 36)$이다.

예제 11

a, b, c가 삼각형의 세 변의 길이일 때 다음을 증명하시오.

$$\frac{1}{-a+b+c}+\frac{1}{a-b+c}+\frac{1}{a+b-c}\geq\frac{1}{a}+\frac{1}{b}+\frac{1}{c}$$

풀이

삼각형의 세 변을 다룰 때 일반적인 치환을 이용하여

$$x=b+c-a,\ y=c+a-b,\ z=a+b-c$$

라 두고 a, b, c에 대해 일차연립방정식을 풀면

$$a=\frac{y+z}{2},\ b=\frac{z+x}{2},\ c=\frac{x+y}{2}$$

를 얻을 수 있다. 원 부등식을 다음과 같이 x, y, z에 관한 식으로 나타낼 수 있다.

$$\frac{1}{2x}+\frac{1}{2y}+\frac{1}{2z}\geq\frac{1}{x+y}+\frac{1}{z+x}+\frac{1}{y+z}$$

산술-조화 평균 부등식에 의해

$$\frac{1}{x}+\frac{1}{y}\geq\frac{2^2}{x+y}$$

이므로 같은 방법으로

$$\frac{1}{y}+\frac{1}{z}\geq\frac{2^2}{y+z},\ \frac{1}{z}+\frac{1}{x}\geq\frac{2^2}{z+x}$$

이다. 이 세 식을 다 더해서 4로 나누면 증명할 수 있다.

06 라그랑주 항등식과 코시 – 슈바르츠 부등식

예제 12

모든 실수 a, b, c에 대하여 다음을 증명하시오.

$$(1+a^2)(1+b^2)(1+c^2)=(a+b+c-abc)^2+(ab+bc+ca-1)^2$$

풀이 라그랑주 항등식을 두 번 이용하면

$$(1+a^2)(1+b^2)=(a+b)^2+(1-ab)^2$$

이고

$$\begin{aligned}(1+a^2)(1+b^2)(1+c^2)&=((a+b)^2+(1-ab)^2)(1+c^2)\\&=(a+b+c(1-ab))^2+((a+b)c-(1-ab))^2\\&=(a+b+c-abc)^2+(ab+bc+ca-1)^2\end{aligned}$$

이다.

예제 13

a, b, c, d가 양의 실수일 때 다음을 증명하시오.

$$\frac{a}{a+2b+c}+\frac{b}{b+2c+d}+\frac{c}{c+2d+a}+\frac{d}{d+2a+b}\geq 1$$

풀이 66쪽 따름 정리 **04** 형태의 코시 – 슈바르츠 부등식을 이용하면 다음과 같다.

$$\begin{aligned}&\sum\frac{a}{a+2b+c}\\&=\sum\frac{a^2}{a^2+2ab+ac}\geq\frac{(a+b+c+d)^2}{a^2+2ab+ac+b^2+2bc+bd+c^2+2cd+ca+d^2+2da+ab}\end{aligned}$$

그런데

$$a^2+2ab+ac+b^2+2bc+bd+c^2+2cd+ca+d^2+2da+db=\sum a^2+2\sum ab=(a+b+c+d)^2$$

이므로 주어진 부등식은 성립한다.

a, b가 양의 실수일 때 다음을 증명하시오.

$$\frac{a+b}{2}\sqrt{\frac{a^2+b^2}{2}}\leq a^2-ab+b^2$$

풀이 위 문제와 같이 진행하면 연결되는 부등식들을 만들어 낼 수 있다.

$$a^2-ab+b^2\geq\frac{a^2+b^2}{2}=\sqrt{\frac{a^2+b^2}{2}}\cdot\sqrt{\frac{a^2+b^2}{2}}\geq\frac{a+b}{2}\sqrt{\frac{a^2+b^2}{2}}$$

예제 07

a, b, c가 양의 실수이고 $a+b+c=1$일 때 다음을 증명하시오.

$$\sqrt{9a+1}+\sqrt{9b+1}+\sqrt{9c+1}\leq 6$$

풀이 다음과 같이 코시-슈바르츠 부등식을 적용하면 증명할 수 있다.

$$(\sqrt{9a+1}+\sqrt{9b+1}+\sqrt{9c+1})^2\leq(1^2+1^2+1^2)(9a+1+9b+1+9c+1)$$

그리고 $a+b+c=1$이므로 위 식의 우변은 $3\cdot12=36$이다.
마지막으로 양변에 제곱근을 취하면 주어진 부등식이 증명된다.

06 라그랑주 항등식과 코시 – 슈바르츠 부등식

예제 08

x, y가 0이 아닌 실수일 때 다음을 증명하시오.

$$\frac{x+y}{x^2-xy+y^2} \leq \frac{2\sqrt{2}}{\sqrt{x^2+y^2}}$$

풀이 x, $y \neq 0$이므로

$$x^2-xy+y^2 = \left(x-\frac{y}{2}\right)^2 + \frac{3}{4}y^2 > 0$$

이다.

따라서 $x+y < 0$이면 부등식은 명백하다.

이제 $x+y \geq 0$인 경우는 $xy \leq \dfrac{x^2+y^2}{2}$이므로

$$x^2-xy+y^2 \geq \frac{x^2+y^2}{2}$$

이고

$$\frac{x+y}{x^2-xy+y^2} \leq \frac{2(x+y)}{x^2+y^2}$$

이다. 따라서 다음 식이 성립함을 보이면 충분하다.

$$\frac{x+y}{x^2+y^2} \leq \frac{\sqrt{2}}{\sqrt{x^2+y^2}}$$

위 식은 $(x+y)^2 \leq 2(x^2+y^2)$이고, 한쪽으로 넘겨 정리하면 $(x-y)^2 \geq 0$이므로 성립한다.

예제 09

실수 a, b, c, d, e가 $-2 \leq a \leq b \leq c \leq d \leq e \leq 2$인 실수일 때 다음을 증명하시오.

$$\frac{1}{b-a} + \frac{1}{c-b} + \frac{1}{d-c} + \frac{1}{e-d} \geq 4$$

풀이 산술 – 조화 평균 부등식을 적용하면

$$\frac{1}{b-a} + \frac{1}{c-b} + \frac{1}{d-c} + \frac{1}{e-d} \geq \frac{4^2}{b-a+c-b+d-c+e-d} = \frac{16}{e-a}$$

이므로 $\dfrac{16}{e-a} \geq 4$임을 보이면 충분하다.

$e-a \leq 4$는 $e-a \leq 2-(-2)=4$이므로 성립한다.

예제 14 양의 실수 a, b, c, d가 $a+b+c+d=8$일 때 다음을 증명하시오.

$$\left(a+\frac{1}{a}\right)^2+\left(b+\frac{1}{b}\right)^2+\left(c+\frac{1}{c}\right)^2+\left(d+\frac{1}{d}\right)^2\geq 25$$

풀이 이 문제의 풀이법은 매우 여러 가지이나 그 중 가장 단순한 방법은 2차 평균−산술 평균−조화 평균 사이의 관계를 이용하는 것이다.

$$\left(a+\frac{1}{a}\right)^2+\left(b+\frac{1}{b}\right)^2+\left(c+\frac{1}{c}\right)^2+\left(d+\frac{1}{d}\right)^2\geq \frac{1}{4}\left(a+\frac{1}{a}+b+\frac{1}{b}+c+\frac{1}{c}+d+\frac{1}{d}\right)^2$$
$$=\frac{1}{4}\left(8+\frac{1}{a}+\frac{1}{b}+\frac{1}{c}+\frac{1}{d}\right)^2$$

따라서 다음 부등식을 증명하면 된다.

$$\frac{1}{a}+\frac{1}{b}+\frac{1}{c}+\frac{1}{d}\geq 2$$

그런데 산술−조화 평균 부등식에 의해 다음과 같은 결과를 얻을 수 있으므로 성립한다.

$$\frac{1}{a}+\frac{1}{b}+\frac{1}{c}+\frac{1}{d}\geq \frac{16}{a+b+c+d}=2$$

예제 15 다음 부등식을 동시에 만족하는 음이 아닌 실수 x, y, z, w를 모두 구하시오.

$$x+y+z\leq w,\ x^2+y^2+z^2\geq w,\ x^3+y^3+z^3\leq w$$

풀이 코시−슈바르츠 부등식을 이용하면 다음과 같다.

$$(x+y+z)(x^3+y^3+z^3)\geq (x^2+y^2+z^2)^2$$

조건에 의해 좌변의 값은 w^2보다 작거나 같고, 우변의 값은 w^2보다 크거나 같다.
위 부등식을 만족하는 경우는 위의 코시−슈바르츠 부등식을 포함하여 모든 곳에서 등호가 성립하는 경우뿐이므로 위 등호가 성립할 때의 x, y, z, w를 구해야 한다.
등호는 $x^3=cx$, $y^3=cy$, $z^3=cz$인 상수 c가 존재할 때 성립하고 다음을 만족한다.

$$x+y+z=2w,\ x^2+y^2+z^2=w,\ x^3+y^3+z^3=w$$

세 번째 식에서 $c(x+y+z)=w$이고, 첫 번째 식과 연립하면 $cw=w$를 얻는다.
따라서 $c=1$이거나 $w=0$이어야 한다. 만약 $w=0$이면 $x=y=z=0$이다.
그렇지 않고 $c=1$이면 $x^3=x$, $y^3=y$, $z^3=z$이므로 x, y, $z\in\{0,\ 1\}$이다.
즉, x, y, $z\in\{0,\ 1\}$이면 위 식을 만족한다.
따라서 이 경우의 해는 $(x,\ y,\ z,\ x+y+z)$ $(x,\ y,\ z\in\{0,\ 1\})$이다.

06 라그랑주 항등식과 코시-슈바르츠 부등식

예제 16

음이 아닌 실수 $x_1,\ x_2,\ \cdots,\ x_5$에 대해 다음 등식을 만족하는 실수 a를 모두 구하시오.

$$\sum_{k=1}^{5} kx_k = a,\ \sum_{k=1}^{5} k^3 x_k = a^2,\ \sum_{k=1}^{5} k^5 x_k = a^3$$

풀이

주어진 조건에 의해 다음 등식의 양 변이 a^4으로 같아서 등호가 성립한다.

$$(x_1 + 2x_2 + \cdots + 5x_5)(x_1 + 2^5 x_2 + \cdots + 5^5 x_5) = (x_1 + 2^3 x_2 + \cdots + 5^3 x_5)^2$$

그런데 코시-슈바르츠 부등식에 의해

$(x_1 + 2x_2 + \cdots + 5x_5)(x_1 + 2^5 x_2 + \cdots + 5^5 x_5) \geq (\sqrt{x_1 x_1} + \sqrt{2x_2 2^5 x_2} + \cdots + \sqrt{5x_5 5^5 x_5})^2$
$= (x_1 + 2^3 x_2 + \cdots + 5^3 x_5)^2$

이고, 주어진 식의 조건에 의하면 이 식은 등식이므로 코시-슈바르츠 부등식의 등호 성립 조건에 의해 $k^5 x_k = tkx_k (1 \leq k \leq 5)$인 실수 t가 존재하고 다음과 같이 정리할 수 있다.

$$kx_k(t - k^4) = 0$$

많아야 하나의 k에 대하여 $t - k^4 = 0$이므로 $x_1,\ \cdots,\ x_5$ 중 적어도 4개가 0이다.

만약 모두 다 0이면 $a = 0$이 되어 준 식을 만족시킨다.
만일 어떤 $x_k \neq 0$이면 주어진 방정식은 $kx_k = a,\ k^3 x_k = a^2,\ k^5 x_k = a^3$이 된다.
따라서 $x_k = \dfrac{a}{k}$, $k^2 a = a^2$, $k^4 a = a^3$이고 $a \neq 0$을 가정하였으므로 $a = k^2$, $x_k = k$이다.
그러므로 주어진 방정식을 만족하는 해들은 $0,\ 1^2,\ 2^2,\ \cdots,\ 5^2$이다.

예제 17

모든 양의 실수 a, b, c에 대해 다음을 증명하시오.

$$\frac{a^3}{b^2}+\frac{b^3}{c^2}+\frac{c^3}{a^2}\geq\frac{a^2}{b}+\frac{b^2}{c}+\frac{c^2}{a}$$

코시-슈바르츠 부등식을 이용하면

$$\left(\frac{a^2}{b}+\frac{b^2}{c}+\frac{c^2}{a}\right)^2=\left(\sqrt{\frac{a^3}{b^2}}\sqrt{a}+\sqrt{\frac{b^3}{c^2}}\sqrt{b}+\sqrt{\frac{c^3}{a^2}}\sqrt{c}\right)^2\leq\left(\frac{a^3}{b^2}+\frac{b^3}{c^2}+\frac{c^3}{a^2}\right)\cdot(a+b+c)$$

이므로 다음이 성립함을 보이면 충분하다.

$$a+b+c\leq\frac{a^2}{b}+\frac{b^2}{c}+\frac{c^2}{a}$$

다시, 코시-슈바르츠 부등식 66쪽(따름 정리 **04**)에 의해

$$\frac{a^2}{b}+\frac{b^2}{c}+\frac{c^2}{a}\geq\frac{(a+b+c)^2}{a+b+c}=a+b+c$$

이므로 주어진 부등식이 성립함을 증명할 수 있다.

예제 18

양의 실수 a, b, c가 $a^2+b^2+c^2=3$일 때 다음을 증명하시오.

$$(a+b+c)\left(\frac{a}{b}+\frac{b}{c}+\frac{c}{a}\right)\geq 9$$

코시-슈바르츠 부등식 66쪽(따름 정리 **04**)에 의해

$$\frac{a}{b}+\frac{b}{c}+\frac{c}{a}=\frac{a^2}{ab}+\frac{b^2}{bc}+\frac{c^2}{ca}\geq\frac{(a+b+c)^2}{ab+bc+ca}$$

이므로 다음의 부등식을 증명하면 된다.

$$(a+b+c)^3\geq 9(ab+bc+ca)$$

그런데 산술-기하 평균 부등식을 이용하면

$$3(ab+bc+ca)^2=(a^2+b^2+c^2)(ab+bc+ca)^2\leq\left(\frac{a^2+b^2+c^2+2(ab+bc+ca)}{3}\right)^3$$

$$=\left(\frac{(a+b+c)^2}{3}\right)^3$$

이 성립하므로 마지막 부등식의 양변에 27의 제곱근을 취하면 증명할 수 있다.

07 선형 결합 만들기

:: 선형 결합 만들기

수학 경시 대회에서 출제되는 대수 문제의 대다수는 매우 임의적으로 보여서 외관상 대칭성을 가지고 있지 않은 것처럼 보인다.

예를 들면 주어진 실수들 사이의 관계식들의 집합은 동차식도 아니고 대칭도 아니며 주어진 관계식들보다 더 많은 미지수를 포함하기도 한다. 이러한 경우 그러한 관계식들의 선형 결합을 만들어 내는 것은 훌륭한 시작이 된다.

목표는 관계식들을 더하고 빼거나 그보다 복잡한 선형 결합을 수행함으로써 좀 더 단순하게 만드는 것이다. 대개 그러한 시행을 통하여 여러분들은 제곱들의 합을 얻거나 멋지게 인수분해되는 단순한 식들을 얻을 수 있을 것이다. 물론 이 시행에서 가장 어려운 부분은 문제를 단순화할 선형 결합을 찾는 것인데 여기에는 충분한 훈련과 경험만이 도움이 될 것이다. 앞으로 많은 문제들을 살펴보면서 익혀보도록 하자.

예제 01

다음 연립방정식의 실수해를 그리시오.

$$\begin{cases} x - y^2 - z = \dfrac{1}{3} \\ y - z^2 - x = \dfrac{1}{6} \end{cases}$$

풀이 두 식을 더하면 다음과 같다.

$$y - z^2 - y^2 - z = \frac{1}{3} + \frac{1}{6} = \frac{1}{2}$$

위 식을 정리하면

$$y^2 - y + z^2 + z + \frac{1}{2} = 0$$

이므로 완전제곱식의 합의 꼴로 변형할 수 있다.

$$\left(y - \frac{1}{2}\right)^2 + \left(z + \frac{1}{2}\right)^2 = 0$$

그러면 $y = \dfrac{1}{2}$, $z = -\dfrac{1}{2}$이다. 그리고 $x = y^2 + z + \dfrac{1}{3}$이므로 이 연립방정식은 유일한 실수해 순서쌍 $(x, y, z) = \left(\dfrac{1}{12}, \dfrac{1}{2}, -\dfrac{1}{2}\right)$을 갖는다.

예제 02

다음 연립방정식의 실수해의 순서쌍을 모두 구하시오.

$$\begin{cases} 2x - z^2 = -7 \\ 4y - x^2 = 7 \\ 6z - y^2 = 14 \end{cases}$$

풀이 첫 번째 식에서 z를 x에 관한 식, 두 번째 식에서 y를 x에 관한 식으로 정리하여 세 번째 식에 대입하면 x에 관한 방정식을 만들 수 있다. 그러나 정리하면 꽤 큰 수를 계수로 갖는 8차 방정식을 풀어야 하는데, 사실 이렇게 해결하기는 어렵다.

식들을 더하면

$$2x - z^2 + 4y - x^2 + 6z - y^2 = 14$$

이고, 문자별로 다시 정리하면

$$x^2 - 2x + y^2 - 4y + z^2 - 6z + 14 = 0$$

이다. 그리고 위 식은 완전제곱식의 합의 꼴로 변형할 수 있다.

$$(x-1)^2 + (y-2)^2 + (z-3)^2 = 0$$

따라서 유일한 실수해의 순서쌍 $(x, y, z) = (1, 2, 3)$을 갖는다.

예제 03

다음 연립방정식을 만족하는 실수 x, y를 모두 구하시오.

$$\begin{cases} x^3 - 3xy^2 + 2y^3 = 2011 \\ 2x^3 - 3x^2y + y^3 = 2012 \end{cases}$$

풀이 첫 번째 식에서 두 번째 식을 빼면

$$(y-x)^3 = -1 \text{이므로 } x = 1 + y$$

이다. 위 식을 원식의 첫 번째 식에 대입하면

$$1 + 3y + 3y^2 + y^3 - 3y^2 - 3y^3 + 2y^3 = 2011$$

이고, 다음과 같이 간단히 정리된다.

$$3y = 2010, \quad y = \frac{2010}{3} = 670$$

따라서 $x = 671$이다.

첫 번째 식에서 $x = 1 + y$로 바꾸는 대신에 첫 번째 식과 두 번째 식을 더하면 다음과 같다.

$$x^3 - x^2y - xy^2 + y^3 = \frac{2011 + 2012}{3} = 1341$$

좌변을 인수분해 해서 정리하면

$$x^2(x-y) - y^2(x-y) = (x-y)^2(x+y) = x+y$$

이다. $x + y = 1341$이고, $x - y = 1$과 연립하면 해를 구할 수 있다. $(x, y) = (671, 670)$

07 선형 결합 만들기

예제 04

다음 연립방정식의 실수해를 구하시오.

$$\begin{cases} x^2-yz+zx+xy=6 \\ y^2-zx+xy+yz=19 \\ z^2-xy+yz+zx=30 \end{cases}$$

풀이

얼핏 보면 꽤 복잡한 연립방정식처럼 보이지만 첫 번째 식과 두 번째 식을 더하면 다음과 같이 보다 간단한 관계식을 얻을 수 있다.

$$x^2+2xy+y^2=25$$

즉, $(x+y)^2=25$이고 $x+y=\pm5$이다.

비슷한 방법으로 두 번째 식과 세 번째 식을 더하면

$$y+z=\pm7$$

을 얻을 수 있고, 세 번째 식과 첫 번째 식을 더하면

$$z+x=\pm6$$

을 얻을 수 있다. $(x,\ y,\ z)$가 이 관계식들을 만족하면 주어진 연립방정식도 만족한다. 즉,

$$\begin{cases} x+y=a \\ y+z=b \\ z+x=c \end{cases}$$

이고, $a=\pm5$, $b=\pm7$, $c=\pm6$인 연립방정식의 해를 구하자. 세 식을 모두 더하면

$$x+y+z=\frac{a+b+c}{2}$$

이고, 이 식과 각각의 식을 연립하면 다음과 같다.

$$z=\frac{b+c-a}{2},\ x=\frac{c+a-b}{2},\ y=\frac{a+b-c}{2}$$

따라서 $(x,\ y,\ z)=(\pm9,\ \mp4,\ \mp3),\ (\pm4,\ \mp9,\ \pm2),\ (\pm3,\ \pm2,\ \mp\ 9),\ (\pm2,\ \pm3,\ \pm4)$이다.

예제 05

다음 연립방정식의 실수해의 순서쌍 $(x,\ y,\ z)$를 모두 구하시오.

$$\begin{cases} (x+y)(x+y+z)=72 \\ (y+z)(x+y+z)=96 \\ (z+x)(x+y+z)=120 \end{cases}$$

풀이

세 식을 모두 더하면 $(2x+2y+2z)(x+y+z)=288 \Longleftrightarrow x+y+z=\pm12$

따라서 $x+y+z=12k$이고, $k=\{-1,\ 1\}$이면 연립방정식은 다음과 같이 정리된다.

$$\begin{cases} x+y=6k \\ y+z=8k \\ z+x=10k \end{cases}$$

$x+y+z=12k$이기 때문에 첫 번째 식은 $12k-z=6k$, $z=6k$. 같은 방법으로 $y=2k$, $x=4k$이다.
따라서 $(x,\ y,\ z)=(4,\ 2,\ 6),\ (-4,-2,-6)$이다.

다음 연립방정식의 실수해를 구하시오.

$$\begin{cases} 2x^2 + 3xy - 4y^2 = 1 \\ 3x^2 + 4xy - 5y^2 = 2 \end{cases}$$

풀이 주어진 연립방정식을 x^2으로 나누면

$$\begin{cases} 2 + 3\dfrac{y}{x} - 4\left(\dfrac{y}{x}\right)^2 = \dfrac{1}{x^2} \\ 3 + 4\dfrac{y}{x} - 5\left(\dfrac{y}{x}\right)^2 = \dfrac{2}{x^2} \end{cases}$$

이다. $\dfrac{y}{x} = t$라 두면

$$\begin{cases} 2 + 3t - 4t^2 = \dfrac{1}{x^2} \\ 3 + 4t - 5t^2 = \dfrac{2}{x^2} \end{cases}$$

인데, 이 식은 x를 소거하면 매우 쉬운 방정식이다.

두 번째 식에서 첫 번째 식을 두 배하여 빼면

$$3 + 4t - 5t^2 - 2(2 + 3t - 4t^2) = 0$$

이다. 간단히 정리하면 다음과 같다.

$$3t^2 - 2t - 1 = 0$$

따라서 $t = 1$ 또는 $t = -\dfrac{1}{3}$이다.

$t = 1$이면 $x = y$이고, 원 식에 대입하면 $x^2 = 1$, $x = \pm 1$이다.

$t = -\dfrac{1}{3}$일 때는 $y = -\dfrac{1}{3}x$이고, 원 식에 대입하면 $x^2 = \dfrac{9}{5}$, $x = \pm\dfrac{3}{\sqrt{5}}$이다.

따라서 해는 다음과 같다.

$$(x, y) = \left(-\dfrac{3}{\sqrt{5}}, \dfrac{1}{\sqrt{5}}\right), \left(\dfrac{3}{\sqrt{5}}, -\dfrac{1}{\sqrt{5}}\right), (1, 1), (-1, -1)$$

예제 **07**

다음을 만족하는 양의 실수 x, y, z를 모두 구하시오.

$$\begin{cases} x+\dfrac{1}{y}=4 \\ y+\dfrac{4}{z}=3 \\ z+\dfrac{9}{x}=5 \end{cases}$$

풀이

짧고 기발하지만 어려운 풀이와 길지만 쉬운 풀이가 있다.

짧은 풀이로 시작해 보자. 주어진 식을 모두 더하고 각 변수별로 분리하자.

$$x+\frac{9}{x}+y+\frac{1}{y}+z+\frac{4}{z}=12$$

이는 다음과 같이 완전제곱식의 합의 꼴로 만들 수 있다.

$$\frac{(x-3)^2}{x}+\frac{(y-1)^2}{y}+\frac{(z-2)^2}{z}=0$$

따라서 연립방정식의 해는 $(x,\ y,\ z)=(3,\ 1,\ 2)$이다.

다음은 길지만 더 일반적인 해법이다.

먼저 첫 번째 식에서 $y=\dfrac{1}{4-x}$을 얻고, 두 번째 식을 정리하면

$$z=\frac{4}{3-y}=\frac{4}{3-\dfrac{1}{4-x}}=\frac{4(4-x)}{11-3x}$$

이고, 세 번째 식을 x에 관한 식으로 정리할 수 있다.

$$\frac{4(4-x)}{11-3x}+\frac{9}{x}=5$$

분모를 없애고 정리하면 다음과 같다.

$$16x-4x^2+99-27x=55x-15x^2$$

이 식을 정리하면 $11x^2-66x+99=0$이고, 11로 나누면 $x^2-6x+9=0$, $(x-3)^2=0$이다.

즉, $x=3$이며 앞서 구한 관계식에 대입하면 $y=1$, $z=2$이다.

예제 08

다음을 만족하는 실수 순서쌍 (x, y)를 모두 구하시오.

$$\begin{cases} x^2 - xy = 90 \\ y^2 - xy = -9 \end{cases}$$

풀이

연립방정식을 다음과 같이 볼 수 있다.

$$x(x-y) = 90, \quad y(y-x) = -9$$

$y \neq 0$이므로 첫 번째 식을 두 번째 식으로 나누면 다음 식을 얻는다.

$$\frac{x}{y} = \frac{x(x-y)}{-y(y-x)} = 10$$

따라서 $x = 10y$이고, 이것을 첫 번째 식에 대입하면 $100y^2 - 10y^2 = 90 \iff y^2 = 1$이다.
즉, $y = \pm 1$이므로 해는 $(x, y) = (10, 1), (-10, -1)$이다.

다른 접근 방법도 있는데 일단 두 식을 더하면 $(x-y)^2 = 81$, $x - y = \pm 9$이다.
그런데 $x(x-y) = 90$이므로 $x = \pm 10$이고, y도 쉽게 구할 수 있다.

예제 09

다음을 만족하는 양의 정수 순서쌍 (x, y, z)를 모두 구하시오.

$$\begin{cases} x + yz = 2011 \\ xy + z = 2012 \end{cases}$$

풀이

두 식을 서로 빼면 큰 수들을 줄일 수 있다.

$$xy + z - x - yz = 1$$

그런데 이 식은 좌변이 쉽게 인수분해된다.

$$x(y-1) - z(y-1) = (x-z)(y-1)$$

따라서 $(x-z)(y-1) = 1$이고, y가 양의 정수이므로 $y - 1 = x - z = 1$이다.
즉, $y = 2$이고, $x = z + 1$이다. 이를 첫 번째 식에 대입하면

$$z + 1 + 2z = 2011$$

이므로 $z = 670$이고, $x = z + 1 = 671$이다.
즉, $(x, y, z) = (671, 2, 670)$이다.

예제 10

다음 관계식을 만족하는 실수해의 순서쌍 (x, y, z)를 모두 구하시오.

$$\begin{cases} \dfrac{xy}{x+y} = \dfrac{1}{5} \\[2mm] \dfrac{yz}{y+z} = \dfrac{1}{8} \\[2mm] \dfrac{zx}{z+x} = \dfrac{1}{9} \end{cases}$$

풀이 연립방정식의 모든 식을 뒤집어 보자. 첫 번째 식을 뒤집어 보면

$$\frac{1}{\dfrac{xy}{x+y}} = \frac{1}{x} + \frac{1}{y}$$

이므로, 주어진 연립방정식은 다음과 같이 된다.

$$\begin{cases} \dfrac{1}{x} + \dfrac{1}{y} = 5 \\[2mm] \dfrac{1}{y} + \dfrac{1}{z} = 8 \\[2mm] \dfrac{1}{z} + \dfrac{1}{x} = 9 \end{cases}$$

이렇게 식을 바꾸면 $\dfrac{1}{x}$, $\dfrac{1}{y}$, $\dfrac{1}{z}$이 각각의 변수가 되는 단순한 연립일차방정식이 된다.

세 식을 모두 더하고 2로 나누면

$$\frac{1}{x} + \frac{1}{y} + \frac{1}{z} = 11$$

이고, 이 식을 각각의 식과 연립하면 다음을 구할 수 있다.

$$\frac{1}{x} = 3, \ \frac{1}{y} = 2, \ \frac{1}{z} = 6$$

따라서 $(x, y, z) = \left(\dfrac{1}{3}, \ \dfrac{1}{2}, \ \dfrac{1}{6} \right)$이다.

예제 11

실수 a, b, c가

$$(a-b)(a+b-c)=3\text{이고, } (b-c)(b+c-a)=5$$

를 만족할 때 식 $(c-a)(c+a-b)$의 값을 구하시오.

풀이

방정식은 두 개인데 변수는 세 개이므로 약간의 기술이 필요하다.

세 식 $(a-b)(a+b-c)$, $(b-c)(b+c-a)$, $(c-a)(c+a-b)$ 사이에 숨겨진 관계식이 있을 것임을 분명하게 추정할 수 있다.

식을 다음과 같이 전개해 보면 이것을 어렵지 않게 찾을 수 있다.

$$(a-b)(a+b-c)=(a-b)(a+b)-(a-b)c=a^2-b^2-(ac-bc),$$
$$(b-c)(b+c-a)=(b-c)(b+c)-(b-c)a=b^2-c^2-(ab-ac),$$
$$(c-a)(c+a-b)=(c-a)(c+a)-(c-a)b=c^2-a^2-(cb-ab)$$

즉, 이 식들을 모두 더하면

$$(a-b)(a+b-c)+(b-c)(b+c-a)+(c-a)(c+a-b)=0$$

이므로 주어진 조건에 의해

$$(c-a)(c+a-b)=-(3+5)=-8$$

이다.

예제 12

다음 관계식을 만족하는 실수해의 순서쌍 (x, y, z)를 모두 구하시오.

$$\begin{cases} x^2=4(y-1) \\ y^2=4(z-1) \\ z^2=4(x-1) \end{cases}$$

풀이

가장 쉬운 방법은 세 식을 모두 더하고 변수들끼리 모아두는 것이다.

$$x^2-4x+y^2-4y+z^2-4z+12=0$$

그리고 각각의 변수에 대해 완전제곱식을 만들면

$$(x-2)^2+(y-2)^2+(z-2)^2=0$$

이므로 $x=y=z=2$이다. 이 값을 주어진 식에 대입하면 쉽게 성립함을 알 수 있다.

07 선형 결합 만들기

다음 연립방정식의 실수해를 구하시오.

$$\begin{cases} x + y^2 = \dfrac{1}{12} \\ y - 3z^2 = \dfrac{1}{4} \\ z - \dfrac{3}{2}x^2 = \dfrac{1}{3} \end{cases}$$

풀이 첫 번째 식에 2를 곱하고 두 번째와 세 번째 식에 −2를 곱하면 다음과 같은 연립방정식을 얻는다.

$$\begin{cases} 2x + 2y^2 = \dfrac{1}{6} \\ -2y + 6z^2 = -\dfrac{1}{2} \\ -2z + 3x^2 = -\dfrac{2}{3} \end{cases}$$

세 식을 모두 더하고 변수들끼리 모으면

$$3x^2 + 2x + 2y^2 - 2y + 6z^2 - 2z = -1$$

이고, 이 식을 다음과 같이 완전제곱식의 합의 꼴로 바꿀 수 있다.

$$3\left(x + \frac{1}{3}\right)^2 + 2\left(y - \frac{1}{2}\right)^2 + 6\left(z - \frac{1}{6}\right)^2 = 0$$

위 식을 만족하려면 $(x, y, z) = \left(-\dfrac{1}{3}, \dfrac{1}{2}, \dfrac{1}{6}\right)$ 이어야 하는데, 이 값을 원식에 대입하면 만족하지 않는다. 따라서 실수해는 존재하지 않는다.

다음 연립방정식의 실수해를 구하시오.

$$\begin{cases} x^2+6xy+2y^2=1 \\ y^2+6yz+2z^2=2 \\ z^2+6zx+2x^2=-3 \end{cases}$$

풀이 문제의 핵심적인 부분은 세 식을 모두 더하면

$$3(x^2+y^2+z^2)+6(xy+yz+zx)=0$$

이고, 3으로 나누면 $(x+y+z)^2=0$임을 얻는 것이다.

따라서 $x+y+z=0$, $x=-y-z$를 첫 번째 식에 대입하면

$$(y+z)^2-6y(y+z)+2y^2=1$$

인데, 식을 전개하고 정리하면

$$z^2-4yz-3y^2=1$$

이다. 두 번째 식에서 위 식을 2배하여 빼면 다음과 같은 식을 얻을 수 있다.

$$y^2+6yz+2z^2-2(z^2-4yz-3y^2)=0$$

간단하게 정리하면 다음과 같다.

$$7y^2+14yz=0$$

그러므로 $y=0$ 또는 $y=-2z$이다.

$y=0$이면 주어진 방정식에 의해 $z^2=1$, $x^2=1$이고 $x=-z$이다.

따라서 해는 $(x,\,y,\,z)=\{(1,\,0,\,-1),\,(-1,\,0,\,1)\}$이다.

$y=-2z$이면 두 번째 식에서 $4z^2-12z^2+2z^2=2$, 즉 $-6z^2=2$인데 실수해가 없다.

따라서 실수해들은 $(x,\,y,\,z)=\{(1,\,0,\,-1),\,(-1,\,0,\,1)\}$뿐이다.

처음 부분으로 돌아가서 좀 더 분명한 풀이를 고려해 보자.

$y=tx$, $z=wx$라 하면

$$\begin{cases} 1+6t+2t^2=\dfrac{1}{x^2} \\ t^2+6tw+2w^2=\dfrac{2}{x^2} \\ w^2+6w+2=-\dfrac{3}{x^2} \end{cases}$$

이므로 x를 소거하기 위하여 다 더하면 된다.

예제 15

다음 연립방정식의 실수해를 구하시오.

$$\begin{cases} \dfrac{xyz}{x+y}=-2 \\[2mm] \dfrac{xyz}{y+z}=3 \\[2mm] \dfrac{xyz}{z+x}=6 \end{cases}$$

풀이

$x \neq 0$이므로 연립방정식을 다시 정리하면

$$\begin{cases} x+y=-\dfrac{xyz}{2} \\[2mm] y+z=\dfrac{xyz}{3} \\[2mm] z+x=\dfrac{xyz}{6} \end{cases}$$

이고, 위 세 식을 다 더하면

$$2(x+y+z)=0$$

이다. 그러므로

$$x+y=-z,\ y+z=-x,\ z+x=-y$$

이고, 이전 식에 대입해서 정리하면 다음과 같다.

$$\begin{cases} z=\dfrac{xyz}{2} \\[2mm] x=-\dfrac{xyz}{3} \\[2mm] y=-\dfrac{xyz}{6} \end{cases}$$

위 세 식을 모두 곱하면

$$xyz=\frac{(xyz)^3}{36}$$

이다. $xyz \neq 0$이므로 $xyz=\pm 6$이고, 따라서 $(x,\ y,\ z)=(-2,-1,\ 3),\ (2,\ 1,-3)$이다.

다른 접근 방법은 $\dfrac{1}{xy},\ \dfrac{1}{yz},\ \dfrac{1}{zx}$을 미지수로 보고 식을 정리하는 것이다.

$$\begin{cases} \dfrac{1}{yz}+\dfrac{1}{zx}=-\dfrac{1}{2} \\[2mm] \dfrac{1}{xy}+\dfrac{1}{zx}=\dfrac{1}{3} \\[2mm] \dfrac{1}{xy}+\dfrac{1}{yz}=\dfrac{1}{6} \end{cases}$$

위 식을 풀면 $\dfrac{1}{xy}=\dfrac{1}{2},\ \dfrac{1}{yz}=-\dfrac{1}{3},\ \dfrac{1}{zx}=-\dfrac{1}{6}$이고 $xy=2,\ yz=-3,\ zx=-6$이므로 식들을 연립하면 어렵지 않게 해를 구할 수 있다.

예제 16

다음 연립방정식의 실수해를 모두 구하시오.

$$\begin{cases} x^2-3=(y-z)^2 \\ y^2-5=(z-x)^2 \\ z^2-15=(x-y)^2 \end{cases}$$

풀이 주어진 식을 다음과 같이 정리한 후

$$\begin{cases} x^2-(y-z)^2=3 \\ y^2-(z-x)^2=5 \\ z^2-(x-y)^2=15 \end{cases}$$

합차의 공식을 이용하면

$$\begin{cases} (x-y+z)(x+y-z)=3 \\ (x+y-z)(-x+y+z)=5 \\ (x-y+z)(-x+y+z)=15 \end{cases}$$

이다. $a=y+z-x$, $b=z+x-y$, $c=x+y-z$로 치환하면 연립방정식은

$$bc=3,\ ca=5,\ ab=15$$

이고, 이 식들을 모두 곱하면 $(abc)^2=15^2$이므로 $abc=\pm15$이다.

이를 위의 각각의 식과 연립하면 $(a,\,b,\,c)=(5,\,3,\,1)$, $(-5,-3,-1)$을 얻을 수 있다. 그리고

$$y+z-x=a,\ z+x-y=b,\ x+y-z=c$$

에서 x, y, z에 관한 일차식으로 보고 연립하면 $x=\dfrac{b+c}{2}$, $y=\dfrac{c+a}{2}$, $z=\dfrac{a+b}{2}$이다.

$(a,\,b,\,c)=(5,\,3,\,1)$, $(-5,-3,-1)$이므로 $(x,\,y,\,z)=(2,\,3,\,4)$, $(-2,-3,-4)$이다.

예제 **17**

다음 연립방정식의 실수해를 구하시오.

$$\begin{cases} x(y^2+zx)=111 \\ y(z^2+xy)=155 \\ z(x^2+yz)=116 \end{cases}$$

풀이 각각의 식을 전개하면

$$\begin{cases} xy^2+zx^2=111 \\ yz^2+xy^2=155 \\ zx^2+yz^2=116 \end{cases}$$

이고, 이 식을 xy^2, yz^2, zx^2을 미지수로 하는 연립일차방정식으로 볼 수 있다.
먼저 위 식을 다 더해서 2로 나누면

$$xy^2+yz^2+zx^2=191$$

이고, 이 식을 각각의 식과 연립하면

$$xy^2=75,\ yz^2=80,\ zx^2=36$$

을 얻는다. 세 식을 다 곱하면

$$x^3y^3z^3=75\cdot80\cdot36=2^6\cdot3^3\cdot5^3$$

이고, 따라서

$$xyz=2^2\cdot3\cdot5=60$$

이다. $xy^2=75$이므로 $\dfrac{y}{z}=\dfrac{5}{4}$이고, 같은 방법으로 다른 식과 연립하면

$$\frac{x}{y}=\frac{3}{5},\ \frac{z}{x}=\frac{4}{3}$$

이다. 즉,

$$z=\frac{4}{3}x,\ y=\frac{5}{3}x$$

이고, $xyz=60$과 연립하면 $(x,\ y,\ z)=(3,\ 5,\ 4)$임을 알 수 있다.

다음 x, y, z에 관한 연립방정식에서 a, b, $c > 0$일 때 모든 실수해를 구하시오.

$$\begin{cases} ax - by + \dfrac{1}{xy} = c \\[2mm] bz - cx + \dfrac{1}{zx} = a \\[2mm] cy - az + \dfrac{1}{yz} = b \end{cases}$$

풀이 위 식을 a, b, c에 관한 연립방정식으로 보면 일차 연립방정식이 되므로 간단하게 풀 수 있다.

$b = cy - az + \dfrac{1}{yz}$을 처음 두 식에 대입하면

$$a = \frac{1}{xz},\ b = \frac{1}{yz},\ c = \frac{1}{xy}$$

을 얻는다. 이들을 모두 곱하면

$$abc = \frac{1}{(xyz)^2} \text{이므로 } xyz = \frac{1}{\sqrt{abc}}$$

이고

$$a = \frac{y}{xyz} = y\sqrt{abc} \text{이므로 } y = \sqrt{\frac{a}{bc}}$$

이다. 마찬가지로 계산하면

$$x = \sqrt{\frac{b}{ac}},\ y = \sqrt{\frac{a}{bc}},\ z = \sqrt{\frac{c}{ab}}$$

이다.

08 고정점과 단조성

:: 고정점과 단조성

고전적인 방법들(단순한 대수적 조작 등)로는 풀기가 상당히 어렵지만 어떤 함수의 단조성을 이용하면 쉽게 풀 수 있는 방정식들과 연립 방정식들이 상당히 많이 존재한다.
이 단원에서는 그러한 문제들을 푸는 일반적인 방법들과 약간의 예제들을 제시할 것이다.

몇 개의 정의를 다시 살펴보자.
X는 실수 R의 부분집합이고 $f : X \longrightarrow R$은 X에서 정의된 사상이다.
우리는 f가
- 모든 $x<y\in X$에 대하여 $f(x)<f(y)$이면 증가
- 모든 $x<y\in X$에 대하여 $f(x)\leq f(y)$이면 감소하지 않음
- 모든 $x<y\in X$에 대하여 $f(x)>f(y)$이면 감소
- $x\neq y\in X$에 대하여 $f(x)\neq f(y)$이면 단사

라고 한다.
단사함수의 가장 중요한 특징은 $f(x)=a$(a는 주어진 실수)가 기껏해야 하나의 해를 갖는다는 것이다. 실제로 x_1, x_2가 해이면 $f(x_1)=f(x_2)$(둘 다 a)인데 단사이므로 $x_1=x_2$가 된다.
따라서 만일 어떤 방법으로든 해를 구했으면 이 방정식의 유일한 해이므로 문제를 푼 셈이 된다.
일반적으로 함수에서 단사임을 보이는 것은 매우 어려운 일이지만 꽤나 자주 이러한 함수들은 증가이거나 감소이어서 단사임이 분명한 경우가 많다. 증가함수임을 인식하기 위하여는 이미 알고 있는 증가나 감소함수들을 많이 알고 있는 것이 중요하다.
다음은 그 예이다.
- 함수 $x \longrightarrow x^{2n+1}$은 모든 $n\geq 0$과 실수 x에서 증가이다.
 함수 $x \longrightarrow x^{2n}$은 $[0, \infty)$에서 증가이고 $(-\infty, 0]$에서 감소이다.
- $n>0$이면 함수 $x \longrightarrow \dfrac{1}{x^n}$은 $(0, \infty)$에서 감소이다.
- n이 홀수이면 함수 $x \longrightarrow \sqrt[n]{x}$은 실수에 대하여 증가이고
 n이 짝수이면 함수 $x \longrightarrow \sqrt[n]{x}$은 $[0, \infty)$에 대하여 증가이다.
- 두 증가/또는 감소함수의 합은 증가/또는 감소이다.
- 두 증가/또는 감소함수의 결합은 증가/또는 감소이다.
 실제로 f, g가 증가/또는 감소이고 $x<y$이면 $f(x)<f(y)$(또는 $f(x)>f(y)$)
 따라서 $g(f(x))<g(f(y))$(또는 $g(f(x))>g(f(y))$)이므로 $g\circ f$는 증가/또는 감소이다.

이제 기본적인 결과를 살펴보자. 앞으로 함수의 반복 대입은 간단히 $f^{[n]}=f\circ f\circ \cdots \circ f$로 나타내기로 한다.

정리 01

$f : X \longrightarrow X$는 실수 \boldsymbol{R}의 비어 있지 않은 부분 집합 X에서의 함수이고, 어떤 $n \geq 1$에 대하여 $x \in X$가 $f^{[n]}(x) = x$를 만족한다고 하자.

(a) f가 증가함수이면 $f(x) = x$이다.
(b) f가 감소함수이면 $f(f(x)) = x$이고, 만일 n이 홀수이면 $f(x) = x$이다.

증명

(a) $f(x) < x$라 가정하면 f가 증가함수이므로 $f(f(x)) < f(x)$를 얻는다.

이를 다시 반복하면 $f^{[3]}(x) < f^{[2]}(x) < f(x) < x$이고 계속 반복하여 다음을 얻을 수 있다.
$$x = f^{[n]}(x) < f^{[n-1]}(x) < \cdots < f(x) < x \Rightarrow 모순$$

마찬가지로 $f(x) > x$라 가정하면
$$x = f^{[n]}(x) > f^{[n-1]}(x) > \cdots > f(x) > x \Rightarrow 모순$$

따라서 $f(x) = x$이다.

(b) $f^{[2n]}(x) = f^{[n]}(f^{[n]}(x)) = f^{[n]}(x) = x$임을 주목하자.

그런데 $g = f \circ f$라 하면 $f^{[2n]}(x) = g^{[n]}(x)$이므로 $g^{[n]}(x) = x$이다.

그러나 f가 감소함수이므로 $g = f \circ f$는 증가함수이며, 따라서 (a)를 g에 적용하면

$g(x) = x$, 즉 $f(f(x)) = x$를 얻을 수 있다.

마지막으로 n이 홀수이면 $f^{[n-1]}(x) = x$이고 ($f(f(x)) = x$이고, $n-1$은 짝수이므로)

결국 $x = f^{[n]}(x) = f(f^{[n-1]}(x)) = f(x)$임을 얻는다.

연립방정식을 풀 때 아래의 따름 정리는 매우 유용하다.

따름 정리 02

$f : X \longrightarrow X$가 증가함수일 때 X 안에서의 다음 연립방정식의 해는 t가 $f(t) = t$의 방정식의 하나의 해일 때 (t, t, \cdots, t)로 주어진다.

$$\begin{cases} f(x_1) = x_2 \\ f(x_2) = x_3 \\ \quad \vdots \\ f(x_n) = x_1 \end{cases}$$

주의해야 할 점은 이것은 X 안에서의 해일 뿐이라는 것이다.

우선 f를 X에서 X로 대응하게 하고 X에서 증가이도록 하는 가능한 가장 큰 X를 찾아서 연립 방정식의 모든 해는 실제로 X 안에 존재함을 증명하도록 노력해야 한다.

이것이 가능해지면 연립방정식의 해는 따름정리에서 볼 수 있듯이 X 안에서 $f(t) = t$를 푸는 것으로 귀결된다.

08 고정점과 단조성

예제 01

다음 연립방정식의 실수해를 구하시오.

$$\begin{cases} 3a=(b+c+d)^3 \\ 3b=(c+d+a)^3 \\ 3c=(d+a+b)^3 \\ 3d=(a+b+c)^3 \end{cases}$$

풀이

주어진 식을 다음과 같이 변형하자.

$$\begin{cases} \sqrt[3]{3a}=b+c+d \\ \sqrt[3]{3b}=c+d+a \\ \sqrt[3]{3c}=d+a+b \\ \sqrt[3]{3d}=a+b+c \end{cases}$$

그러면

$$a+\sqrt[3]{3a}=b+\sqrt[3]{3b}=c+\sqrt[3]{3c}=d+\sqrt[3]{3d}=a+b+c+d$$

임을 알 수 있다. 풀이의 핵심은 $x \longrightarrow x+\sqrt[3]{3x}$가 두 증가함수의 합이므로 증가함수이며, 단사라는 것이다. 따라서 위의 등식들에 의하여 $a=b=c=d$를 얻고 원래 방정식으로 돌아오면

$$3a=(3a)^3=27a^3, \text{ 즉 } a=0 \text{ 또는 } a=\pm\frac{1}{3}$$

이고 이는 연립방정식의 해이다.

x, y, $z > 1$ 일 때 다음 연립방정식의 실수해의 순서쌍 (x, y, z)을 모두 구하시오.

$$\begin{cases} \dfrac{x}{x-1} = \dfrac{4}{y} \\[2mm] \dfrac{y}{y-1} = \dfrac{4}{z} \\[2mm] \dfrac{z}{z-1} = \dfrac{4}{x} \end{cases}$$

풀이 $f(x) = \dfrac{4(x-1)}{x}$ 로 두자.

$$f(x) = 4 - \frac{4}{x}$$

이고 $x \longrightarrow -\dfrac{4}{x}$ 는 $(0, \infty)$에서 증가함수이므로 $x \geq 1$에 대하여 $f(x)$는 증가함수임을 알 수 있다.

91쪽 (따름 정리 **02**)를 이용하면 $x = y = z$이고 $f(x) = x$이다.

방정식 $f(x) = x$는 정리하면 $(x-2)^2 = 0$이므로 $x = 2$이고 $y = z = 2$이다.

따라서 방정식은 유일한 해 $(2, 2, 2)$를 갖는다.

좀 더 기교적인 방법을 사용해 보자. 방정식을 뒤집어 보면

$$\begin{cases} \dfrac{x-1}{x} = \dfrac{y}{4} \\[2mm] \dfrac{y-1}{y} = \dfrac{z}{4} \\[2mm] \dfrac{z-1}{z} = \dfrac{x}{4} \end{cases}$$

이고, 다음과 같이 정리할 수 있다.

$$\begin{cases} 1 - \dfrac{1}{x} = \dfrac{y}{4} \\[2mm] 1 - \dfrac{1}{y} = \dfrac{z}{4} \\[2mm] 1 - \dfrac{1}{z} = \dfrac{x}{4} \end{cases}$$

그리고 위 식을 모두 더하고 변수별로 정리하면

$$\frac{x}{4} + \frac{1}{x} + \frac{y}{4} + \frac{1}{y} + \frac{z}{4} + \frac{1}{z} = 3$$

이고, 최종적으로 완전제곱식의 합의 꼴로 만들 수 있다.

$$\frac{(x-2)^2}{4x} + \frac{(y-2)^2}{4y} + \frac{(z-2)^2}{4z} = 0$$

따라서 $x = y = z = 2$이고, 이 값이 연립방정식의 해가 된다는 것은 쉽게 확인할 수 있다.

다음 연립방정식의 실수해를 구하시오.

$$\begin{cases} x^4 = 4y - 3 \\ y^4 = 4z - 3 \\ z^4 = 4x - 3 \end{cases}$$

풀이 첫 번째 식에서 $y = \dfrac{x^4 + 3}{4} > 0$이다. 같은 방법으로 $x > 0$이고 $z > 0$이다.

$f(t) = \dfrac{t^4 + 3}{4}$은 $t > 0$에 대하여 증가함수이고, 91쪽 [따름 정리 02]에 의하여

$x = y = z$이고, 공통의 값은 $f(t) = t$의 해이다.

이제 $f(t) = t$인 $t^4 + 3 = 4t$를 풀어보자.

산술 - 기하 부등식에 의하여

$$t^4 + 3 = t^4 + 1 + 1 + 1 \geq 4t$$

이고, 등호는 $t = 1$일 때 성립한다. 즉, 해는 $(x, y, z) = (1, 1, 1)$이다.

$t^4 + 3 = 4t$를 푸는 다른 방법도 살펴보자. $t = 1$은 명백하므로 $t - 1$을 인수로 가진다.

$$\begin{aligned} t^4 - 4t + 3 &= t^4 - t - 3(t - 1) \\ &= t(t^3 - 1) - 3(t - 1) \\ &= t(t - 1)(t^2 + t + 1) - 3(t - 1) \\ &= (t - 1)(t^3 + t^2 + t - 3) \end{aligned}$$

$t^3 + t^2 + t - 3$도 $t = 1$이면 0이 되므로 한 번 더 인수분해할 수 있다.

$$t^3 + t^2 + t - 3 = t^3 - t^2 + 2t^2 - 2t + 3t - 3 = (t - 1)(t^2 + 2t + 3)$$

따라서

$$t^4 - 4t + 3 = (t - 1)^2(t^2 + 2t + 3)$$

인데 모든 t에 대하여

$$t^2 + 2t + 3 = (t + 1)^2 + 2 > 0$$

이므로 $t^4 - 4t + 3 = 0$은 $t = 1$을 의미한다.

다음 연립방정식의 실수해의 순서쌍 (x, y, z)을 모두 구하시오.

$$\begin{cases} x^2 = 4(y-1) \\ y^2 = 4(z-1) \\ z^2 = 4(x-1) \end{cases}$$

풀이 가장 쉬운 방법은 연립방정식의 세 식을 모두 더하고 변수별로 정리하는 것이다.

$$x^2 - 4x + y^2 - 4y + z^2 - 4z + 12 = 0$$

그리고 다음과 같이 완전제곱식의 합의 꼴로 만들 수 있다.

$$(x-2)^2 + (y-2)^2 + (z-2)^2 = 0$$

위 식은 $x = y = z = 2$일 때만 성립하고, 이 값이 연립방정식의 해임은 쉽게 확인할 수 있다.

다른 방법도 고려해 보자.

$$\begin{cases} y = 1 + \dfrac{x^2}{4} \\ z = 1 + \dfrac{y^2}{4} \\ x = 1 + \dfrac{z^2}{4} \end{cases}$$

위와 같이 변형하면 x, y, $z > 0$임을 알 수 있고 $f(x) = 1 + \dfrac{x^2}{4}$로 보면

$y = f(x)$, $z = f(y)$, $x = f(z)$임을 알 수 있다.
이제 f는 $(0, \infty)$에서 증가함수임이 명백하고, 91쪽 따름 정리 **02** 에 의하여 $f(x) = x$인 $x = y = z$가 해임을 알 수 있다.
$(x-2)^2 = 0$이므로 $x = 2$이고, 따라서 $x = y = z = 2$이다.

예제 **05**

다음 방정식의 실수해를 구하시오.

$$\sqrt{x+3}+\sqrt[3]{x+2}=5$$

풀이

주어진 식을 그대로 제곱이나 세제곱하여(혹은 한 쪽에 근호를 두고)구하는 방법은 매우 복잡한 대수식을 만들어 낼 뿐이므로 문제의 핵심은 좌변이 증가함수이며 $[-2, \infty)$에서 단사임을 확인하는 것이다.

실제로 $x \to \sqrt{x+3}$과 $x \to \sqrt[3]{x+2}$는 증가함수이어서 둘의 합도 마찬가지가 된다.

따라서 이 논리에 의하여 이 식은 기껏해야 하나의 해를 가지고, 다행히 해를 하나 찾는다면 문제는 해결된 셈이 된다.

이제 이 하나의 해를 찾는 것은 단순한 관찰에 의존하게 된다.

$x=6$이 해임을 알 수 있으며(이 경우 $x+3$이 제곱이고 $x+2$가 세제곱인 수를 염두에 두고 대입하면 어렵지 않다.), 이 방정식의 유일한 해이다.

예제 **06**

다음 연립방정식의 실수해를 구하시오.

$$\begin{cases} \sqrt{x}-\dfrac{1}{y}=\dfrac{7}{4} \\ \sqrt{y}-\dfrac{1}{z}=\dfrac{7}{4} \\ \sqrt{z}-\dfrac{1}{x}=\dfrac{7}{4} \end{cases}$$

풀이

$$f(t)=\left(\frac{7}{4}+\frac{1}{t}\right)^2$$

으로 두면 위의 식들은 $x=f(y)$, $y=f(z)$, $z=f(x)$가 된다.

$t_1<t_2$는 $\dfrac{1}{t_1}>\dfrac{1}{t_2}$를 의미하므로 $f(t_1)>f(t_2)$이므로 $(0, \infty)$에서 감소함수이다.

위 관계식에서 x, y, z는 $f(f(f(t)))=t$의 해임을 나타내고 있으므로 91쪽 정리 **01** 에 의하여 $f(t)=t$의 해와 동일하다. 따라서 $x=y=z$는

$$t=\left(\frac{7}{4}+\frac{1}{t}\right)^2$$

의 해라고 할 수 있다. $t_1 \to t-f(t)$는 증가함수이므로 단사함수여서 $t=4$임은 명백하고, 다른 해는 갖지 않는다.

따라서 $(x, y, z)=(4, 4, 4)$만이 유일한 해가 된다.

기초 경시 대수 이론 *Basic Algebra Theory*

09 바닥함수(Floor function)

:: 바닥함수(Floor function)

바닥함수 $\lfloor \cdot \rfloor : \mathbf{R} \longrightarrow \mathbf{Z}$의 정의는 단순하지만 학습하기에는 상당히 어렵다.

정의에 의하여 $\lfloor x \rfloor$는 x를 넘지 않는 최대 정수 함수이다. $\lfloor x \rfloor$는 x의 정수 부분이라고 부르기도 한다.

$\lfloor x \rfloor$의 기본적인 성질은

$$\lfloor x \rfloor \leq x < \lfloor x \rfloor + 1$$

이다. 이것이 $\lfloor x \rfloor$가 x와 가장 가까운 정수를 의미하는 것은 아님에 주목하자.

실제로 $x = \dfrac{3}{5}$에 대하여 x에 가장 가까운 정수는 1이지만, x의 정수 부분은 0이다.

사실 x에 가장 가까운 정수는 $\left\lfloor x + \dfrac{1}{2} \right\rfloor$이 된다.

실제 문제 풀이에서 우리는 다음과 같은 바닥함수의 정의를 자주 이용한다.

> n은 정수이고 x는 실수일 때 $\lfloor x \rfloor = n$은 오직 $x \in [n, \ n+1)$일 때에만 성립한다.

따라서 바닥함수는 전사이고 각 $n \in \mathbf{Z}$에 대하여 각 구간 $[n, \ n+1)$에서 상수이다.

또 다른 중요한 함수는

$$\{x\} = x - \lfloor x \rfloor$$

로 정의되는 $\{ \cdot \} : \mathbf{R} \longrightarrow [0, \ 1)$이다.

다음 예제를 통하여 계속 이용될 이 두 함수의 중요한 성질들을 먼저 알아보자.

정리 01

(a) 모든 정수 n과 모든 실수 x에 대하여 다음이 성립한다.

$$\lfloor x+n \rfloor = \lfloor x \rfloor + n$$

(b) 모든 실수 $x, \ y$에 대하여 다음이 성립한다.

$$\lfloor x \rfloor + \lfloor y \rfloor \leq \lfloor x+y \rfloor \leq \lfloor x \rfloor + \lfloor y \rfloor + 1$$

(c) $\{ \cdot \}$은 1-주기함수, 즉 모든 실수 x와 모든 정수 n에 대하여 $\{x+n\} = \{x\}$

(d) $\{ \cdot \}$은 저가산적(subadditive), 즉 모든 실수 $x, \ y$에 대하여 $\{x+y\} \leq \{x\} + \{y\}$

증명

(a) $x \in [k, \ k+1)$에 대하여 $\lfloor x \rfloor = k$라 하면 $x+n \in [n+k, \ n+k+1)$이므로 다음과 같다.

$$\lfloor x+n \rfloor = n+k = n + \lfloor x \rfloor$$

(b) (a)를 이용하면 다음과 같이 쓸 수 있다.

$$\lfloor x+y \rfloor = \lfloor \lfloor x \rfloor + \{x\} + \lfloor y \rfloor + \{y\} \rfloor = \lfloor x \rfloor + \lfloor y \rfloor + \lfloor \{x\} + \{y\} \rfloor$$

$0 \leq \{x\} + \{y\} < 2$이므로 $\lfloor \{x\} + \{y\} \rfloor \in \{0, \ 1\}$이므로 성립한다.

(c) 이는 소수부분에 대한 정의와 (a)에 의하여 명백하다.

(d)

$$x - \lfloor x \rfloor + y - \lfloor y \rfloor \leq x + y - \lfloor x+y \rfloor$$

로 바꾸어 쓰면 이는 (b)에서의 하한과 같으므로 간단히 증명된다.

바닥함수와 관련된 또다른 유용한 결과는 다음과 같다.

09 바닥함수(Floor function)

정리 02 **에르미트 항등식**

모든 실수 x와 모든 양의 정수 n에 대하여 다음이 성립한다.

$$\lfloor x \rfloor + \left\lfloor x + \frac{1}{n} \right\rfloor + \cdots + \left\lfloor x + \frac{n-1}{n} \right\rfloor = \lfloor nx \rfloor$$

증명 앞의 ⒜를 이용하면 주어진 식은 아래와 같다.

$$n\lfloor x \rfloor + \left\lfloor \{x\} + \frac{1}{n} \right\rfloor + \cdots + \left\lfloor \{x\} + \frac{n-1}{n} \right\rfloor = n\lfloor x \rfloor + \lfloor n\{x\} \rfloor$$

$\{x\} \in \left[\dfrac{k}{n}, \dfrac{k+1}{n} \right)$이도록 $k = \lfloor n\{x\} \rfloor$라 하자.

$\{x\} < 1$이므로 $k < n$이어야 한다. $j \in \{1, 2, \cdots, n-1\}$이면 $\left\lfloor \{x\} + \dfrac{j}{n} \right\rfloor \in \{0, 1\}$이고

오직 $\{x\} \geq 1 - \dfrac{j}{n}$일 때에만 1이 된다. 이는 오직 $\dfrac{k}{n} \geq \dfrac{n-j}{n}$, 즉 $j \geq n-k$일 때에만 발생하므로 다음을 얻을 수 있다.

$$\left\lfloor \{x\} + \frac{1}{n} \right\rfloor + \cdots + \left\lfloor \{x\} + \frac{n-1}{n} \right\rfloor = \sum_{j=n-k}^{n-1} 1 = k = \lfloor n\{x\} \rfloor$$

따라서 위의 결과를 얻을 수 있다.
이제 이러한 아이디어들을 실제적으로 적용하는 다양한 예제들을 살펴보자.

예제 01 모든 실수 x, 모든 양의 정수 n에 대하여 다음을 증명하시오.

$$\left\lfloor \frac{x}{n} \right\rfloor = \left\lfloor \frac{\lfloor x \rfloor}{n} \right\rfloor$$

풀이 $k = \left\lfloor \dfrac{x}{n} \right\rfloor$라 하면 $\dfrac{x}{n} \in [k, k+1)$이다. 그러므로 $x \in [nk, n(k+1))$이 된다.

바닥함수는 감소하지 않고 $n(k+1)$은 정수이므로 $\lfloor x \rfloor \in [nk, n(k+1))$이고

$\dfrac{\lfloor x \rfloor}{n} \in [k, k+1)$이다. 따라서 $\left\lfloor \dfrac{\lfloor x \rfloor}{n} \right\rfloor = k$임을 알 수 있다.

예제 02

다음 방정식의 실수해를 구하시오.

$$2x\{x\}=\lfloor x\rfloor+\frac{1}{2}$$

풀이 $\lfloor x\rfloor+\{x\}=x$이므로 주어진 방정식을 다음과 같이 쓸 수 있다.

$$2x\{x\}=x-\{x\}+\frac{1}{2}$$

이고

$$2x\{x\}-x+\{x\}-\frac{1}{2}=0$$

이다. 최종적으로

$$(2x+1)\left(\{x\}-\frac{1}{2}\right)=0$$

이다. 그러므로 $x=-\frac{1}{2}$ 또는 $\{x\}=\frac{1}{2}$이다. 따라서 해는 $x=k+\frac{1}{2}$ (단, $k\in Z$)이다.

예제 03

다음 방정식의 실수해를 구하시오.

$$\lfloor x\rfloor^2+4\{x\}^2=4x-5$$

풀이 $x=\lfloor x\rfloor+\{x\}$를 주어진 방정식에 대입하여 다음과 같이 정리할 수 있다.

$$(\lfloor x\rfloor-2)^2+(2\{x\}-1)^2=0$$

위 식은 $\lfloor x\rfloor=2$이고, $\{x\}=\frac{1}{2}$일 때 성립한다 따라서 방정식의 해는

$$x=\lfloor x\rfloor+\{x\}=2+\frac{1}{2}=\frac{5}{2}$$

이다.

09 바닥함수(Floor function)

예제 04

모든 실수에 대해 다음을 증명하시오.

$$\lfloor \sqrt[3]{x} \rfloor = \lfloor \sqrt[3]{\lfloor x \rfloor} \rfloor$$

풀이

$n = \lfloor \sqrt[3]{x} \rfloor$라 하면 $\sqrt[3]{x} \in [n,\ n+1)$이고, $x \in [n^3,\ (n+1)^3)$이다.

바닥함수는 감소하지 않고 $(n+1)^3$은 정수이므로 $n^3 \leq \lfloor x \rfloor < (n+1)^3$이다.

따라서 $\sqrt[3]{\lfloor x \rfloor} \in [n,\ n+1)$이고, $\lfloor \sqrt[3]{\lfloor x \rfloor} \rfloor = n$이다.

예제 05

다음 방정식의 실수해를 구하시오.

$$x^3 - \lfloor x \rfloor = 7$$

풀이

$n = \lfloor x \rfloor$라 하자. 그러면 주어진 방정식은 $x^3 = n+7$이고, $x = \sqrt[3]{n+7}$이다.

$n \leq x < n+1$이므로 $n^3 \leq n+7 < (n+1)^3$이고, 이 부등식은 $n(n^2-1) \leq 7$이다.

$(n+1)((n+1)^2-1) > 6$인데, 첫 번째 부등식에서 $n \leq 2$이어야 하고,

두 번째 부등식에서 $n+1 \geq 3$이므로 $n = 2$이다.

대응되는 $x = \sqrt[3]{9}$이고, 이것은 방정식의 유일한 해가 된다.

다음 방정식의 실수해를 구하시오.

$$x^2+\lfloor x\rfloor^2+\{x\}^2=10$$

$x\in[n,\,n+1)$이도록 하여 $n=\lfloor x\rfloor$로 두면 주어진 식은

$$x^2+n^2+(x-n)^2=10,\ \text{즉}\ x^2-nx+n^2-5=0$$

이차방정식의 판별식은 음이 아니므로 $n^2\geq 4(n^2-5)$, 즉 $3n^2\leq 20$이어야 하므로
$n^2\leq 6$이고, $n\in\{-2,-1,0,1,\,2\}$이다.
이제 이차방정식을 풀면

$$x=\frac{n\pm\sqrt{20-3n^2}}{2}$$

이다.

$$n\leq\frac{n+\sqrt{20-3n^2}}{2}<n+1$$
$$n\leq\sqrt{20-3n^2}<n+2$$

$n^2\leq 4$이므로 $\sqrt{20-3n^2}\geq\sqrt{8}=2\sqrt{2}$이므로 $n+2>2\sqrt{2}$이어야 하고 $n\geq 1$이다.
$n=1$이 해가 아님은 간단히 확인 가능하고 $n=2$이면 $x=1+\sqrt{2}$를 얻는다.
마찬가지로

$$n\leq\frac{n-\sqrt{20-3n^2}}{2}<n+1$$

은 불가능함을 간단하게 확인할 수 있다. (실제로 $n\leq-\sqrt{20-3n^2}\leq-\sqrt{8}<-2$)
따라서 이 식은 $x=1+\sqrt{2}$를 유일한 해로 가진다.

모든 실수 x에 대하여 $P(\lfloor x\rfloor,\,\lfloor 2x\rfloor)=0$을 만족하는 모든 0이 아닌 다항식 $P(x,\,y)$를 구하시오.

핵심은 $\lfloor 2x\rfloor$가 $2\lfloor x\rfloor$와 상당히 가깝다는 사실이다. 실제로 다음이 성립한다.

$$\lfloor 2x\rfloor=2\lfloor x\rfloor+\lfloor 2\{x\}\rfloor,\ \lfloor 2x\rfloor-2\lfloor x\rfloor\in\{0,\,1\}$$

따라서 $y=2x$이거나 $y=2x+1$일 때 $P(x,\,y)=0$인 다항식 $P(x,\,y)$를 찾으면 충분하다.
$P(x,\,y)=(y-2x)(y-2x-1)$은 그러한 조건을 만족한다.

09 바닥함수(Floor function)

예제 08

$\lfloor x^2 \rfloor - \lfloor x \rfloor^2 = 100$인 x대하여 $\lfloor x \rfloor$의 최솟값을 구하시오.

풀이

$n = \lfloor x \rfloor$라 하자.

$x^2 = (n + \{x\})^2 = n^2 + 2n\{x\} + \{x\}^2$이므로 주어진 식은 다음과 동치이다.

$$\lfloor 2n\{x\} + \{x\}^2 \rfloor = 100$$

즉,

$$100 \le 2n\{x\} + \{x\}^2 < 101$$

이다. 좌변의 부등식은 $\{x\} < 1$임을 상기하면 $99 < 2n$, 즉 $n \ge 50$를 추정할 수 있다.
$n = 50$일 때 실제로 가능한지를 확인해 보자.

$$100 \le 100y + y^2 < 101$$

인 $y \in [0, 1)$을 찾을 수 있는지 확인하면 충분하다. 관찰에 의하여 y는 1에 상당히 가까우므로 $y = 1 - z$로 두어 보자. 조건식은

$$100z < (1-z)^2, \ 1 + 100z > (1-z)^2$$

이 되므로 $z = \dfrac{1}{200}$(혹은 더 작은 수)를 대입하면 두 부등식 모두 만족한다. 따라서 답은 50이다.

예제 09

$a_n = \left\lfloor \sqrt{n} + \dfrac{1}{2} \right\rfloor$이라 할 때 $\sum\limits_{n=1}^{2004} \dfrac{1}{a_n}$을 계산하시오.

풀이

$$k \le \sqrt{n} + \frac{1}{2} < k+1, \ \text{즉} \ k^2 - k + \frac{1}{4} \le n < k^2 + k + \frac{1}{4}$$

를 만족할 때에만 $a_n = k$이다.
n, k는 정수이므로 위의 부등식은 $k^2 - k + 1 \le n \le k^2 + k$를 의미한다.
$x_k = k^2 - k$라 하면 $x_{k+1} = k^2 + k$이므로 $x_k < n \le x_{k+1}$일 때에만 $a_n = k$이고
이는 $x_{k+1} - x_k = 2k$개의 n의 값에 대하여 성립한다.
$x_{45} < 2004 < x_{46}$임을 고려하면

$$\sum_{n=1}^{2004} \frac{1}{a_n} = \sum_{k=1}^{44} \sum_{x_k < n \le x_{k+1}} \frac{1}{k} + \sum_{x_{45} < n \le 2004} \frac{1}{45} = 44 \cdot 2 + \frac{24}{45} = 88 + \frac{8}{15}$$

이다.

예제 10

임의의 x에 대하여 다음이 성립함을 보이시오.

$$\left\lfloor \frac{x}{3} \right\rfloor + \left\lfloor \frac{x+2}{6} \right\rfloor + \left\lfloor \frac{x+4}{6} \right\rfloor = \left\lfloor \frac{x}{2} \right\rfloor + \left\lfloor \frac{x+3}{6} \right\rfloor$$

풀이

$$\left\lfloor \frac{x}{3} \right\rfloor + \left\lfloor \frac{x}{6} + \frac{1}{3} \right\rfloor + \left\lfloor \frac{x}{6} + \frac{2}{3} \right\rfloor = \left\lfloor \frac{x}{2} \right\rfloor + \left\lfloor \frac{x}{6} + \frac{1}{2} \right\rfloor$$

로 고칠 수 있고, 에르미트 항등식에 의하여

$$\left\lfloor \frac{x}{6} \right\rfloor + \left\lfloor \frac{x}{6} + \frac{1}{3} \right\rfloor + \left\lfloor \frac{x}{6} + \frac{2}{3} \right\rfloor = \left\lfloor 3 \cdot \frac{x}{6} \right\rfloor = \left\lfloor \frac{x}{2} \right\rfloor$$

를 얻을 수 있으므로

$$\left\lfloor \frac{x}{3} \right\rfloor + \left\lfloor \frac{x}{2} \right\rfloor - \left\lfloor \frac{x}{6} \right\rfloor = \left\lfloor \frac{x}{2} \right\rfloor + \left\lfloor \frac{x}{6} + \frac{1}{2} \right\rfloor$$

임을 보이면 충분하다. 그런데 이는 다시 에르미트 항등식에 의하여

$$\left\lfloor \frac{x}{6} \right\rfloor + \left\lfloor \frac{x}{6} + \frac{1}{2} \right\rfloor = \left\lfloor 2 \cdot \frac{x}{6} \right\rfloor = \left\lfloor \frac{x}{3} \right\rfloor$$

이므로 명백하다.

예제 11

모든 양의 정수 n에 대하여 다음을 보이시오.

$$\left\lfloor \frac{n+2^0}{2^1} \right\rfloor + \left\lfloor \frac{n+2^1}{2^2} \right\rfloor + \cdots + \left\lfloor \frac{n+2^{n-1}}{2^n} \right\rfloor = n$$

풀이

$$\left\lfloor \frac{n}{2} + \frac{1}{2} \right\rfloor + \left\lfloor \frac{n}{4} + \frac{1}{2} \right\rfloor + \cdots + \left\lfloor \frac{n}{2^n} + \frac{1}{2} \right\rfloor = n$$

으로 식을 고칠 수 있다. 에르미트 항등식에 의하여

$$\left\lfloor x + \frac{1}{2} \right\rfloor = \lfloor 2x \rfloor - \lfloor x \rfloor$$

이므로

$$\left\lfloor \frac{n}{2} + \frac{1}{2} \right\rfloor + \left\lfloor \frac{n}{4} + \frac{1}{2} \right\rfloor + \cdots + \left\lfloor \frac{n}{2^n} + \frac{1}{2} \right\rfloor$$
$$= n - \left\lfloor \frac{n}{2} \right\rfloor + \left\lfloor \frac{n}{2} \right\rfloor - \left\lfloor \frac{n}{4} \right\rfloor + \cdots + \left\lfloor \frac{n}{2^{n-1}} \right\rfloor - \left\lfloor \frac{n}{2^n} \right\rfloor = n - \left\lfloor \frac{n}{2^n} \right\rfloor$$

이다. 모든 n에 대하여 $2^n > n$(예를 들면 이항 계수를 통하여 $2^n = (1+1)^n = 1 + n + \cdots$)
이므로 $\left\lfloor \dfrac{n}{2^n} \right\rfloor = 0$이고, 따라서 증명이 완료되었다.

09 바닥함수(Floor function)

예제 12

모든 양의 정수 n에 대하여 다음을 보이시오.

$$\lfloor \sqrt{n}+\sqrt{n+1} \rfloor = \lfloor \sqrt{4n+1} \rfloor$$

풀이 $\lfloor \sqrt{4n+1} \rfloor = k$로 정의하면 $k^2 \leq 4n+1 < (k+1)^2$이고

$$k \leq \sqrt{n}+\sqrt{n+1} < k+1, \ \text{즉} \ k^2 \leq 2n+1+2\sqrt{n^2+n} < (k+1)^2$$

임을 증명하면 충분하다. 부등식의 좌변은

$$2n+1+2\sqrt{n^2+n} > 2n+1+2n = 4n+1 \geq k^2$$

으로 명백하다. 우변도 비슷한 방법으로 증명하지만 다소 세밀한 처리가 필요할 뿐이다.

$$2n+1+2\sqrt{n^2+n} < 2n+1+2\left(n+\frac{1}{2}\right) = 4n+2 \leq (k+1)^2$$

마지막 부분은 $4n+1$과 $(k+1)^2$이 정수들이므로 $4n+1 < (k+1)^2$에서 얻을 수 있다.

예제 13

다음 방정식을 푸시오.

$$2x^2+\frac{\lfloor x \rfloor^2}{2}+2\{x\}^2 = 12x-15$$

풀이 $\lfloor x \rfloor = n$, $\{x\} = y$로 두자. 그러면 주어진 식은

$$2(n+y)^2+\frac{n^2}{2}+2y^2 = 12(n+y)-15, \ \text{즉} \ 5n^2+8n(y-3)+8y^2-24y+30 = 0$$

이 된다. 이를 n에 관한 이차방정식으로 보고 판별식을 계산하자.

$$\Delta = 64(y-3)^2-20(8y^2-24y+30) = -96y^2+96y-24$$
$$= -24(4y^2-4y+1) = -24(2y-1)^2 \leq 0$$

인데, 이 방정식은 실근을 가져야 하므로 $y=\frac{1}{2}$, $n = -\frac{8(y-3)}{10} = 2$임을 얻을 수 있다.

따라서

$$x = n+y = 2+\frac{1}{2} = \frac{5}{2}$$

가 방정식의 유일한 해가 된다.

예제 14 n은 양의 정수라고 할 때, 다음의 정수 부분을 구하시오.

$$\sum_{k=1}^{2n}\sqrt{n^2+k}$$

각 $\sqrt{n^2+k}$는 n과 아주 가까운 수이므로 그 차이값을 관찰해 보자.

$$\sum_{k=1}^{2n}(\sqrt{n^2+k}-n)=\sum_{k=1}^{2n}\frac{k}{n+\sqrt{n^2+k}}$$

$1\le k\le 2n$에 대하여 $n<\sqrt{n^2+k}<n+1$이므로

$$\frac{k}{2n+1}<\frac{k}{n+\sqrt{n^2+k}}<\frac{k}{2n}$$

를 얻을 수 있다.

이들을 모두 더하면 다음과 같다.

$$\frac{2n(2n+1)}{2(2n+1)}<\sum_{k=1}^{2n}(\sqrt{n^2+k}-n)<\frac{2n(2n+1)}{2\cdot 2n},\ \ \text{즉}\ \ n+\sum_{k=1}^{2n}n<\sum_{k=1}^{2n}\sqrt{n^2+k}<n+\frac{1}{2}+\sum_{k=1}^{2n}n$$

이는

$$n+2n^2<\sum_{k=1}^{2n}\sqrt{n^2+k}<n+2n^2+1$$

이므로 구하는 값은 $2n^2+n$임을 알 수 있다.

예제 15

실수 x가 오직 모든 양의 정수 n에 대하여 다음이 성립할 때에만 정수임을 보이시오.

$$\lfloor x \rfloor + \lfloor 2x \rfloor + \lfloor 3x \rfloor + \cdots + \lfloor nx \rfloor = \frac{n(\lfloor x \rfloor + \lfloor nx \rfloor)}{2}$$

풀이 x가 정수이면 준 식은

$$1 + 2 + \cdots + n = \frac{n(n+1)}{2}$$

의 잘 알려진 식으로 귀결된다. 명제의 역은 다소 세밀한 작업이 필요하다.
x가 모든 n에 대하여 위 조건을 만족한다고 가정하자.
n일 때와 $n-1$일 때의 관계식을 빼면 다음을 얻는다.

$$\lfloor nx \rfloor = \frac{\lfloor x \rfloor + n\lfloor nx \rfloor - (n-1)\lfloor (n-1)x \rfloor}{2}$$

즉,

$$(n-2)\lfloor nx \rfloor + \lfloor x \rfloor = (n-1)\lfloor (n-1)x \rfloor$$

이다. $\lfloor nx \rfloor = n\lfloor x \rfloor + \lfloor n\{x\} \rfloor$이고, n 대신 $n-1$인 경우에도 유사하므로 다음과 같다.

$$(n-2)\lfloor n\{x\} \rfloor = (n-1)\lfloor (n-1)\{x\} \rfloor$$

x가 정수가 아니라고 가정하자. 즉 $\{x\} > 0$이다.
그러면 $n > \frac{1}{\{x\}} + 1$에 대하여 $\lfloor (n-1)\{x\} \rfloor > 0$이다.
반면, 위의 식에 의하면 $n-2$는 $\lfloor (n-1)\{x\} \rfloor > 0$를 나누어야 하므로 $\lfloor (n-1)\{x\} \rfloor \geq n-2$이다.
따라서 모든 $n > \frac{1}{\{x\}} + 1$에 대하여 $(n-1)\{x\} \geq n-2$이어야 하는데 이는

$$\{x\} \geq 1 - \frac{1}{n-1}, \quad \text{즉 } n \leq 1 + \frac{1}{1-\{x\}}$$

을 의미한다.
이는 명백히 불가능하므로(오직 유한 개의 양의 정수만이 가능) 증명은 완료되었다.

양의 정수의 수열 a_n은 다음과 같이 정의된다.

$$a_n = \left(n + \sqrt{n} + \frac{1}{2}\right)$$

수열에서 등장하는 양의 정수들을 구하시오.

풀이 실제로 처음 몇 개의 항들을 살펴보면 2, 3, 5, 6, 7, 8, 10⋯ 등으로 정확히 완전제곱수들을 건너뛰고 있음을 관찰할 수 있다. 이를 증명해 보자.

일단 이 수열은 증가하고 있음이 명백하다. $a_n = k$라 해 보자.

그러면 이 수열은 $a_{n+1} \geq k+2$일 때에만 $k+1$을 건너뛰게 된다. 즉

$$n+1 + \sqrt{n+1} + \frac{1}{2} \geq k+2$$

이고(실제로 실수 x와 정수 r에 대하여 $\lfloor x \rfloor \geq r$는 $x \geq r$일 때에만 성립(이는 floor function의 정의에 의하여 명백))한다.

$m = k - n$으로 두자. 그러면 위의 부등식은

$$n+1 \geq \left(m + \frac{1}{2}\right)^2 = m^2 + m + \frac{1}{4}$$

이다. m, n은 정수들이므로 이는 $n \geq m^2 + m$를 의미한다.

그런데 $a_n = k$는

$$k \leq n + \sqrt{n} + \frac{1}{2} < k+1$$

를 의미하므로

$$\left(m - \frac{1}{2}\right)^2 < n < \left(m + \frac{1}{2}\right)^2$$

인데 이를 전개하고 m, n이 정수임을 고려하면

$$m^2 - m < n \leq m^2 + m$$

을 얻을 수 있다. 이전 조건인 $n \geq m^2 + m$와 결합하면 $n = m^2 + m$이어야만 하고, 이 경우 모든 조건들을 만족하게 된다.

그러면 $k = n + m = m^2 + 2m$이고, $k+1 = (m+1)^2$이므로 음이 아닌 정수 m이 $k+1 = (m+1)^2$을 만족할 때에만 수열은 양의 정수 $k+1$을 건너뛰게 된다.

따라서 수열 $(a_n)_{n \geq 1}$은 모든 제곱수가 아닌 수들의 집합이 된다.

09 바닥함수(Floor function)

예제 17

모든 소수 p에 대하여 다음을 증명하시오.

$$\sum_{k=1}^{p-1} \left\lfloor \frac{k^3}{p} \right\rfloor = \frac{(p^2-1)(p-2)}{4}$$

풀이 이 문제도 상당히 기교적이다. $1 \le k < p$를 고정시키고

$$\left\lfloor \frac{k^3}{p} \right\rfloor + \left\lfloor \frac{(p-k)^3}{p} \right\rfloor$$

을 관찰하자.

$$k^3 + (p-k)^3 = p(k^2 - k(p-k) + (p-k)^2)$$

은 p의 배수이므로 어떤 정수 n에 대하여 $(p-k)^3 = np - k^3$으로 둘 수 있다.

$$\left\lfloor \frac{(p-k)^3}{p} \right\rfloor = \left\lfloor n - \frac{k^3}{p} \right\rfloor = n + \left\lfloor -\frac{k^3}{p} \right\rfloor$$

그런데 어떤 정수 N에 대하여 $\frac{k^3}{p} \in [N, N+1)$이면 $-\frac{k^3}{p} \in (-N-1, -N]$인데

$-\frac{k^3}{p} = -N$일 수 없으므로(p는 소수이고, $1 \le k < p$이므로 k는 p와 서로소)

$$\left\lfloor -\frac{k^3}{p} \right\rfloor = -N - 1 = -1 - \left\lfloor \frac{k^3}{p} \right\rfloor$$

$$\left\lfloor \frac{k^3}{p} \right\rfloor + \left\lfloor \frac{(p-k)^3}{p} \right\rfloor = -1 + n = -1 + \frac{k^3 + (p-k)^3}{p}$$

각 $k = 1, 2, \cdots, p-1$에 대하여 모두 더하고 $1^3 + 2^3 + \cdots + n^3 = \frac{n^2(n+1)^2}{4}$의 항등식을 이용하면 다음과 같다.

$$2\sum_{k=1}^{p-1} \left\lfloor \frac{k^3}{p} \right\rfloor = -(p-1) + 2\sum_{k=1}^{p-1} \frac{k^3}{p} = -(p-1) + 2\frac{(p-1)^2 p^2}{4p} = \frac{(p^2-1)(p-2)}{2}$$

위 식의 양변을 2로 나누면 성립한다.

모든 실수 x에 대하여 다음 부등식을 보이시오.

$$\sum_{k=1}^{n} \frac{\lfloor kx \rfloor}{k} \le \lfloor nx \rfloor$$

풀이 강한 수학적 귀납법을 이용하여 증명해 보도록 한다.

$n=1$일 때에는 명백하므로 이 명제가 n 이전까지는 성립함을 가정하여 n일 때 증명하자.

$$S_j = \sum_{k=1}^{j} \frac{\lfloor kx \rfloor}{k} = S_{j-1} + \frac{\lfloor jx \rfloor}{j}$$

라 두면 $j \ge 2$에 대하여 $j(S_j - S_{j-1}) = \lfloor jx \rfloor$라 할 수 있다. 이 식들을 모두 더하면

$$nS_n = S_1 + S_2 + \cdots + S_{n-1} + \sum_{k=1}^{n} \lfloor kx \rfloor$$

를 얻을 수 있고, 귀납 가정에 의하여

$$nS_n \le \sum_{k=1}^{n-1} \lfloor kx \rfloor + \sum_{k=1}^{n} \lfloor kx \rfloor$$

이다. 기교적인 부분은 마지막이 기껏해야 $n\lfloor nx \rfloor$임을 증명하는 것이다.
이를 위하여 다음을 살펴보자.

$$\sum_{k=1}^{n-1} \lfloor kx \rfloor + \sum_{k=1}^{n} \lfloor kx \rfloor = \sum_{k=1}^{n} \lfloor (n-k)x \rfloor + \sum_{k=1}^{n} \lfloor kx \rfloor$$
$$= \sum_{k=1}^{n} (\lfloor (n-k)x \rfloor + \lfloor kx \rfloor)$$

따라서 모든 k, n, x에 대하여 다음이 성립함을 보이면 충분하다.

$$\lfloor (n-k)x \rfloor + \lfloor kx \rfloor \le \lfloor nx \rfloor$$

그런데 이는 $a = (n-k)x$, $b = kx$에 대하여 $\lfloor a \rfloor + \lfloor b \rfloor \le \lfloor a+b \rfloor$임을 확인하면 충분하므로 증명은 완료되었다.

10 대칭성을 이용하기

:: 대칭성을 이용하기

부등식을 증명하거나 연립 방정식들을 풀 때 우리는 대칭적인 다항식의 형태들을 매우 자주 만나게 된다. 이들은 몇 개의 변수로 이루어져 있으나 그 변수들 a, b, c, \cdots의 자리를 서로 바꾸어도 다항식 $f(a, b, c, \cdots)$이 변하지 않는다.

예를 들면 $a^2+b^2+c^2$, $ab+bc+ca+(a+b+c)^2$ 등은 변수들의 자리를 바꾸어도 식이 바뀌지 않으므로 대칭식이라고 할 수 있다.

x_1, x_2, \cdots, x_n이 변수들이면 x_1, x_2, \cdots, x_n으로 이루어진 기초 대칭식들이 존재한다.

이들은 $k=1, 2, \cdots, n$일 때의 기초 대칭합들로 표현된다.

$$\sigma_k(x_1, x_2, \cdots, x_n) = \sum_{1 \le i_1 < i_2 < \cdots < i_k \le n} x_{i_1} x_{i_2} \cdots x_{i_k}$$

(위 합은 $1 \le i_1 < \cdots < i_k \le n$인 모든 k변수 (i_1, \cdots, i_k)에 대한 합이다.)

예를 들면 다음과 같다.

$$\sigma_1(x_1, x_2, \cdots, x_n) = x_1 + x_2 + \cdots + x_n$$

$$\sigma_2(x_1, x_2, \cdots, x_n) = \sum_{i<j} x_i x_j = x_1 x_2 + \cdots + x_1 x_n + x_2 x_3 + \cdots + x_2 x_n + \cdots + x_{n-1} x_n$$

$$\sigma_n = x_1 x_2 \cdots x_n$$

이러한 합들의 기본적인 관계식($\sigma_k(x_1, x_2, \cdots, x_n)$ 대신 σ_k로 표기하기로 함.)은 다음과 같다 (이는 전개해 보면 당연하다.).

$$(t+x_1)(t+x_2) \cdots (t+x_n) = t^n + \sigma_1 t^{n-1} + \sigma_2 t^{n-2} + \cdots + \sigma_n$$

이 항등식은 모든 t와 모든 x_1, x_2, \cdots, x_n에 관하여 성립한다.

$t = -x_i$로 잡으면 좌변은 0이 되므로 다음 정리 01의 (a) 부분을 증명한 셈이다.

정리 01 비에타의 관계식

(a) x_1, x_2, \cdots, x_n은 다음 방정식의 근이다.
$$t^n - \sigma_1 t^{n-1} + \sigma_2 t^{n-2} - \cdots + (-1)^n \sigma_n = 0, \quad \sigma_k = \sigma_k(x_1, x_2, \cdots, x_n)$$

(b) x_1, x_2, \cdots, x_n이 다음 방정식의 근이면
$$a_n t^n + a_{n-1} t^{n-1} + \cdots + a_0 = 0, \quad a_n \ne 0$$

비에타의 공식은 다음과 같다.

$$\text{모든 } 1 \le k \le n \text{에 대하여 } \sigma_k(x_1, x_2, \cdots, x_n) = (-1)^k \frac{a_{n-k}}{a_n}$$

(b) 부분도 마찬가지로 가정에 의하여

$$t^n + \frac{a_n}{a_{n-1}} t^{n-1} + \cdots + \frac{a_0}{a_n} = (t-x_1)(t-x_2) \cdots (t-x_n)$$

이고, 우변을 전개하면 $t^n - \sigma_1 t^{n-1} + \cdots + (-1)^n \sigma_n$을 얻고 각 $1 \le k \le n$에 대하여 t^k의 계수를 비교하면 얻을 수 있다.

다음의 정리는 좀 더 난해하지만 대수 전체에서 가장 중요한 정리 중 하나이다.

정리 02

$p(x_1, x_2, \cdots, x_n)$은 x_1, x_2, \cdots, x_n에 관한 대칭식이면 다음을 만족하는 다항식
$q(y_1, y_2, \cdots, y_n)$을 찾을 수 있다.

$$p(x_1, x_2, \cdots, x_n) = q(\sigma_1, \sigma_2, \cdots, \sigma_n), \ \sigma_k = \sigma_k(x_1, x_2, \cdots, x_n)$$

쉽게 말해서 x_1, x_2, \cdots, x_n에 관한 대칭식들은 x_1, x_2, \cdots, x_n에 대한 기초 대칭합 $\sigma_1, \sigma_2, \cdots, \sigma_n$의
다항식으로 표현 가능하다. 이 정리의 증명은 이 책의 수준을 훨씬 뛰어 넘으므로 이 정리가 어떻
게 활용되는지 실제적인 예제들만 살펴 볼 예정이다.

대칭식에서 매우 중요한 형태들은 $x_1^k + x_2^k + \cdots + x_n^k$, $k \geq 1$의 모양들로 주어진다.

다음의 기본 정리로 인하여 이러한 형태의 다항식들에 대한 실제적인 형태를 관찰할 수 있다. 다음
의 명제에서는 근은 모두 주어진 상태이다.

정리 03 **뉴턴의 합공식**

x_1, x_2, \cdots, x_n은 $x^n + a_1 x^{n-1} + \cdots + a_n = 0$, a_1, a_2, \cdots, a_n은 실수의 근들일 때

$$S_k = x_1^k + x_2^k + \cdots + x_n^k$$

로 정의하자. 그러면 모든 $k \in \{1, 2, \cdots, n\}$에 대하여 다음을 얻는다.

$$S_k + a_1 S_{k-1} + \cdots + k a_k = 0$$

그리고 모든 $k > n$에 대하여는

$$S_k + a_1 S_{k-1} + \cdots + a_n S_{k-n} = 0$$

증명

뒤의 예제들에서 계속 사용하게 될 상대적으로 쉬운 편인 두 번째 부분만 증명할 예정이다.
x_i는 $x^n + a_1 x^{n-1} + \cdots + a_n = 0$의 해이므로

$$x_i^n + a_1 x_i^{n-1} + \cdots + a_n = 0$$

을 얻을 수 있고, 모든 $j \geq 0$에 대하여

$$x_i^{n+j} + a_1 x_i^{n+j-1} + \cdots + a_n x_i^j = 0$$

도 얻는다. 이를 각 $i = 1, 2, \cdots, n$에 대하여 합하면 모든 $j \geq 0$에 대하여 다음과 같다.

$$S_{n+j} + a_1 S_{n+j-1} + \cdots + a_n S_j = 0$$

따라서 모든 $k \geq n$에 대하여

$$S_k + a_1 S_{k-1} + \cdots + a_n S_{k-n} = 0$$

이다. 이제 예제들을 살펴보도록 하자.

10 대칭성을 이용하기

예제 01

다음 식들을 $a+b+c$, $ab+bc+ca$, abc로 표현하시오.

(1) $a^2+b^2+c^2$
(2) $a^3+b^3+c^3$
(3) $ab(a+b)+bc(b+c)+ca(c+a)$
(4) $a^2(b+c)+b^2(c+a)+c^2(a+b)$

풀이 (1) 이는 항등식

$$(a+b+c)^2=a^2+b^2+c^2+2(ab+bc+ca)$$

즉, 다음과 같다.

$$a^2+b^2+c^2=(a+b+c)^2-2(ab+bc+ca)$$

(2) 항등식

$$a^3+b^3+c^3-3abc=(a+b+c)(a^2+b^2+c^2-ab-bc-ca)$$

를 (1)의 결과와 결합하면 다음을 얻는다.

$$a^3+b^3+c^3=3abc+(a+b+c)((a+b+c)^2-3(ab+bc+ca))$$

다른 방법으로는 a, b, c는

$$x^3-(a+b+c)x^2+(ab+bc+ca)x-abc=0$$

의 해이므로, $x=a$, b, c인 경우를 모두 합하면 다음을 얻는다.

$$a^3+b^3+c^3-(a+b+c)(a^2+b^2+c^2)+(ab+bc+ca)(a+b+c)-3abc=0$$

이를 (1)과 결합하면 된다.

(3) $ab(a+b)+bc(b+c)+ca(c+a)=ab(a+b+c-c)+bc(a+b+c-a)+ca(a+b+c-b)$
$$=(ab+bc+ca)(a+b+c)-3abc$$

(4) 가장 손쉬운 방법은

$$a^2(b+c)+b^2(c+a)+c^2(a+b)=a^2b+ab^2+b^2c+bc^2+c^2a+ca^2$$
$$=ab(a+b)+bc(b+c)+ca(c+a)$$

를 인지하고 (3)의 풀이를 반복하는 것이다.

또는 다음과 같이 풀 수도 있다.

$$a^2(b+c)+b^2(c+a)+c^2(a+b)=a^2(a+b+c-a)+b^2(a+b+c-b)+c^2(a+b+c-c)$$
$$=(a^2+b^2+c^2)(a+b+c)-a^3-b^3-c^3$$

에서 (1)과 (2)를 이용한다.

그러나 남은 식을 정리하는 것이 이전 방법에 비하여 상당히 지루한 편이다.

$x_1{}^2+x_2{}^2+\cdots+x_n{}^2$을 기초 대칭식 σ_1, σ_2, \cdots, σ_n으로 나타내시오.

또, $n\geq3$일 때 $x_1{}^3+x_2{}^3+\cdots+x_n{}^3$도 기초 대칭식으로 나타내시오.

풀이

$$\sigma_1{}^2=(x_1+x_2+\cdots+x_n)^2=x_1{}^2+x_2{}^2+\cdots+x_n{}^2+2\sum_{i<j}x_ix_j=x_1{}^2+x_2{}^2+\cdots+x_n{}^2+2\sigma_2$$

이므로

$$x_1{}^2+x_2{}^2+\cdots+x_n{}^2=\sigma_1{}^2-2\sigma_2$$

이다. 물론 뉴턴의 합공식을 이용하면 바로 구할 수 있다. 두 번째 다항식을 구하는 데에 이를 사용해 보자.

x_1, x_2, \cdots, x_n이 $x^n+a_1x^{n-1}+\cdots+a_n=0$의 근이면 111쪽 정리 **03** 에 의하여

$$x_1{}^3+x_2{}^3+\cdots+x_n{}^3+a_1(x_1{}^2+\cdots+x_n{}^2)+a_2(x_1+\cdots+x_n)+na_3=0$$

반면 비에타의 관계식에 의하여($\sigma_k=\sigma_k(x_1,\ x_2,\ \cdots,\ x_n)$)

$$a_1=-\sigma_1,\ a_2=\sigma_2,\ a_3=-\sigma_3$$

이므로

$$x_1{}^3+x_2{}^3+\cdots+x_n{}^3=\sigma_1(x_1{}^2+\cdots+x_n{}^2)-\sigma_2(x_1+\cdots+x_n)+n\sigma_3$$

이고, $x_1{}^2+\cdots+x_n{}^2=\sigma_1{}^2-2\sigma_2$임을 이용하면

$$x_1{}^3+x_2{}^3+\cdots+x_n{}^3=\sigma_1{}^3-3\sigma_1\sigma_2+n\sigma_3$$

이다.

예제 **03**

서로 다른 실수들이 다음을 만족할 때 $a+b+c=0$임을 보이시오.

$$a(a^2-abc)=b(b^2-abc)=c(c^2-abc)$$

풀이

$p=abc$로 두고 위의 값을 d라고 두면 가정에 의하여 a, b, c는 방정식 $t^3-pt-d=0$의 서로 다른 근들이다. 비에타의 공식을 이용하면 $t^3-pt-d=0$에서 t^2의 계수가 0이므로 $a+b+c=0$임을 알 수 있다.

10 대칭성을 이용하기

예제 04

x_1, x_2는 방정식 $x^2+3x+1=0$의 해일 때 다음을 구하시오.

$$\left(\frac{x_1}{x_2+1}\right)^2+\left(\frac{x_2}{x_1+1}\right)^2$$

풀이

$x_1{}^2$을 $-3x_1-1$로, $x_2{}^2$을 $-3x_2-1$로 바꾸고

$$(x_2+1)^2=x_2{}^2+2x_2+1=-3x_2-1+2x_2+1=-x_2$$

를 이용하면 다음과 같다.

$$\left(\frac{x_1}{x_2+1}\right)^2+\left(\frac{x_2}{x_1+1}\right)^2=\frac{3x_1+1}{x_2}+\frac{3x_2+1}{x_1}=\frac{3x_1{}^2+x_1+3x_2{}^2+x_2}{x_1x_2}$$

이제 비에타의 관계식에 의하여 $x_1+x_2=-3$, $x_1x_2=1$이다.
따라서

$$x_1{}^2+x_2{}^2=(x_1+x_2)^2-2x_1x_2=7$$

이므로

$$\left(\frac{x_1}{x_2+1}\right)^2+\left(\frac{x_2}{x_1+1}\right)^2=\frac{21-3}{1}=18$$

이다.

예제 05

$a+b+c$, $ab+bc+ca$, abc가 모두 양수인 실수들이면 a, b, c가 양수임을 증명하시오.

풀이

a, b, c는 $x^3-\sigma_1x^2+\sigma_2x-\sigma_3$의 근들이고

$$\sigma_1=a+b+c,\ \sigma_2=ab+bc+ca,\ \sigma_3=abc$$

이다.
이제 만일 σ_1, σ_2, $\sigma_3>0$이면 위 방정식의 어떤 해이든 양수임을 보이면 충분하다.
만일 $x=-y$, $y\geq0$이 근이면

$$-y^3-\sigma_1y^2-\sigma_2y-\sigma_3=0$$

이 성립해야 한다.
그러나 이는 좌변의 각 항이 양이 아니고 특히 마지막 항은 음수임이 가정에 있으므로 불가능하다.
따라서 좌변은 음수이고 모순에 의하여 임의의 해는 양수, 즉 a, b, $c>0$임이 증명되었다.

예제 06

a, b, c는 방정식 $x^3-x-1=0$의 해일 때 다음을 계산하시오.

$$\frac{1-a}{1+a}+\frac{1-b}{1+b}+\frac{1-c}{1+c}$$

풀이

주어진 식을 단순화하여 시작하자.

$$\frac{1-a}{1+a}+\frac{1-b}{1+b}+\frac{1-c}{1+c}=\frac{-(1+a)+2}{1+a}+\frac{-(1+b)+2}{1+b}+\frac{-(1+c)+2}{1+c}$$

$$=2\left(\frac{1}{1+a}+\frac{1}{1+b}+\frac{1}{1+c}\right)-3$$

이제 계산을 통하여 다음을 얻고 분모와 분자를 따로 다루어 보자.

$$\frac{1}{1+a}+\frac{1}{1+b}+\frac{1}{1+c}=\frac{(1+a)(1+b)+(1+b)(1+c)+(1+c)(1+a)}{(1+a)(1+b)(1+c)}$$

$$(1+a)(1+b)+(1+b)(1+c)+(1+c)(1+a)$$
$$=1+a+b+ab+1+b+c+bc+1+c+a+ca$$
$$=3+2(a+b+c)+ab+bc+ca=3-1=2$$

(비에타의 관계식에 의하여 $a+b+c=0$, $ab+bc+ca=-1$ 이용)

이제 모든 x에 대하여

$$x^3-x-1=(x-a)(x-b)(x-c)$$

이므로 $x=-1$을 대입하면

$$-1=-(1+a)(1+b)(1+c)\text{이므로 }(1+a)(1+b)(1+c)=1$$

이다. 이를 모두 결합하면

$$\frac{1-a}{1+a}+\frac{1-b}{1+b}+\frac{1-c}{1+c}=2\cdot2-3=1$$

$\frac{1}{1+a}+\frac{1}{1+b}+\frac{1}{1+c}$을 구하는 다른 방법도 알아보자. 우리는 $\frac{1}{1+a}$, $\frac{1}{1+b}$, $\frac{1}{1+c}$을

근으로 갖는 삼차방정식을 찾을 예정이다. x가 $x^3-x-1=0$의 해일 때 $y=\frac{1}{1+x}$로 두면

$x=\frac{1}{y}-1$이므로

$$\left(\frac{1}{y}-1\right)^3-\left(\frac{1}{y}-1\right)-1=0$$

이 성립한다. 전개하고 $-y^3$을 곱하면

$$y^3-2y^2+3y-1=0$$

을 얻는다. 이 방정식의 해는 $\frac{1}{1+a}$, $\frac{1}{1+b}$, $\frac{1}{1+c}$이므로 비에타의 관계식에 의하여

$$\frac{1}{1+a}+\frac{1}{1+b}+\frac{1}{1+c}=2$$

임을 얻을 수 있다.

예제 **07**

다항식 $p(x) = x^n + a_1 x^{n-1} + \cdots + a_{n-1} x + 1$의 계수들이 모두 음이 아니고 모든 근들이 실수일 때 $p(2) \geq 3^n$임을 보이시오.

풀이

x_1, x_2, \cdots, x_n이 p의 근들이라 하자. $x_i^{\,n} + a_1 x_i^{\,n-1} + \cdots + 1 = 0$이고 $a_1, a_2, \cdots, a_{n-1}$은 음이 아니므로 모든 i에 대하여 $x_i < 0$이다.

이제 어떤 $y_i > 0$에 대하여 $x_i = -y_i$라 하면 비에타의 관계식에 의하여

$$y_1 y_2 \cdots y_n = (-1)^n x_1 x_2 \cdots x_n = 1$$

이므로

$$(2 + y_1)(2 + y_2) \cdots (2 + y_n) \geq 3^n$$

임을 증명하면 충분하다.

그런데 이는 산술-기하 부등식에 의하여 명백하다.

(산술-기하 부등식에 의하여 $2 + y_i \geq 3\sqrt[3]{y_i}$이고 이들을 곱하면 충분함.)

예제 08

x_1, x_2, x_3는 x^3+3x+1의 세 근일 때 다음을 계산하시오.

$$\frac{x_1^{\,2}}{(5x_2+1)(5x_3+1)}+\frac{x_2^{\,2}}{(5x_1+1)(5x_3+1)}+\frac{x_3^{\,2}}{(5x_1+1)(5x_2+1)}$$

풀이 먼저 통분을 진행해 보자.

$$\frac{x_1^{\,2}}{(5x_2+1)(5x_3+1)}+\frac{x_2^{\,2}}{(5x_1+1)(5x_3+1)}+\frac{x_3^{\,2}}{(5x_1+1)(5x_2+1)}$$
$$=\frac{x_1^{\,2}(5x_1+1)+x_2^{\,2}(5x_2+1)+x_3^{\,2}(5x_3+1)}{(5x_1+1)(5x_2+1)(5x_3+1)}$$

이제 분모와 분자를 각각 계산하자.

$$x_1^{\,2}(5x_1+1)=5x_1^{\,3}+x_1^{\,2}=5(-3x_1-1)+x_1^{\,2}=x_1^{\,2}-15x_1-5$$

이고, 마찬가지로 x_2, x_3도 변형하면 다음을 얻을 수 있다.

$$x_1^{\,2}(5x_1+1)+x_2^{\,2}(5x_2+1)+x_3^{\,2}(5x_3+1)$$
$$=(x_1^{\,2}+x_2^{\,2}+x_3^{\,2})-15(x_1+x_2+x_3)-15$$

비에타의 관계식에 의하여 $x_1+x_2+x_3=0$, $x_1x_2+x_2x_3+x_3x_1=3$을 얻을 수 있으므로

$$x_1^{\,2}+x_2^{\,2}+x_3^{\,2}=(x_1+x_2+x_3)^2-2(x_1x_2+x_2x_3+x_3x_1)=-6$$
$$x_1^{\,2}(5x_1+1)+x_2^{\,2}(5x_2+1)+x_3^{\,2}(5x_3+1)=-21$$

이다. 이제 분모를 계산해 보자.

$$(5x_1+1)(5x_2+1)(5x_3+1)=5^3\left(x_1+\frac{1}{5}\right)\left(x_2+\frac{1}{5}\right)\left(x_3+\frac{1}{5}\right)$$

이고, 모든 x에 대하여

$$x^3+3x+1=(x-x_1)(x-x_2)(x-x_3)$$

이므로 $x=-\frac{1}{5}$을 대입하면 다음과 같다.

$$-\left(x_1+\frac{1}{5}\right)\left(x_2+\frac{1}{5}\right)\left(x_3+\frac{1}{5}\right)=-\frac{1}{125}-\frac{3}{5}+1$$
$$(5x_1+1)(5x_2+1)(5x_3+1)=-49$$

이므로

$$\frac{x_1^{\,2}}{(5x_2+1)(5x_3+1)}+\frac{x_2^{\,2}}{(5x_1+1)(5x_3+1)}+\frac{x_3^{\,2}}{(5x_1+1)(5x_2+1)}=\frac{21}{49}=\frac{3}{7}$$

이다.

10 대칭성을 이용하기

예제 09

a, b, c, d, e, f는 다음 다항식의 모든 해가 실수이도록 하는 계수들일 때 가능한 f의 값들을 모두 구하시오.

$$p(x)=x^8-4x^7+7x^6+ax^5+bx^4+cx^3+dx^2+ex+f$$

풀이

x_1, x_2, \cdots, x_8이 다항식 p의 근이라 하고, 비에타의 관계식을 살펴보자.

$$x_1+x_2+\cdots+x_8=4, \quad \sum_{1\le i<j\le 8}x_ix_j=7$$

$(x_1+x_2+\cdots+x_8)^2=x_1^2+x_2^2+\cdots+x_8^2+2\sum_{i<j}x_ix_j$이므로 $x_1^2+x_2^2+\cdots+x_8^2=2$임을 얻고 코시 부등식을 상기하면 다음의 등호 조건을 찾을 수 있다.

$$x_1^2+x_2^2+\cdots+x_8^2\ge\frac{(x_1+x_2+\cdots+x_8)^2}{8}, \; 즉 \; 2\ge 2$$

따라서 $x_1=x_2=\cdots=x_8$이고 $x_1+x_2+\cdots+x_8=4$이므로 $x_1=x_2=\cdots=x_8=\dfrac{1}{2}$이다.

마지막으로 비에타의 관계식을 다시 사용하면 다음과 같다.

$$f=x_1x_2\cdots x_8=\frac{1}{2^8}=\frac{1}{256}$$

예제 10

a, b, c는 $a+b+c=1$, $\dfrac{1}{a}+\dfrac{1}{b}+\dfrac{1}{c}=2$인 실수들일 때 다음을 구하시오.

$$\left(\frac{1}{a}-1\right)\left(\frac{1}{b}-1\right)\left(\frac{1}{c}-1\right)$$

풀이

$\sigma_1=a+b+c$, $\sigma_2=ab+bc+ca$, $\sigma_3=abc$로 두고 모든 항을 $\sigma_1, \sigma_2, \sigma_3$로 나타내자.
조건식은 $\sigma_1=1$, $\sigma_2=2\sigma_3$로 쓸 수 있다.

$$\left(\frac{1}{a}-1\right)\left(\frac{1}{b}-1\right)\left(\frac{1}{c}-1\right)=\frac{(1-a)(1-b)(1-c)}{abc}$$

$$(1-a)(1-b)(1-c)=1-\sigma_1+\sigma_2-\sigma_3=\sigma_2-\sigma_3=\sigma_3 \; (\sigma_1=1, \; \sigma_2=2\sigma_3이므로)$$

따라서

$$\left(\frac{1}{a}-1\right)\left(\frac{1}{b}-1\right)\left(\frac{1}{c}-1\right)=\frac{\sigma_3}{\sigma_3}=1$$

이다.

예제 **11**

a, b, c는 $a+b+c=0$인 실수들일 때 다음을 보이시오.

$$\frac{a^7+b^7+c^7}{7}=\frac{a^2+b^2+c^2}{2}\cdot\frac{a^5+b^5+c^5}{5}$$

풀이 x^3+Ax^2+Bx+C는 a, b, c를 근으로 갖는 다항식이라 하자.
비에타의 관계식에 의하여 $-A=a+b+c=0$이므로 $A=0$이다.
$S_n=a^n+b^n+c^n$이라 하자.

$$S_1=0,\ S_2=(a+b+c)^2-2(ab+bc+ca)=-2B$$
$$S_3=3abc+(a+b+c)((a+b+c)^2-3(ab+bc+ca))=3abc=-3C$$

111쪽 **정리 03**에 의하여 모든 n에 관한 점화식을 구성하고 반복적으로 계산하면 다음과 같다.

$$S_{n+3}+BS_{n+1}+CS_n=0,\ S_4=2B^2$$
$$S_5=5BC,\ S_7=-BS_5-CS_4=-7B^2C$$

이제 증명할 식은 $\dfrac{S_7}{7}=\dfrac{S_2}{2}\cdot\dfrac{S_5}{5}$이므로 대입하면

$$-B^2C=-B\cdot BC$$

를 얻는다.

예제 **12**

x, y, z는 $x+y+z=xyz$를 만족하는 실수들일 때 다음을 보이시오.

$$x(1-y^2)(1-z^2)+y(1-z^2)(1-x^2)+z(1-x^2)(1-y^2)=4xyz$$

풀이 $\sigma_1=x+y+z$, $\sigma_2=xy+yz+zx$, $\sigma_3=xyz$로 좌변을 표현해 보자.
조건식은 $\sigma_1=\sigma_3$임을 상기하자.

$$x(1-y^2)(1-z^2)+y(1-z^2)(1-x^2)+z(1-x^2)(1-y^2)$$
$$=x-x(y^2+z^2)+xy^2z^2+y-y(z^2+x^2)+yz^2x^2+z-z(x^2+y^2)+zx^2y^2$$
$$=x+y+z+xyz(xy+yz+zx)-x(y^2+z^2)-y(z^2+x^2)-z(x^2+y^2)$$
$$=\sigma_1+\sigma_1\sigma_2-x^2(y+z)-y^2(z+x)-z^2(x+y)$$

그런데

$$x^2(y+z)+y^2(z+x)+z^2(x+y)=(x+y+z)(xy+yz+zx)-3xyz=\sigma_1\sigma_2-3\sigma_3$$

이다. 따라서

$$x(1-y^2)(1-z^2)+y(1-z^2)(1-x^2)+z(1-x^2)(1-y^2)=\sigma_1+3\sigma_3=4\sigma_3$$

이다.

10 대칭성을 이용하기

a, b, c, d는 다음 방정식이 하나의 정수해를 갖게 하는 양의 정수들이다.

$$x^2-(a^2+b^2+c^2+d^2+1)x+ab+bc+cd+da=0$$

그러면 다른 근도 정수이고, 두 근 모두 완전제곱수들임을 보이시오.

풀이 x_1, x_2는 방정식의 해라고 가정하자. 비에타의 관계식에 의하여

$$x_1+x_2=a^2+b^2+c^2+d^2+1, \ x_1x_2=ab+bc+cd+da$$

첫 번째 식에 의하여 x_1, x_2 중 하나가 정수이면 둘 다 정수임을 알 수 있다.
두 식을 결합하면 다음과 같다.

$$x_1+x_2-x_1x_2-1=a^2+b^2+c^2+d^2-ab-bc-cd-da$$
$$=\frac{(a-b)^2+(b-c)^2+(c-d)^2+(d-a)^2}{2}$$

좌변은 $-(x_1-1)(x_2-1)$로 인수분해되므로 $(x_1-1)(x_2-1)\leq0$이어야 하는데 x_1+x_2, x_1x_2가 양수이므로 x_1, x_2 모두 양수이다.
따라서 $(x_1-1)(x_2-1)\leq0$는 $x_1=1$ 또는 $x_2=1$일 때에만 가능하다.
일반성을 잃지 않고 $x_1=1$이라 하면

$$(a-b)^2+(b-c)^2+(c-d)^2+(d-a)^2=0$$

이므로 $a=b=c=d$이다. 비에타 관계식에 의하여 $x_2=4a^2=(2a)^2$을 얻으므로 성립한다.

예제 14 방정식 $x^4-18x^3+kx^2+200x-1984=0$은 곱이 -32인 두 근을 갖는다고 한다. k를 구하시오.

풀이 x_1, x_2, x_3, x_4를 방정식의 근들이라 하고, 일반성을 잃지 않고 $x_1x_2=-32$라 하자.
$x_1x_2x_3x_4=-1984$이므로 $x_3x_4=62$이다.

$$x_1+x_2+x_3+x_4=18, \quad x_2x_3x_4+x_1x_3x_4+x_1x_2x_4+x_1x_2x_3=-200$$

인데 $x_1x_2=-32$, $x_3x_4=62$임을 이용하면

$$62(x_1+x_2)-32(x_3+x_4)=-200, \quad 즉 \quad 31(x_1+x_2)-16(x_3+x_4)=-100$$

$x_1+x_2+x_3+x_4=18$임을 이용하면 $x_1+x_2=4$, $x_3+x_4=14$이다.

$$k=x_1x_2+x_2x_3+x_3x_4+x_4x_1+x_1x_3+x_2x_4$$
$$=-32+x_2x_3+62+x_1x_4+x_1x_3+x_2x_4$$
$$=30+(x_1+x_2)(x_3+x_4)=30+4\cdot14=86$$

이고, 반대로 이 k에 대하여 원 식은

$$(x^2-4x-32)(x^2-14x+62)=0$$

이므로 두 근은 $x^2-4x-32=0$의 근이 된다.

예제 15 다음 연립 방정식의 실근을 구하시오.

$$\begin{cases} x+y+z=0 \\ x^4+y^4+z^4=18 \\ x^5+y^5+z^5=30 \end{cases}$$

풀이 $a=xy+yz+zx$, $b=xyz$라 하면 x, y, z는 $t^3+at-b=0$의 세 근이다.
$S_n=x^n+y^n+z^n$이라 하면 111쪽 정리 03에 의하여 모든 $n\geq0$에 대하여
$S_{n+3}+aS_{n+1}-bS_n=0$
을 얻을 수 있다. $S_1=0$이므로

$$18=S_4=-aS_2=-a(S_1^2-2a)=2a^2 \qquad \therefore a=\pm3$$

그런데 $a=3$이면

$$x^2+y^2+z^2=(x+y+z)^2-2(xy+yz+zx)=-2a=-6<0$$

이므로 모순이다. 따라서 $a=-3$이고

$$30=S_5=-aS_3+bS_2=-3ab-2ab=-5ab$$

이므로 $b=2$이다. 그러면 x, y, z는 $t^3-3t-2=0$의 해이고 $(t+1)^2(t-2)=0$이므로
$(-1,-1,2)$, $(-1,2,-1)$, $(2,-1,-1)$이 해이다.

10 대칭성을 이용하기

예제 16

A, B는 실수들이고 a, b, c는 $x^3+Ax+B=0$의 해일 때 다음을 보이시오.

$$(a-b)^2(b-c)^2(c-a)^2=-(4A^3+27B^2)$$

풀이 비에타의 관계식을 상기하면 다음과 같다.

$$a+b+c=0,\ ab+bc+ca=A,\ abc=-B$$

$(a-b)(a-c)=a^2-ab-ac+bc=3a^2+A-2a(a+b+c)=3a^2+A$임을 살펴보면 마찬가지로

$$(b-c)(b-a)=3b^2+A,\ (c-a)(c-b)=3c^2+A$$

임을 얻을 수 있으므로

$$(a-b)^2(b-c)^2(c-a)^2=-(3a^2+A)(3b^2+B)(3c^2+C)$$
$$=-27a^2b^2c^2-9A(a^2b^2+b^2c^2+c^2a^2)-3A^2(a^2+b^2+c^2)-A^3$$

이다. 계수들은

$$a^2b^2c^2=B^2,\ a^2b^2+b^2c^2+c^2a^2=(ab+bc+ca)^2-2abc(a+b+c)=A^2$$
$$a^2+b^2+c^2=(a+b+c)^2-2(ab+bc+ca)=-2A$$

로 간단히 구할 수 있고, 이를 대입하면

$$(a-b)^2(b-c)^2(c-a)^2=-27B^2-9A^3+6A^3-A^3=-27B^2-4A^3$$

이다.

위 증명의 도입부가 어렵게 느껴진다면 대신 훨씬 길고 기술적이지만 직관적인 방법도 있다. 계산의 단순화를 위하여 일단 다음으로 정의하자.

$$S=a^2+b^2+c^2=(a+b+c)^2-2(ab+bc+ca)=-2A$$

이제 식을 다음과 같이 치환한다.

$$(a-b)^2(b-c)^2(c-a)^2=(a^2+b^2-2ab)(b^2+c^2-2bc)(c^2+a^2-2ca)$$
$$=(S-(c^2+2ab))(S-(a^2+2bc))(S-(b^2+2ca))$$

마지막 항을 전개하면 다음과 같다.

$$(a-b)^2(b-c)^2(c-a)^2=S^3-S^2(a^2+b^2+c^2+2(ab+bc+ca))$$
$$+S[(a^2+2bc)(b^2+2ca)+(b^2+2ca)(c^2+2ab)+(c^2+2ab)(a^2+2bc)]$$
$$-(a^2+2bc)(b^2+2ca)(c^2+2ab)$$
$$a^2+b^2+c^2+2(ab+bc+ca)=(a+b+c)^2=0$$

임을 상기하고 식을 전개하면

$$(a^2+2bc)(b^2+2ca)+(b^2+2ca)(c^2+2ab)+(c^2+2ab)(a^2+2bc)$$
$$=a^2b^2+b^2c^2+c^2a^2+2ab(a^2+b^2)+2bc(b^2+c^2)+2ca(c^2+a^2)+4abc(a+b+c)$$
$$=a^2b^2+b^2c^2+c^2a^2+2(ab+bc+ca)(a^2+b^2+c^2)$$
　　(마지막 부분에서는 $a+b+c=0$임을 이용)

그런데
$$(ab+bc+ca)^2=a^2b^2+b^2c^2+c^2a^2+2abc(a+b+c)=a^2b^2+b^2c^2+c^2a^2$$
이므로
$$(a^2+2bc)(b^2+2ca)+(b^2+2ca)(c^2+2ab)+(c^2+2ab)(a^2+2bc)=A^2+2AS=-3A^2$$
이다. 이제 또 다음의 전개식을 살펴보자.
$$(a^2+2bc)(b^2+2ca)(c^2+2ab)=9(abc)^2+2((ab)^3+(bc)^3+(ca)^3)+4abc(a^3+b^3+c^3)$$
그런데 112쪽 [예제 01] 에 의하여
$$(ab)^3+(bc)^3+(ca)^3=3(abc)^2+(ab+bc+ca)((ab+bc+ca)^2-3abc(a+b+c))=3B^2+A^3$$
$$a^3+b^3+c^3=3abc+(a+b+c)((a+b+c)^2-3(ab+bc+ca))=-3B$$
이다. 따라서
$$(a^2+2bc)(b^2+2ca)(c^2+2ab)=2A^3+27B^2$$
이므로 이제 모두를 대입하면 다음과 같다.
$$(a-b)^2(b-c)^2(c-a)^2=S^3-3A^2S-(2A^3+27B^2)$$
$$=-8A^3+6A^3-2A^3-27B^2=-(4A^3+27B^2)$$

예제 17

$(a-b)^2(b-c)^2(c-a)^2$을 $a+b+c$, $ab+bc+ca$, abc로 나타내시오.

풀이 이 문제를 다음과 같이 이전의 문제로 돌려놓아 보자.
$$a'=a-\frac{a+b+c}{3},\ b'=b-\frac{a+b+c}{3},\ c'=c-\frac{a+b+c}{3}$$
그러면 $a'+b'+c'=0$이므로 a', b', c'은 x^3+Ax+B의 세 근이라 할 수 있고
$$(a-b)^2(b-c)^2(c-a)^2=(a'-b')^2(b'-c')^2(c'-a')^2=-(4A^3+27B^2)$$
임을 이전 문제에 의하여 알 수 있다.
이제 A, B를 기초 대칭합
$$\sigma_1=a+b+c,\ \sigma_2=ab+bc+ca,\ \sigma_3=abc$$
로 나타내는 것이 남아 있다.
그런데 a, b, c는
$$\left(x-\frac{\sigma_1}{3}\right)^3+A\left(x-\frac{\sigma_1}{3}\right)+B=x^3-\sigma_1 x^2+\left(\frac{\sigma_1^2}{3}+A\right)x+B-\frac{9A\sigma_1+\sigma_1^3}{27}$$
의 근이므로
$$\sigma_2=\frac{\sigma_1^2}{3}+A,\ \sigma_3=\frac{9A\sigma_1+\sigma_1^3}{27}-B$$
이고, 결국
$$A=\sigma_2-\frac{\sigma_1^2}{3},\ B=\frac{\sigma_1\sigma_2}{3}-\frac{2\sigma_1^3}{27}-\sigma_3$$
이다.

10 대칭성을 이용하기

다음 연립 방정식의 실근을 구하시오.

$$\begin{cases} a+b+c=3 \\ a^2+b^2+c^2=5 \\ (a-b)(b-c)(c-a)=-2 \end{cases}$$

풀이 처음 두 식에 의하여

$$\sigma_1=3,\ \sigma_2=\frac{\sigma_1^2-5}{2}=2$$

이고, 이전 문제들처럼 하면

$$A=\sigma_2-\frac{\sigma_1^2}{3}=-1,\ B=\frac{\sigma_1\sigma_2}{3}-\frac{2\sigma_1^3}{27}-\sigma_3=-\sigma_3$$

이다. 세 번째 식과 결합하면

$$4=(a-b)^2(b-c)^2(c-a)^2=-(4A^3+27B^2)=4-27\sigma_3^2$$

이므로 $\sigma_3=0$이고, a, b, c는 $t^3-3t^2+2t=0$의 근들이므로 $(0,\ 1,\ 2)$의 어떤 순열들이라는 것을 알 수 있다.
최종적으로 대입하여 확인하면

$$(a,\ b,\ c)=(0,\ 2,\ 1),(1,\ 0,\ 2),(2,\ 1,\ 0)$$

이다.

Introductory Problems

CHAPTER

II

기본문제

01 A와 B는 분수 뺄셈을 하고 있다. A는 언제나 올바르게 계산을 하고, B는 언제나 다음과 같이 틀리게 계산을 한다.

$$\frac{x}{y}-\frac{z}{w}=\frac{x-z}{y+w}$$

어떤 양의 정수 a, b, c, d에 대하여 $\frac{a}{b}-\frac{c}{d}$를 계산하였더니 두 사람이 같은 결과를 얻었다고 한다. A가 $\frac{a}{b^2}-\frac{c}{d^2}$를 계산하였다면 얼마가 나왔을 지를 구하시오.

02 다음을 만족하는 모든 실수 x를 구하시오.

$$\sqrt[3]{20+x\sqrt{2}}+\sqrt[3]{20-x\sqrt{2}}=4$$

03 임의의 실수 a, b, c에 대하여 다음을 보이시오.

$$ab(a-c)(c-b)+bc(b-a)(a-c)+ca(c-b)(b-a)\leq0$$

04 $x \geq 2$에 대하여 다음을 간단히 하시오.

$$\frac{x^3 - 3x + (x^2 - 1)\sqrt{x^2 - 4} - 2}{x^3 - 3x + (x^2 - 1)\sqrt{x^2 - 4} + 2}$$

05 모든 정수 n에 대하여 다음이 완전 세제곱수임을 보이시오.

$$(n^3 - 3n + 2)(n^3 + 3n^2 - 4), \ (n^3 - 3n - 2)(n^3 - 3n^2 + 4)$$

06 a, b는 임의의 양의 실수들일 때 다음을 보이시오.

$$(a + b)^5 \geq 12ab(a^3 + b^3)$$

07 다음을 보이시오.

$$\sum_{n=1}^{9999} \frac{1}{(\sqrt{n}+\sqrt{n+1})(\sqrt[4]{n}+\sqrt[4]{n+1})}=9$$

08 실수에 대하여 다음 연립방정식을 푸시오.

$$\begin{cases} a^3+3ab^2+3ac^2-6abc=1 \\ b^3+3ba^2+3bc^2-6abc=1 \\ c^3+3cb^2+3ca^2-6abc=1 \end{cases}$$

09 수 $x_1, x_2, \cdots, x_{2011}$은 $\dfrac{x_1+x_2}{2}, \dfrac{x_2+x_3}{2}, \cdots, \dfrac{x_{2011}+x_1}{2}$이 $x_1, x_2, \cdots, x_{2011}$의 순열이라고 할 때 $x_1=x_2=\cdots=x_{2011}$임을 보이시오.

10 모든 $x,\ y,\ z \in (-1,\ 1)$에 대하여 다음을 보이시오.

$$\frac{1}{(1-x)(1-y)(1-z)} + \frac{1}{(1+x)(1+y)(1+z)} \geq 2$$

11 다음을 만족하는 모든 실수 x를 구하시오.

$$(x^2-x-2)^4 + (2x+1)^4 = (x^2+x-1)^4$$

12 $a_n = \sqrt{1+\left(1-\dfrac{1}{n}\right)^2} + \sqrt{1+\left(1+\dfrac{1}{n}\right)^2}$ 이라 할 때 $\dfrac{1}{a_1} + \dfrac{1}{a_2} + \cdots + \dfrac{1}{a_{20}}$을 구하시오.

13 a, b, c는 $a>0$, $ab \geq \dfrac{1}{8}$인 실수들일 때 $f(x)=ax^2+bx+c$라 하면 $f(b^2-4ac) \geq 0$임을 보이시오.

14 다음을 인수분해하시오.

$$(x^2-yz)(y^2-zx)+(y^2-zx)(z^2-xy)+(z^2-xy)(x^2-yz)$$

15 a, b, c는 다음을 만족하는 양의 실수들이다.

$$\left(1+\frac{a}{b}\right)\left(1+\frac{b}{c}\right)\left(1+\frac{c}{a}\right)=9$$

다음을 보이시오.

$$\frac{1}{a}+\frac{1}{b}+\frac{1}{c}=\frac{10}{a+b+c}$$

16 실수 x, y에 대하여 다음의 최댓값을 구하시오.

$$\frac{(x+y)(1-xy)}{(1+x^2)(1+y^2)}$$

17 a, b는 다음을 만족하는 유리수들일 때 $a^2+b^2 \leq 17$임을 보이시오.

$$|a| \leq \frac{47}{|a^2-3b^2|}, \ |b| \leq \frac{52}{|b^2-3a^2|}$$

18 n이 양의 정수일 때 $(1^4+1^2+1)(2^4+2^2+1)\cdots(n^4+n^2+1)$은 완전제곱수가 아님을 보이시오.

19 x, y는 다음을 만족하는 실수들일 때 $x+y=0$임을 보이시오.

$$(x+\sqrt{x^2+1})(y+\sqrt{y^2+1})=1$$

20 임의의 x, y, $z \geq 0$에 대하여 다음을 보이시오.

$$x^2+xy^2+xyz^2 \geq 4xyz-4$$

21 x, y, a는 다음을 만족하는 실수들일 때 a의 가능한 모든 값을 찾으시오.

$$x+y=x^3+y^3=x^5+y^5=a$$

22 a, n은 $n \geq 1$인 양의 정수들일 때 다음의 정수 부분을 구하시오.

$$(\sqrt[n]{a} - \sqrt[n]{a+1} + \sqrt[n]{a+2})^n$$

23 $f(x) = (x^2 + x)(x^2 + x + 1) + \dfrac{x^5}{5}$일 때, $f(\sqrt[5]{5} - 1)$의 값을 구하시오.

24 a, b, c는 $\dfrac{1}{a} + \dfrac{1}{b} + \dfrac{1}{c} = 1$을 만족하는 양의 실수들이다. 다음을 보이시오.

$$\frac{1}{a+bc} + \frac{1}{b+ca} + \frac{1}{c+ab} = \frac{2}{\left(1 + \dfrac{a}{b}\right)\left(1 + \dfrac{b}{c}\right)\left(1 + \dfrac{c}{a}\right)}$$

25 다음을 푸시오.

$$\frac{8}{\{x\}} = \frac{9}{x} + \frac{10}{\lfloor x \rfloor}$$

26 a, b, c는 1을 넘지 않는 양의 실수들일 때 다음을 보이시오.

$$(a+b+c)(abc+1) \geq ab+bc+ca+3abc$$

27 실수에서 다음 연립방정식을 푸시오.

$$\begin{cases} (x-2y)(x-4z)=3 \\ (y-2z)(y-4x)=5 \\ (z-2x)(z-4y)=-8 \end{cases}$$

28 a, b, c, d는 $a^2+b^2+(a+b)^2=c^2+d^2+(c+d)^2$인 실수들일 때 다음을 보이시오.

$$a^4+b^4+(a+b)^4=c^4+d^4+(c+d)^4$$

29 다항식 $P(x)=x^3+ax^2+bx+c$는 서로 다른 세 실근을 갖고 $Q(x)=x^2+x+2001$에 대하여 $P(Q(x))$는 실근을 가지지 않을 때 $P(2001)>\dfrac{1}{64}$임을 보이시오.

30 수열 $(a_n)_{n\geq 0}$은 $a_0=1$, $n\geq 0$에 대하여 $a_{n+1}=a_{\lfloor\frac{7n}{9}\rfloor}+a_{\lfloor\frac{n}{9}\rfloor}$으로 정의된다.
$a_n<\dfrac{n}{2001!}$인 n이 존재함을 보이시오.

31 실수 a, b가 $a^2(2a^2-4ab+3b^2)=3$, $b^2(3a^2-4ab+2b^2)=5$를 만족하면 $a^3+b^3=2(a+b)$를 만족함을 보이시오.

32 x, y가 $\dfrac{x^2+y^2}{x^2-y^2}+\dfrac{x^2-y^2}{x^2+y^2}=k$일 때 다음을 k로 나타내시오.

$$\frac{x^8+y^8}{x^8-y^8}+\frac{x^8-y^8}{x^8+y^8}$$

33 다음을 만족하는 모든 양의 실수들을 구하시오.

$$x+\frac{y}{z}=y+\frac{z}{x}=z+\frac{x}{y}=2$$

34 최고차항 계수가 1인 2차 다항식 $f(x)$와 $g(x)$는 $f(g(x))=0$, $g(f(x))=0$이 실근을 갖지 않는 다항식이라고 한다.
$f(f(x))=0$과 $g(g(x))=0$ 중 적어도 하나는 실근을 갖지 않음을 보이시오.

35 모든 $x, y > 0$에 대하여 다음을 보이시오.

$$\frac{2xy}{x+y} + \sqrt{\frac{x^2+y^2}{2}} \geq \frac{x+y}{2} + \sqrt{xy}$$

36 2차 다항식 P는 모든 실수 x에 대하여 $P(x^3+x) \geq P(x^2+1)$를 만족한다고 할 때, P의 근들의 합을 구하시오.

37 다음을 푸시오.

$$x^2 - 10x + 1 = \sqrt{x}(x+1)$$

38 다항식 $x^3 + ax^2 + bx + c$는 세 실근을 갖는다.
만일 $-2 \le a+b+c \le 0$이면 세 근 중 적어도 하나는 $[0, 2]$에 속하게 됨을 보이시오.

39 다음의 변수가 x_1, x_2, x_3인 연립방정식을 푸시오.

$$\begin{cases} a_{11}x_1 + a_{12}x_2 + a_{13}x_3 = 0 \\ a_{21}x_1 + a_{22}x_2 + a_{23}x_3 = 0 \\ a_{31}x_1 + a_{32}x_2 + a_{33}x_3 = 0 \end{cases}$$

40 다음을 동시에 만족시키는 양의 실수 t가 존재하도록 하는 양의 실수들의 순서쌍 (x, y, z)를 모두 구하시오.

$$\frac{1}{x}+\frac{1}{y}+\frac{1}{z}+t\leq 4, \ x^2+y^2+z^2+\frac{2}{t}\leq 5$$

41 $a+b+c=0$이면 다음이 성립함을 보이시오.

$$\left(\frac{a}{b-c}+\frac{b}{c-a}+\frac{c}{a-b}\right)\left(\frac{b-c}{a}+\frac{c-a}{b}+\frac{a-b}{c}\right)=9$$

42 a, b, c, x, y, z, m, n은 $\sqrt[3]{a}+\sqrt[3]{b}+\sqrt[3]{c}=\sqrt[3]{m}$, $\sqrt{x}+\sqrt{y}+\sqrt{z}=\sqrt{n}$인 양의 실수들일 때 다음을 보이시오.

$$\frac{a}{x}+\frac{b}{y}+\frac{c}{z}\geq\frac{m}{n}$$

43 다음을 만족하는 모든 양의 정수들의 순서쌍을 구하시오.

$$x^2y + y^2z + z^2x = xy^2 + yz^2 + zx^2 = 111$$

44 a, b, c는 다음을 만족하는 0이 아닌 실수들이다.

$$\frac{1}{a^3} + \frac{1}{b^3} + \frac{1}{c^3} = \frac{1}{a^3 + b^3 + c^3}$$

다음 식이 성립함을 보이시오.

$$\frac{1}{a^5} + \frac{1}{b^5} + \frac{1}{c^5} = \frac{1}{a^5 + b^5 + c^5}$$

45 다음의 연립방정식을 0이 아닌 실수들에 대하여 푸시오.

$$\begin{cases} \dfrac{7}{x} - \dfrac{27}{y} = 2x^2 \\ \dfrac{9}{y} - \dfrac{21}{x} = 2y^2 \end{cases}$$

46 다음의 정수 부분을 구하시오.

$$S = \sqrt{2} + \sqrt[3]{\frac{3}{2}} + \cdots + \sqrt[2013]{\frac{2013}{2012}}$$

47 a, b, $c > 0$에 대하여 다음을 보이시오.

$$\frac{a^3}{b^2+c^2} + \frac{b^3}{c^2+a^2} + \frac{c^3}{a^2+b^2} \geq \frac{a+b+c}{2}$$

48 다음을 실수에 대하여 푸시오.

$$x^3 + 1 = 2\sqrt[3]{2x-1}$$

49 모든 자연수 n에 관하여 다음을 보이시오.

$$\sum_{k=1}^{n^2} \{\sqrt{k}\} \le \frac{n^2-1}{2}$$

50 a, b는 실수일 때 다음 연립방정식을 실수 범위에서 푸시오.

$$\begin{cases} x+y = \sqrt[3]{a+b} \\ x^4 - y^4 = ax - by \end{cases}$$

51 모든 a, b, $c > 0$에 대하여 다음을 보이시오.

$$\frac{abc}{a^3+b^3+abc}+\frac{abc}{b^3+c^3+abc}+\frac{abc}{c^3+a^3+abc}\leq 1$$

52 어떤 수열을 다음과 같이 정의할 때 a_n의 식을 구하시오.

$$a_1=1,\ a_{n+1}=\frac{1+4a_n+\sqrt{1+24a_n}}{16}$$

Advanced Problems

CHAPTER
III

심화문제

01 x, y가 양의 실수들일 때 $x*y=\dfrac{x+y}{1+xy}$로 정의하자.

$(\cdots(((2*3)*4)*5)\cdots)*1995$를 구하시오.

02 어느 세 실수가 주어져 있는데, 임의의 두 수의 곱의 소수 부분이 $\dfrac{1}{2}$이라고 한다.

이 수들은 무리수임을 보이시오.

03 a, b, c는 다음을 만족하는 실수들이다.

$$\begin{cases} (a+b)(b+c)(c+a)=abc \\ (a^3+b^3)(b^3+c^3)(c^3+a^3)=a^3b^3c^3 \end{cases}$$

$abc=0$임을 보이시오.

04 실수 a, b는 $a^3 - 3a^2 + 5a - 17 = 0$, $b^3 - 3b^2 + 5b + 11 = 0$을 만족할 때 $a+b$를 구하시오.

05 다음이 유리수임을 보이고 실제로 간단한 형태로 나타내시오.

$$\sqrt{1 + \frac{1}{1^2} + \frac{1}{2^2}} + \sqrt{1 + \frac{1}{2^2} + \frac{1}{3^2}} + \cdots + \sqrt{1 + \frac{1}{1999^2} + \frac{1}{2000^2}}$$

06 $\sqrt[5]{2+\sqrt{3}} + \sqrt[5]{2-\sqrt{3}}$을 한 근으로 갖는 정수 계수 방정식을 구하시오.

07 실수 범위에서 다음 방정식을 푸시오.

$$(3x+1)(4x+1)(6x+1)(12x+1)=5$$

08 n은 양의 정수일 때 다음 방정식의 실근을 구하시오.

$$\lfloor x \rfloor + \lfloor 2x \rfloor + \cdots + \lfloor nx \rfloor = \frac{n(n+1)}{2}$$

09 a_1, a_2, a_3, a_4, a_5 중 임의의 두 수는 1 이상의 차이가 나고, 다음을 만족하는 실수 k가 존재할 때 $k^2 \geq \dfrac{25}{3}$임을 보이시오.

$$\begin{cases} a_1 + a_2 + a_3 + a_4 + a_5 = 2k \\ a_1{}^2 + a_2{}^2 + a_3{}^2 + a_4{}^2 + a_5{}^2 = 2k^2 \end{cases}$$

10 a, b, c, d가 0이 아닌 실수들이고, 모두 같지는 않으며

$$a+\frac{1}{b}=b+\frac{1}{c}=c+\frac{1}{d}=d+\frac{1}{a}$$

일 때 $|abcd|=1$임을 보이시오.

11 어떤 삼각형의 세 변의 길이들이 유리 계수 3차 다항식의 근들이라고 할 때, 이 삼각형의 높이들은 어떤 유리 계수 6차 다항식의 근들이 됨을 보이시오.

12 $x \in \mathbf{R}$에 대하여 다음의 최댓값을 구하시오.

$$\frac{(1+x)^8+16x^4}{(1+x^2)^4}$$

13 x, y, z는 -1보다 큰 실수들이라고 할 때 다음을 보이시오.

$$\frac{1+x^2}{1+y+z^2}+\frac{1+y^2}{1+z+x^2}+\frac{1+z^2}{1+x+y^2}\geq 2$$

14 a, b가 실수들일 때 오직 $a+b=2$일 때에만

$$a^3+b^3+(a+b)^3+6ab=16$$

임을 보이시오.

15 a, b는 다음을 만족하는 0이 아닌 실수들일 때 a^2+b^2의 값을 구하시오.

$$20a+21b=\frac{a}{a^2+b^2},\ 21a-20b=\frac{b}{a^2+b^2}$$

16 a, b는 $x^4+x^3-1=0$의 해들일 때 ab가 $x^6+x^4+x^3-x^2-1=0$의 해임을 보이시오.

17 다음을 만족하는 모든 실수 x를 구하시오.

$$\sqrt{x+2\sqrt{x+2\sqrt{x+2\sqrt{3x}}}}=x$$

18 a_1, a_2, a_3, a_4, a_5는 $1\leq k\leq 5$에 대하여 다음을 만족하는 실수들이다.

$$\frac{a_1}{k^2+1}+\frac{a_2}{k^2+2}+\frac{a_3}{k^2+3}+\frac{a_4}{k^2+4}+\frac{a_5}{k^2+5}=\frac{1}{k^2}$$

$\dfrac{a_1}{37}+\dfrac{a_2}{38}+\dfrac{a_3}{39}+\dfrac{a_4}{40}+\dfrac{a_5}{41}$의 값을 구하시오.

19 모든 $n>3$에 대하여 다항식 $P_n(x)=x^n+\cdots+ax^2+bx+c$가 정확히 n(반드시 서로 다를 필요는 없다)개의 정수해를 갖도록 하는 0이 아닌 실수 a, b, c가 존재하는지 설명하시오.

20 $n>1$은 정수이고 a_0, a_1, \cdots, a_n은 $a_0=\dfrac{1}{2}$이고 각 $k=0, 1, \cdots, n-1$에 대하여 $a_{k+1}=a_k+\dfrac{a_k^2}{n}$일 때 $1-\dfrac{1}{n}<a_n<1$임을 보이시오.

21 $x_i=\dfrac{i}{101}$이라 할 때 다음을 계산하시오.
$$\sum_{i=0}^{101}\frac{x_i^3}{1-3x_i+2x_i^2}$$

22 a, b는 실수이고 $f(x)=x^2+ax+b$라 하자. 방정식 $f(f(x))=0$이 서로 다른 네 실근을 가지고 이러한 해들 중 둘의 합이 -1이라고 할 때 $b \leq -\dfrac{1}{4}$임을 보이시오.

23 $\dfrac{a}{a^2-bc}+\dfrac{b}{b^2-ca}+\dfrac{c}{c^2-ab}=0$을 만족하는 실수 a, b, c에 대하여 $\dfrac{a}{(a^2-bc)^2}+\dfrac{b}{(b^2-ca)^2}+\dfrac{c}{(c^2-ab)^2}=0$임을 보이시오.

24 n은 양의 정수이고, $a_k=2^{2^{k-n}}+k$일 때 다음을 보이시오.

$$(a_1-a_0)(a_2-a_1)\cdots(a_n-a_{n-1})=\frac{7}{a_0+a_1}$$

25 다음의 정수 부분을 구하시오.

$$1 + \frac{1}{\sqrt[3]{2^2}} + \frac{1}{\sqrt[3]{3^2}} + \cdots + \frac{1}{\sqrt[3]{(10^9)^2}}$$

26 모든 양의 정수 n에 대하여 다음을 만족하는 수열 $(a_n)_{n \geq 1}$이 존재하는지 알아보시오.

$$a_1 + a_2 + \cdots + a_n \leq n^2, \quad \frac{1}{a_1} + \frac{1}{a_2} + \cdots + \frac{1}{a_n} \leq 2008$$

27 모든 정수 x, y, z에 대하여 $f(x, y, z)$와 $x + \sqrt[3]{2}y + \sqrt[3]{3}z$가 부호가 같도록 하는 정수계수 다항식 f가 존재하는지 알아보시오.

28 수열 $\lfloor n\sqrt{2} \rfloor + \lfloor n\sqrt{3} \rfloor$ $(n \geq 1)$에는 무한히 많은 홀수들이 존재함을 보이시오.

29 만일 x_1, x_2, \cdots, $x_n > 0$가 $x_1 x_2 \cdots x_n = 1$을 만족하면 다음이 성립함을 보이시오.

$$\left(\frac{x_1 + x_2 + \cdots + x_n}{n} \right)^{2n} \geq \frac{x_1^2 + x_2^2 + \cdots + x_n^2}{n}$$

30 방정식 $x^3 + x^2 - 2x - 1 = 0$이 세 실근 x_1, x_2, x_3를 가질 때 $\sqrt[3]{x_1} + \sqrt[3]{x_2} + \sqrt[3]{x_3}$를 구하시오.

31 모든 $a, b, c, x, y, z \geq 0$에 대하여 다음을 보이시오.

$$(a^2+x^2)(b^2+y^2)(c^2+z^2) \geq (ayz+bzx+cxy-xyz)^2$$

32 수열 a_n은 $a_1 = \dfrac{1}{2}$과 $n \geq 1$에 대하여 $a_{n+1} = \dfrac{a_n^2}{a_n^2 - a_n + 1}$으로 정의된다.

모든 양의 정수 n에 대하여 $a_1 + a_2 + \cdots + a_n < 1$임을 보이시오.

33 모든 $a, b, c > 0$에 대하여 다음이 성립함을 보이시오.

$$\frac{a+b+c}{\sqrt[3]{abc}} + \frac{8abc}{(a+b)(b+c)(c+a)} \geq 4$$

34 다음을 만족하는 모든 실수 x를 구하시오.

$$\frac{x^2}{x-1}+\sqrt{x-1}+\frac{\sqrt{x-1}}{x^2}=\frac{x-1}{x^2}+\frac{1}{\sqrt{x-1}}+\frac{x^2}{\sqrt{x-1}}$$

35 $x>30$는 $\lfloor x \rfloor \cdot \lfloor x^2 \rfloor = \lfloor x^3 \rfloor$을 만족한다. $\{x\}<\dfrac{1}{2700}$을 보이시오.

36 모든 $x,\ y>0$에 대하여 $x^y+y^x>1$임을 보이시오.

37 다음 연립방정식을 푸시오.

$$\begin{cases} x^3 + x(y-z)^2 = 2 \\ y^3 + y(z-x)^2 = 30 \\ z^3 + z(x-y)^2 = 16 \end{cases}$$

38 a, b, c, d는 $a+b+c+d=4$인 양의 실수들일 때 다음을 보이시오.

$$\frac{a^4}{(a+b)(a^2+b^2)} + \frac{b^4}{(b+c)(b^2+c^2)} + \frac{c^4}{(c+d)(c^2+d^2)} + \frac{d^4}{(d+a)(d^2+a^2)} \geq 1$$

39 음이 아닌 a, b, c, d, e, f를 모두 더하면 6이라고 한다. 다음의 최댓값을 구하시오.

$$abc + bcd + cde + def + efa + fab$$

40 다음을 푸시오.

$$\lfloor x \rfloor + \lfloor 2x \rfloor + \lfloor 4x \rfloor + \lfloor 8x \rfloor + \lfloor 16x \rfloor + \lfloor 32x \rfloor = 12345$$

41 x, y, z는 $x+y+z=0$인 실수들일 때 다음을 보이시오.

$$\frac{x(x+2)}{2x^2+1} + \frac{y(y+2)}{2y^2+1} + \frac{z(z+2)}{2z^2+1} \geq 0$$

42 다음 연립방정식의 실수해를 구하시오.

$$\begin{cases} \dfrac{1}{x} + \dfrac{1}{2y} = (x^2+3y^2)(3x^2+y^2) \\ \dfrac{1}{x} - \dfrac{1}{2y} = 2(y^4-x^4) \end{cases}$$

43 다음 두 부등식을 동시에 만족하는 모든 순서쌍 (x, y, z)를 구하시오.

$$x+y+z-2xyz \leq 1, \quad xy+yz+zx+\frac{1}{xyz} \leq 4$$

44 a, b, c는 $x=a+\dfrac{1}{b}$, $y=b+\dfrac{1}{c}$, $z=c+\dfrac{1}{a}$인 양의 실수들일 때 다음을 보이시오.

$$xy+yz+zx \geq 2(x+y+z)$$

45 a, b는 0이 아닌 실수들이고 모든 양의 정수 n에 대하여 $\lfloor an+b \rfloor$이 짝수인 정수들일 때 a는 짝수인 정수임을 보이시오.

46 a, b, c는 양의 실수들일 때 다음을 만족하는 실수 x, y, z를 구하시오.

$$\begin{cases} ax+by=(x-y)^2 \\ by+cz=(y-z)^2 \\ cz+ax=(z-x)^2 \end{cases}$$

47 양의 정수 a, b, c는 합이 1이라고 한다. 다음을 보이시오.

$$(ab+bc+ca)\left(\frac{a}{b^2+b}+\frac{b}{c^2+c}+\frac{c}{a^2+a}\right)\geq\frac{3}{4}$$

48 음이 아닌 수의 수열 $(a_n)_{n\geq1}$은 모든 서로 다른 정수 m, n에 대하여 다음을 만족한다고 한다.

$$|a_m-a_n|\geq\frac{1}{m+n}$$

어떤 실수 c가 모든 $n\geq1$에 대하여 a_n보다 크다면 $c\geq1$임을 보이시오.

49 a, b, c, d는 $a+b+c+d=0$이고, $a^7+b^7+c^7+d^7=0$이라고 한다. $a(a+b)(a+c)(a+d)$의 모든 가능한 값을 구하시오.

50 a, b, c는 $a^2+b^2+c^2=9$를 만족하는 실수들이라고 한다. 다음을 보이시오.

$$2(a+b+c)-abc \leq 10$$

51 어떤 1보다 큰 실수 x가 모든 $n \geq 2013$에 대하여 $x^n\{x^n\} < \dfrac{1}{4}$를 만족하면 x는 정수임을 보이시오.

52 모든 서로 다른 양의 정수 m, n에 대하여 $a_n \in [0, 4]$이고

$$|a_m - a_n| \geq \frac{1}{|m-n|}$$

인 수열 $(a_n)_{n \geq 1}$이 존재하는지 알아보시오.

53 $a, b, c, d \in \left[\frac{1}{2}, 2\right]$는 $abcd = 1$을 만족한다고 한다.

$$\left(a + \frac{1}{b}\right)\left(b + \frac{1}{c}\right)\left(c + \frac{1}{d}\right)\left(d + \frac{1}{a}\right)$$

의 최댓값을 구하시오.

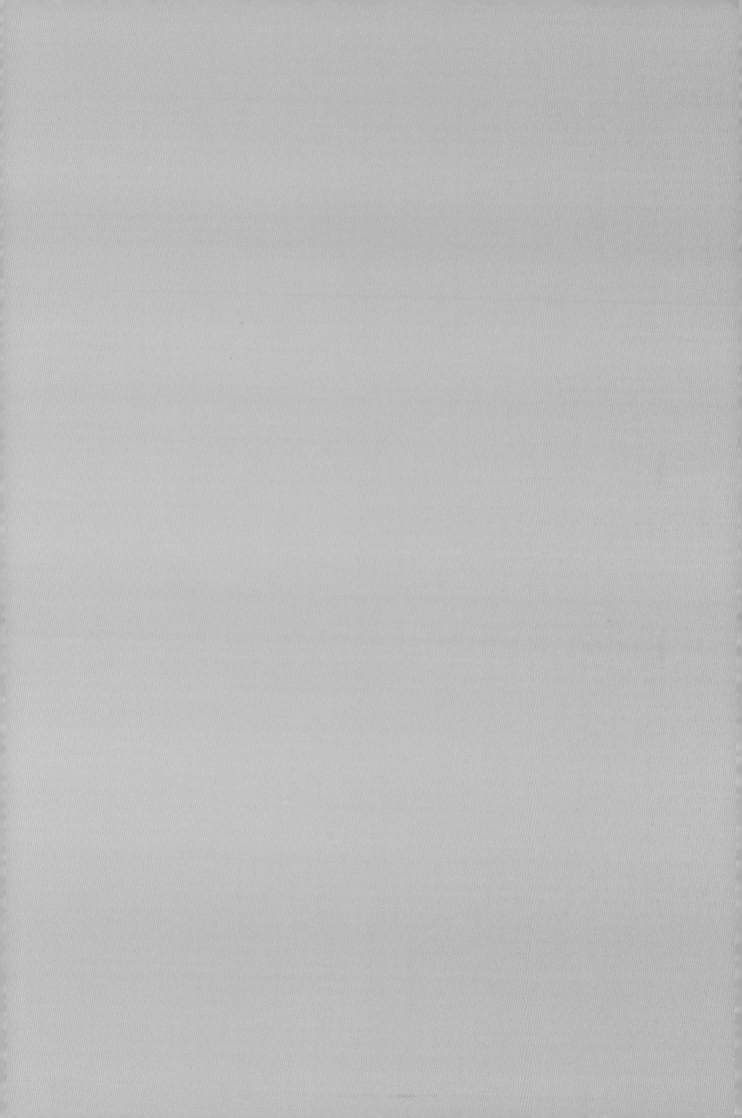

Answer

01 A와 B는 분수 뺄셈을 하고 있다. A는 언제나 올바르게 계산을 하고, B는 언제나 다음과 같이 틀리게 계산을 한다.

$$\frac{x}{y} - \frac{z}{w} = \frac{x-z}{y+w}$$

어떤 양의 정수 a, b, c, d에 대하여 $\frac{a}{b} - \frac{c}{d}$ 를 계산하였더니 두 사람이 같은 결과를 얻었다고 한다.

A가 $\frac{a}{b^2} - \frac{c}{d^2}$ 를 계산하였다면 얼마가 나왔을 지를 구하시오.

A와 B가 같은 결과를 얻었으므로

$$\frac{ad-bc}{bd} = \frac{a}{b} - \frac{c}{d} = \frac{a-c}{b+d}$$

이어야 한다. 이를 다시 정리하면

$$(ad-bc)(b+d) = (a-c)bd$$

이고, 전개하면

$$abd + ad^2 - b^2c - bcd = abd - bcd$$

이므로 $ad^2 - b^2c = 0$을 얻고, 따라서 A는

$$\frac{a}{b^2} - \frac{c}{d^2} = \frac{ad^2 - b^2c}{b^2d^2} = 0$$

을 얻게 된다.

02 다음을 만족하는 모든 실수 x를 구하시오.

$$\sqrt[3]{20+x\sqrt{2}}+\sqrt[3]{20-x\sqrt{2}}=4$$

주어진 식을 세제곱하고, 다음 항등식을 이용해 본다.

$$(a+b)^3=a^3+b^3+3ab(a+b)$$
$$64=40+3\sqrt[3]{400-2x^2}\cdot4,\ x^2=196,\ x=\pm14$$

다른 방법도 생각해 보자.
$a=\sqrt[3]{20+x\sqrt{2}},\ b=\sqrt[3]{20-x\sqrt{2}}$로 두면 준 식은 $a+b=4$가 된다.
하지만 a, b 사이에 숨겨진 관계식이 하나 있다.

$$a^3=20+x\sqrt{2},\ b^3=20-x\sqrt{2}$$

이므로 둘을 더하면 $a^3+b^3=40$이다. 그런데 $a+b=4$이므로

$$a^3+b^3=(a+b)(a^2-ab+b^2)=4((a+b)^2-3ab)=4(16-3ab)=64-12ab$$
$$ab=\frac{64-40}{12}=2$$

$ab=\sqrt[3]{400-2x^2}$, $400-2x^2=8$이므로

$$x^2=196,\ x=\pm14$$

이다.

03 임의의 실수 a, b, c에 대하여 다음을 보이시오.

$$ab(a-c)(c-b)+bc(b-a)(a-c)+ca(c-b)(b-a)\leq0$$

전개하여 식을 다시 쓰면 다음과 같다.

$$ab(ac-ab-c^2+bc)+bc(ab-bc-a^2+ca)+ca(bc-ca-b^2+ab)\leq0$$

이를 정리하면

$$a^2b^2+b^2c^2+c^2a^2\geq abc(a+b+c)$$

이고, 또한

$$(ab-bc)^2+(bc-ca)^2+(ca-ab)^2\geq0$$

이므로 명백하다.

04 $x \geq 2$에 대하여 다음을 간단히 하시오.

$$\frac{x^3 - 3x + (x^2-1)\sqrt{x^2-4} - 2}{x^3 - 3x + (x^2-1)\sqrt{x^2-4} + 2}$$

분자와 분모를 따로 살펴보자.

분자는 $x^3 - 3x - 2$를 가지고 있는데, 이는 $x = -1$일 때와 $x = 2$일 때 0이 되므로 다음과 같이 인수분해 가능하다.

$$\begin{aligned} x^3 - 3x - 2 &= x^3 - x - 2(x+1) \\ &= x(x-1)(x+1) - 2(x+1) \\ &= (x+1)(x^2 - x - 2) \\ &= (x+1)(x-2)(x+1) \\ &= (x+1)^2(x-2) \end{aligned}$$

따라서

$$\begin{aligned} & x^3 - 3x + (x^2-1)\sqrt{x^2-4} - 2 \\ &= (x+1)^2(x-2) + (x-1)(x+1)\sqrt{x^2-4} \\ &= (x+1)\sqrt{x-2}\left((x+1)\sqrt{x-2} + (x-1)\sqrt{x+2}\right) \end{aligned}$$

이고, 분모에 대하여도 마찬가지로 하면 다음과 같다.

$$x^3 - 3x + 2 = x^3 - x - 2(x-1) = (x-1)(x^2 + x - 2) = (x-1)^2(x+2)$$

따라서

$$\begin{aligned} & x^3 - 3x + (x^2-1)\sqrt{x^2-4} + 2 \\ &= (x-1)\sqrt{x+2}\left((x-1)\sqrt{x+2} + (x+1)\sqrt{x-2}\right) \end{aligned}$$

이고, 결국 다음을 얻는다.

$$\frac{x^3 - 3x + (x^2-1)\sqrt{x^2-4} - 2}{x^3 - 3x + (x^2-1)\sqrt{x^2-4} + 2} = \frac{x+1}{x-1} \cdot \sqrt{\frac{x-2}{x+2}}$$

05 모든 정수 n에 대하여 다음이 완전 세제곱수임을 보이시오.

$$(n^3-3n+2)(n^3+3n^2-4),\ (n^3-3n-2)(n^3-3n^2+4)$$

첫 번째 항을 먼저 살펴보자. 중요한 점은 n^3-3n+2와 n^3+3n^2-4가 $n=1$일 때 0이 된다는 점이다. 따라서 각각에서 $n-1$을 인수로 찾을 수 있다. 실제로

$$n^3-3n+2=n^3-n-2n+2=n(n^2-1)-2(n-1)$$
$$=(n-1)n(n+1)-2(n-1)=(n-1)(n^2+n-2)$$

이고

$$n^3+3n^2-4=n^3-1+3n^2-3$$
$$=(n-1)(n^2+n+1)+3(n-1)(n+1)$$
$$=(n-1)(n^2+n+1+3n+3)$$

인데, n^2+n-2와 $n^2+n+1+3n+3=n^2+4n+4$도 쉽게 인수분해된다. 실제로 $n=1$일 때 식이 0이 되므로 $n^2+n-2=(n-1)(n+2)$이고, 두 번째 항은 $(n+2)^2$이다. 이제 모두 대입하면 다음을 얻는다.

$$(n^3-3n+2)(n^3+3n^2-4)=(n-1)^2(n+2)(n-1)(n+2)^2$$
$$=(n-1)^3\cdot(n+2)^3=[(n-1)(n+2)]^3$$

이어서 실제로 세제곱수를 마찬가지로 하면

$$n^3-3n-2=n^3-n-2(n+1)=n(n-1)(n+1)-2(n+1)$$
$$=(n^2-n-2)(n+1)=(n+1)^2(n-2)$$

이고

$$n^3-3n^2+4=n^3+n^2-4(n^2-1)$$
$$=n^2(n+1)-4(n-1)(n+1)=(n+1)(n-2)^2$$

이므로

$$(n^3-3n-2)(n^3-3n^2+4)=[(n+1)(n-2)]^3$$

을 얻으므로 실제로 세제곱수이다.

06 a, b는 임의의 양의 실수들일 때 다음을 보이시오.

$$(a+b)^5 \geq 12ab(a^3+b^3)$$

$s=a+b$, $p=ab$로 두면 주어진 식은

$$s^4 \geq 12p(s^2-3p)$$

가 되고, 이는

$$(s^2-6p)^2 \geq 0$$

이므로 참이다.

07 다음을 보이시오.

$$\sum_{n=1}^{9999} \frac{1}{(\sqrt{n}+\sqrt{n+1})(\sqrt[4]{n}+\sqrt[4]{n+1})} = 9$$

핵심은 다음 식이다.

$$(\sqrt{a}+\sqrt{b})(\sqrt[4]{a}+\sqrt[4]{b}) = \frac{a-b}{\sqrt[4]{a}-\sqrt[4]{b}}$$

이로부터 다음 결과를 얻을 수 있다.

$$(x-y)(x+y)(x^2+y^2) = x^4-y^4$$

따라서

$$\sum_{n=1}^{9999} \frac{1}{(\sqrt{n}+\sqrt{n+1})(\sqrt[4]{n}+\sqrt[4]{n+1})}$$
$$= \sum_{n=1}^{9999} (\sqrt[4]{n+1}-\sqrt[4]{n}) = \sqrt[4]{10000}-\sqrt[4]{1} = 10-1 = 9$$

이다.

08 실수에 대하여 다음 연립방정식을 푸시오.

$$\begin{cases} a^3 + 3ab^2 + 3ac^2 - 6abc = 1 \\ b^3 + 3ba^2 + 3bc^2 - 6abc = 1 \\ c^3 + 3cb^2 + 3ca^2 - 6abc = 1 \end{cases}$$

처음 두 식을 서로 빼면 $a^3 + 3ab^2 + 3ac^2 = b^3 + 3ba^2 + 3bc^2$이고

$$a^3 + 3ab^2 + 3ac^2 - b^3 - 3ba^2 - 3bc^2 = a^3 - b^3 + 3ab(b-a) + 3c^2(a-b)$$
$$= (a-b)(a^2 + ab + b^2 - 3ab + 3c^2)$$

로 인수분해되고, $(a-b)((a-b)^2 + 3c^2) = 0$임을 얻을 수 있다.

이로부터 $a = b$임을 알 수 있고 ($(a-b)^2 + 3c^2 = 0$도 $a = b$임을 의미), 이를 두 번째와 세 번째 식에도 적용하면 $a = b = c$를 얻는다. 그러면 원 식은 $a^3 = 1$을 의미하게 된다.

따라서 $(a, b, c) = (1, 1, 1)$은 방정식의 유일한 해가 된다.

09 수 $x_1, x_2, \cdots, x_{2011}$은 $\dfrac{x_1 + x_2}{2}, \dfrac{x_2 + x_3}{2}, \cdots, \dfrac{x_{2011} + x_1}{2}$이 $x_1, x_2, \cdots, x_{2011}$의 순열이라고 할 때 $x_1 = x_2 = \cdots = x_{2011}$임을 보이시오.

$n = 2011$로 두고 y_1, \cdots, y_n이 x_1, \cdots, x_n의 재배열이라 하면 $y_1^2 + \cdots + y_n^2 = x_1^2 + \cdots + x_n^2$임은 명백하다.

이 문제의 경우

$$\frac{(x_1 + x_2)^2}{4} + \cdots + \frac{(x_n + x_1)^2}{4} = x_1^2 + \cdots + x_n^2$$

이므로 전개하면 다음과 같다.

$$x_1 x_2 + \cdots + x_n x_1 = x_1^2 + \cdots + x_n^2$$

다시 정리하면

$$(x_1 - x_2)^2 + \cdots + (x_n - x_1)^2 = 0$$

이므로 $x_1 = \cdots = x_n$임을 얻을 수 있다.

또 다른 접근법은 다음과 같다.

각 $i = 1, 2, \cdots, n$에 대하여

$$\frac{(x_i + x_{i+1})^2}{4} \leq \frac{x_i^2 + x_{i+1}^2}{2}$$

이 성립하는데 이들을 모두 더하면 조건 식은 등호 성립을 의미하게 된다. 따라서 모든 i에 대하여 $x_i = x_{i+1}$이고, $x_1 = \cdots = x_n$임을 얻을 수 있다.

10 모든 x, y, $z \in (-1, 1)$에 대하여 다음을 보이시오.

$$\frac{1}{(1-x)(1-y)(1-z)} + \frac{1}{(1+x)(1+y)(1+z)} \geq 2$$

산술 - 기하 부등식을 이용한 매우 짧은 증명이 존재한다.

가정에 의하여 좌변의 두 항은 모두 양수이고, $a+b \geq 2\sqrt{ab}$ 임을 이용하면 다음과 같다.

$$\frac{1}{(1-x)(1-y)(1-z)} + \frac{1}{(1+x)(1+y)(1+z)} \geq 2 \cdot \frac{1}{\sqrt{(1-x^2)(1-y^2)(1-z^2)}}$$

그런데 $1-x^2$, $1-y^2$, $1-z^2 \in (0, 1]$이므로 $(1-x^2)(1-y^2)(1-z^2) \leq 1$임은 명백하고, 등호는 오직 $x=y=z=0$일 때 성립한다.

11 다음을 만족하는 모든 실수 x를 구하시오.

$$(x^2-x-2)^4 + (2x+1)^4 = (x^2+x-1)^4$$

$a=x^2-x-2$, $b=2x+1$로 두면 $a+b=x^2+x-1$이므로 주어진 식은 $a^4+b^4=(a+b)^4$으로 나타낼 수 있다. 전개하면

$$(a+b)^4 = a^4 + 4a^3b + 6a^2b^2 + 4ab^3 + b^4$$

이므로 다음을 얻는다.

$$2ab(2a^2+3ab+2b^2)=0$$

$a=0$이면 $x^2-x-2=0$이므로 $x=-1$ 또는 $x=2$가 해가 된다.

$b=0$이면 $x=-\frac{1}{2}$의 다른 해를 얻는다.

마지막으로 $ab \neq 0$이면 $2a^2+3ab+2b^2=0$이어야 하는데, a에 관한 2차식으로 생각하면 판별식의 값 $\Delta = -7b^2 < 0$이므로 해가 없다. 따라서 해는 -1, $-\frac{1}{2}$, 2이다.

12 $a_n = \sqrt{1 + \left(1 - \dfrac{1}{n}\right)^2} + \sqrt{1 + \left(1 + \dfrac{1}{n}\right)^2}$ 이라 할 때 $\dfrac{1}{a_1} + \dfrac{1}{a_2} + \cdots + \dfrac{1}{a_{20}}$ 을 구하시오.

$$a_n = \sqrt{1 + \frac{n^2 - 2n + 1}{n^2}} + \sqrt{1 + \frac{n^2 + 2n + 1}{n^2}}$$

$$= \frac{1}{n}\left(\sqrt{2n^2 - 2n + 1} + \sqrt{2n^2 + 2n + 1}\right)$$

임을 알 수 있다.

또한 항등식 $\dfrac{1}{\sqrt{x} + \sqrt{y}} = \dfrac{\sqrt{x} - \sqrt{y}}{x - y}$ 를 이용하면

$$\frac{1}{a_n} = \frac{\left(\sqrt{2n^2 + 2n + 1} - \sqrt{2n^2 - 2n + 1}\right)}{4}$$

이므로

$$\frac{1}{a_1} + \frac{1}{a_2} + \cdots + \frac{1}{a_{20}} = \frac{\sqrt{5} - 1}{4} + \frac{\sqrt{13} - \sqrt{5}}{4} + \cdots + \frac{\sqrt{841} - \sqrt{761}}{4}$$

$$\frac{1}{a_1} + \frac{1}{a_2} + \cdots + \frac{1}{a_{20}} = \frac{29 - 1}{4} = 7$$

을 얻을 수 있다.

13 a, b, c는 $a > 0$, $ab \geq \dfrac{1}{8}$인 실수들일 때 $f(x) = ax^2 + bx + c$라 하면 $f(b^2 - 4ac) \geq 0$임을 보이시오.

$\Delta = b^2 - 4ac$라 하자. 만일 $\Delta \leq 0$이면 모든 $x \in R$에 대하여 $f(x) \geq 0\,(a > 0)$이므로 $f(\Delta) \geq 0$이다.
만일 $\Delta > 0$이면 $f(x) = 0$은 서로 다른 두 실근 $x_1 < x_2$를 갖고, $f(\Delta) \geq 0$는 $a > 0$이므로

$$(\Delta - x_1)(\Delta - x_2) \geq 0$$

와 같다. 이제 다음을 증명하면 충분하다.

$$\Delta \geq x_2 = \frac{-b + \sqrt{\Delta}}{2a}$$

그런데 산술-기하 부등식에 의하여 $\Delta + \dfrac{b}{2a} \geq 2\sqrt{\Delta \cdot \dfrac{b}{2a}}$이고, 우변은 조건에 의하여

$2\sqrt{\Delta \cdot \dfrac{1}{16a^2}} = \dfrac{\sqrt{\Delta}}{2a}$이므로 $\Delta + \dfrac{b}{2a} \geq \dfrac{\sqrt{\Delta}}{2a}$가 성립하여 $\Delta \geq x_2$가 성립한다.

14 다음을 인수분해하시오.

$$(x^2-yz)(y^2-zx)+(y^2-zx)(z^2-xy)+(z^2-xy)(x^2-yz)$$

준 식을 전개하면(이를 편의상 E라 하기로 하자.)

$$E=x^2y^2-x^3z-y^3z+z^2xy+y^2z^2-y^3x-z^3x+x^2yz+z^2x^2-z^3y-x^3y+y^2xz$$

이다. 별 다른 것이 보이지 않더라도 비슷한 항끼리 일단 묶어보도록 하자.

$$E=(x^2y^2+y^2z^2+z^2x^2)+xyz(x+y+z)-xy(x^2+y^2)-yz(y^2+z^2)-zx(z^2+x^2)$$

$xy(x^2+y^2)=xy(x^2+y^2+z^2)-xyz^2$이므로

$$xy(x^2+y^2)+yz(y^2+z^2)+zx(z^2+x^2)$$
$$=(xy+yz+zx)(x^2+y^2+z^2)-xyz^2-yzx^2-zxy^2$$

이다. 따라서

$$E=x^2y^2+y^2z^2+z^2x^2+2xyz(x+y+z)-(xy+yz+zx)(x^2+y^2+z^2)$$

$$x^2y^2+y^2z^2+z^2x^2+2xyz(x+y+z)$$
$$=(xy)^2+(yz)^2+(zx)^2+2(xy)(yz)+2(yz)(zx)+2(zx)(xy)$$
$$=(xy+yz+zx)^2$$

을 이용하면

$$E=(xy+yz+zx)(xy+yz+zx-x^2-y^2-z^2)$$

이다.

15 a, b, c는 다음을 만족하는 양의 실수들이다.

$$\left(1+\frac{a}{b}\right)\left(1+\frac{b}{c}\right)\left(1+\frac{c}{a}\right)=9$$

다음을 보이시오.

$$\frac{1}{a}+\frac{1}{b}+\frac{1}{c}=\frac{10}{a+b+c}$$

각각 별개로 가정과 결론을 변형하여 단순한 형태로 정리하는 방법을 이용해 보자.
가정을 전개하면 다음과 같다.

$$9=\left(1+\frac{a}{b}\right)\left(1+\frac{b}{c}\right)\left(1+\frac{c}{a}\right)=1+\frac{a}{b}+\frac{b}{c}+\frac{c}{a}+\frac{a}{b}\cdot\frac{b}{c}+\frac{b}{c}\cdot\frac{c}{a}+\frac{c}{a}\cdot\frac{a}{b}+1$$

$$7=\frac{a}{b}+\frac{b}{c}+\frac{c}{a}+\frac{a}{c}+\frac{b}{a}+\frac{c}{b}$$

여기서는 딱히 단순하게 정리할 것이 없으므로 결론의 식도 확인해 보자.

$$10=(a+b+c)\left(\frac{1}{a}+\frac{1}{b}+\frac{1}{c}\right)=1+\frac{a}{b}+\frac{a}{c}+\frac{b}{a}+1+\frac{b}{c}+\frac{c}{a}+\frac{c}{b}+1$$

이는 위에서 확인한 식과 동일하므로 결론을 얻을 수 있다.

16 실수 x, y에 대하여 다음의 최댓값을 구하시오.

$$\frac{(x+y)(1-xy)}{(1+x^2)(1+y^2)}$$

핵심이 되는 아이디어는 라그랑주 항등식이다.

$$(1+x^2)(1+y^2)=(x+y)^2+(1-xy)^2$$

$a=x+y$, $b=1-xy$로 두면

$$\frac{(x+y)(1-xy)}{(1+x^2)(1+y^2)}=\frac{ab}{a^2+b^2}\leq\frac{1}{2}$$

임을 얻을 수 있다. 실제로 $\frac{1}{2}$이 얻어지는지를 확인하는 것이 남아 있는데(만약 그렇지 않다면 위의 작업은 별 쓸모없는 경우가 될 수도 있다.), 이는 $\frac{ab}{a^2+b^2}=\frac{1}{2}$인 경우, 즉 $(a-b)^2=0$, $a=b$인 경우에 해당한다.

그러면 $x+y=1-xy$인 경우를 찾아야 하는데, 이는 $y=0$, $x=1$일 때로 쉽게 얻을 수 있다.

17 a, b는 다음을 만족하는 유리수들일 때 $a^2+b^2\leq17$임을 보이시오.

$$|a|\leq\frac{47}{|a^2-3b^2|}, \quad |b|\leq\frac{52}{|b^2-3a^2|}$$

가정은 $|a^3-3ab^2|\leq47$, $|b^3-3a^2b|\leq52$로 변형할 수 있다.
$x=a^3-3ab^2$, $y=b^3-3a^2b$로 두면

$$\begin{aligned}x^2+y^2&=a^6-6a^4b^2+9a^2b^4+b^6-6a^2b^4+9a^4b^2\\&=a^6+3a^4b^2+3a^2b^4+b^6\\&=(a^2+b^2)^3\end{aligned}$$

이다. 따라서

$$(a^2+b^2)^3=x^2+y^2\leq47^2+52^2$$

그런데 $47^2+52^2=17^3$이므로 증명은 완료된다.

11

18 n이 양의 정수일 때 $(1^4+1^2+1)(2^4+2^2+1)\cdots(n^4+n^2+1)$은 완전제곱수가 아님을 보이시오.

핵심은 다음의 인수분해 공식이다.

$$n^4+n^2+1=n^4+2n^2+1-n^2=(n^2+1)^2-n^2=(n^2-n+1)(n^2+n+1)$$

$x_n=n^2-n+1=(n-1)n+1$로 두자. 그러면

$$n^2+n+1=n(n+1)+1=x_{n+1}$$

이므로 다음을 얻는다.

$$(1^4+1^2+1)(2^4+2^2+1)\cdots(n^4+n^2+1)=(x_1x_2)(x_2x_3)\cdots(x_{n-1}x_n)(x_nx_{n+1})$$
$$=x_1(x_2\cdots x_n)^2x_{n+1}$$

$x_1=1$이므로 문제는 $x_{n+1}=n^2+n+1$이 제곱수가 아닌 것으로 귀결된다.
그러나 이는

$$n^2<n^2+n+1<(n+1)^2$$

이므로 명백하다.

19 x, y는 다음을 만족하는 실수들일 때 $x+y=0$임을 보이시오.
$$(x+\sqrt{x^2+1})(y+\sqrt{y^2+1})=1$$

켤레 무리수를 이용하자. 모든 x에 대하여
$(x+\sqrt{x^2+1})(x-\sqrt{x^2+1})=-1$이므로

$$y+\sqrt{y^2+1}=-x+\sqrt{x^2+1}$$

이고, 마찬가지로 하면

$$x+\sqrt{x^2+1}=-y+\sqrt{y^2+1}$$

이므로 둘을 더하면 $2(x+y)=0$, 즉 $x+y=0$을 얻을 수 있다.

20 임의의 x, y, $z \geq 0$에 대하여 다음을 보이시오.

$$x^2 + xy^2 + xyz^2 \geq 4xyz - 4$$

식을 다시 쓰면

$$x^2 + 4 + xy^2 + xyz^2 \geq 4xyz$$

이다. $x^2 + 4 \geq 4x$이므로

$$4 + y^2 + yz^2 \geq 4yz$$

임을 보이면 충분하고, 다시 $4 + y^2 \geq 4y$이므로 $4 + z^2 \geq 4z$를 보이면 충분하며, 이는 명백하다.
산술-기하 부등식을 쓰는 다른 풀이도 있다.

$$4 + x^2 + xy^2 + xyz^2 = 4 + x^2 + \frac{xy^2}{2} + \frac{xy^2}{2} + \frac{xyz^2}{4} + \cdots + \frac{xyz^2}{4}$$

$$\geq 8\sqrt[4]{4 \cdot x^2 \cdot \frac{x^2 y^4}{4} \cdot \frac{x^4 y^4 z^8}{4^4}} = 4xyz$$

또한 $xy(z-2)^2 + x(y-2)^2 + (x-2)^2 \geq 0$의 완전제곱식을 이용하는 방법도 존재한다.

21 x, y, a는 다음을 만족하는 실수들일 때 a의 가능한 모든 값을 찾으시오.

$$x + y = x^3 + y^3 = x^5 + y^5 = a$$

조건에 의하여 $(x+y)(x^5+y^5) = (x^3+y^3)^2$이고, 전개하면

$$x^6 + xy^5 + x^5y + y^6 = x^6 + y^6 + 2x^3y^3 \text{이므로 } xy(x^2-y^2)^2 = 0$$

을 얻을 수 있다.
몇 가지 경우에 따라 나누어 보자.
$x = 0$이면 준 식은 $y = y^3 = y^5 = a$가 되므로 $y \in \{-1, 0, 1\}$이고
따라서 $a = \{-1, 0, 1\}$인데 모두 가능하다. $y = 0$일 때에도 마찬가지이다.
이제 $xy \neq 0$으로 가정해 보자.
그러면 $x^2 = y^2$이어야 하므로 $x = y$이거나 $x = -y$이어야 한다.
만일 $x = -y$인 경우 모든 식이 0이 되어 $a = 0$을 얻는다.
이제 $x = y$일 때를 살펴보면 $2x = 2x^3 = 2x^5 = a$이므로
$x \in \{-1, 0, 1\}$이어서 $a \in \{-2, 0, 2\}$이고 모두 가능한 값임을 확인 가능하다.
따라서 $a \in \{-2, -1, 0, 1, 2\}$이다.

22 a, n은 $n \geq 1$인 양의 정수들일 때 다음의 정수 부분을 구하시오.

$$(\sqrt[n]{a} - \sqrt[n]{a+1} + \sqrt[n]{a+2})^n$$

$a+2 > a+1$이므로

$$\sqrt[n]{a} - \sqrt[n]{a+1} + \sqrt[n]{a+2} > \sqrt[n]{a}$$
$$(\sqrt[n]{a} - \sqrt[n]{a+1} + \sqrt[n]{a+2})^n > a$$

임을 얻을 수 있다. 이제

$$(\sqrt[n]{a} - \sqrt[n]{a+1} + \sqrt[n]{a+2})^n < a+1, \text{ 즉 } \sqrt[n]{a} - \sqrt[n]{a+1} + \sqrt[n]{a+2} < \sqrt[n]{a+1}$$

를 보여서 문제의 답이 a임을 증명하자. 이항하면

$$\sqrt[n]{a+2} - \sqrt[n]{a+1} < \sqrt[n]{a+1} - \sqrt[n]{a}$$

이고, 이는

$$\frac{1}{\sqrt[n]{(a+2)^{n-1}} + \cdots + \sqrt[n]{(a+1)^{n-1}}} < \frac{1}{\sqrt[n]{(a+1)^{n-1}} + \cdots + \sqrt[n]{a^{n-1}}}$$

인데

$$\sqrt[n]{(a+2)^{n-1}} > \sqrt[n]{(a+1)^{n-1}}, \cdots, \sqrt[n]{(a+1)^{n-1}} > \sqrt[n]{a^{n-1}}$$

이므로 명백하다.

23 $f(x) = (x^2 + x)(x^2 + x + 1) + \dfrac{x^5}{5}$일 때, $f(\sqrt[5]{5} - 1)$의 값을 구하시오.

$x = \sqrt[5]{5} - 1$을 대입하는 것은 엄청난 양의 계산을 수반하기 때문에 권하지 않는다.
대신 $f(x)$를 전개하여 정리하면 다음을 얻는다.

$$f(x) = x^4 + x^3 + x^2 + x^3 + x^2 + x + \frac{x^5}{5} = x^4 + 2x^3 + 2x^2 + x + \frac{x^5}{5}$$
$$= \frac{x^5 + 5x^4 + 10x^3 + 10x^2 + 5x}{5}$$

이 식이 $(x+1)^5$의 전개식의 일부임을 안다면

$$f(x) = \frac{(x+1)^5 - 1}{5}, \quad f(\sqrt[5]{5} - 1) = \frac{4}{5}$$

를 얻는다.

24 a, b, c는 $\dfrac{1}{a}+\dfrac{1}{b}+\dfrac{1}{c}=1$을 만족하는 양의 실수들이다. 다음을 보이시오.

$$\frac{1}{a+bc}+\frac{1}{b+ca}+\frac{1}{c+ab}=\frac{2}{\left(1+\dfrac{a}{b}\right)\left(1+\dfrac{b}{c}\right)\left(1+\dfrac{c}{a}\right)}$$

$x=\dfrac{1}{a}$, $y=\dfrac{1}{b}$, $z=\dfrac{1}{c}$로 변수를 치환하는 것으로 시작해 보자.

조건식은

$$x+y+z=1$$

이 되고

$$\frac{1}{a+bc}=\frac{1}{\dfrac{1}{x}+\dfrac{1}{yz}}=\frac{xyz}{x+yz}$$

이며

$$\frac{2}{\left(1+\dfrac{a}{b}\right)\left(1+\dfrac{b}{c}\right)\left(1+\dfrac{c}{a}\right)}=\frac{2xyz}{(x+y)(y+z)(z+x)}$$

이다. 따라서 증명해야 하는 식은 다음과 같다.

$$\frac{1}{x+yz}+\frac{1}{y+zx}+\frac{1}{z+xy}=\frac{2}{(x+y)(y+z)(z+x)}$$

그런데

$$x+yz=x(x+y+z)+yz=x^2+xy+xz+yz=(x+z)(x+y)$$

이므로

$$\frac{1}{x+yz}+\frac{1}{y+zx}+\frac{1}{z+xy}=\frac{1}{(x+y)(x+z)}+\frac{1}{(y+x)(y+z)}+\frac{1}{(z+x)(z+y)}$$
$$=\frac{2(x+y+z)}{(x+y)(y+z)(z+x)}=\frac{2}{(x+y)(y+z)(z+x)}$$

이다.

25 다음을 푸시오.

$$\frac{8}{\{x\}}=\frac{9}{x}+\frac{10}{\lfloor x \rfloor}$$

$a=\{x\}$, $b=\lfloor x \rfloor$라 하면 $x=a+b$이고, 준 식은 $\frac{8}{a}=\frac{9}{a+b}+\frac{10}{b}$이 된다.

분모를 없애고 정리하면

$$8b(a+b)=9ab+10a(a+b), \ \ 즉 \ 10a^2+11ab-8b^2=0$$

이 된다.

a, b에 관하여 동차이므로 $c=\frac{a}{b}$로 두면 $10c^2+11c-8=0$이 되어 $c=-\frac{8}{5}$ 또는 $c=\frac{1}{2}$을 얻는다.

원래의 정의를 다시 살펴보면 $\{x\}=\frac{1}{2}\lfloor x \rfloor$ 또는 $\{x\}=-\frac{8}{5}\lfloor x \rfloor$이다.

원 식의 분모에 $\lfloor x \rfloor$, $\{x\}$가 있으므로 $\lfloor x \rfloor$은 0이 아니어서 $-\frac{8}{5}\lfloor x \rfloor$은 $[0,\,1)$에 존재할 수 없다.

이제 $\{x\}=\frac{1}{2}\lfloor x \rfloor$인 경우가 남았는데 $\{x\}\in[0,\,1)$이고 $\lfloor x \rfloor$은 0이 아니므로

$\lfloor x \rfloor=1$이고, $\{x\}=\frac{1}{2}$인 경우만 가능하다. 따라서 $x=1+\frac{1}{2}=\frac{3}{2}$만이 해가 된다.

26 a, b, c는 1을 넘지 않는 양의 실수들일 때 다음을 보이시오.

$$(a+b+c)(abc+1)\geq ab+bc+ca+3abc$$

주어진 식은

$$abc(a+b+c)+a+b+c\geq ab+bc+ca+3abc$$

이며, 다음과 같이 변형할 수 있다.

$$abc(3-a-b-c)\leq b(1-a)+c(1-b)+a(1-c)$$

그런데 a, b, $c\in(0,\,1]$이므로

$$abc(1-a)\leq b(1-a)$$

이고, 마찬가지로

$$abc(1-b)\leq c(1-b), \ abc(1-c)\leq a(1-c)$$

가 성립하므로 명백한 식이 된다.

27 실수에서 다음 연립방정식을 푸시오.

$$\begin{cases} (x-2y)(x-4z)=3 \\ (y-2z)(y-4x)=5 \\ (z-2x)(z-4y)=-8 \end{cases}$$

특별한 대칭성이 보이지 않으므로, 각 변을 전개하여 더하는 방법을 고려해 보자.
($3+5-8=0$임에서 착안할 수도 있다.)
각 변을 전개하여 모두 더하면

$$z^2+y^2+z^2+2xy+2yz+2zx=0$$

을 얻는다. $(x+y+z)^2=0$이므로 $x=-y-z$를 대입하면 첫 번째와 두 번째 식은

$$3y^2+16yz+5z^2=3,\ 5y^2-6yz-8z^2=5$$

가 된다. $3\cdot5-5\cdot3=0$이므로 첫 식에 5를 곱하고 두 번째 식에 3을 곱해서 서로 **빼면**

$$29z^2+58zy=0,\ z(z+2y)=0$$

을 얻을 수 있다. 이제 두 경우를 각각 살펴보자.
$z=0$이면 $3y^2=3$, $5y^2=5$가 되므로 $y=\pm1$, $x=-y-z$이다. 따라서 다음과 같다.

$$(x,\ y,\ z)=\{(1,\ -1,\ 0),\ (-1,\ 1,\ 0)\}$$

$z=-2y$이면 첫 식이 $3y^2-32y^2+20y^2=3$이 되어 $-9y^2=3$이므로 모순이다.
따라서 두 번째 경우는 해가 없고, 위의 해가 전부임을 알 수 있다.

28 a, b, c, d는 $a^2+b^2+(a+b)^2=c^2+d^2+(c+d)^2$인 실수들일 때 다음을 보이시오.

$$a^4+b^4+(a+b)^4=c^4+d^4+(c+d)^4$$

조건식을 정리하면 $a^2+ab+b^2=c^2+cd+d^2$이다.
$(a+b)^4=a^4+4a^3b+6a^2b^2+4ab^3+b^4$임을 이용하여 증명해야 할 식도 정리하면

$$a^4+2a^3b+3a^2b^2+2ab^3+b^4=c^4+2c^3d+3c^2d^2+2cd^3+d^4$$

이 된다. 그런데 사실은 $(a^2+ab+b^2)^2$의 전개식과 동일하므로 이는 단순히 조건식의 양변을 제곱한 셈이 된다.
실제로 이 식의 증명은 다음의 항등식을 알려준다.

$$\frac{a^4+b^4+(a+b)^4}{2}=\left(\frac{a^2+b^2+(a+b)^2}{2}\right)^2$$

29 다항식 $P(x)=x^3+ax^2+bx+c$는 서로 다른 세 실근을 갖고 $Q(x)=x^2+x+2001$에 대하여 $P(Q(x))$는 실근을 가지지 않을 때 $P(2001)>\dfrac{1}{64}$임을 보이시오.

x_1, x_2, x_3는 다항식 P의 세 근들이라 하면 모든 x에 대하여 다음이 성립한다.

$$P(x)=(x-x_1)(x-x_2)(x-x_3)$$

따라서

$$P(Q(x))=(x^2+x+2001-x_1)(x^2+x+2001-x_2)(x^2+x+2001-x_3)$$

이다. 가정에 의하면 위 식은 0이 될 수 없으므로 $i=1$, 2, 3에 대하여 $x^2+x+2001-x_i=0$은 해를 가지지 않는다. 그러면 판별식이 음수이어야 하므로

$$i=1,\ 2,\ 3 \text{ 에 대하여 } 2001-x_i>\frac{1}{4}$$

가 성립한다.

$$P(2001)=(2001-x_1)(2001-x_2)(2001-x_3)>\frac{1}{4^3}=\frac{1}{64}$$

30 수열 $(a_n)_{n\geq 0}$은 $a_0=1$, $n\geq 0$에 대하여 $a_{n+1}=a_{\lfloor\frac{7n}{9}\rfloor}+a_{\lfloor\frac{n}{9}\rfloor}$으로 정의된다.

$a_n<\dfrac{n}{2001!}$인 n이 존재함을 보이시오.

$a_1=2$임을 확인하고 $n\geq 1$에 대하여 $a_n\leq 2n$임을 강한 수학적 귀납법을 이용하여 증명하자.

$n=1$인 경우 성립함은 직접 확인 가능하고 점화식에 의하여 초기항 몇 개를 직접 계산하면 다음과 같다.

$$a_2=2,\ a_3=a_4=3,\ a_5=a_6=a_7=4,\ a_8=5,\ a_9=5$$

$1\leq n\leq 9$에 대하여 $a_n\leq 2n$임을 직접 확인한 셈이므로

$$a_{n+1}=a_{\lfloor\frac{7n}{9}\rfloor}+a_{\lfloor\frac{n}{9}\rfloor}\leq 2\left\lfloor\frac{7n}{9}\right\rfloor+2\left\lfloor\frac{n}{9}\right\rfloor\leq 2\cdot\frac{8n}{9}\leq 2(n+1)$$

이므로 성립한다. 이제 $n\geq 9$이면 $\left\lfloor\dfrac{n}{9}\right\rfloor,\ \left\lfloor\dfrac{7n}{9}\right\rfloor\geq 1$이므로 위와 마찬가지로 하면

$$a_{n+1}=a_{\lfloor\frac{7n}{9}\rfloor}+a_{\lfloor\frac{n}{9}\rfloor}\leq 2\left\lfloor\frac{7n}{9}\right\rfloor+2\left\lfloor\frac{n}{9}\right\rfloor\leq 2\cdot\frac{8n}{9}$$

이고, $n\geq 10$에 대하여 $a_n\leq 2\cdot\dfrac{8}{9}n$이라 할 수 있다.

따라서 $n\geq 90$이면 $a_{n+1}\leq 2\cdot\dfrac{8}{9}\cdot\left(\left\lfloor\dfrac{7n}{9}\right\rfloor+\left\lfloor\dfrac{n}{9}\right\rfloor\right)\leq 2\cdot\dfrac{8^2}{9^2}n$이므로 $n\geq 91$이면 $a_n\leq 2\cdot\dfrac{8^2}{9^2}n$이다.

귀납법에 의하여 $n\geq x_k$, $x_0=1$, $x_{k+1}=9x_k+1$에 대하여 $a_n\leq 2\cdot\dfrac{8^k}{9^k}n$가 성립한다.

$\dfrac{8}{9}<1$이므로 $\dfrac{8^k}{9^k}<\dfrac{1}{2\cdot 2001!}$인 k를 선택할 수 있고

그러면 모든 $n\geq x_k$에 대하여 $a_n<\dfrac{n}{2001!}$이므로 증명은 완료된다.

31 실수 a, b가 $a^2(2a^2-4ab+3b^2)=3$, $b^2(3a^2-4ab+2b^2)=5$를 만족하면
$a^3+b^3=2(a+b)$를 만족함을 보이시오.

상당히 복잡해 보이는 조건식보다는 결론의 식을 분석하는 편이 훨씬 간편하다.
$a^3+b^3=2(a+b)$는 $(a+b)(a^2-ab+b^2)=2(a+b)$이므로 $a+b=0$ 또는 $a^2-ab+b^2=2$이다.
만일 $a+b=0$이면 $b=-a$를 가정에 대입했을 때 모순을 얻는다.
따라서 실제로 증명해야 하는 것은 $a^2-ab+b^2=2$이다.
이제 조건식이 a, b에 대한 4차식이므로 결론의 식도 마찬가지로 만드는 것이 당연하다.
즉, a^2-ab+b^2을 제곱하면 $\left(a^2-ab+b^2=\left(a-\dfrac{b}{2}\right)^2+\dfrac{3b^2}{4}\right.$ 은 음이 아니므로)

$$4=(a^2-ab+b^2)^2=a^4+a^2b^2+b^4-2a^3b-2ab^3+2a^2b^2$$
$$a^4-2a^3b+3a^2b^2-2ab^3+b^4=4$$

그런데 조건식은 $2a^4-4a^3b+3a^2b^2=3$, $3a^2b^2-4ab^3+2b^4=5$이어서 둘을 더하고 2로 나누면 위 식
과 동일하다.
이제 다른 접근법을 이용해 보도록 하자.
두 조건식을 더하면 다음과 같다.

$$2a^4-4a^3b+6a^2b^2-4ab^4+2b^4=8$$

2로 나누는 것이 정상이나 그러지 않고 이항계수에서 착안하여 식을 $a^4+b^4+(a-b)^4$으로
변형한다면 $a^4+b^4+(a-b)^4=8$이 되고, 17쪽 **28**번에서 다루었던 항등식을 상기해 보자.

$$\frac{a^4+b^4+(a+b)^4}{2}=\left(\frac{a^2+b^2+(a+b)^2}{2}\right)^2$$

$a^2-ab+b^2=\dfrac{a^2+b^2+(a-b)^2}{2}=2$이고 $a+b$를 곱하면 원하던 결과를 얻을 수 있다.

32 x, y가 $\dfrac{x^2+y^2}{x^2-y^2}+\dfrac{x^2-y^2}{x^2+y^2}=k$일 때 다음을 k로 나타내시오.

$$\frac{x^8+y^8}{x^8-y^8}+\frac{x^8-y^8}{x^8+y^8}$$

통분하면 다음을 확인할 수 있다.

$$k=\frac{(x^2+y^2)^2+(x^2-y^2)^2}{(x^2+y^2)(x^2-y^2)}=2\cdot\frac{x^4+y^4}{x^4-y^4}$$

결과식을 다시 이용하면

$$\frac{k}{2}+\frac{2}{k}=\frac{x^4+y^4}{x^4-y^4}+\frac{x^4-y^4}{x^4+y^4}=2\cdot\frac{x^8+y^8}{x^8-y^8}$$

이다. 따라서 다음을 얻는다.

$$\frac{x^8+y^8}{x^8-y^8}+\frac{x^8-y^8}{x^8+y^8}=\frac{k}{4}+\frac{1}{k}+\frac{2}{\dfrac{k}{2}+\dfrac{2}{k}}=\frac{k}{4}+\frac{1}{k}+\frac{4k}{k^2+4}$$

다른 접근법도 살펴보자. 핵심은 조건식과 구해야 하는 식이 x, y에 동시에 어떤 수를 곱하더라도 변하지 않는다는 사실이다. 또한 x, y에 관련된 식이라 보기보다는 x^2, y^2에 관련된 식으로 보는 편이 옳다. 이는 $t=\dfrac{x^2}{y^2}$에 관하여만 정리해도 충분함을 알려준다.

단 $y\neq0$의 조건이 필요하므로 $y=0$인 경우는 따로 다루도록 하자.
이 경우 조건식은 $2=k$가 되고,

$$\frac{x^8+y^8}{x^8-y^8}+\frac{x^8-y^8}{x^8+y^8}=2$$

이다. 이제 $y\neq0$이고, $t=\dfrac{x^2}{y^2}$으로 두자. 그러면 $x^2=ty^2$이고, 조건식은 다음과 같다.

$$\frac{x^2(t+1)}{x^2(t-1)}+\frac{x^2(t-1)}{x^2(t+1)}=k, \; 즉 \; \frac{t+1}{t-1}+\frac{t-1}{t+1}=k$$

t를 k로 나타내어 보자. 통분하여 정리하면

$$(t+1)^2+(t-1)^2=k(t^2-1), \; 2(t^2+1)=k(t^2-1)$$

이므로 $t^2(k-2)=k+2$이다. 따라서 $k\neq2$(그렇지 않으면 $k=-2$)이고, $t^2=\dfrac{k+2}{k-2}$이다.

$\dfrac{x^8+y^8}{x^8-y^8}+\dfrac{x^8-y^8}{x^8+y^8}=\dfrac{t^4+1}{t^4-1}+\dfrac{t^4-1}{t^4+1}$이고, $t^2=\dfrac{k+2}{k-2}$이므로 다음과 같다.

$$t^4-1=\frac{(k+2)^2}{(k-2)^2}-1=\frac{k^2+4k+4-(k^2-4k+4)}{(k-2)^2}=\frac{8k}{(k-2)^2}$$

$$t^4+1=\frac{(k+2)^2}{(k-2)^2}+1=\frac{k^2+4k+4+(k^2-4k+4)}{(k-2)^2}=\frac{2k^2+8}{(k-2)^2}$$

을 대입하면

$$\frac{t^4+1}{t^4-1}+\frac{t^4-1}{t^4+1}=\frac{8k}{8+2k^2}+\frac{8+2k^2}{8k}=\frac{4k}{4+k^2}+\frac{4+k^2}{4k}$$

이다. 만일 $y=0$이면 같은 답을 얻으므로($k=2$일 때 마지막 식은 2) 모든 경우에

$$\frac{x^8+y^8}{x^8-y^8}+\frac{x^8-y^8}{x^8+y^8}=\frac{4k}{4+k^2}+\frac{4+k^2}{4k}$$

라 할 수 있다.

33 다음을 만족하는 모든 양의 실수들을 구하시오.

$$x+\frac{y}{z}=y+\frac{z}{x}=z+\frac{x}{y}=2$$

x, y, z가 양수라는 것이 이 문제에서 큰 역할을 하는 힌트가 된다.
일단 세 식을 더해 보면

$$x+y+z+\frac{y}{z}+\frac{z}{x}+\frac{x}{y}=6$$

이다. 그런데 산술 – 기하 부등식에 의하여

$$\frac{y}{z}+\frac{z}{x}+\frac{x}{y}\geq 3$$

이어서 $x+y+z\leq 3$가 성립해야 한다. 주어진 식을

$$xz+y=2z, \ xy+z=2x, \ yz+x=2y$$

로 쓰고 세 식을 더하면

$$xy+yz+zx=x+y+z$$

이다. 그런데 $x^2+y^2+z^2\geq xy+yz+zx$이므로

$$x+y+z=xy+yz+zx\leq \frac{(x+y+z)^2}{3}$$

이다. 따라서 $x+y+z\geq 3$를 얻는다. 이미 $x+y+z\leq 3$이었으므로 $x+y+z=3$이어야 하고, 이전의 모든 부등식들이 등호가 성립해야 한다.
따라서 $x=y=z$이고, 대입하면 $x=y=z=1$만이 해가 된다.

34 최고차항 계수가 1인 2차 다항식 $f(x)$와 $g(x)$는 $f(g(x))=0$, $g(f(x))=0$이 실근을 갖지 않는 다항식이라고 한다.
$f(f(x))=0$과 $g(g(x))=0$ 중 적어도 하나는 실근을 갖지 않음을 보이시오.

귀류법을 이용하기 위하여 $f(f(x))=0$과 $g(g(x))=0$이 둘 다 적어도 하나의 실근을 갖는다고 가정해 보자.

그러면 $f(x)=a$가 실근을 가지는 f의 해 a가 존재하고, 따라서 다항식 $f-a$의 판별식은 음이 아니여야 한다.

이는 f의 판별식을 Δ_1이라 하면, $\Delta_1+4a \geq 0$를 의미하게 된다.

마찬가지로 하면 $g(x)=b$가 실근을 가지는 g의 해 b가 존재하고, Δ_2가 g의 판별식이라 하면, $\Delta_2+4b \geq 0$이다.

그러나 $f(g(x))$와 $g(f(x))$는 실근이 없으므로 방정식 $g(x)-a$와 $f(x)-b$는 실근을 가지지 않아야 한다.

따라서 그들의 판별식은 음이어야 하고, 즉 $\Delta_2+4a<0$, $\Delta_1+4b<0$이다.

먼저 논의한 두 부등식을 더하면 $\Delta_1+\Delta_2+4a+4b \geq 0$인데, $\Delta_1+\Delta_2+4a+4b<0$를 얻으므로 모순이다.

35 모든 x, $y > 0$에 대하여 다음을 보이시오.

$$\frac{2xy}{x+y} + \sqrt{\frac{x^2+y^2}{2}} \geq \frac{x+y}{2} + \sqrt{xy}$$

이항하면 다음을 얻는다.

$$\sqrt{\frac{x^2+y^2}{2}} - \sqrt{xy} \geq \frac{x+y}{2} - \frac{2xy}{x+y}$$

좌, 우변을 각각 정리하면

$$\sqrt{\frac{x^2+y^2}{2}} - \sqrt{xy} = \frac{\frac{x^2+y^2}{2} - xy}{\sqrt{xy} + \sqrt{\frac{x^2+y^2}{2}}} = \frac{(x-y)^2}{2\left(\sqrt{xy} + \sqrt{\frac{x^2+y^2}{2}}\right)}$$

$$\frac{x+y}{2} - \frac{2xy}{x+y} = \frac{(x+y)^2 - 4xy}{2(x+y)} = \frac{(x-y)^2}{2(x+y)}$$

이고, 따라서 주어진 식은 다음과 같다.

$$\frac{1}{2\left(\sqrt{xy} + \sqrt{\frac{x^2+y^2}{2}}\right)} \geq \frac{1}{2(x+y)} \,, \quad \sqrt{xy} + \sqrt{\frac{x^2+y^2}{2}} \leq x+y$$

이는 단순한 코시 부등식의 활용이다.

$$\left(\sqrt{xy} + \sqrt{\frac{x^2+y^2}{2}}\right)^2 \leq 2\left(\frac{x^2+y^2}{2} + xy\right) = (x+y)^2$$

36 2차 다항식 P는 모든 실수 x에 대하여 $P(x^3+x) \geq P(x^2+1)$를 만족한다고 할 때, P의 근들의 합을 구하시오.

$P(x) = ax^2 + bx + c$라 하면

$$P(x^3+x) - P(x^2+1) = ax^2(x^2+1)^2 + bx(x^2+1) - a(x^2+1)^2 - b(x^2+1)$$
$$= a(x^2+1)^2(x^2-1) + b(x-1)(x^2+1)$$
$$= (x-1)(x^2+1)(a(x+1)(x^2+1)+b)$$

이며, 언제나 음이 아니여야 하므로 모든 x에 대하여

$$(x-1)(a(x+1)(x^2+1)+b) \geq 0$$

임을 얻을 수 있다.

$x = 1+u$를 대입하면 모든 $u \neq 0$에 대하여 $a(u+2)(1+(1+u)^2)+b$는 u와 부호가 동일함을 유추할 수 있다.

u가 음수이고 0에 매우 근접한 경우는 $a(u+2)(1+(1+u)^2)+b$가 $4a+b$에 매우 근접하게 되고, 따라서 $4a+b$는 양수가 아니게 된다.

마찬가지로 u가 양수이고 0에 매우 근접한 경우는 $4a+b$가 음수가 아니게 되어 $4a+b=0$이고 P의 근들의 합인 $-\dfrac{b}{a} = 4$가 된다.

다른 풀이 1

이 문제에서 쓰인 핵심적인 명제는 "모든 x에 대하여 $Q(x)$가 $Q(x) \geq 0$인 다항식이라면 Q의 모든 근은 짝수 번씩 중복된다."이다.

이를 확인하기 위하여 $x=a$가 홀수인 m번 중복된다면 $G(a) \neq 0$인 어떤 다항식 G에 대하여 $Q(x) = (x-a)^m G(x)$로 쓰면 a를 중심으로 하는 어떤 구간에서 $G(a)$와 같은 부호를 갖게 된다. 그런데 $x > a$인 구간에서는 $(x-a)^m$은 양수이고, $x < a$인 구간에서는 음수이므로 Q가 a 중심의 어느 한 쪽에서는 음수가 되므로 모순이다.

이 문제에서 $P(x) = ax^2 + bx + c$로 잡고

$$Q(x) = P(x^3+x) - P(x^2+1)$$
$$= a(x^3+x)^2 + b(x^3+x) - a(x^2+1)^2 - b(x^2+1)$$
$$= ax^6 + ax^4 + bx^3 - (a+b)x^2 + bx - a - b$$

로 두면 정의에 의하여 $Q(1) = P(2) - P(2) = 0$이고, 따라서 $x=1$은 근이므로

$$Q(x) = (x-1)(ax^5 + ax^4 + 2ax^3 + (2a+b)x^2 + ax + a + b)$$

이다. 위의 결과에 의하여 $Q(x) \geq 0$는 $x=1$이 Q의 중근임을 의미하고, $8a+2b=0$이므로 $-\dfrac{b}{a} = 4$를 얻을 수 있다.

25

37 다음을 푸시오.

$$x^2 - 10x + 1 = \sqrt{x}(x+1)$$

x가 방정식의 한 근이라고 하자. 그러면 $x \geq 0$이고, $x = 0$은 명백히 해가 아니므로 $x > 0$이다.
이제 간접적인 접근법을 먼저 살펴보도록 하자.
x로 주어진 식을 나누면 다음과 같다.

$$x - 10 + \frac{1}{x} = \sqrt{x} + \frac{1}{\sqrt{x}}$$

$y = \sqrt{x} + \dfrac{1}{\sqrt{x}}$로 치환하면 $x + \dfrac{1}{x} + 2 = y^2$을 먼저 얻을 수 있다.

따라서 주어진 식은 $y^2 - 12 = y$이고, $y = 4$, $y = -3$을 얻을 수 있다.

$y > 0$이므로 $y = -3$은 해가 될 수 없다. 따라서 $y = 4$이고, $x + \dfrac{1}{x} = y^2 - 2 = 14$이다.

$x^2 - 14x + 1 = 0$이므로 $7 \pm 4\sqrt{3}$을 얻고, 둘 다 양수이므로 둘 다 해가 된다.

38 다항식 $x^3 + ax^2 + bx + c$는 세 실근을 갖는다.
만일 $-2 \leq a + b + c \leq 0$이면 세 근 중 적어도 하나는 $[0,\ 2]$에 속하게 됨을 보이시오.

x_1, x_2, x_3를 방정식의 해라고 하고, 다항식을

$$x^3 + ax^2 + bx + c = (x - x_1)(x - x_2)(x - x_3)$$

로 두자. $x = 1$을 대입하면

$$1 + a + b + c = (1 - x_1)(1 - x_2)(1 - x_3)$$

이고, 가정과 결합하면

$$|1 - x_1| \cdot |1 - x_2| \cdot |1 - x_3| = |1 + a + b + c| \leq 1$$

이다. 따라서 $|1 - x_1|$, $|1 - x_2|$, $|1 - x_3|$ 중 가장 작은 것을 일반성을 잃지 않고 $|1 - x_1|$이라 하면, 이것은 1을 넘지 않는다. 따라서 $x_1 \in [0,\ 2]$라 할 수 있으므로 증명은 완료된다.

39 다음의 변수가 x_1, x_2, x_3인 연립방정식을 푸시오.

$$\begin{cases} a_{11}x_1 + a_{12}x_2 + a_{13}x_3 = 0 \\ a_{21}x_1 + a_{22}x_2 + a_{23}x_3 = 0 \\ a_{31}x_1 + a_{32}x_2 + a_{33}x_3 = 0 \end{cases}$$

(a) a_{11}, a_{22}, a_{33}은 양수이다.

(b) 나머지 계수들은 음수이다.

(c) 각 방정식에서 계수의 합은 양수이다.

위의 세 조건을 만족하면 주어진 연립방정식은 $x_1 = x_2 = x_3 = 0$만을 해로 가짐을 보인다.

(x_1, x_2, x_3)는 연립방정식의 한 근이라고 하자.

대칭성에 의하여 $|x_1|$이 $|x_1|$, $|x_2|$, $|x_3|$ 중 가장 크다고 가정할 수 있다.

첫 번째 식으로부터

$$|a_{11}x_1| = |a_{12}x_2 + a_{13}x_3| \leq |a_{12}| \cdot |x_2| + |a_{13}| \cdot |x_3| \leq (|a_{12}| + |a_{13}|)|x_1|$$
$$(|a_{11}| - |a_{12}| - |a_{13}|)|x_1| \leq 0$$

이다. 이제 조건을 다시 살펴보면

$$|a_{11}| - |a_{12}| - |a_{13}| = a_{11} + a_{12} + a_{13} > 0$$

이어서 $|x_1| \leq 0$이므로 $x_1 = 0$이다.

$|x_1|$이 $|x_1|$, $|x_2|$, $|x_3|$ 중 최대이므로 $x_1 = x_2 = x_3 = 0$이 성립한다.

40 다음을 동시에 만족시키는 양의 실수 t가 존재하도록 하는 양의 실수들의 순서쌍 (x, y, z)를 모두 구하시오.

$$\frac{1}{x}+\frac{1}{y}+\frac{1}{z}+t\leq 4, \; x^2+y^2+z^2+\frac{2}{t}\leq 5$$

x, y, z, t가 위 조건식을 만족하는 순서쌍이라 하자. 그러면

$$8\geq 2t+\frac{2}{x}+\frac{2}{y}+\frac{2}{z}, \; 5\geq \frac{2}{t}+x^2+y^2+z^2$$

이므로, 부등식을 더해서

$$13\geq 2\left(t+\frac{1}{t}\right)+x^2+\frac{2}{x}+y^2+\frac{2}{y}+z^2+\frac{2}{z}$$

를 얻을 수 있다. 이제 산술 – 기하 부등식에 의하여

$$x^2+\frac{2}{x}=x^2+\frac{1}{x}+\frac{1}{x}\geq 3\sqrt[3]{x^2\cdot\frac{1}{x^2}}=3$$

이므로, 이들을 더하면

$$13\geq 9+2\left(t+\frac{1}{t}\right)$$

이고, $t+\frac{1}{t}\leq 2$는 $(t-1)^2\leq 0$이다. 이는 $t=1$이고, 이전의 모든 부등식들도 등호가 성립해야 함을 의미하므로 $x=y=z=1$만이 유일한 해가 된다.

41 $a+b+c=0$이면 다음이 성립함을 보이시오.

$$\left(\frac{a}{b-c}+\frac{b}{c-a}+\frac{c}{a-b}\right)\left(\frac{b-c}{a}+\frac{c-a}{b}+\frac{a-b}{c}\right)=9$$

각 인수를 따로 정리해 보자.

$$\frac{a}{b-c}+\frac{b}{c-a}+\frac{c}{a-b}=\frac{a(c-a)(a-b)+b(b-c)(a-b)+c(b-c)(c-a)}{(a-b)(b-c)(c-a)}$$

이고, 분자를 정리하여 재배열하면 다음과 같다.

$$a(c-a)(a-b)+b(b-c)(a-b)+c(b-c)(c-a)$$
$$=a^2(b+c)+b^2(c+a)+c^2(a+b)-(a^3+b^3+c^3+3abc)$$

$a+b+c=0$이므로 $a^3+b^3+c^3=3abc$임을 알 수 있고,

$$a^2(b+c)+b^2(c+a)+c^2(a+b)=-a^3-b^3-c^3=-3abc$$

이므로

$$\frac{a}{b-c}+\frac{b}{c-a}+\frac{c}{a-b}=-\frac{9abc}{(a-b)(b-c)(c-a)}$$

이다. 두 번째 인수는 $c-a=-((a-b)+(b-c))$로 바꾸면 다음과 같다.

$$\frac{b-c}{a}+\frac{c-a}{b}+\frac{a-b}{c}=\frac{b-c}{a}-\frac{a-b}{b}-\frac{b-c}{b}+\frac{a-b}{c}$$
$$=(b-c)\left(\frac{1}{a}-\frac{1}{b}\right)+(a-b)\left(\frac{1}{c}-\frac{1}{b}\right)$$
$$=-\frac{(a-b)(b-c)}{ab}+\frac{(a-b)(b-c)}{bc}$$
$$=-\frac{(a-b)(b-c)(c-a)}{abc}$$

둘을 결합하면 결론을 얻을 수 있다.

42 a, b, c, x, y, z, m, n은 $\sqrt[3]{a}+\sqrt[3]{b}+\sqrt[3]{c}=\sqrt[3]{m}$, $\sqrt{x}+\sqrt{y}+\sqrt{z}=\sqrt{n}$인 양의 실수들일 때 다음을 보이시오.

$$\frac{a}{x}+\frac{b}{y}+\frac{c}{z}\geq\frac{m}{n}$$

$A=\sqrt[3]{a}$, $B=\sqrt[3]{b}$, $C=\sqrt[3]{c}$, $X=\sqrt{x}$, $Y=\sqrt{y}$, $Z=\sqrt{z}$라 하면 조건식은

$$m=(A+B+C)^3,\ n=(X+Y+Z)^2$$

이 되고, 증명해야 하는 식은 다음과 같다.

$$\frac{A^3}{X^2}+\frac{B^3}{Y^2}+\frac{C^3}{Z^2}\geq\frac{(A+B+C)^3}{(X+Y+Z)^2}$$

이는 헬더 부등식에 의하여 명백하다.

$$(X+Y+Z)(X+Y+Z)\left(\frac{A^3}{X^2}+\frac{B^3}{Y^2}+\frac{C^3}{Z^2}\right)\geq\left(\sqrt[3]{X^2\cdot\frac{A^3}{X^2}}+\sqrt[3]{Y^2\cdot\frac{B^3}{Y^2}}+\sqrt[3]{Z^2\cdot\frac{C^3}{Z^2}}\right)^3$$
$$=(A+B+C)^3$$

43 다음을 만족하는 모든 양의 정수들의 순서쌍을 구하시오.

$$x^2y+y^2z+z^2x=xy^2+yz^2+zx^2=111$$

핵심적인 관계식은

$$x^2y+y^2z+z^2x=xy^2+yz^2+zx^2$$

이다. 즉,

$$xy(x-y)+yz(y-z)+zx(z-x)=0$$

이다. $z-x=-((x-y)+(y-z))$이므로 다음과 같다.

$$xy(x-y)+yz(y-z)-zx(x-y)-zx(y-z)=0$$
$$(xy-zx)(x-y)+(yz-zx)(y-z)=0$$

즉, $(x-y)(y-z)(z-x)=0$을 얻는다.
그러면 셋 중 어느 둘이 같으므로 일반성을 잃지 않고 $y=z$라 하자.

$$xy^2+y^3+yx^2=111, \text{ 즉 } y(xy+y^2+x^2)=111$$

인데, $111=3\cdot37$이고 x, y, z는 양의 정수들이라 했으므로 다음과 같다.

$$xy+y^2+x^2>y$$

따라서 $y=1$ 또는 $y=3$이다.
$y=1$이면, $x^2+x+1=111$이므로 $x=10$이고,
$y=3$이면, $x^2+3x+9=37$이므로 $x=4$이다.
결국 $(x, y, z)=(10, 1, 1), (4, 3, 3)$이 해이다.

44 a, b, c는 다음을 만족하는 0이 아닌 실수들이다.

$$\frac{1}{a^3}+\frac{1}{b^3}+\frac{1}{c^3}=\frac{1}{a^3+b^3+c^3}$$

다음 식이 성립함을 보이시오.

$$\frac{1}{a^5}+\frac{1}{b^5}+\frac{1}{c^5}=\frac{1}{a^5+b^5+c^5}$$

조건식과 증명해야 하는 식을 관찰하다 보면 자연스러운 의문이 생긴다.

0이 아닌 실수 x, y, z에 대하여 $\dfrac{1}{x}+\dfrac{1}{y}+\dfrac{1}{z}=\dfrac{1}{x+y+z}$인 경우는 언제인가? 이는

$$\frac{1}{x}+\frac{1}{y}=\frac{1}{x+y+z}-\frac{1}{z}, \ \frac{x+y}{xy}=-\frac{x+y}{z(x+y+z)}$$

이므로 $x+y=0$이면 성립한다. $x+y\neq0$임을 가정하면

$$\frac{1}{xy}=-\frac{1}{z(x+y+z)}, \ zx+zy+z^2+xy=0, \ (z+x)(z+y)=0$$

을 의미하므로 $\dfrac{1}{x}+\dfrac{1}{y}+\dfrac{1}{z}=\dfrac{1}{x+y+z}$은 x, y, z 중 어느 둘의 합이 0일 때에만 성립함을 알 수 있다.

＊ 실제로 통분하여 곱하면 $(x+y+z)(xy+yz+zx)-xyz=0$이고
 $(x+y+z)(xy+yz+zx)-xyz=pq-r$임을 상기하자.

원 문제로 돌아가서 만일 $a^3+b^3=0$이면 a, b는 실수이므로 $a=-b$이고, $a^5+b^5=0$이므로
$\dfrac{1}{a^5}+\dfrac{1}{b^5}+\dfrac{1}{c^5}=\dfrac{1}{a^5+b^5+c^5}$도 명백하다.

45 다음의 연립방정식을 0이 아닌 실수들에 대하여 푸시오.

$$\begin{cases} \dfrac{7}{x} - \dfrac{27}{y} = 2x^2 \\ \dfrac{9}{y} - \dfrac{21}{x} = 2y^2 \end{cases}$$

일단 이 문제는 변수를 $\dfrac{1}{x}$, $\dfrac{1}{y}$로 두도록 하자. 이는 일차연립 방정식이므로 그리 어렵지 않다.

$$-\frac{28}{x} = x^2 + 3y^2, \quad -\frac{36}{y} = 3x^2 + y^2$$

첫 번째 식에 x를, 두 번째 식에 y를 곱하면
$x^3 + 3xy^2 = -28$, $3x^2y + y^3 = -36$인데 여기서 $(x+y)^3$, $(x-y)^3$의 식을 쉽게 떠올릴 수 있다.
$(x+y)^3 = -64$, $(x-y)^3 = 8$이므로 $x+y = -4$, $x-y = 2$이다.
따라서 $x = -1$, $y = -3$이다.

46 다음의 정수 부분을 구하시오.

$$S = \sqrt{2} + \sqrt[3]{\frac{3}{2}} + \cdots + \sqrt[2013]{\frac{2013}{2012}}$$

$S = \sum\limits_{k=1}^{2012} \sqrt[k+1]{1 + \dfrac{1}{k}}$인데, $1 < \sqrt[k+1]{1 + \dfrac{1}{k}} \leq 1 + \dfrac{1}{k(k+1)}$이 성립한다.

우변은 베르누이 부등식에 의하여 성립하며, 이는 이항계수 공식의 특수 경우로도 볼 수 있다.

$$\left(1 + \frac{1}{k(k+1)}\right)^{k+1} \geq 1 + (k+1) \cdot \frac{1}{k(k+1)} = 1 + \frac{1}{k}$$

따라서

$$2012 < S < 2012 + \sum_{k=1}^{2012} \frac{1}{k(k+1)}$$

$$\sum_{k=1}^{2012} \frac{1}{k(k+1)} = \sum_{k=1}^{2012} \left(\frac{1}{k} - \frac{1}{k+1}\right) = 1 - \frac{1}{2013} < 1$$

을 얻으므로 $[S] = 2012$이다.

47 a, b, $c>0$에 대하여 다음을 보이시오.

$$\frac{a^3}{b^2+c^2}+\frac{b^3}{c^2+a^2}+\frac{c^3}{a^2+b^2}\geq\frac{a+b+c}{2}$$

$$\frac{a^3}{b^2+c^2}-\frac{a}{2}=\frac{a(2a^2-b^2-c^2)}{2(b^2+c^2)}=\frac{a(a^2-b^2)}{2(b^2+c^2)}+\frac{a(a^2-c^2)}{2(b^2+c^2)}$$

이므로 분모에 따라 다시 재배열하면 다음과 같다.

$$\frac{a^3}{b^2+c^2}+\frac{b^3}{c^2+a^2}+\frac{c^3}{a^2+b^2}-\frac{a+b+c}{2}$$
$$=\sum_{cyc}\left(\frac{a(a^2-b^2)}{2(b^2+c^2)}+\frac{b(b^2-a^2)}{2(a^2+c^2)}\right)$$
$$=\sum_{cyc}(a^2-b^2)\left(\frac{a}{2(b^2+c^2)}-\frac{b}{2(a^2+c^2)}\right)$$

마지막 항의 뒷부분도 $a=b$이면 0임을 알 수 있으므로, $a-b$로 묶어낼 수 있다.

$$\frac{a}{2(b^2+c^2)}-\frac{b}{2(a^2+c^2)}=\frac{a(a^2+c^2)-b(b^2+c^2)}{2(a^2+c^2)(b^2+c^2)}$$
$$=\frac{(a-b)(a^2+ab+b^2+c^2)}{2(a^2+c^2)(b^2+c^2)}$$

위 식에 대입하고 $(a+b)(a^2+ab+b^2+c^2)>0$임을 알면

$$\frac{a^3}{b^2+c^2}+\frac{b^3}{c^2+a^2}+\frac{c^3}{a^2+b^2}-\frac{a+b+c}{2}$$
$$=\sum_{cyc}\frac{(a-b)^2(a+b)(a^2+ab+b^2+c^2)}{2(a^2+c^2)(b^2+c^2)}\geq0$$

이고, 등호는 $a=b=c$인 경우에만 성립한다.

48 다음을 실수에 대하여 푸시오.

$$x^3+1=2\sqrt[3]{2x-1}$$

직접적으로 계산하여 풀기에는 다소 어려우므로 새로운 미지수 $y=\sqrt[3]{2x-1}$를 도입하면
$x^3+1=2y$이고 $y^3=2x-1$, $y^3+1=2x$이다.

$x>y$임을 가정하면 $x^3+1>y^3+1$이어서 $2y>2x$, $y>x$이므로 모순이다.

$x<y$인 경우에도 마찬가지이므로 $x=y$이고 $x^3-2x+1=0$이다.

$x=1$이 해임은 명백하므로, $x-1$로 인수분해하면 다음과 같다.

$$x^3-2x+1=x^3-x-(x-1)=(x-1)(x^2+x-1)$$

따라서 해는 1, $\dfrac{-1\pm\sqrt{5}}{2}$이다.

49 모든 자연수 n에 관하여 다음을 보이시오.

$$\sum_{k=1}^{n^2}\{\sqrt{k}\}\le\frac{n^2-1}{2}$$

n에 관한 귀납법을 이용하자. $n=1$인 경우는 명백하다.

n일 때 성립함을 가정하고, $n+1$에 대하여 증명하자.

$$\sum_{k=1}^{(n+1)^2}\{\sqrt{k}\}=\sum_{k=1}^{n^2}\{\sqrt{k}\}+\sum_{k=n^2+1}^{(n+1)^2}\{\sqrt{k}\}$$

이므로

$$\sum_{k=n^2+1}^{(n+1)^2}\{\sqrt{k}\}\le\frac{(n+1)^2-1-(n^2-1)}{2}=\frac{2n+1}{2}$$

임을 보이면 충분하다.

이제 $n^2+1\le k<(n+1)^2$에 대하여 $\lfloor\sqrt{k}\rfloor=n$이고, $k=(n+1)^2$일 때에는 $\{\sqrt{k}\}=0$이므로

$\displaystyle\sum_{k=n^2+1}^{(n+1)^2-1}(\sqrt{k}-n)\le\frac{2n+1}{2}$임을 보이면 충분하다.

이를 다시 쓰면

$$\sum_{k=1}^{2n}(\sqrt{k+n^2}-n)\le\frac{2n+1}{2}$$

$$\sqrt{k+n^2}-n=\frac{k+n^2-n^2}{n+\sqrt{k+n^2}}<\frac{k}{2n}$$

이므로

$$\sum_{k=1}^{2n}(\sqrt{k+n^2}-n)\le\sum_{k=1}^{2n}\frac{k}{2n}=\frac{2n(2n+1)}{4n}=\frac{2n+1}{2}$$

임을 얻을 수 있다.

50

a, b는 실수일 때 다음 연립방정식을 실수 범위에서 푸시오.

$$\begin{cases} x+y=\sqrt[3]{a+b} \\ x^4-y^4=ax-by \end{cases}$$

주어진 식을 다음과 같이 변형하면 a, b에 관한 연립방정식으로 생각할 수 있다.

$$\begin{cases} (x+y)^3=a+b \\ x^4-y^4=ax-by \end{cases}$$

$b=(x+y)^3-a$이므로 두 번째 식에 대입하면

$$x^4-y^4=ax-y(x+y)^3+ay$$
$$a(x+y)=y(x+y)^3+x^4-y^4=(x+y)(y(x+y)^2+(x-y)(x^2+y^2))$$

$x+y=0$을 가정하면 $a+b=0$을 얻는다. 따라서 $a+b\neq0$이면 $x+y=0$를 만족시킬 수 없고, $a+b=0$이면 모든 $t\in\boldsymbol{R}$에 대하여 $(t, -t)$는 해가 된다.

이제 $x+y\neq0$을 가정하면

$$a=y(x+y)^2+(x-y)(x^2+y^2)=y(x^2+2xy+y^2)+x^3+xy^2-x^2y-y^3=3xy^2+x^3$$
$$b=(x+y)^3-a=(x+y)^3-(3xy^2+x^3)=y^3+3x^2y$$

이다.

$$a-b=x^3+3xy^2-3x^2y-y^3=(x-y)^3$$

이므로

$$\begin{cases} x+y=\sqrt[3]{a+b} \\ x-y=\sqrt[3]{a-b} \end{cases}$$

$$x=\frac{\sqrt[3]{a+b}+\sqrt[3]{a-b}}{2},\ y=\frac{\sqrt[3]{a+b}-\sqrt[3]{a-b}}{2}$$

이다.

51 모든 a, b, $c > 0$에 대하여 다음을 보이시오.

$$\frac{abc}{a^3+b^3+abc}+\frac{abc}{b^3+c^3+abc}+\frac{abc}{c^3+a^3+abc} \leq 1$$

$a^3+b^3=(a+b)(a^2-ab+b^2) \geq (a+b)ab$이므로

$$a^3+b^3+abc \geq ab(a+b+c), \quad \frac{abc}{a^3+b^3+abc} \leq \frac{c}{a+b+c}$$

이다. 이들을 모두 더하면 간단히 얻을 수 있다.

52 어떤 수열을 다음과 같이 정의할 때 a_n의 식을 구하시오.

$$a_1=1, \quad a_{n+1}=\frac{1+4a_n+\sqrt{1+24a_n}}{16}$$

$b_n=\sqrt{1+24a_n}$으로 두고 문제를 단순화해 보자.

$a_n=\dfrac{b_n^2-1}{24}$이므로

$$\frac{4}{6}(b_{n+1}^2-1)=1+\frac{b_n^2-1}{6}+b_n, \quad 4b_{n+1}^2=b_n^2+6b_n+9=(b_n+3)^2$$

이고, $b_n>0$, $b_{n+1}>0$이므로 $2b_{n+1}=b_n+3$을 얻을 수 있다.

이제 선형 점화식이므로 훨씬 수월하게 정리할 수 있다.

$2(b_{n+1}-\alpha)=b_n-\alpha$로 두면 $\alpha=3$을 얻을 수 있다.

수열 $(b_n-3)_n$은 초항이 $b_1-3=\sqrt{1+24a_1}-3=5-3=2$이고, 공비가 $\dfrac{1}{2}$인 등비수열이어서

$$b_n-3=2 \cdot 2^{1-n}, \quad b_n=3+2^{2-n}$$

을 얻는다. $a_n=\dfrac{b_n^2-1}{24}$이므로

$$a_n=\frac{(3+2^{2-n})^2-1}{24}$$

이다.

01 x, y가 양의 실수들일 때 $x * y = \dfrac{x+y}{1+xy}$로 정의하자.

$(\cdots(((2*3)*4)*5)\cdots)*1995$를 구하시오.

핵심은 다음의 항등식을 관찰하는 것이다.

$$\frac{1+x*y}{1-x*y} = \frac{1+\dfrac{x+y}{1+xy}}{1-\dfrac{x+y}{1+xy}} = \frac{(1+x)(1+y)}{(1-x)(1-y)} = \frac{1+x}{1-x} \cdot \frac{1+y}{1-y}$$

귀납법에 의하여 $z = (\cdots(((x_1*x_2)*x_3)\cdots)*x_k$로 두면

$\dfrac{1+z}{1-z} = \dfrac{1+x_1}{1-x_1} \cdot \cdots \cdot \dfrac{1+x_k}{1-x_k}$ 임을 추론할 수 있다.

$$\frac{1+(\cdots(((2*3)*4)*5)\cdots)*1995}{1-(\cdots(((2*3)*4)*5)\cdots)*1995} = \frac{1+2}{1-2} \cdot \frac{1+3}{1-3} \cdot \cdots \cdot \frac{1+1995}{1-1995}$$

$$= \frac{3 \cdot 4 \cdot \cdots \cdot 1996}{(-1)^{1994} \cdot 1 \cdot 2 \cdot \cdots \cdot 1994} = \frac{1995 \cdot 1996}{2}$$

이 식을 풀면

$$(\cdots(((2*3)*4)*5)\cdots)*1995 = \frac{1991009}{1991011}$$

이다.

02 어느 세 실수가 주어져 있는데, 임의의 두 수의 곱의 소수 부분이 $\frac{1}{2}$이라고 한다.
이 수들은 무리수임을 보이시오.

주어진 세 수를 a, b, c라 하자. 조건에 의하여 다음을 만족하는 정수 x, y, z를 찾을 수 있다.

$$bc=x+\frac{1}{2},\ ca=y+\frac{1}{2},\ ab=z+\frac{1}{2}$$

abc가 무리수임을 증명할 수 있다면

$$a=\frac{abc}{bc}=\frac{abc}{x+\frac{1}{2}}$$

가 무리수이므로 마찬가지로 b, c도 적용하면 증명은 종료된다.
따라서 abc가 유리수임을 가정해 보자. 처음의 세 식을 곱하면 다음과 같다.

$$(abc)^2=\left(x+\frac{1}{2}\right)\left(y+\frac{1}{2}\right)\left(z+\frac{1}{2}\right),\ 2(2abc)^2=(2x+1)(2y+1)(2z+1)$$

$q\neq0$이고 서로소인 정수 p, q에 대하여 $2abc=\frac{p}{q}$로 두면
2로 $(2x+1)(2y+1)(2z+1)q^2$을 나누어야 하므로 $2\mid q^2$이다. 이는 q가 짝수임을 의미한다.
그러면

$$4\mid(2x+1)(2y+1)(2z+1)q^2=2p^2$$

이어야 해서 2가 p^2을 나누어야 하므로 $2\mid p$이다.
이는 p, q가 서로소라는 가정에 모순이므로 abc가 무리수임이 증명된다.

* 학생들은 아마도 이 문제는 $\sqrt{2}$가 무리수임을 증명하는 전형적인 문제의 변형임을 이미 알아챘을
 지도 모르겠다.

03 a, b, c는 다음을 만족하는 실수들이다.

$$\begin{cases} (a+b)(b+c)(c+a)=abc \\ (a^3+b^3)(b^3+c^3)(c^3+a^3)=a^3b^3c^3 \end{cases}$$

$abc=0$임을 보이시오.

귀류법을 이용하기 위하여 a, b, c 중 어느 것도 0이 아님을 가정해 보자.
두 번째 식은

$$(a+b)(b+c)(c+a)(a^2-ab+b^2)(b^2-bc+c^2)(c^2-ca+a^2)=(abc)^3$$

이므로 처음의 식과 결합하고 $abc\neq0$으로 나누면 다음과 같다.

$$(a^2-ab+b^2)(b^2-bc+c^2)(c^2-ca+a^2)=a^2b^2c^2$$

그런데 산술−기하 부등식을 이용하면

$$a^2+b^2\geq2|ab|\geq ab+|ab|$$이므로 $a^2-ab+b^2\geq|ab|$

이다. 등호는 오직 $|a|=|b|$이고, $ab=|ab|$인 경우, 즉 $a=b$인 경우에만 성립한다.
마찬가지로 나머지 식들도 정리하여 곱하면 다음과 같다.

$$(a^2-ab+b^2)(b^2-bc+c^2)(c^2-ca+a^2)\geq|ab|\cdot|bc|\cdot|ca|=a^2b^2c^2$$

등호가 성립하려면 이전의 모든 부등식들에서도 등호가 성립해야 하므로
$a=b=c$이다. 그런데 처음의 식에 대입하면 $8a^3=a^3$, $a=0$이어야 하므로 가정에 모순된다.
따라서 처음의 가정이 틀렸고, $abc=0$임을 확인할 수 있다.

04 실수 a, b는 $a^3-3a^2+5a-17=0$, $b^3-3b^2+5b+11=0$을 만족할 때 $a+b$를 구하시오.

$x=a-1$, $y=b-1$로 두면

$$a^3-3a^2+5a-17=a^3-3a^2+3a-1+2a-16$$
$$=x^3+2(a-1)-14=x^3+2x-14$$

이므로 $x^3+2x=14$를 얻고, 마찬가지로 하면 두 번째 식은 $y^3+2y=-14$를 얻는다.
이 둘을 더하면

$$x^3+y^3+2(x+y)=0, \quad (x+y)(x^2-xy+y^2+2)=0$$

인데

$$x^2-xy+y^2+2=\left(x-\frac{y}{2}\right)^2+\frac{3}{4}y^2+2>0$$

이므로 $x+y=0$, $a+b=2$임을 확인할 수 있다.

$x^3+y^3+2(x+y)=0$에서 결론을 추론할 다른 방법은 $f(x)=x^3+2x$가 실수 전체에서 증가함수(증가 함수들의 합은 증가함수)임을 인지하고, 준 식은 $f(x)=f(-y)$이므로 $x=-y$, 즉 $x+y=0$임을 확인하는 것이다.

05 다음이 유리수임을 보이고 실제로 간단한 형태로 나타내시오.

$$\sqrt{1+\frac{1}{1^2}+\frac{1}{2^2}}+\sqrt{1+\frac{1}{2^2}+\frac{1}{3^2}}+\cdots+\sqrt{1+\frac{1}{1999^2}+\frac{1}{2000^2}}$$

먼저 일반항을 관찰해 보자.

$$\sqrt{1+\frac{1}{n^2}+\frac{1}{(n+1)^2}}=\frac{\sqrt{n^2(n+1)^2+n^2+(n+1)^2}}{n(n+1)}$$

이고, 분자를 전개하자.

$$n^2(n+1)^2+n^2+(n+1)^2=n^4+2n^3+n^2+n^2+n^2+2n+1$$
$$=n^4+2n^3+3n^2+2n+1$$
$$=(n^2+n+1)^2$$

따라서

$$\sqrt{1+\frac{1}{n^2}+\frac{1}{(n+1)^2}}=\frac{n^2+n+1}{n(n+1)}=1+\frac{1}{n(n+1)}=1+\frac{1}{n}-\frac{1}{n+1}$$

이고, 식의 각 유리수임은 이미 증명된 셈이다.
계산을 위하여 텔레스코핑 합을 이용하면

$$\sqrt{1+\frac{1}{1^2}+\frac{1}{2^2}}+\sqrt{1+\frac{1}{2^2}+\frac{1}{3^2}}+\cdots+\sqrt{1+\frac{1}{1999^2}+\frac{1}{2000^2}}$$
$$=\left(1+\frac{1}{1}-\frac{1}{2}\right)+\left(1+\frac{1}{2}-\frac{1}{3}\right)+\cdots+\left(1+\frac{1}{1999}-\frac{1}{2000}\right)$$
$$=1999+\frac{1}{1}-\frac{1}{2000}$$
$$=2000-\frac{1}{2000}$$
$$=\frac{3999999}{2000}$$

이다.

06 $\sqrt[5]{2+\sqrt{3}}+\sqrt[5]{2-\sqrt{3}}$을 한 근으로 갖는 정수 계수 방정식을 구하시오.

$a=\sqrt[5]{2+\sqrt{3}},\ b=\sqrt[5]{2-\sqrt{3}}$이라 하자.

가장 핵심적인 식은

$$ab=\sqrt[5]{(2+\sqrt{3})(2-\sqrt{3})}=1$$

이다. $a^5+b^5=4$이므로 $S=a+b$를 근으로 갖는 정수 계수 방정식을 찾으면 된다. $ab=1$이므로

$$4=a^5+b^5=(a+b)(a^4-a^3b+a^2b^2-ab^3+b^4)=S(a^4+b^4-(a^2+b^2)+1)$$

이다. 그런데

$$a^2+b^2=S^2-2ab=S^2-2$$
$$a^4+b^4=(a^2+b^2)^2-2a^2b^2=(S^2-2)^2-2=S^4-4S^2+2$$
$$4=S(S^4-4S^2+2-S^2+2+1)$$

이므로

$$x^5-5x^3+5x-4=0$$

를 얻는다. 이는 다항식 x^5-5x^3+5x-4가 문제의 답이며, $\sqrt[5]{2+\sqrt{3}}+\sqrt[5]{2-\sqrt{3}}$을 한 근으로 갖는 정수 계수 방정식 중 5차가 최소임을 간단히 증명할 수 있다.

07 실수 범위에서 다음 방정식을 푸시오.

$$(3x+1)(4x+1)(6x+1)(12x+1)=5$$

좌변의 각 항에 적당한 수들을 곱하여 어떠한 2차식의 계산으로 줄여갈 것이다.
$3x+1$에 4, $4x+1$에 3, $6x+1$에 2를 곱하면

$$(12x+4)(12x+3)(12x+2)(12x+1)=120$$

$t=12x$로 두면

$$(t+1)(t+2)(t+3)(t+4)=120$$

이어서 처음과 마지막, 두 번째와 세 번째를 곱하면

$$(t^2+5t+4)(t^2+5t+6)=120$$

이다.
$y=t^2+5t+4$로 두면

$$y(y+2)=120$$

의 이차식이 되고, $y=-12$와 $y=10$이므로 $t^2+5t+16=0$과 $t^2+5t-6=0$을 풀면 된다.
첫 번째 방정식은 해가 없고, 두 번째 방정식은 $t=-6$과 $t=1$을 얻으므로
$t=12x$임을 다시 고려하면 $x=\dfrac{1}{12}$, $-\dfrac{1}{2}$을 얻는다.

08 n은 양의 정수일 때 다음 방정식의 실근을 구하시오.

$$\lfloor x \rfloor + \lfloor 2x \rfloor + \cdots + \lfloor nx \rfloor = \frac{n(n+1)}{2}$$

x가 방정식의 해라고 하자. 그러면

$$\frac{n(n+1)}{2}=\lfloor x \rfloor + \lfloor 2x \rfloor + \cdots + \lfloor nx \rfloor \le x+2x+\cdots+nx=\frac{n(n+1)}{2}x$$

이므로 $x \ge 1$이어서 $x=1+y$, $y \ge 0$으로 둘 수 있다. 그러면

$$\lfloor kx \rfloor = k + \lfloor ky \rfloor$$

이므로 다음과 같다.

$$1+\lfloor y \rfloor + 2 + \lfloor 2y \rfloor + \cdots + n + \lfloor ny \rfloor = \frac{n(n+1)}{2}, \ \lfloor y \rfloor + \lfloor 2y \rfloor + \cdots + \lfloor ny \rfloor = 0$$

$\lfloor y \rfloor, \cdots, \lfloor ny \rfloor$는 모두 음이 아니므로 위의 등식은 $\lfloor y \rfloor, \cdots, \lfloor ny \rfloor$이 모두 0일 때에만 성립한다.
이는 $y < \dfrac{1}{n}$임을 의미하므로 $x \in \left[1, \ 1+\dfrac{1}{n} \right)$이다.

09 a_1, a_2, a_3, a_4, a_5 중 임의의 두 수는 1 이상의 차이가 나고, 다음을 만족하는 실수 k가

존재할 때 $k^2 \geq \dfrac{25}{3}$임을 보이시오.

$$\begin{cases} a_1+a_2+a_3+a_4+a_5=2k \\ a_1^2+a_2^2+a_3^2+a_4^2+a_5^2=2k^2 \end{cases}$$

대칭성에 의하여 $a_5 > a_4 > \cdots > a_1$임을 가정할 수 있다.

조건에 의하여 모든 i에 대하여 $a_{i+1} - a_i \geq 1$이므로

모든 $5 \geq i > j \geq 1$에 대하여

$$a_i - a_j = a_i - a_{i-1} + a_{i-1} - a_{i-2} + \cdots + a_{j+1} - a_j \geq i - j$$

이다. 따라서

$$\sum_{1 \leq j < i \leq 5} (a_i - a_j)^2 \geq \sum_{1 \leq j < i \leq 5} (i-j)^2 = 4 \cdot 1^2 + 3 \cdot 2^2 + 2 \cdot 3^2 + 4^2 = 50$$

이다. 위 식을 다시 쓰면

$$4 \sum_{i=1}^{5} a_i^2 - 2 \sum_{1 \leq j < i \leq 5} a_i a_j \geq 50$$

$$\sum_{i=1}^{5} a_i^2 + 2 \sum_{1 \leq j < i \leq 5} a_i a_j = \left(\sum_{i=1}^{5} a_i \right)^2 = 4k^2$$

임을 상기하여 위의 식과 변변 더하면

$$10k^2 = 5 \sum_{i=1}^{5} a_i^2 \geq 50 + 4k^2$$

이므로 원하던 결과인 $k^2 \geq \dfrac{25}{3}$를 얻을 수 있다.

10 a, b, c, d가 0이 아닌 실수들이고, 모두 같지는 않으며

$$a+\frac{1}{b}=b+\frac{1}{c}=c+\frac{1}{d}=d+\frac{1}{a}$$

일 때 $|abcd|=1$임을 보이시오.

첫 번째 식은

$$a-b=\frac{1}{c}-\frac{1}{b}=\frac{b-c}{bc}$$

이고, 나머지들도 마찬가지로 정리하면

$$b-c=\frac{c-d}{cd},\ c-d=\frac{d-a}{da},\ d-a=\frac{a-b}{ab}$$

이다. 이 식들을 모두 곱하면 다음과 같다.

$$(a-b)(b-c)(c-d)(d-a)=\frac{(a-b)(b-c)(c-d)(d-a)}{a^2b^2c^2d^2}$$

$(a-b)(b-c)(c-d)(d-a)$가 0이 아니라면 $(abcd)^2=1$이므로 $|abcd|=1$이다.

$(a-b)(b-c)(c-d)(d-a)$가 0일 때, 예를 들어 $a=b$임을 가정하면 $a-b=\frac{b-c}{bc}$이므로 $b=c$이다.

마찬가지로 하면 $c=d$이므로 $a=b=c=d$이어서 문제의 가정에 모순이다.

따라서 $(a-b)(b-c)(c-d)(d-a)\neq0$이므로 문제의 증명은 완료된다.

11 어떤 삼각형의 세 변의 길이들이 유리 계수 3차 다항식의 근들이라고 할 때, 이 삼각형의 높이들은 어떤 유리 계수 6차 다항식의 근들이 됨을 보이시오.

h_a를 변 a에 대한 높이라고 하자. 넓이를 S라 할 때 $h_a = \dfrac{2S}{a}$로 두는 것이 핵심이다.

헤론의 공식에 의하여 다음과 같다.

$$16S^2 = (a+b+c)(b+c-a)(c+a-b)(a+b-c)$$

$f(x) = x^3 + Ax^2 + Bx + C$는 a, b, c를 근들로 가지는 유리계수 다항식이라 하자.
그러면 비에타의 공식에 의하여 $a+b+c = -A$이고

$$(b+c-a)(c+a-b)(a+b-c) = (-A-2a)(-A-2b)(-A-2c) = 8f\left(-\frac{A}{2}\right) \in \boldsymbol{Q}$$

이므로 $S^2 \in \boldsymbol{Q}$이다. 그런데 $f(a) = 0$이므로 $f\left(\dfrac{2S}{h_a}\right) = 0$이고

$$8S^3 + 4S^2 A h_a + 2SB h_a{}^2 + C h_a{}^3 = 0$$

인데

$$2S(4S^2 + B h_a{}^2) = -(4S^2 A h_a + C h_a{}^3)$$

이므로 이를 제곱하면 h_a는 다음 다항식의 해가 된다.

$$G(x) = (4S^2 Ax + Cx^3)^2 - 4S^2(4S^2 + x^2 B)^2$$

그런데 S^2, A, B, $C \in \boldsymbol{Q}$이므로 이는 유리계수 다항식이며, 대칭성에 의하여 h_b, h_c도 마찬가지이므로 명제는 성립한다. (G는 x^6의 계수가 $C^2 \neq 0$이므로 0이 아니다.)

12 $x \in \mathbf{R}$에 대하여 다음의 최댓값을 구하시오.

$$\frac{(1+x)^8 + 16x^4}{(1+x^2)^4}$$

준 식을 좀 더 단순한 형태로 변형하는 것이 문제 풀이의 핵심이다.

$$
\begin{aligned}
\frac{(1+x)^8 + 16x^4}{(1+x^2)^4} &= \frac{(1+x)^8}{(1+x^2)^4} + \frac{(2x)^4}{(1+x^2)^4} \\
&= \left(\frac{(1+x)^2}{1+x^2}\right)^4 + \left(\frac{2x}{1+x^2}\right)^4 \\
&= \left(1 + \frac{2x}{1+x^2}\right)^4 + \left(\frac{2x}{1+x^2}\right)^4
\end{aligned}
$$

$t(x) = \dfrac{2x}{1+x^2}$로 두면 문제는 $(1+t(x))^4 + t(x)^4$의 최댓값을 구하는 것으로 단순화된다.

일단 $t(x)$의 최댓값을 구하는 것으로 시작하자. 이는

$$t(x) = \frac{2x}{1+x^2} \le 1, \quad x^2 + 1 \ge 2x$$

이므로 단순하다. 그런데 $t(1) = 1$이므로 최댓값은 1이 된다.

따라서 $(1+t(x))^4 + t(x)^4$의 최댓값은 $x=1$일 때 $2^4 + 1 = 17$이 된다.

13 x, y, z는 -1보다 큰 실수들이라고 할 때 다음을 보이시오.

$$\frac{1+x^2}{1+y+z^2}+\frac{1+y^2}{1+z+x^2}+\frac{1+z^2}{1+x+y^2}\geq 2$$

조건에 의하여 분모가 양수임을 먼저 살펴보자.

핵심은 y의 범위를 y^2으로만 표현하는 것이다.

이는 산술-기하 부등식에 의하여 $y\leq\dfrac{1+y^2}{2}$이므로 간단히 얻을 수 있다.

$$\frac{1+x^2}{1+y+z^2}\geq\frac{1+x^2}{1+z^2+\dfrac{1+y^2}{2}}=\frac{2(1+x^2)}{2(1+z^2)+(1+y^2)}$$

$a=1+x^2$, $b=1+y^2$, $c=1+z^2$으로 치환하여 다음을 증명하면 충분하다.

$$\frac{a}{2c+b}+\frac{b}{2a+c}+\frac{c}{2b+a}\geq 1$$

그런데 이는 코시 부등식의 단순한 결과일 뿐이다.

$$\frac{a^2}{2ac+ab}+\frac{b^2}{2ab+bc}+\frac{c^2}{2bc+ac}\geq\frac{(a+b+c)^2}{3(ab+bc+ca)}\geq 1$$

마지막 부분은

$$a^2+b^2+c^2\geq ab+bc+ca,\ (a-b)^2+(b-c)^2+(c-a)^2\geq 0$$

이므로 명백하다.

14 a, b가 실수들일 때 오직 $a+b=2$일 때에만

$$a^3+b^3+(a+b)^3+6ab=16$$

임을 보이시오.

대칭식이므로 $a+b=p$, $ab=q$라 하자.
그러면

$$a^3+b^3=(a+b)(a^2-ab+b^2)=p(p^2-3q)=p^3-3pq$$

이므로

$$a^3+b^3+(a+b)^3+6ab=16,\ p^3-3pq+p^3+6q=16$$
$$2(p^3-8)=3q(p-2),\ (p-2)(2(p^2+2p+4)-3q)=0$$

이다. 이제 $2(p^2+2p+4)\neq 3q$임을 보이면 충분하다.
만일 $2(p^2+2p+4)=3q$이면, $2(a+b)^2+4(a+b)+8=3ab$이고 전개하면 다음과 같다.

$$2a^2+2b^2+ab+4a+4b+8=0,$$
$$a^2+ab+b^2+a^2+4a+4+b^2+4b+4=0$$

그런데 이는

$$a^2+ab+b^2+(a+2)^2+(b+2)^2=0$$

이고

$$a^2+ab+b^2=\left(a+\frac{b}{2}\right)^2+\frac{3}{4}b^2\geq 0$$

이므로 $a=-2$, $b=-2$, $a^2+ab+b^2=0$이어야 하는데 이는 불가능하다.

15 a, b는 다음을 만족하는 0이 아닌 실수들일 때 a^2+b^2의 값을 구하시오.

$$20a+21b=\frac{a}{a^2+b^2}, \quad 21a-20b=\frac{b}{a^2+b^2}$$

이는 라그랑주 항등식의 정교한 활용 예제이다.

$$(20a+21b)^2+(21a-20b)^2=(20^2+21^2)(a^2+b^2)$$

우변은 $841(a^2+b^2)$이고, 조건에 의하여 다음과 같다.

$$\frac{a^2}{(a^2+b^2)^2}+\frac{b^2}{(a^2+b^2)^2}=\frac{a^2+b^2}{(a^2+b^2)^2}=\frac{1}{a^2+b^2}$$

따라서

$$\frac{1}{a^2+b^2}=841(a^2+b^2)$$

이고, a^2+b^2은 양수이므로

$$a^2+b^2=\sqrt{\frac{1}{841}}=\frac{1}{29}$$

이다.

16 a, b는 $x^4+x^3-1=0$의 해들일 때 ab가 $x^6+x^4+x^3-x^2-1=0$의 해임을 보이시오.

a, b가 $x^4+x^3-1=0$의 해들이므로 어떤 실수 w, t에 대하여

$$x^4+x^3-1=(x-a)(x-b)(x^2-wx+t)$$

로 인수분해할 수 있다. $a+b=u$, $ab=v$로 치환한 후 전개하여 계수를 비교하자.

$$u+w=-1,\ uw+v+t=0,\ vw+ut=0,\ vt=-1$$

u, w, t를 소거하여 v가 $x^6+x^4+x^3-x^2-1=0$의 해임을 보여야 하는데 이는 매우 간단하다.

$t=-\dfrac{1}{v}$로 두어 세 번째 식에 대입하면 $w=\dfrac{u}{v^2}$를 얻고 이들을 처음 두 식에 대입하면 다음과 같다.

$$u+\frac{u}{v^2}=-1,\ \frac{u^2}{v^2}+v-\frac{1}{v}=0$$

이제 $u=-\dfrac{u^2}{v^2+1}$을 두 번째 식에 대입하여 약간의 계산을 통하면 결론을 얻는다.

초반의 관계식을 얻을 수 있는 다른 방법도 살펴보자.

c, d가 나머지 두 근이라 하면 비에타의 관계식에 의하여 다음과 같다.

$$a+b+c+d=-1,\ ab+bc+cd+da+ac+bd=0,$$
$$abc+bcd+cda+dab=0,\ abcd=-1$$

세 번째 식을 $ab(c+d)+cd(a+b)=0$으로 쓰고, $a+b=u$,$ab=v$, $c+d=w$, $cd=t$로 두면

$$ab+bc+cd+da+ac+bd=(a+b)(c+d)+ab+cd$$

이므로

$$u+w=-1,\ uw+v+t=0,\ vw+ut=0,\ vt=-1$$

을 바로 얻을 수 있다.

17 다음을 만족하는 모든 실수 x를 구하시오.

$$\sqrt{x+2\sqrt{x+2\sqrt{x+2\sqrt{3x}}}}=x$$

일단은 정수해들을 먼저 찾아보자. 시행착오를 거쳐 $x=3$을 어렵지 않게 찾을 수 있을 것이다. 이제 이것이 0을 제외한 이 방정식의 유일한 해임을 증명해 보자.

양변을 x로 나누면

$$\sqrt{\frac{1}{x}+2\sqrt{\frac{1}{x^3}+2\sqrt{\frac{1}{x^7}+2\sqrt{\frac{3}{x^{15}}}}}}=1$$

좌변은 x에 관한 감소함수이므로, 기껏해야 하나의 양수해를 가질 수 있다.
그런데 우리는 이미 성립하는 해를 하나 구하였으므로 $x=3$은 0을 제외한 유일한 해임을 알 수 있다.

91쪽 따름 정리 **02**에 의한 다른 풀이법을 알아보자.
좌변은 $x<0$에 대하여 정의되지 않으므로 $x\geq 0$이라 하자.
고정된 $x\geq 0$에 대하여 $f(t)=\sqrt{x+2t}$로 두면 $t\geq 0$에 대하여 $f(t)$는 증가함수임을 관찰할 수 있다.
따라서 91쪽 따름 정리 **02**에 의하여 $t\geq 0$에서 $f(f(f(f(t))))=t$의 해는 $f(t)=t$의 해와 같다.
그런데 준 식이 바로 $f(f(f(f(x))))=x$이므로

$$f(x)=x,\ \sqrt{3x}=x$$

이다. 따라서 $x=0$ 또는 $x=3$만이 해가 됨을 확인할 수 있다.

18

a_1, a_2, a_3, a_4, a_5는 $1 \leq k \leq 5$에 대하여 다음을 만족하는 실수들이다.

$$\frac{a_1}{k^2+1} + \frac{a_2}{k^2+2} + \frac{a_3}{k^2+3} + \frac{a_4}{k^2+4} + \frac{a_5}{k^2+5} = \frac{1}{k^2}$$

$\dfrac{a_1}{37} + \dfrac{a_2}{38} + \dfrac{a_3}{39} + \dfrac{a_4}{40} + \dfrac{a_5}{41}$의 값을 구하시오.

이 식은 a_1, a_2, a_3, a_4, a_5에 대하여 1차일 뿐이므로 충분히 인내를 가지고 계산한다면 원직적으로는 물론 답을 구할 수 있을 것이다. 그러나 이것은 우리가 찾는 방법이 아님은 명백하다.

$$F(x) = \frac{a_1}{x+1} + \frac{a_2}{x+2} + \cdots + \frac{a_5}{x+5} - \frac{1}{x}$$

로 설정하면 조건에 의하여 x가 1^2, 2^2, \cdots, 5^2일 때 F는 0이 된다.
그런데 통분하면 기껏해야 5차인 어떤 다항식 P에 대하여

$$F(x) = \frac{P(x)}{x(x+1)(x+2)\cdots(x+5)}$$

로 나타낼 수 있다. 그러면 $P(x) = c(x-1^2)(x-2^2)\cdots(x-5^2)$인 상수 c가 반드시 존재한다고 할 수 있다. c를 찾으려면 일단 다음을 살펴보자.

$$\frac{P(x)}{(x+1)\cdots(x+5)} = xF(x) = \frac{xa_1}{x+1} + \cdots + \frac{xa_5}{x+1} - 1$$

$x=0$을 대입하면 $\dfrac{P(0)}{5!} = -1$, $-c \cdot 5!^2 = -5!$이므로 $c = \dfrac{1}{5!}$이다.
이제 구하려는 값은

$$\frac{a_1}{37} + \frac{a_2}{38} + \frac{a_3}{39} + \frac{a_4}{40} + \frac{a_5}{41} = \frac{a_1}{6^2+1} + \cdots + \frac{a_5}{6^2+5}$$

$$= \frac{1}{6^2} + \frac{P(6^2)}{6^2(6^2+1)\cdots(6^2+5)} = \frac{1}{36} + \frac{(6^2-1)\cdots(6^2-5^2)}{5! \cdot (6^2+1)\cdots(6^2+5)}$$

이고, 마지막 부분을 조금 더 단순화하면

$$\frac{(6^2-1)\cdots(6^2-5^2)}{5! \cdot (6^2+1)\cdots(6^2+5)} = \frac{(6-1)\cdots(6-5)\cdot 7\cdot 8\cdot 9\cdot 10\cdot 11}{5! \cdot 36\cdot 37\cdot\cdots\cdot 41}$$

$$= \frac{7\cdot 8\cdot 9\cdot 10\cdot 11}{36\cdot 37\cdot 38\cdot 39\cdot 40\cdot 41} = \frac{7\cdot 11}{12\cdot 37\cdot 19\cdot 13\cdot 41}$$

이다.

19 모든 $n>3$에 대하여 다항식 $P_n(x)=x^n+\cdots+ax^2+bx+c$가 정확히 n(반드시 서로 다를 필요는 없다)개의 정수해를 갖도록 하는 0이 아닌 실수 a, b, c가 존재하는지 설명하시오.

실제로 그러한 경우는 존재하지 않는다.
r_1, r_2, \cdots, r_n이 P_n의 모든 근이고, 그들은 모두 정수라고 가정해 보자.
그러면 비에타의 관계식에 의하여

$$r_1 r_2 \cdots r_n = (-1)^n c,$$
$$r_2 r_3 \cdots r_n + \cdots + r_1 r_2 \cdots r_{n-1} = (-1)^{n-1} b,$$
$$r_3 \cdots r_n + \cdots + r_1 \cdots r_{n-2} = (-1)^{n-2} a$$

이다. 두 번째와 세 번째 식을 다시 쓰면

$$\frac{1}{r_1} + \cdots + \frac{1}{r_n} = -\frac{b}{c}, \qquad \sum_{i<j} \frac{1}{r_i r_j} = \frac{a}{c}$$

$(x_1 + x_2 + \cdots + x_n)^2 = x_1^2 + \cdots + x_n^2 + 2\sum_{i<j} x_i x_j$의 항등식을 이용하면

$$\sum_{i=1}^{n} \frac{1}{r_i^2} = \frac{b^2}{c^2} - 2 \cdot \frac{a}{c}$$

이다. 그런데 산술-기하 부등식에 의하면

$$\sum_{i=1}^{n} \frac{1}{r_i^2} \geq \frac{n}{\sqrt[n]{r_1^2 r_2^2 \cdots r_n^2}} - \frac{n}{\sqrt[n]{c^2}}$$

이므로 $u = \dfrac{b^2}{c^2} - 2 \cdot \dfrac{a}{c}$라 하면 모든 $n>3$에 대하여 $u^n\sqrt[n]{c^2} \geq n$이어서

$n \leq u \cdot |c|$가 성립해야 하는데 이는 명백히 모순이 된다.
주의해야 할 점은 해의 실수 조건을 사용하였을 뿐 정수 조건은 이용하지 않았다는 것이다.

20 $n>1$은 정수이고 a_0, a_1, \cdots, a_n은 $a_0=\dfrac{1}{2}$이고 각 $k=0, 1, \cdots, n-1$에 대하여

$a_{k+1}=a_k+\dfrac{a_k^2}{n}$일 때 $1-\dfrac{1}{n}<a_n<1$임을 보이시오.

핵심은 다음의 식이다.

$$\frac{1}{a_{k+1}}=\frac{1}{a_k+\dfrac{a_k^2}{n}}=\frac{n}{a_k(n+a_k)}=\frac{1}{a_k}-\frac{1}{n+a_k}$$

$k=0, 1, \cdots, n-1$에 대하여 이 식들을 모두 더하면 텔레스코핑 합의 식을 얻게 되어 다음과 같이 정리된다.

$$\frac{1}{a_n}=\frac{1}{a_0}-\sum_{k=0}^{n-1}\frac{1}{n+a_k}=2-\sum_{k=0}^{n-1}\frac{1}{n+a_k}$$

이제 a_0, \cdots, a_n을 정의하는 점화식에 의하여 증가 수열임은 간단히 확인할 수 있으므로
각 $0\leq k<n$에 대하여

$$\frac{1}{n}>\frac{1}{n+a_k}>\frac{1}{n+a_n}$$

이고, 이들을 모두 더하면

$$1>\sum_{k=0}^{n-1}\frac{1}{n+a_k}>\frac{n}{n+a_n}$$

이다. 여기에 위에서 얻은 식인 $\displaystyle\sum_{k=0}^{n-1}\frac{1}{n+a_k}=2-\frac{1}{a_n}$을 결합하면 다음과 같다.

$$1>2-\frac{1}{a_n}>\frac{n}{n+a_n}$$

좌변은 $a_n<1$임을 의미하므로, 우변은 $2-\dfrac{1}{a_n}>\dfrac{n}{n+1}$를 얻을 수 있게 한다.
따라서

$$a_n>\frac{n+1}{n+2}=1-\frac{1}{n+2}>1-\frac{1}{n}$$

이다.

21 $x_i = \dfrac{i}{101}$ 이라 할 때 다음을 계산하시오.

$$\sum_{i=0}^{101} \frac{x_i^3}{1-3x_i+2x_i^2}$$

핵심적인 부분은 $1-3x+3x^2$이 $(1-x)^3$의 전개식의 일부임을 인지하는 것이다. 정확히 쓰면

$$1-3x+3x^2=(1-x)^3+x^3$$

이다. 그런데

$$1-x_i = \frac{101-i}{101} = x_{101-i}$$

이므로

$$\sum_{i=0}^{101} \frac{x_i^3}{1-3x_i+3x_i^2} = \sum_{i=0}^{101} \frac{x_i^3}{x_i^3+x_{101-i}^3}$$

이다. 이 합들을 두 파트로 분리해 보자.

$$\sum_{i=0}^{101} \frac{x_i^3}{x_i^3+x_{101-i}^3} = \sum_{i=0}^{50} \frac{x_i^3}{x_i^3+x_{101-i}^3} + \sum_{i=51}^{101} \frac{x_i^3}{x_i^3+x_{101-i}^3}$$

두 번째 항에서 $101-i=j$로 바꾸면

$$\sum_{i=0}^{50} \frac{x_i^3}{x_i^3+x_{101-i}^3} + \sum_{i=51}^{101} \frac{x_i^3}{x_i^3+x_{101-i}^3} = \sum_{i=0}^{50} \frac{x_i^3}{x_i^3+x_{101-i}^3} + \sum_{j=0}^{50} \frac{x_{101-j}^3}{x_j^3+x_{101-j}^3}$$
$$= \sum_{i=0}^{50} \frac{x_i^3+x_{101-i}^3}{x_i^3+x_{101-i}^3} = \sum_{i=0}^{50} 1 = 51$$

이다. 따라서 결과는 51이 된다.

22 a, b는 실수이고 $f(x)=x^2+ax+b$라 하자. 방정식 $f(f(x))=0$이 서로 다른 네 실근을 가지고 이러한 해들 중 둘의 합이 -1이라고 할 때 $b\leq-\dfrac{1}{4}$임을 보이시오.

일단 방정식 $f(x)=0$이 서로 다른 두 실근 x_1, x_2를 가지게 됨을 보이자.
만일 r이 $f(f(x))=0$의 한 실근이라 하면 $f(r)$은 방정식 $f(x)=0$의 한 실근이다.
이제 $f(x)$가 중근을 가지지 않음을 보이는 것이 남아 있다.
만일 x_1이 $f(x)$의 중근이면 $f(f(x))=0$의 모든 근 r는 $f(r)=x_1$을 만족한다.
따라서 이차방정식 $f(t)=x_1$이 서로 다른 네 근을 가지므로 모순이 되어
$f(x)=0$은 서로 다른 두 실근 x_1, x_2를 갖는다고 할 수 있다.

이제 $f(f(x))=0$의 해집합은 $f(x)=x_1$의 해집합과 $f(x)=x_2$의 해집합의 결합이라고 볼 수 있다.
y_1, y_2를 $y_1+y_2=-1$인 $f(f(x))=0$의 두 해라고 하자.
만일 y_1, y_2가 $f(x)=x_1$ 혹은 $f(x)=x_2$ 중 하나의 두 해라고 하면(일반성을 잃지 않고 처음 식의 해라고 가정) 비에타의 관계식에 의하여 $a=1$이다.
$f(x)=x_1$과 $f(x)=x_2$는 실근을 가지므로 각각의 판별식은 음이 아니어서
$\dfrac{1}{4}\geq b-x_1$, $\dfrac{1}{4}\geq b-x_2$가 성립한다.

이제 $x_1+x_2=-1$임을 고려하여 둘을 더하면 $b\leq-\dfrac{1}{4}$를 얻어 증명할 수 있다.

이제 y_1은 $f(x)=x_1$의 해이고, y_2는 $f(x)=x_2$의 해라고 하자.
그러면 비에타의 관계식에 의하여
$f(y_1)+f(y_2)=x_1+x_2=-a$, $y_1+y_2=-1$이므로

$$f(y_1)+f(y_2)=y_1^2+y_2^2-a+2b$$

이다.

$$b=-\frac{y_1^2+y_2^2}{2}$$

을 얻을 수 있고 이것이 기껏해야 $-\dfrac{1}{4}$임을 보이는 것이 남아 있다. 그런데

$$y_1^2+y_2^2\geq\frac{(y_1+y_2)^2}{2}=\frac{1}{2}$$

이므로 이는 명백하다.

23 $\dfrac{a}{a^2-bc}+\dfrac{b}{b^2-ca}+\dfrac{c}{c^2-ab}=0$을 만족하는 실수 a, b, c에 대하여

$\dfrac{a}{(a^2-bc)^2}+\dfrac{b}{(b^2-ca)^2}+\dfrac{c}{(c^2-ab)^2}=0$임을 보이시오.

주어진 식에 $\dfrac{1}{a^2-bc}$을 먼저 곱하면 다음과 같다.

$$\frac{a}{(a^2-bc)^2}+\frac{b}{(a^2-bc)(b^2-ca)}+\frac{c}{(c^2-ab)(a^2-bc)}=0$$

주어진 조건식에 $\dfrac{1}{b^2-ca}$, $\dfrac{1}{c^2-ab}$을 곱한 후 더하여

$$S=\frac{a}{(a^2-bc)(b^2-ca)}+\frac{a}{(a^2-bc)(c^2-ab)}+\frac{b}{(b^2-ca)(c^2-ab)}+\frac{b}{(b^2-ac)(a^2-bc)}$$
$$+\frac{c}{(c^2-ab)(a^2-bc)}+\frac{c}{(c^2-ab)(b^2-ac)}$$

로 두면

$$\frac{a}{(a^2-bc)^2}+\frac{b}{(b^2-ca)^2}+\frac{c}{(c^2-ab)^2}+S=0$$

을 얻을 수 있다. 통분하면

$$S=\frac{a(c^2-ab+b^2-ac)+b(a^2-bc+c^2-ab)+c(a^2-bc+b^2-ca)}{(a^2-bc)(b^2-ca)(c^2-ab)}$$

$$a(c^2-ab+b^2-ac)+b(a^2-bc+c^2-ab)+c(a^2-bc+b^2-ca)$$
$$=a(c^2+b^2)+b(a^2+c^2)+c(a^2+b^2)-a^2(b+c)-b^2(c+a)-c^2(a+b)$$
$$=0$$

이므로 $S=0$이다. 따라서 주어진 식은 성립한다.

증명의 중간에서 우리는 사실 $a^2\neq bc$, $b^2\neq ca$, $c^2\neq ab$인 모든 실수 a, b, c에 대하여 흥미로운 다음의 항등식을 얻은 셈이다.

$$\left(\frac{1}{a^2-bc}+\frac{1}{b^2-ca}+\frac{1}{c^2-ab}\right)\cdot\left(\frac{a}{a^2-bc}+\frac{b}{b^2-ca}+\frac{c}{c^2-ab}\right)$$
$$=\frac{a}{(a^2-bc)^2}+\frac{b}{(b^2-ca)^2}+\frac{c}{(c^2-ab)^2}$$

문제의 조건을 만족하는 모든 순서쌍 (a, b, c)에 대한 다른 접근법도 살펴보도록 하자.
$a+b+c=0$이면

$$a^2-bc=b^2-ca=c^2-ab=a^2+ab+b^2$$

임을 먼저 관찰하자. 그러면 임의의 m에 대하여

$$\frac{a}{(a^2-bc)^m}+\frac{b}{(b^2-ca)^m}+\frac{c}{(c^2-ab)^m}=\frac{a+b+c}{(a^2+ab+b^2)^m}=0$$

특히 $\dfrac{a}{a^2-bc}+\dfrac{b}{b^2-ca}+\dfrac{c}{c^2-ab}$는 $a+b+c$의 배수이다.
통분하여 인수분해하면(이 부분이 상당히 길다.)

$$\frac{a}{a^2-bc}+\frac{b}{b^2-ca}+\frac{c}{c^2-ab}$$
$$=-\frac{(a+b+c)(a^2(b-c)^2+b^2(c-a)^2+c^2(a-b)^2)}{(a^2-bc)(b^2-ca)(c^2-ab)}$$

이다. 두 번째 부분이 0이 되려면 $a=b=c$이어야 하는데, 그러면 분모가 0이 되므로 이 경우는 바로 제외할 수 있다.
따라서

$$\frac{a}{a^2-bc}+\frac{b}{b^2-ca}+\frac{c}{c^2-ab}=0$$

은 $a+b+c=0$일 때에만 성립한다.

24 n은 양의 정수이고, $a_k = 2^{2^{k-n}} + k$일 때 다음을 보이시오.

$$(a_1 - a_0)(a_2 - a_1)\cdots(a_n - a_{n-1}) = \frac{7}{a_0 + a_1}$$

단순화하기 위하여 $x = 2^{2^{-n}}$으로 두면

$$a_k = x^{2^k} + k, \quad a_k - a_{k-1} = x^{2^k} - x^{2^{k-1}} + 1$$

이다. $a^4 + a^2 + 1 = (a^2 - a + 1)(a^2 + a + 1)$의 인수분해 공식을 이용하면

$$x^{2^k} - x^{2^{k-1}} + 1 = \frac{x^{2^{k+1}} + x^{2^k} + 1}{x^{2^k} + x^{2^{k-1}} + 1}$$

이다. 따라서 다음과 같은 식을 얻을 수 있다.

$$(a_1 - a_0)(a_2 - a_1)\cdots(a_n - a_{n-1}) = \prod_{k=1}^{n}(a_k - a_{k-1})$$
$$= \prod_{k=1}^{n}\frac{x^{2^{k+1}} + x^{2^k} + 1}{x^{2^k} + x^{2^{k-1}} + 1}$$

마지막 곱의 식은 $\dfrac{x^{2^{n+1}} + x^{2^n} + 1}{x^2 + x + 1}$로 텔레스코핑되고,
$x = 2^{2^{-n}}$이었으므로 $x^{2^n} = 2$, $x^{2^{n+1}} = 4$가 되며 $a_0 = x$, $a_1 = 1 + x^2$이므로

$$(a_1 - a_0)(a_2 - a_1)\cdots(a_n - a_{n-1}) = \frac{7}{x^2 + x + 1} = \frac{7}{a_0 + a_1}$$

이다.

25 다음의 정수 부분을 구하시오.

$$1+\frac{1}{\sqrt[3]{2^2}}+\frac{1}{\sqrt[3]{3^2}}+\cdots+\frac{1}{\sqrt[3]{(10^9)^2}}$$

정수 부분을 구해야 하는 위 식을 S라 하자. 핵심적인 부분은 $\frac{1}{\sqrt[3]{n^2}}$의 값을 추정할만한 계산하기 쉬운

$$a_n-a_{n-1}\le\frac{1}{\sqrt[3]{n^2}}\le b_n-b_{n-1}$$

형태의 식을 만들어 내는 것이다. 만일 이것이 가능하다면 각각을 모두 더하여 텔레스코핑에 의한 주어진 합에 대한 훌륭한 추정이 가능할 것이다.

핵심적인 관계식은

$$a-b=(\sqrt[3]{a}-\sqrt[3]{b})(\sqrt[3]{a^2}+\sqrt[3]{ab}+\sqrt[3]{b^2})$$

이다. 이는 $a>b>0$이 성립하는 경우

$$\frac{\sqrt[3]{a}-\sqrt[3]{b}}{a-b}=\frac{1}{\sqrt[3]{a^2}+\sqrt[3]{ab}+\sqrt[3]{b^2}}\in\left(\frac{1}{3\sqrt[3]{a^2}},\ \frac{1}{3\sqrt[3]{b^2}}\right)$$

다음 식이 성립함을 알 수 있다.

$$\frac{1}{3\sqrt[3]{a^2}}<\frac{\sqrt[3]{a}-\sqrt[3]{b}}{a-b}<\frac{1}{3\sqrt[3]{b^2}}$$

$a=n+1,\ b=n$을 대입하면

$$\frac{1}{3\sqrt[3]{(n+1)^2}}<\sqrt[3]{n+1}-\sqrt[3]{n}<\frac{1}{3\sqrt[3]{n^2}}$$

이고, $n=1,\cdots,10^9-1$에 대하여 좌변들을 더하면

$$S-1<3(10^3-1)=2997,\quad S<2998$$

이다. 그런데 $n=1,\cdots,10^9$에 대하여 우변들을 더하면

$$3(10^3-1)<3(\sqrt[3]{10^9+1}-1)<S,\quad S>2997$$

이므로 $\lfloor S\rfloor=2997$임을 확인할 수 있다.

26 모든 양의 정수 n에 대하여 다음을 만족하는 수열 $(a_n)_{n \geq 1}$이 존재하는지 알아보시오.

$$a_1 + a_2 + \cdots + a_n \leq n^2, \quad \frac{1}{a_1} + \frac{1}{a_2} + \cdots + \frac{1}{a_n} \leq 2008$$

실제로 존재하지 않는다. 모순을 위하여 그러한 수열이 존재한다고 가정하자.
산술-조화 부등식을 이용하면 모든 양의 정수 n에 대하여

$$\frac{1}{a_{n+1}} + \cdots + \frac{1}{a_{2n}} \geq \frac{n^2}{a_{n+1} + \cdots + a_{2n}} \geq \frac{n^2}{a_1 + \cdots + a_{2n}} \geq \frac{1}{4}$$

가 성립한다.

$$S_n = \frac{1}{a_1} + \frac{1}{a_2} + \cdots + \frac{1}{a_n}$$

이라 하자. 가정에 의하여 모든 $n \geq 1$에 대하여 $S_n \leq 2008$이고 위의 논의에 의하여

$$S_{2n} - S_n \geq \frac{1}{4}$$

가 성립한다. 따라서 모든 $k \geq 0$에 대하여

$$S_{2^{k+1}} - S_{2^k} \geq \frac{1}{4}$$

가 성립하고, 이를 각 $k = 0, 1, \cdots, n-1$에 대하여 더하면 모든 n에 대하여

$$2008 \geq S_{2^n} - S_1 \geq \frac{n}{4}$$

를 얻는다.
그런데 이는 모순이므로 이러한 수열은 실제로 존재하지 않는다.

27 모든 정수 x, y, z에 대하여 $f(x, y, z)$와 $x+\sqrt[3]{2}y+\sqrt[3]{3}z$가 부호가 같도록 하는 정수계수 다항식 f가 존재하는지 알아보시오.

실제로 그러한 다항식은 존재하지만 찾아내는 것이 상당히 까다롭다.

핵심적인 식은 다음과 같다.

$$a^3+b^3+c^3-3abc=(a+b+c)\cdot\frac{(a-b)^2+(b-c)^2+(c-a)^2}{2}$$

a, b, c가 모두 같지는 않은 경우 $a+b+c$와 $a^3+b^3+c^3-3abc$의 부호가 같음을 보여준다.

$\sqrt[3]{2}$와 $\sqrt[3]{3}$이 무리수이므로 x, $\sqrt[3]{2}y$, $\sqrt[3]{3}z$는 $x=y=z=0$일 때에만 같을 수 있다.

따라서 $x=y=z=0$이 아니면

$x+\sqrt[3]{2}y+\sqrt[3]{3}z$와 $x^3+2y^3+3z^3-3\sqrt[3]{6}xyz$는 부호가 같다.

$x=y=z=0$일 때에는 둘 다 0이어서 조건을 만족한다.

$\sqrt[3]{6}$을 소거하기 위하여 모든 a, b에 대하여 $a-b$와 a^3-b^3의 부호가

동일함을(이는 $x \longrightarrow x^3$으로의 대응이 증가함수임에 기인한다.) 이용하자.

그러면 $x^3+2y^3+3z^3-3\sqrt[3]{6}xyz$는 $(x^3+2y^3+3z^3)^3-27\cdot6(xyz)^3$과 동일한 부호를 가지므로

$$f(x, y, z)=(x^3+2y^3+3z^3)^3-27\cdot6(xyz)^3$$

은 문제의 하나의 해임을 확인할 수 있다.

28 수열 $\lfloor n\sqrt{2} \rfloor + \lfloor n\sqrt{3} \rfloor \, (n \geq 1)$에는 무한히 많은 홀수들이 존재함을 보이시오.

$\lfloor n\sqrt{2} \rfloor = y_n$, $\lfloor n\sqrt{3} \rfloor = z_n$으로 두면

$$x_n = \lfloor n\sqrt{2} \rfloor + \lfloor n\sqrt{3} \rfloor = y_n + z_n$$

이다. 어떤 정수 N이 있어서 $n \geq N$에 대하여 x_n은 모두 짝수임을 가정해 보자.
그러면 $n \geq N$에 대하여 y_n, z_n은 같은 기우성을 가져야 한다.
그런데

$$y_{n+1} - y_n = \lfloor n\sqrt{2} + \sqrt{2} \rfloor - \lfloor n\sqrt{2} \rfloor, \quad z_{n+1} - z_n = \lfloor n\sqrt{3} + \sqrt{3} \rfloor - \lfloor n\sqrt{3} \rfloor$$

은 각각 1 또는 2이다. ($\sqrt{2}, \sqrt{3} \in (1, 2)$이므로)
$n \geq N$에 대하여 가정에 의해서 y_n, z_n은 기우성이 같고 y_{n+1}, z_{n+1}도 기우성이 동일하므로 $y_{n+1} - y_n$, $z_{n+1} - z_n$은 기우성이 같아서 같은 값이어야 한다.
이는 $n \geq N$에 대하여

$$y_{n+1} - z_{n+1} = y_n - z_n$$

을 의미하므로 $y_n - z_n$은 어떤 시점부터는 상수가 된다.
그런데 이는

$$y_n - z_n < n\sqrt{2} - n\sqrt{3} + 1 = n(\sqrt{2} - \sqrt{3}) + 1$$

이고, 마지막 부분이 만일 충분히 큰 n에 대해서라면 어떤 주어진 값보다도 작을 수 있으므로 모순이 된다.
이는 처음의 가정이 틀렸음을 보인 셈이고, 증명은 완료된다.

29 만일 $x_1,\ x_2,\ \cdots,\ x_n > 0$가 $x_1 x_2 \cdots x_n = 1$을 만족하면 다음이 성립함을 보이시오.

$$\left(\frac{x_1 + x_2 + \cdots + x_n}{n}\right)^{2n} \geq \frac{x_1^2 + x_2^2 + \cdots + x_n^2}{n}$$

핵심적인 부분은 다음의 항등식이다.

$$x_1^2 + x_2^2 + \cdots + x_n^2 = (x_1 + x_2 + \cdots + x_n)^2 - 2\sum_{i<j} x_i x_j$$

산술-기하 부등식과 가정의 $x_1 x_2 \cdots x_n = 1$을 이용하면

$$\sum_{i<j} x_i x_j \geq \binom{n}{2}$$

를 얻을 수 있다. 따라서

$$x_1^2 + x_2^2 + \cdots + x_n^2 \leq (x_1 + x_2 + \cdots + x_n)^2 - (n^2 - n)$$

이므로

$$\left(\frac{x_1 + x_2 + \cdots + x_n}{n}\right)^{2n} \geq \frac{(x_1 + x_2 + \cdots + x_n)^2 + (n^2 - n)}{n}$$

임을 보이면 충분하다. 이 때의 수월해진 점은 더 이상 n변수를 다루는 것이 아닌 사실상 하나의 변수 $S = x_1 + x_2 + \cdots + x_n$에 관하여만 보이면 충분하다는 사실이다.
산술-기하 부등식과 조건 $x_1 x_2 \cdots x_n = 1$에 의하여 다시 $S \geq n$를 얻을 수 있으므로 $S \geq n$에 대하여 다음을 보이면 된다.

$$\left(\frac{S}{n}\right)^{2n} \geq \frac{S^2}{n} - (n-1)$$

이는 사실 산술-기하 부등식에 의하면

$$\left(\frac{S}{n}\right)^{2n} + n - 1 = \left(\frac{S}{n}\right)^{2n} + 1 + \cdots + 1 \geq n\sqrt[n]{\left(\frac{S}{n}\right)^{2n}} = \frac{S^2}{n}$$

이므로 모든 $S > 0$에 관하여 성립한다.

30 방정식 $x^3+x^2-2x-1=0$이 세 실근 x_1, x_2, x_3를 가질 때 $\sqrt[3]{x_1}+\sqrt[3]{x_2}+\sqrt[3]{x_3}$를 구하시오.

$$a=\sqrt[3]{x_1}+\sqrt[3]{x_2}+\sqrt[3]{x_3},\ b=\sqrt[3]{x_1x_2}+\sqrt[3]{x_2x_3}+\sqrt[3]{x_3x_1}$$

라 하자. 항등식

$$u^3+v^3+w^3-3uvw=(u+v+w)\left((u+v+w)^2-3(uv+vw+wu)\right)$$

를 이용하면

$$x_1+x_2+x_3-3\sqrt[3]{x_1x_2x_3}=a(a^2-3b)$$
$$x_1x_2+x_2x_3+x_3x_1-3\sqrt[3]{(x_1x_2x_3)^2}=b(b^2-3\sqrt[3]{x_1x_2x_3}\,a)$$

를 얻을 수 있다. 비에타의 관계식을 이용하면

$$-4=a(a^2-3b),\ -5=b(b^2-3a)$$

를 얻고

$$a^3=3ab-4,\ b^3=3ab-5$$

이므로 둘을 서로 곱하면

$$(ab)^3=9(ab)^2-27ab+20,\ (ab-3)^3=-7$$

을 얻는다. 결국 $ab=3-\sqrt[3]{7}$이므로

$$a=\sqrt[3]{3ab-4}=\sqrt[3]{5-3\sqrt[3]{7}}$$

이다.

31 모든 a, b, c, x, y, $z \geq 0$에 대하여 다음을 보이시오.

$$(a^2+x^2)(b^2+y^2)(c^2+z^2) \geq (ayz+bzx+cxy-xyz)^2$$

일단 변수들을 줄여보도록 하자.

만약 $x=0$이면 주어진 식은

$$a^2(b^2+y^2)(c^2+z^2) \geq a^2y^2z^2$$

인데

$$b^2+y^2 \geq y^2, \ c^2+z^2 \geq z^2$$

이므로 이는 명백하다. 따라서 $xyz \neq 0$임을 가정하자.

일단 $u=\dfrac{a}{x}$, $v=\dfrac{b}{y}$, $w=\dfrac{c}{z}$로 두자.

원 부등식을 $(xyz)^2$으로 나누면

$$(u^2+1)(v^2+1)(w^2+1) \geq (u+v+w-1)^2$$

을 얻는다. 이를 전개하면 다음과 같다.

$$(uvw)^2+(uv)^2+(vw)^2+(wu)^2+u^2+v^2+w^2+1$$
$$\geq u^2+v^2+w^2+2(uv+vw+wu)-2(u+v+w)+1$$

즉

$$(uvw)^2+(uv)^2+u+v+(vw)^2+v+w+(wu)^2+w+u \geq 2(uv+vw+wu)$$

인데 이는 $(uvw)^2 \geq 0$과 산술-기하 부등식에 의한

$$(uv)^2+u+v \geq 3\sqrt[3]{(uv)^3}=3uv \geq 2uv$$

이므로 명백한 부등식이 된다.

32 수열 a_n은 $a_1 = \dfrac{1}{2}$과 $n \geq 1$에 대하여 $a_{n+1} = \dfrac{a_n^2}{a_n^2 - a_n + 1}$으로 정의된다.
모든 양의 정수 n에 대하여 $a_1 + a_2 + \cdots + a_n < 1$임을 보이시오.

$(a_1 + a_2 + \cdots + a_n)_n$은 증가수열이므로 수학적 귀납법이 별 도움이 되지 않는다.
일단 역수를 취하면

$$\frac{1}{a_{n+1}} = 1 - \frac{1}{a_n} + \frac{1}{a_n^2}$$

이므로 $x_n = \dfrac{1}{a_n}$으로의 치환이 자연스럽다.

$$x_{n+1} = x_n^2 - x_n + 1$$

이므로

$$x_{n+1} - 1 = x_n(x_n - 1)$$

이다. 그러면

$$\frac{1}{x_n - 1} - \frac{1}{x_{n+1} - 1} = \frac{1}{x_n} = a_n$$

이고, 이는 $a_1 + a_2 + \cdots + a_n$를 계산하는 데에 텔레스코핑 합을 이용할 수 있다.

$$a_1 + a_2 + \cdots + a_n = \sum_{k=1}^{n} \left(\frac{1}{x_k - 1} - \frac{1}{x_{k+1} - 1} \right) = \frac{1}{x_1 - 1} - \frac{1}{x_{n+1} - 1}$$

조건에 의하여 $x_1 = 2$이고, 결론을 위하여 $x_{n+1} > 1$임만 보이면 충분하다.
이는 수학적 귀납법을 이용하여 증명할 수 있다.
$n = 1$일 때는 명백하다. n일 때 성립한다고 가정하면

$$x_{n+1} - 1 = x_n(x_n - 1) > 0$$

이므로 $x_{n+1} > 1$가 성립한다.

33 모든 a, b, $c > 0$에 대하여 다음이 성립함을 보이시오.

$$\frac{a+b+c}{\sqrt[3]{abc}} + \frac{8abc}{(a+b)(b+c)(c+a)} \geq 4$$

이 문제는 산술–기하 부등식을 적용하면 문제가 바로 해결될 것처럼 보이지만 그렇지 않은 전형적인 형태이다.

산술–기하 부등식을 첫 번째 항은 간단하게 적용할 수 있지만, 두 번째 항은 하한을 잡기가 불가능하다. (음이 아니라는 것은 바로 추정 가능하지만 별다른 도움이 되지 않는다.)

따라서 그보다 현명한 다른 방법이 필요하다.

일단 두 번째 항의 분모에 산술–기하 부등식을 적용해 보자.

$$(a+b)(b+c)(c+a) \leq \left(\frac{a+b+b+c+c+a}{3}\right)^3 = \frac{8}{27}(a+b+c)^3$$

따라서

$$\frac{a+b+c}{\sqrt[3]{abc}} + \frac{27abc}{(a+b+c)^3} \geq 4$$

를 증명할 수 있다면 충분하다. 그런데 관찰에 의하여 $x = \dfrac{a+b+c}{\sqrt[3]{abc}}$로 두면

$$\frac{27abc}{(a+b+c)^3} = \frac{27}{x^3}$$

라는 사실을 확인할 수 있다. 이제 $x + \dfrac{27}{x^3} \geq 4$임을 보이면 충분한데, 이는 또한 산술–기하 부등식에 의하여 명백하다.

$$\frac{x}{3} + \frac{x}{3} + \frac{x}{3} + \frac{27}{x^3} \geq 4\sqrt[4]{\frac{x^3}{27} \cdot \frac{27}{x^3}} = 4$$

34 다음을 만족하는 모든 실수 x를 구하시오.

$$\frac{x^2}{x-1}+\sqrt{x-1}+\frac{\sqrt{x-1}}{x^2}=\frac{x-1}{x^2}+\frac{1}{\sqrt{x-1}}+\frac{x^2}{\sqrt{x-1}}$$

문제의 핵심은 세 수

$$a=\frac{x^2}{x-1},\ b=\sqrt{x-1},\ c=\frac{\sqrt{x-1}}{x^2}$$

의 곱이 1이라는 사실과 주어진 식이

$$a+b+c=\frac{1}{a}+\frac{1}{b}+\frac{1}{c}$$

라는 사실이다. $abc=1$이므로

$$a+b+c=ab+bc+ca$$

가 되고 $a+b+c=S$라 하면 $a,\ b,\ c$는

$$t^3-St^2+St-1=0$$

의 근들이다. 이 식은

$$(t-1)(t^2+(1-S)t+1)=0$$

으로 인수분해되므로 $a,\ b,\ c$ 중 하나는 1이다. 그러므로 원 방정식의 해는 다음 세 방정식 중의 하나
의 해이다.

$$x^2=x-1,\ \sqrt{x-1}=1,\ \sqrt{x-1}=x^2$$

첫 번째 방정식은 판별식이 음수이므로 해가 없고,
두 번째 방정식은 $x=2$의 유일한 해를 갖는다.
세 번째 방정식은 $x^4=x-1$이어서 $x>1$이고, 그러면 $x^4>x$가 되어 해가 없음을 확인할 수 있다.
따라서 세 번째 식은 해가 없으므로 유일한 해는 $x=2$이다.

35 $x>30$는 $\lfloor x \rfloor \cdot \lfloor x^2 \rfloor = \lfloor x^3 \rfloor$을 만족한다. $\{x\}<\dfrac{1}{2700}$을 보이시오.

$\lfloor x \rfloor = n$, $\{x\} = a$, $x = n+a$로 바꾸어 쓰면 $a \in [0,\ 1)$이고, 조건은 $n \geq 30$임을 의미한다.
그러면 조건식 $\lfloor x \rfloor \cdot \lfloor x^2 \rfloor = \lfloor x^3 \rfloor$은

$$n \lfloor n^2 + 2na + a^2 \rfloor = \lfloor n^3 + 3n^2 a + 3na^2 + a^3 \rfloor$$

이므로 n^3을 소거하면

$$n \lfloor 2na + a^2 \rfloor = \lfloor 3n^2 a + 3na^2 + a^3 \rfloor$$

이 된다. 그런데

$$2n^2 a + na^2 \geq n \lfloor 2na + a^2 \rfloor > 3n^2 a + 3na^2 + a^3 - 1$$

이므로

$$n^2 a + 2na^2 + a^3 - 1 < 0$$

에서 일단 $a < \dfrac{1}{n^2} \leq \dfrac{1}{900}$는 얻을 수 있다.
이는 증명해야 하는 조건보다 약한 명제이지만 이제 그리 멀지 않았다.
핵심은

$$2na + a^2 < \dfrac{2n}{n^2} + \dfrac{1}{n^4} < 1$$

이므로 $\lfloor 2na + a^2 \rfloor = 0$이다. 그러면 이전의 조건식에 의하여

$$\lfloor 3n^2 a + 3na^2 + a^3 \rfloor = 0,$$
$$3n^2 a + 3na^2 + a^3 < 1$$

이다. 따라서

$$a < \dfrac{1}{3n^2} \leq \dfrac{1}{2700}$$

임을 얻을 수 있다.

36 모든 $x,\ y>0$에 대하여 $x^y+y^x>1$임을 보이시오.

$x,\ y$ 중 하나가 1 이상이면 명백하므로 $x,\ y<1$임을 가정하자.
증명은 매우 기교적이며
베르누이 부등식: $a\geq -1,\ 0<b<1$이면 $(1+a)^b\leq 1+ab$에 기초한다.

이로부터 다음과 같은 식을 추정할 수 있다.

$$x^{1-y}=(1+x-1)^{1-y}\leq 1+(x-1)(1-y)=x+y-xy<x+y$$

그러면

$$x^y>\frac{x}{x+y}$$

를 얻을 수 있고, 마찬가지로 $y^x>\dfrac{y}{x+y}$를 얻을 수 있으므로 두 부등식을 더하면 된다.

37 다음 연립방정식을 푸시오.

$$\begin{cases} x^3+x(y-z)^2=2 \\ y^3+y(z-x)^2=30 \\ z^3+z(x-y)^2=16 \end{cases}$$

주어진 식을 다음과 같이 정리할 수 있다.

$$\begin{cases} x(x^2+y^2+z^2)-2xyz=2 \\ y(x^2+y^2+z^2)-2xyz=30 \\ z(x^2+y^2+z^2)-2xyz=16 \end{cases}$$

$x^2+y^2+z^2=S$, $xyz=P$라고 하자.
그러면 주어진 연립방정식은 다음과 같이 정리된다.

$$\begin{cases} x=\dfrac{2P+2}{S} \\ y=\dfrac{2P+30}{S} \\ z=\dfrac{2P+16}{S} \end{cases}$$

각 식을 제곱하여 더하면 다음과 같다.

$$S=x^2+y^2+z^2=\frac{(2P+2)^2+(2P+30)^2+(2P+16)^2}{S^2}$$
$$S^3=(2P+2)^2+(2P+30)^2+(2P+16)^2$$

그런데 각 식을 곱하면

$$P=xyz=\frac{(2P+2)(2P+30)(2P+16)}{S^3}$$
$$PS^3=(2P+2)(2P+30)(2P+16)$$

이 성립한다. 두 식을 다시 연립하면 다음과 같다.

$$(2P+2)(2P+30)(2P+16)=P((2P+2)^2+(2P+30)^2+(2P+16)^2)$$

4로 나눈 후 전개하여 정리하면(계산은 다소 복잡하다.) $P^3+4P-240=0$을 얻을 수 있다.
다행히도 $P=6$의 정수해가 존재하므로 더 이상의 해는 필요없다. ($x \longrightarrow x^3+4x$는 증가함수이므로 단사)
$S=14$이고, 원래 식으로 다시 돌아가면 유일한 해 $(x, y, z)=(1, 3, 2)$를 얻을 수 있다.

38 a, b, c, d는 $a+b+c+d=4$인 양의 실수들일 때 다음을 보이시오.

$$\frac{a^4}{(a+b)(a^2+b^2)}+\frac{b^4}{(b+c)(b^2+c^2)}+\frac{c^4}{(c+d)(c^2+d^2)}+\frac{d^4}{(d+a)(d^2+a^2)}\geq 1$$

준 식의 좌변을 A라 하고, 다음을 B로 설정하자.

$$\frac{b^4}{(a+b)(a^2+b^2)}+\frac{c^4}{(b+c)(b^2+c^2)}+\frac{d^4}{(c+d)(c^2+d^2)}+\frac{a^4}{(d+a)(d^2+a^2)}$$

이 증명의 핵심은 $A=B$이다.

$$A-B=\sum\frac{a^4-b^4}{(a+b)(a^2+b^2)}=\sum(a-b)=0$$

실제로

$$\frac{a^4-b^4}{(a+b)(a^2+b^2)}=\frac{(a^2-b^2)(a^2+b^2)}{(a+b)(a^2+b^2)}=\frac{a^2-b^2}{a+b}=a-b$$

이다. 따라서 $A\geq 1$는 $A+B\geq 2$와 동일하며

$$A+B=\sum\frac{a^4+b^4}{(a+b)(a^2+b^2)}$$

이므로

$$\frac{a^4+b^4}{(a+b)(a^2+b^2)}\geq\frac{a+b}{4}$$

를 증명하면 충분하다. 이는

$$a^4+b^4\geq\frac{(a+b)^2}{4}\cdot\frac{a^2+b^2}{2}$$

이고

$$(a+b)^2\leq 2(a^2+b^2),\ (a^2+b^2)^2\leq 2(a^4+b^4)$$

이므로 명백하다.

39 음이 아닌 a, b, c, d, e, f를 모두 더하면 6이라고 한다. 다음의 최댓값을 구하시오.

$$abc+bcd+cde+def+efa+fab$$

다음 식을 이용해 풀어보자.

$$abc+bcd+cde+def+efa+fab$$
$$=(a+d)(b+e)(c+f)-ace-bdf$$

일단 $ace+bdf$는 0 이상이고, $(a+d)(b+e)(c+f)$는 산술-기하 부등식을 이용하자.

$$(a+d)(b+e)(c+f)\leq\left(\frac{a+d+b+e+c+f}{3}\right)^3=8$$

그러면

$$abc+bcd+cde+def+efa+fab\leq 8$$

임은 확인할 수 있는데, 이것이 실제로 성립하는지를 살펴보자. 등호 성립 조건은

$$ace=bdf=0,\ a+d=b+e=c+f=2$$

이다. 간단히 $a=b=c=2$, $d=e=f=0$으로 잡으면 성립하므로 실제로 최댓값은 8임을 확인할 수 있다.

다른 방법으로도 풀어보도록 하자. 식을 조금 다르게 정리하면

$$abc+bcd+cde+def+efa+fab=(a+d)(bc+ef)+(bf)a+(ce)d$$

로 볼 수 있고 만일 b, c, e, f와 $a+d$를 고정한다면 a와 d의 크기를 조절하는 것으로 생각할 수 있다. 마지막 두 항만 변하는 것으로 생각하면 만일 $bf>ce$일 경우 a가 최대일 때 최대치에 근접하므로 $d=0$으로 두어야 하고, 반대로 $bf<ce$일 때에는 $a=0$으로 두어야 한다. $bf=ce$인 경우는 합이 변하지 않으므로 $d=0$으로 두면 충분하다. 따라서 일반성을 잃지 않고 $d=0$이라 하자. 이와 유사하게 b 또는 e, c 또는 f가 0일 때 극값에 도달하므로 우리는 이 최대화 문제를 $a+b+c=6$일 때로 줄여서 생각할 수 있다. 그러면 $abc\leq\left(\frac{a+d+c}{3}\right)^3=8$이고, $a=b=c=2$일 때 등호가 성립하므로 최댓값은 8임을 알 수 있다.

40 다음을 푸시오.

$$\lfloor x \rfloor + \lfloor 2x \rfloor + \lfloor 4x \rfloor + \lfloor 8x \rfloor + \lfloor 16x \rfloor + \lfloor 32x \rfloor = 12345$$

$\lfloor x \rfloor = n$이라 하면

$$\lfloor 2^k x \rfloor = \lfloor 2^k n + 2^k \{x\} \rfloor = 2^k n + \lfloor 2^k \{x\} \rfloor$$

이다. 따라서 주어진 식은

$$(1 + 2 + \cdots + 32)n + \sum_{k=1}^{5} \lfloor 2^k \{x\} \rfloor = 12345$$
$$1 + 2 + \cdots + 32 = 2^6 - 1 = 63$$

이고

$$0 \le \sum_{k=1}^{5} \lfloor 2^k \{x\} \rfloor \le \sum_{k=1}^{5} (2^k - 1) = 1 + 3 + 7 + 15 + 31 = 57$$

이다.

$$12345 - 63n \in [0, \, 57)$$

이어야 함을 알 수 있으나 $12345 \equiv 60 \pmod{63}$이므로 이는 불가능함을 알 수 있다. 따라서 해는 존재하지 않는다.

41 x, y, z는 $x+y+z=0$인 실수들일 때 다음을 보이시오.

$$\frac{x(x+2)}{2x^2+1}+\frac{y(y+2)}{2y^2+1}+\frac{z(z+2)}{2z^2+1}\geq 0$$

식의 양 변에 2를 곱하고 각 항에 1을 더하여 식을 변형하자.
그러면

$$2x(x+2)+2x^2+1=(2x+1)^2$$

이므로

$$\frac{(2x+1)^2}{2x^2+1}+\frac{(2y+1)^2}{2y^2+1}+\frac{(2z+1)^2}{2z^2+1}\geq 3$$

이다. $x+y+z=0$이므로

$$2x^2+1=\frac{4}{3}x^2+\frac{2}{3}(y+z)^2+1\leq\frac{4}{3}x^2+\frac{4}{3}(y^2+z^2)+1=\frac{4}{3}(x^2+y^2+z^2)+1$$

이다. 따라서 다음과 같다.

$$\frac{(2x+1)^2}{2x^2+1}+\frac{(2y+1)^2}{2y^2+1}+\frac{(2z+1)^2}{2z^2+1}\geq\frac{(2x+1)^2+(2y+1)^2+(2z+1)^2}{\frac{4}{3}(x^2+y^2+z^2)+1}$$

이제 마지막 부분이 3 이상임을 보이는 것만이 남아 있다.
그런데 조건에 의하여

$$(2x+1)^2+(2y+1)^2+(2z+1)^2=4(x^2+y^2+z^2)+4(x+y+z)+3=4(x^2+y^2+z^2)+3$$

이므로

$$\frac{(2x+1)^2+(2y+1)^2+(2z+1)^2}{\frac{4}{3}(x^2+y^2+z^2)+1}=3$$

이 되어 성립한다.

42 다음 연립방정식의 실수해를 구하시오.

$$\begin{cases} \dfrac{1}{x}+\dfrac{1}{2y}=(x^2+3y^2)(3x^2+y^2) \\ \dfrac{1}{x}-\dfrac{1}{2y}=2(y^4-x^4) \end{cases}$$

더하고 빼서 전개하면 식을 다음과 같이 변형할 수 있다.

$$\begin{cases} \dfrac{2}{x}=x^4+10x^2y^2+5y^4 \\ \dfrac{1}{y}=5x^4+10x^2y^2+y^4 \end{cases}$$

정리하면 다음과 같다.

$$\begin{cases} 2=x^5+10x^3y^2+5xy^4 \\ 1=5x^4y+10x^2y^3+y^5 \end{cases}$$

관찰에 의하여, 위 식은 이항계수 전개식과의 유사성을 얻을 수 있다.

$$(x+y)^5=x^5+5x^4y+10x^3y^2+10x^2y^3+5xy^4+y^5$$
$$(x-y)^5=x^5-5x^4y+10x^3y^2-10x^2y^3+5xy^4-y^5$$

따라서

$$\begin{cases} (x+y)^5=3 \\ (x-y)^5=1 \end{cases}$$

이므로 유일한 해

$$x=\frac{\sqrt[5]{3}+1}{2},\ y=\frac{\sqrt[5]{3}-1}{2}$$

을 얻을 수 있다.

43 다음 두 부등식을 동시에 만족하는 모든 순서쌍 (x, y, z)를 구하시오.

$$x+y+z-2xyz \leq 1, \ xy+yz+zx+\frac{1}{xyz} \leq 4$$

처음의 부등식을 $xyz>0$로 나누면

$$\frac{1}{xy}+\frac{1}{yz}+\frac{1}{zx}-2 \leq \frac{1}{xyz}$$

이고, 이 식을 두 번째 식과 더하면 다음과 같다.

$$\left(xy+\frac{1}{xy}\right)+\left(yz+\frac{1}{yz}\right)+\left(zx+\frac{1}{zx}\right) \leq 6$$

그런데 이 식은 $t>0$에 대하여 $t+\frac{1}{t} \geq 2$이고, 등호는 오직 $t=1$일 때 성립하므로 간단히 해결할 수 있다.

$t=xy, \ yz, \ zx$에 대하여

$$6 \leq \left(xy+\frac{1}{xy}\right)+\left(yz+\frac{1}{yz}\right)+\left(zx+\frac{1}{zx}\right) \leq 6$$

이다. 이 식은 등식이어야 하고, $xy=yz=zx=1$을 얻는다.
따라서 $x=y=z=1$은 유일한 해가 된다.

다른 방법으로도 살펴보자. 조건식과 고전적 부등식을 통하여 xyz를 다루는 방법을 이용하므로 $xyz=a$라 하자.
그러면 산술-기하 부등식과 조건식에 의하여

$$4 \geq \frac{1}{xyz}+xy+yz+zx \geq 4\sqrt[4]{x^2 \cdot y^2 \cdot z^2 \cdot \frac{1}{xyz}}=4\sqrt[4]{xyz}$$

이므로 $xyz \leq 1$을 얻을 수 있다.
이제 우리는 $xyz=1$을 증명할 예정이다.
귀류법을 이용하기 위하여 아님을 가정하고 산술-기하 부등식을 다시 적용해 보자.

$$4 \geq \frac{1}{xyz}+xy+yz+zx \geq \frac{1}{xyz}+3\sqrt[3]{(xyz)^2}$$

$xyz = a^3$이라 하면 $a \leq 1$이고, 위 부등식은

$$4 \geq \frac{1}{a^3} + 3a^2, \ 4a^3 \geq 3a^5 + 1$$

이다. $a^3 - 1 \geq 3a^5 - 3a^3$으로 변형하고 $a-1$로 나누면(음수)

$$a^2 + a + 1 \leq 3a^3(a+1)$$

이 된다. 마지막으로 조건과 산술-기하 부등식을 결합하면

$$2a^3 + 1 = 2xyz + 1 \geq x + y + z \geq 3a, \ 2a^3 - 2a \geq a - 1$$

즉, $2a(a+1) \leq 1$이므로 다음과 같다.

$$a^2 + a + 1 \leq 3a^3(a+1) = 3a^2 \cdot a(a+1) \leq \frac{3}{2}a^2 < 2a^2$$

$a^2 > a + 1 > 1$이므로 $a \leq 1$에 모순이다.
따라서 우리의 가정인 $xyz < 1$가 모순이고, $zyx = 1$을 얻는다.
이제 처음의 조건은 $x + y + z \leq 3$가 되고 산술-기하 부등식

$$x + y + z \geq 3\sqrt[3]{xyz}$$

는 등호가 성립해야 하므로 $x = y = z$이다.
$xyz = 1$이므로 유일한 해는 $x = y = z = 1$이 된다.

44 a, b, c는 $x=a+\dfrac{1}{b}$, $y=b+\dfrac{1}{c}$, $z=c+\dfrac{1}{a}$인 양의 실수들일 때 다음을 보이시오.

$$xy+yz+zx \geq 2(x+y+z)$$

이 문제는 상당히 어렵다고 볼 수 있다. 일단 비둘기 집의 원리를 이용하여 x, y, z 중 어느 둘은 $(0, 2)$와 $[2, \infty)$ 중 하나에 속해 있음을 이용하자.

일반성을 잃지 않고 그 둘을 x, y라 하자. 그러면

$$(x-2)(y-2) \geq 0, \quad xy+4 \geq 2(x+y)$$

가 되므로

$$yz+zx \geq 2z+4, \quad z(x+y-2) \geq 4$$

임을 증명하면 충분하다.

$$z(x+y-2) = \left(c+\dfrac{1}{a}\right)\left(a+\dfrac{1}{b}+b+\dfrac{1}{c}-2\right)$$
$$= \left(c+\dfrac{1}{a}\right)\left(a+\dfrac{1}{c}+b+\dfrac{1}{b}-2\right) \geq \left(c+\dfrac{1}{a}\right)\left(a+\dfrac{1}{c}\right)$$

(이는 산술–기하 부등식에 의하여 $b+\dfrac{1}{b}-2 \geq 0$이므로 성립)

이제 $\left(c+\dfrac{1}{a}\right)\left(a+\dfrac{1}{c}\right) \geq 4$임을 보이면 충분한데, 이는 $(ac-1)^2 \geq 0$이므로 명백하다.

혹은 코시 부등식을 이용하여 다음과 같이 정리할 수 있다.

$$\left(c+\dfrac{1}{a}\right)\left(a+\dfrac{1}{c}\right) = \left(c+\dfrac{1}{a}\right)\left(\dfrac{1}{c}+a\right) \geq \left(\sqrt{c\cdot\dfrac{1}{c}}+\sqrt{\dfrac{1}{a}\cdot a}\right)^2 = 4$$

또는 산술–기하 부등식을 이용하여 다음과 같이 정리할 수 있다.

$$\left(c+\dfrac{1}{a}\right)\left(a+\dfrac{1}{c}\right) = ac+\dfrac{1}{ac}+\dfrac{a}{c}+\dfrac{c}{a} \geq 2+2 = 4$$

45 a, b는 0이 아닌 실수들이고 모든 양의 정수 n에 대하여 $\lfloor an+b \rfloor$이 짝수인 정수들일 때 a는 짝수인 정수임을 보이시오.

$x_n = \lfloor an+b \rfloor$, $y_n = \{an+b\}$, $x_n + y_n = an+b$라 하자.
조건은 모든 n에 대하여 $x_{n+1} - x_n$이 짝수인 정수임을 의미한다.
그런데

$$x_{n+1} - x_n = \lfloor x_n + y_n + \lfloor a \rfloor + \{a\} \rfloor - x_n = \lfloor y_n + \{a\} \rfloor + \lfloor a \rfloor$$

이므로 $\lfloor a \rfloor$의 기우성에 따라 두 가지 경우를 살펴보자.
만일 이 수가 짝수이면 $\lfloor y_n + \{a\} \rfloor$는 짝수이다. 그런데 이 수는 0 또는 1이므로 0일 수 밖에 없다.
따라서 모든 n에 대하여

$$x_{n+1} - x_n = \lfloor a \rfloor, \ \text{즉} \ x_n = x_0 + n \lfloor a \rfloor$$

이므로 모든 n에 대하여

$$an + b < \lfloor b \rfloor + n \lfloor a \rfloor + 1 \text{이고}, \ n\{a\} < 1 - \{b\}$$

이다. 이는 $\{a\} = 0$을 시사하므로 a는 정수이다.
$\lfloor a \rfloor$는 짝수임을 가정하였으므로 a는 짝수인 정수가 된다.

이제 $\lfloor a \rfloor$이 홀수임을 가정하자. 그러면 마찬가지 논의에 의하여 모든 n에 대하여
$\lfloor y_n + \{a\} \rfloor = 1$임을 의미하여 모든 n에 대하여

$$x_{n+1} = x_n + 1 + \lfloor a \rfloor, \quad x_n = x_0 + n(1 + \lfloor a \rfloor)$$

이다. 그러면 이는 모든 n에 대하여

$$an + b \geq \lfloor b \rfloor + n(1 + \lfloor a \rfloor), \quad n(1 - \{a\}) \leq \{b\}$$

이어야 하는데, $1 - \{a\} > 0$이므로 이는 불가능하다.
따라서 두 번째 경우는 실제로 성립하지 않아서 결론을 얻을 수 있다.

46

a, b, c는 양의 실수들일 때 다음을 만족하는 실수 x, y, z를 구하시오.

$$\begin{cases} ax+by=(x-y)^2 \\ by+cz=(y-z)^2 \\ cz+ax=(z-x)^2 \end{cases}$$

일단 문제를 ax, by, cz에 관한 일차 연립방정식으로 간주하여 풀어보자.
이를 위하여 세 식을 모두 더하면

$$ax+by+cz=\frac{(x-y)^2+(y-z)^2+(z-x)^2}{2}$$

이고 원 식과 비교해 보자. 예를 들어 첫 번째 식은

$$\frac{(x-y)^2+(y-z)^2+(z-x)^2}{2}-cz=(x-y)^2$$

이므로 다음과 같다.

$$\begin{aligned} cz &= \frac{(y-z)^2+(z-x)^2-(x-y)^2}{2} \\ &= \frac{(y-z)^2+(z-x)^2-((y-z)+(z-x))^2}{2} \\ &= -(y-z)(z-x)=(z-y)(z-x) \end{aligned}$$

각 항에 대하여 마찬가지로 하면 다음의 식들을 얻는다.

$$\begin{cases} ax=(x-y)(x-z) \\ by=(y-x)(y-z) \\ cz=(z-x)(z-y) \end{cases}$$

첫 번째 식에 $-(y-z)$를 곱하고 두 번째 식에 $-(z-x)$를, 세 번째 식에 $-(x-y)$를 곱하면 다음과 같다.

$$\begin{cases} -x(y-z)=\dfrac{(x-y)(y-z)(z-x)}{a} \\ -y(z-x)=\dfrac{(x-y)(y-z)(z-x)}{b} \\ -z(x-y)=\dfrac{(x-y)(y-z)(z-x)}{c} \end{cases}$$

$$x(y-z)+y(z-x)+z(x-y)=0$$

이므로 세 식을 모두 더하면

$$(x-y)(y-z)(z-x)\left(\frac{1}{a}+\frac{1}{b}+\frac{1}{c}\right)=0$$

조건에 의하여 $\frac{1}{a}+\frac{1}{b}+\frac{1}{c}$은 양수, 즉 음이 아니므로 $(x-y)(y-z)(z-x)=0$이어야 한다.

예를 들어 $x=y$라 하면 처음 식은 $(a+b)x=0$이 되어 $a,\ b>0$이므로 $x=y=0$이다.

나머지 식은 $cz=z^2$이므로 $z=0$ 또는 $z=c$이어야 한다.

따라서 $x=y$인 경우는 두 해 $(0,\ 0,\ 0)$과 $(0,\ 0,\ c)$를 갖는다.

$y=z$와 $z=x$의 경우에도 마찬가지로 하면 $(a,\ 0,\ 0)$과 $(0,\ b,\ 0)$도 얻을 수 있다.

Remark

문제에서의 핵심은 다음의 관계식을 얻는 것이다.

$$ax=(x-y)(x-z),\ by=(y-x)(y-z),\ cz=(z-x)(z-y)$$

일단 이 관계식들을 얻으면 다음과 같이 풀이를 마무리할 수 있다.

$x,\ y,\ z$ 중 어느 둘도 같지 않다고 가정해 보자.

x가 가장 큰 수이거나 가장 작은 수라면 $ax=(x-y)(x-z)$는 $x>0$임을 시사한다.

그러나 x가 가운데 수라면 $x<0$임을 의미한다.

마찬가지 논의가 $y,\ z$에 관하여도 적용되므로 셋 중의 최대나 최소는 양수이고,

가운데 수는 음수임을 의미하게 되어 모순을 얻게 된다.

따라서 $x,\ y,\ z$ 중 어느 둘은 같다. $x=y$이면 $ax=by=0$이므로 $x=y=0$이다.

$cz=z^2$이어서 $z=0$ 또는 $z=c$이다. 나머지 두 경우도 마찬가지이므로

해는 $(x,\ y,\ z)=(0,\ 0,\ 0),\ (a,\ 0,\ 0),\ (0,\ b,0),\ (0,\ 0,\ c)$이다.

47 양의 정수 a, b, c는 합이 1이라고 한다. 다음을 보이시오.

$$(ab+bc+ca)\left(\frac{a}{b^2+b}+\frac{b}{c^2+c}+\frac{c}{a^2+a}\right)\geq\frac{3}{4}$$

분모를 처리하기 위하여 헬더 부등식을 이용하자.

$$(a(b+1)+b(c+1)+c(a+1))(ab+bc+ca)\left(\frac{a}{b^2+b}+\frac{b}{c^2+c}+\frac{c}{a^2+a}\right)$$

$$\geq\left(\sqrt[3]{a(b+1)\cdot ab\cdot\frac{a}{b^2+b}}+\sqrt[3]{b(c+1)\cdot bc\cdot\frac{b}{c^2+c}}+\sqrt[3]{c(a+1)\cdot ca\cdot\frac{c}{a^2+a}}\right)^3$$

우변의 복잡해 보이는 식은 실제로 $(a+b+c)^3=1$이다. 따라서

$$(ab+bc+ca)\left(\frac{a}{b^2+b}+\frac{b}{c^2+c}+\frac{c}{a^2+a}\right)\geq\frac{1}{a(b+1)+b(c+1)+c(a+1)}$$

이다. 이제 우변이 $\frac{3}{4}$ 이상임을 보이는 것만이 남아 있다.
그런데 이는

$$a(b+1)+b(c+1)+c(a+1)=a+b+c+ab+bc+ca\leq 1+\frac{(a+b+c)^2}{3}=1+\frac{1}{3}=\frac{4}{3}$$

이므로 명백하다.

48 음이 아닌 수의 수열 $(a_n)_{n\geq1}$은 모든 서로 다른 정수 m, n에 대하여 다음을 만족한다고 한다.

$$|a_m - a_n| \geq \frac{1}{m+n}$$

어떤 실수 c가 모든 $n \geq 1$에 대하여 a_n보다 크다면 $c \geq 1$임을 보이시오.

어떤 $n > 1$을 고정하고 i_1, i_2, \cdots, i_n을 1, 2, \cdots, n의 $a_{i_1} \leq a_{i_2} \leq \cdots \leq a_{i_n}$이도록 하는 순열이라고 할 때 조건에 의하여 $j = 2, 3, \cdots, n$일 때

$$a_{i_j} - a_{i_{j-1}} \geq \frac{1}{i_j + i_{j-1}}$$

이 성립한다. 이들을 모두 더하면 다음과 같다.

$$c \geq a_{i_n} - a_{i_1} \geq \sum_{j=2}^{n} \frac{1}{i_j + i_{j-1}}$$

우변의 하한을 잡기 위하여 산술-조화 평균을 이용하자.

$$\sum_{j=2}^{n} \frac{1}{i_j + i_{j-1}} \geq \frac{(n-1)^2}{i_2 + \cdots + i_n + i_1 + \cdots + i_{n-1}} > \frac{(n-1)^2}{2(i_1 + \cdots + i_n)}$$

i_1, \cdots, i_n은 1, 2, \cdots, n의 순열이므로

$$2(i_1 + \cdots + i_n) = n(n+1)$$

이다. 따라서 모든 $n > 1$에 대하여

$$c > \frac{(n-1)^2}{n(n+1)}$$

이 성립한다. 이를 다시 쓰면

$$(c-1)n^2 + (c+2)n - 1 > 0$$

이므로 $c-1 \geq 0$임은 명백하다.
따라서 $c \geq 1$이다.

49 a, b, c, d는 $a+b+c+d=0$이고, $a^7+b^7+c^7+d^7=0$이라고 한다.
$a(a+b)(a+c)(a+d)$의 모든 가능한 값을 구하시오.

a, b, c, d를 네 근으로 갖는 다항식을 $x^4+Ax^3+Bx^2+Cx+D$라 하자.
비에타의 관계식에 의하여 $A=0$이다.
$S_n=a^n+b^n+c^n+d^n$이라 하면 뉴턴의 합공식에 의하여 다음과 같다.

$$S_1=0,\ S_2=-2B,\ S_3=-3C$$
$$S_4=-BS_2-CS_1-4D=2B^2-4D$$
$$S_5=-BS_3-CS_2-DS_1=5BC$$
$$S_7=-BS_5-CS_4-DS_3=7C(D-B^2)$$

조건에 의하여 $S_7=0$이므로 $C=0$이거나 $D=B^2$이다.
두 경우를 나누어 생각해 보자.

$C=0$이면 a, b, c, d는 $x^4+Bx^2+D=0$의 해가 되어 이 식은 짝수차가 되고, $-a$도 해로 가져야
한다.
그러면 $-a\in\{a, b, c, d\}$이므로

$$a(a+b)(a+c)(a+d)=0$$

이다. $D=B^2$이면

$$abcd=D=(ab+bc+cd+da+ac+bd)^2=\frac{1}{4}(a^2+b^2+c^2+d^2)^2$$

이다. 마지막 부분은 다음의 등식

$$(a+b+c+d)^2=a^2+b^2+c^2+d^2+2(ab+bc+cd+da+ac+bd)$$

와 조건

$$a+b+c+d=0$$

의 결과이다.

따라서

$$4abcd=(a^2+b^2+c^2+d^2)^2\geq(4\sqrt[4]{a^2b^2c^2d^2})^2=16|abcd|$$

이다. $abcd=0$이고, 그러면

$$a^2+b^2+c^2+d^2=0\text{이므로 } a=b=c=d=0$$

결국

$$a(a+b)(a+c)(a+d)=0$$

만이 가능하다.

50 a, b, c는 $a^2+b^2+c^2=9$를 만족하는 실수들이라고 한다. 다음을 보이시오.

$$2(a+b+c)-abc\leq10$$

이는 코시 부등식의 상당히 기교적인 사용법 중의 하나이다.

이 부등식은 대칭식이므로 $|c|=max(|a|,|b|,|c|)$로 설정할 수 있다.

$a^2+b^2+c^2=9$이고, c^2이 a^2, b^2, c^2 중 가장 크므로 $c^2\geq3$이다.

즉, $a^2+b^2=9-c^2\leq6$이라 할 수 있다.

이제 코시 부등식을 이용하면 다음과 같다.

$$(2(a+b+c)-abc)^2=(2(a+b)+c(2-ab))^2\leq(4+(2-ab)^2)((a+b)^2+c^2)$$

이제

$$(a+b)^2+c^2=a^2+b^2+c^2+2ab=9+2ab$$

이므로 $ab=x$라 하면

$$(4+(2-x)^2)(9+2x)\leq100$$

임을 증명하면 충분하다. 좌변을 전개하면 $2x^3+x^2-20x+72$이므로

$$2x^3+x^2-20x-28\leq0$$

임을 증명하자. 주어진 식은 $x=-2$일 때 0이 되므로 $x+2$의 인수를 가짐을 알 수 있고 반복하여 인수분해하면 다음과 같다.

$$(x+2)^2(2x-7)\leq0$$

이제 $x\leq\dfrac{7}{2}$임을 보이면 충분한데, 이는 $|x|\leq\dfrac{a^2+b^2}{2}\leq3$이므로 명백하다.

51 어떤 1보다 큰 실수 x가 모든 $n \geq 2013$에 대하여 $x^n\{x^n\} < \dfrac{1}{4}$를 만족하면 x는 정수임을 보이시오.

다음을 살펴보자.

$$\lfloor x^{2n} \rfloor = \lfloor (\lfloor x^n \rfloor + \{x^n\})^2 \rfloor = \lfloor x^n \rfloor^2 + \lfloor \{x^n\}^2 + 2\lfloor x^n \rfloor \cdot \{x^n\} \rfloor$$

$n \geq 2013$에 대하여 $\{x^n\} < \dfrac{1}{4x^n} < \dfrac{1}{4}$이므로

$$\{x^n\}^2 + 2\lfloor x^n \rfloor \cdot \{x^n\} < \dfrac{1}{16} + 2x^n \cdot \{x^n\} < \dfrac{1}{16} + \dfrac{1}{2} < 1$$

이다. 이 두 관계식을 결합하면 $n \geq 2013$에 대하여

$$\lfloor x^{2n} \rfloor = \lfloor x^n \rfloor^2$$

이다. 그러한 n을 고정시키고 모든 $k \geq 1$에 대하여 $\{x^{2^k n}\} = \lfloor x^n \rfloor^{2^k}$임을 관찰하자.
(이미 알아낸 $m \geq 2013$에 대하여 $\lfloor x^{2m} \rfloor = \lfloor x^m \rfloor^2$임을 이용하여 k에 관한 귀납 추정)
$n \geq 2013$, $k \geq 1$에 대하여 다음을 얻을 수 있다.

$$(x^n)^{2^k} < \lfloor x^n \rfloor^{2^k} + 1, \; \text{즉} \; \left(\dfrac{x^n}{\lfloor x^n \rfloor} \right)^{2^k} < 1 + \dfrac{1}{\lfloor x^n \rfloor^{2^k}} < 2$$

$x^n > \lfloor x^n \rfloor$이면 k를 충분히 크게 잡으면 위의 부등식에 모순이 된다.
따라서 $x^n = \lfloor x^n \rfloor$이고, 이는 모든 $n \geq 2013$에 대하여 성립한다.

특히 x^{2013}, x^{2014}는 정수들이다. 그러면 $x = \dfrac{x^{2014}}{x^{2013}}$는 유리수이다.

어떤 서로 소인 양의 정수 p, q에 대하여 $x = \dfrac{p}{q}$로 쓰자.

x^{2013}은 정수이므로 q^{2013}은 p^{2013}을 나누어야 한다 그런데 q는 p^{2013}과 서로소이므로
$q = 1$이고, x는 정수가 된다.

52 모든 서로 다른 양의 정수 m, n에 대하여 $a_n \in [0, 4]$이고

$$|a_m - a_n| \geq \frac{1}{|m-n|}$$

인 수열 $(a_n)_{n \geq 1}$이 존재하는지 알아보시오.

실제로 존재한다. $a_n = 4\{n\sqrt{2}\}$가 문제의 해답임을 증명할 것이다.
모든 n에 대하여 $a_n \in [0, 4]$임은 명백하다.

$$|a_m - a_n| = 4|(m-n)\sqrt{2} - (\lfloor m\sqrt{2} \rfloor - \lfloor n\sqrt{2} \rfloor)|$$

이고, 모든 정수 p, q에 대하여 $(q \neq 0)$ 다음의 부등식을 증명하면 충분하다.

$$\left| \sqrt{2} - \frac{p}{q} \right| \geq \frac{1}{4q^2} \ (q = m-n, \ p = \lfloor m\sqrt{2} \rfloor - \lfloor n\sqrt{2} \rfloor)$$

$q > 0$이라 가정하자. 이 부등식은 $p < 0$인 경우 명백하므로 $p \geq 0$을 가정하자.

귀류법을 이용하기 위하여 $\left| \sqrt{2} - \frac{p}{q} \right| < \frac{1}{4q^2}$임을 가정하면 다음과 같다.

$$\frac{1}{4q^2} > \frac{|\sqrt{2}q - p|}{q} = \frac{|2q^2 - p^2|}{q(\sqrt{2}q + p)} \geq \frac{1}{q(\sqrt{2}q + p)}$$

마지막 부분은 $2q^2 - p^2$은 0이 아닌 정수임($\sqrt{2}$가 무리수이므로)을 이용하였다.
이 부등식을 이용하여 $p \geq (4-\sqrt{2})q > 2q$임을 얻을 수 있는데, 그러면 삼각 부등식에 의하여

$$2 < \frac{p}{q} \leq \sqrt{2} + \left| \sqrt{2} - \frac{p}{q} \right| < \sqrt{2} + \frac{1}{4}$$

이므로 모순이 된다.

53 $a, b, c, d \in \left[\dfrac{1}{2}, 2\right]$는 $abcd=1$을 만족한다고 한다.

$$\left(a+\frac{1}{b}\right)\left(b+\frac{1}{c}\right)\left(c+\frac{1}{d}\right)\left(d+\frac{1}{a}\right)$$

의 최댓값을 구하시오.

이 문제는 매우 어렵다. 준 식을 일단 좀 더 단순한 모양으로 변형해 보자. 일단 조건에 의하여

$$\left(a+\frac{1}{b}\right)\left(c+\frac{1}{d}\right)=ac+\frac{1}{bd}+\frac{a}{d}+\frac{b}{c}=2ac+\frac{a}{d}+\frac{b}{c}$$

임을 살펴보자. 마찬가지로 하면

$$\left(b+\frac{1}{c}\right)\left(d+\frac{1}{a}\right)=2bd+\frac{b}{a}+\frac{d}{c}$$

를 얻을 수 있고 이를 결합하면 다음과 같다.

$$\left(a+\frac{1}{b}\right)\left(b+\frac{1}{c}\right)\left(c+\frac{1}{d}\right)\left(d+\frac{1}{a}\right)$$
$$=\left(2ac+\frac{a}{d}+\frac{c}{b}\right)\left(2bd+\frac{b}{a}+\frac{d}{c}\right)$$
$$=4abcd+2bc+2ad+2ab+\frac{b}{d}+\frac{a}{c}+2cd+\frac{c}{a}+\frac{d}{b}$$
$$=\frac{a}{c}+\frac{c}{a}+\frac{b}{d}+\frac{d}{b}+2(ab+bc+cd+da)+4$$

그런데 마지막 부분은

$$\left(\sqrt{\frac{a}{c}}+\sqrt{\frac{c}{a}}\right)^2+\left(\sqrt{\frac{b}{d}}+\sqrt{\frac{d}{b}}\right)^2+2(ab+bc+cd+da)$$

이므로 다음을 얻을 수 있다. $\left(\because \sqrt{\dfrac{a}{c}\cdot\dfrac{b}{d}}=\sqrt{\dfrac{ab}{cd}}=ab\right)$

$$\left(\sqrt{\frac{a}{c}}+\sqrt{\frac{c}{a}}\right)\cdot\left(\sqrt{\frac{b}{d}}+\sqrt{\frac{d}{b}}\right)=ab+bc+cd+da$$
$$\left(a+\frac{1}{b}\right)\left(b+\frac{1}{c}\right)\left(c+\frac{1}{d}\right)\left(d+\frac{1}{a}\right)=\left(\sqrt{\frac{a}{c}}+\sqrt{\frac{c}{a}}+\sqrt{\frac{b}{d}}+\sqrt{\frac{d}{b}}\right)^2$$

$a, b, c, d \in \left[\dfrac{1}{2}, 2\right]$이므로 $\dfrac{a}{c} \in \left[\dfrac{1}{4}, 4\right]$이어서

$$\sqrt{\frac{a}{c}}+\sqrt{\frac{c}{a}}\leq 2+\frac{1}{2}=\frac{5}{2}, \quad \sqrt{\frac{b}{d}}+\sqrt{\frac{d}{b}}\leq\frac{5}{2}$$

이다. 결국 $\left(a+\dfrac{1}{b}\right)\left(b+\dfrac{1}{c}\right)\left(c+\dfrac{1}{d}\right)\left(d+\dfrac{1}{a}\right)\leq 25$이고, 등호가 성립하는지를 확인하는 것이 남아 있다.

실제로 $a=2$, $c=\dfrac{1}{2}$, $b=2$, $d=\dfrac{1}{2}$이면 등호가 성립하므로 최댓값은 25이다.